EL ESPACIO ARQUITECTÓNICO EN LA HISTORIA

Lo que rodea el aire, hay algo más…

EL ESPACIO ARQUITECTÓNICO EN LA HISTORIA

Lo que rodea el aire, hay algo más…

Editor Pedro Marfil

2015

Copyright © 2015 by Pedro Marfil (ed.) y autores/as

All rights reserved. This book or any portion thereof may not be reproduced or used in any manner whatsoever without the express written permission of the publisher except for the use of brief quotations in a book review or scholarly journal.

First Printing: 2015

ISBN 978-1-326-15346-5

Editor: Prof. Dr. Pedro Marfil, Universidad de Córdoba (Spain)
Área de Historia del Arte, Facultad de Filosofía y Letras, Plaza del Cardenal Salazar, 3
Córdoba, Spain, PC 14003.

pmarfil@uco.es

Dedicatoria

A las alumnas y alumnos de la promoción 2011/ 2015 del Grado de Historia del Arte de la Universidad de Córdoba (España).

El futuro es vuestro.

Índice

Prólogo (Pedro Marfil) .. xi

Lo que rodea el aire ... xv

 Introducción (P.Marfil, Ismael Cortés, Rafael Ruiz-Pérez) .. 1

 1: El espacio en la historia, la historia del espacio (Pedro Marfil) ... 7

 2: El espacio en la arquitectura, el espacio habitado (Pedro Marfil) .. 19

 3: El espacio en Mesopotamia (Rafael Blancas, Aroa Corredor, Lucía Espejo) .. 35

 4: El espacio en Egipto (Sandra Navarro-Cabezuelo, Beatriz Piedras) ... 55

 5: El espacio en la Grecia Clásica (Fernando Almeda-Spínola, José Carrillo-Martínez, Antonio Molina-Aragón) 69

 6: El espacio en el Helenismo (Rosario Ariza, Ángel Marín-Berral, Aranzazu Rodríguez-Mesa) 98

 7: El espacio en Roma (Ismael Cortés, Rafael Ruiz-Pérez, Pedro J. Sánchez-Reyes) ... 123

 8: El espacio en Bizancio (María D. Anguita, Gloria López-Cruz, Isabel Loro) .. 139

 9: El espacio en el Islam de al-Andalus (M. Carmen González-Torrico, Alba Pino, Marta Valenzuela) 163

10: El espacio en la Edad Media Cristiana (Carolina Martín-Blanco) ... 179

10: La frontera, un espacio imaginado. La sociedad en la frontera castellano-granadina, ss.XIII-XV (Sofía Marfil) ... 193

11: El espacio en el Renacimiento (José L. Asencio, Felipe Gómez-Rivas, Irene Rodríguez-Romero) 211

12: El espacio en el Barroco (Pedro J. Delgado, Belén Rodríguez-López) .. 233

13: El espacio en la Época Contemporánea (Manuel González-Aguayo, Francisco Martínez-Hernández, Marina Valdenebro) .. 267

Bibliografía .. 293

Agradecimientos .. 307

Prólogo (Pedro Marfil)

El estudio del espacio arquitectónico a través de la historia del arte, una propuesta de innovación docente
Prof. Dr. Pedro Marfil
Área de Historia del Arte, Universidad de Córdoba (España)

Este manual ha sido elaborado por el equipo de trabajo formado por el alumnado, la colaboradora honoraria del departamento Carolina Martín y el profesor de la asignatura de cuarto curso del Grado de Historia del Arte de la Universidad de Córdoba denominada *"Configuración de los espacios arquitectónicos y lecturas murarías"*.

Se trata de una reflexión metodológica aplicada a ejemplos arquitectónicos concretos y singulares dentro de la historia de la humanidad. El enfoque se ha hecho desde la perspectiva de la historia del arte, en el convencimiento de la necesidad de la participación de los historiadores del arte como científicos en la interpretación de los fenómenos artísticos. La historia del arte tiene los instrumentos y las técnicas adecuadas para enfrentarse a una realidad transformada, tiene el deber y la capacidad de ir más allá del universo descriptivo para adentrarse en la interpretación y comprensión de las obras artísticas humanas. La historia del arte se convierte en una parte de la historia que puede dar un salto cualitativo hacia la transformación social porque contiene las claves que convierten a las personas en seres culturales y por ello plenamente humanos. La sociedad española, y en general la europea, está envuelta en un proceso de aculturación y globalización, las grandes corporaciones marcan los ritmos de la política, las costumbres, los modelos de vida y trabajo. El ser humano queda al margen de los valores de solidaridad, bien común, espíritu de sacrificio y lucha

por la libertad. Las humanidades, el arte y la historia del arte pueden ayudar a superar esta amenaza. La metodología de trabajo es esencial para conseguir llegar a puntos cruciales en la formulación de preguntas. Las preguntas surgen cuando se hace la propuesta de replantear las fórmulas mil veces repetidas. Las respuestas nos llevan a que las preguntas cambien, y ese es el maravilloso sentido de la investigación, el aprendizaje vital. La sociedad puede avanzar y encontrar soluciones a los problemas a través de ese aprendizaje. Cuando nos damos cuenta de la necesidad de metodología ante los problemas históricos también podemos apreciar que quien no aplica un método, aquel imbuido en el neopositivismo, está reproduciendo inconscientemente los esquemas mayoritarios, su ideología y metodología son las impuestas por la globalización.

Este texto que es resultado de la aplicación de un criterio docente innovador en el entendimiento de la formación del alumnado. Los alumnos y alumnas de la asignatura han seguido, a propuesta del profesor, una metodología propia de trabajo en equipo de alto rendimiento. Han ofrecido al equipo sus mejores cualidades y habilidades con el objetivo de llegar a un resultado común satisfactorio.

El objetivo último del esfuerzo común tiene al menos tres lecturas desde una perspectiva de innovación docente. La primera es el aprendizaje de los valores del trabajo en equipo como elemento superador del individualismo, han podido comprobar que juntos llegan más lejos que de forma individual. La segunda es el aprendizaje del proceso de investigación completo, desde la formulación de la metodología y técnicas de trabajo, pasando por el establecimiento de hipótesis y objetivos, llegando al desarrollo concreto de la investigación coordinada y concluyendo con la publicación de los resultados. La tercera y más importante es la elaboración de un texto que será útil para el alumnado que curse la asignatura en futuros cursos, alumnos y alumnas que tendrán la misión de mejorar y ampliar los resultados del trabajo ahora iniciado.

En este curso académico de 2014-2015 los alumnos y alumnas matriculados en la optativa han sido veinticinco. El aprendizaje y desarrollo de las competencias se ha centrado en dos aspectos fundamentales de la arquitectura, el espacio y la materia. El vacío y el vano, el volumen y la delimitación, lo edificado y la calle, lo estático y el movimiento, la matemática y la vida, la experiencia y lo sentido. Un camino de aprendizaje cooperativo que nos ha llevado hasta la estructura profunda del sentimiento humano en sociedad, a arañar en las capas de una historia cargada de generaciones que han luchado por sobrevivir y vivir en la naturaleza, que han aprendido y han transmitido sus conocimientos. Una historia que nos advierte y reclama que no olvidemos, la memoria del espacio arquitectónico es las huella de nuestros antepasados, el rastro de la experiencia de la vida.

Un aspecto esencial a lo largo del proceso de trabajo ha sido el respeto a los valores de igualdad de género y la implicación en la transformación social. Uno de los presupuestos de reivindicación por la igualdad ha sido el uso de un lenguaje inclusivo, en el que la mujer ocupe de forma explícita un lugar dentro del texto redactado. Creemos que el lenguaje está cargado de sentido y por ello lo usamos de forma consciente. Otro aspecto relacionado con ello es nuestra negativa a utilizar el término patrimonio histórico, por considerar que presenta claras connotaciones machistas, por lo que usamos el término herencia cultural artística. Esta herencia cultural artística incluye a todas las personas, hombres y mujeres, sin distinción de sus características de género. Es una herencia de todos y todas, esfuerzo de hombres y mujeres, resultado de la vida de generaciones. Debemos respetarla, cuidarla, conservarla y transmitirla a las generaciones futuras.

Córdoba, 15 de Enero de 2015

Lo que rodea el aire

Y he visto alguna vez, eso que el hombre ha creído ver.
Yo he visto los archipiélagos siderales, y las islas
donde los cielos delirantes están abiertos al viajero…

Arthur Rimbaud, El barco ebrio.

Introducción (P. Marfil, Ismael Cortés, Rafael Ruiz-Pérez)

El objetivo último de este texto es la aplicación de una metodología común a diversos ejemplos arquitectónicos desde el punto de vista del espacio.

Un trabajo grupal en el que de forma coordinada todos los miembros del equipo han participado activamente en todos momentos del proceso de investigación.

Nos planteamos ubicar dentro de la arquitectura como historia del arte, el espacio concretado en unos límites temporales definidos por la historia. Por lo tanto, este estudio pretende interpretar la proyección histórica del espacio arquitectónico como arte – desde Mesopotamia hasta lo contemporáneo - que fue cambiando de acuerdo a las características socio-económicas de cada época y lugar, con la concepción del arte, con la naturaleza de cada pueblo en particular y con los grandes acontecimientos tanto bélicos como naturales.

Con este trabajo, nos planteamos analizar e interpretar la arquitectura y el espacio en su proceso de cambio histórico. La realidad histórica y su reflejo en la plasmación material y espacial, en la arquitectura y urbanismo. De esta forma queremos elaborar una pequeña muestra, en forma de dossier, sobre la influencia de la arquitectura en el desarrollo de los pueblos y su cultura.

Desde la antigüedad surgieron fenómenos artísticos que influyeron en la modificación estructural de las ciudades. La arquitectura y sus espacios siempre han estado asociados al poder, han reflejado la concepción del mundo y su ordenación. Para comprender estos procesos hemos elegido elementos singulares dentro de períodos y fases históricas relacionadas con las sociedades humanas que tradicionalmente se estudian en los planes de estudio occidentales. Esta elección se basa en la mayor familiaridad del equipo con estas épocas y culturas, además de en la economía de

El Espacio Arquitectónico en la Historia (P.Marfil, ed.)

tiempo y medios, necesaria para la consecución de nuestro objetivo de poder concluir el estudio a la vez que concluía la impartición de la asignatura.

El conocimiento de la configuración espacial arquitectónica, puede ser una herramienta para la protección de la herencia cultural artística, ya que nos permite conocer en profundidad aquellos restos arquitectónicos llegados hasta nuestros días, es decir, el espacio arquitectónico como agente indispensable en la configuración de una sociedad.

Después de debatir sobre las distintas concepciones espaciales que nos aporta la historiografía, hemos llegado a conclusiones propias: la noción de espacio arquitectónico hace referencia al lugar cuya producción es el objeto de la arquitectura. El concepto está en permanente revisión por parte de los expertos en esta materia, ya que implica diversas concepciones. Es correcto afirmar que se trata de un espacio creado por el ser humano - en otras palabras, un espacio artificial - con el objetivo de realizar sus actividades en el lugar y en las condiciones que considera apropiadas.

Podemos decir que la función principal de la construcción y la arquitectura es la configuración de espacios arquitectónicos adecuados. Para lograr esto, la arquitectura se vale de elementos arquitectónicos que constituyen las partes funcionales o decorativas de la obra.

El arco, el dintel, el pilar, la columna, el muro, la cúpula, la escalera, el pórtico y el tabique son apenas algunos de los elementos arquitectónicos utilizados por la arquitectura a la hora de desarrollar el espacio arquitectónico. Para obtener un espacio arquitectónico, es necesario delimitar el espacio natural a través de dichos elementos de tipo constructivo, que permiten configurarlo para crear un espacio interno y uno externo, los cuales son divididos por uno construido. La arquitectura contemporánea intentó romper con esa evolución histórica, como nos muestran las palabras del arquitecto norteamericano del siglo XX Robert Venturi,"

la arquitectura nace cuando se encuentran el espacio interno y el externo".

Los seres vivos estamos constantemente enmarcados en un espacio; nos movemos a través de su volumen, vemos los objetos y las formas, sentimos la brisa, oímos diversos sonidos, olemos fragancias... el espacio no tiene una forma por sí mismo; si no fuera por los límites que se le imponen, por el uso de elementos formales para definir sus fronteras, su aspecto, sus cualidades, su escala y sus dimensiones serían diferentes.

Hemos llegado a concluir por tanto que se considera la arquitectura como el resultado de encerrar el espacio, de estructurarlo y de conformarlo por elementos de la forma. También concluimos que la creación del espacio arquitectónico está vinculada al urbanismo - que se encarga de configurar el entorno - y a las artes decorativas.

La delimitación del espacio arquitectónico se da a través del volumen arquitectónico. Entendemos que estos dos conceptos - espacio arquitectónico y volumen arquitectónico - son independientes. En ocasiones hemos visto que la percepción de ambos no coincide; el volumen, por su parte, puede no coincidir con la forma material que lo delimita, ya que la dimensión del color y las texturas, la dirección de las transparencias y la proporción de los niveles pueden variar, así como la luz es otro factor que consideramos determinante en la concepción volumétrica, que podemos observar especialmente en nuestro estudio volumétrico y espacial del periodo barroco.

La arquitectura es el arte de ordenar las superficies y volúmenes en un espacio para habitación humana, lugares de reuniones públicas o monumentos conmemorativos. La función primaria de la arquitectura es la protección contra la intemperie y otros factores hostiles del medio ambiente. Su función secundaria es satisfacer las necesidades privadas y públicas, así como las estéticas. En la arquitectura se conjugan el arte y la técnica de proyectar, emplazar, construir y adornar edificaciones, creando espacios en función de alguna de las dimensiones de la vida humana. La ordenación del

espacio vital se delimita generalmente por volúmenes sólidos - elementos tectónicos como muros, vigas, cubiertas o losas, pilares, arcos, etc. - los cuales determinan la forma y configuración del espacio.

El proceso que permite ordenar, delimitar y conformar convenientemente el espacio vital humano, involucra fundamentalmente planificar, construir y edificar. La planificación, que precede a la ejecución, consiste en un bosquejo o proyecto de una ordenación del espacio. La construcción exige elementos que deben concordar con los requerimientos del proyecto, las posibilidades técnicas, los medios financieros y las características de los emplazamientos. La edificación constituye la realización práctica o ejecución del proyecto. Históricamente, la arquitectura se puede dividir según la sucesión de tendencias estilísticas, siendo esta estructura la base de nuestro estudio, la temporalidad, desde Mesopotamia y Egipto, hasta el gótico, renacimiento, barroco, y llegando hasta el pluralismo y eclecticismo de tendencias de nuestra época.

Dadas las complejas características del fenómeno arquitectónico, son múltiples los métodos de conocimiento con que los estudiosos se acercan a él, según valoren preferentemente uno u otro de sus elementos o factores. Las doctrinas más conocidas, son entre otras: el funcionalismo, las teorías espacialistas, las interpretaciones positivistas y las formalistas.

Los factores que serán tenidos en cuenta para el análisis espacial de piezas arquitectónicas son:
Factores sociales. Factores intelectuales. Factores técnicos. Factores estéticos y figurativos. Factores económicos. Factores urbanísticos. Factores arquitectónicos. Factores volumétricos. Elementos decorativos. Factores de escala.

Períodos históricos que serán analizados en este estudio.
MESOPOTAMIA. EGIPTO. GRECIA. HELENISMO. ROMA. BIZANCIO. ISLAM. EDAD MEDIA (gótico y románico). RENACIMIENTO. BARROCO. CONTEMPORÁNEO.

El Espacio Arquitectónico en la Historia

1: El espacio en la historia, la historia del espacio (Pedro Marfil)

El ser humano se planteó la naturaleza del espacio de forma científica y como un problema en momentos tardíos de su historia, en el siglo XVIII. Es lo que se ha definido como proceso histórico de *cosificación del espacio*. El espacio es una entidad que puede ser estudiada y descrita[1].

En la época de la Ilustración y la lucha revolucionaria por la libertad, los filósofos herederos de Descartes (Spinoza, Malebranche, Leibniz) buscan definir el concepto espacio.

Surgen las preguntas:

¿El espacio es absoluto e inmóvil?
¿El espacio contiene toda la materia?

El espacio newtoniano era ABSOLUTO e INMÓVIL, es decir, el espacio se adapta al mundo Cartesiano, el espacio correspondía a la extensión infinita que contiene toda la materia existente (*res extensa del espacio,* mundo físico, objeto) en oposición *a res cogitans* (mente, sujeto pensante).

Surgen nuevas preguntas:

¿El espacio existe sin la materia?
¿El espacio ocupado por un objeto es distinto al no ocupado?

Leibniz criticó duramente el concepto de espacio absoluto introducido por Newton, argumentando que: el espacio solo existe en

[1] Foucault, Michel. *El ojo del poder. Entrevista con Michel Foucault, en Bentham, Jeremías: "El Panóptico".* Ed. La Piqueta, Barcelona, 1980.

El Espacio Arquitectónico en la Historia (P.Marfil, ed.)

cuanto algo lo ocupa y solo es posible en el sistema de relaciones de las cosas que lo ocupan.

Las ciencias empíricas y la matemática atrapan en sus formulaciones diversidad de posibilidades del espacio tangible. Creando la ilusión de que el espacio había sido por fin atrapado por el hombre en conceptos mensurables y perfectamente delimitados. Y apartando a los pensadores humanistas del discurso espacial.

Volvemos a preguntarnos algo que todavía afecta a nuestras vidas y que en el siglo XVIII tuvo una fuerte crisis:

¿El espacio es un problema filosófico o físico?

Según Lefebvre el estado ya a finales del XVIII utiliza el espacio, la razón, la ciencia se ocupa del espacio como una entidad real y la filosofía fue apartada del problema[2]. Piensa que el espacio había sido dividido entre espacio mental y espacio físico.

Surgen nuevas preguntas:
¿El espacio está unido a otras magnitudes?
¿El espacio puede existir sin tiempo?
¿El espacio se relaciona con el movimiento?

De las manos del arte vienen las respuestas. El escultor Adolf Hildebrand en 1893 se enfrenta a estas preguntas y muestra que el espacio cobra sentido por el MOVIMIENTO[3]. Pone en evidencia SECUENCIAS y RITMO. ESPACIO ----unido al---- TIEMPO. PROPONE LA VISIÓN CINÉTICA. Ideas tan novedosas y revolucionarias que serán la base de la teoría de Einstein en 1905.

[2] Lefebvre, Henri. The production of Space, Blackwell Publishing Ltd, Oxford, 1991. (Primera edición, Paris, 1974). *"El espacio vino a dominar, por contención, todos los sentidos, y todos los cuerpos ¿Era el espacio un atributo divino? ¿O pertenecía a un orden inmanente a la totalidad de lo existente?"*

[3] ADOLF HILDEBRAND: El problema de la forma en la obra de arte (1893), Madrid, ed. Visor, 1988.

FIG. 5. ILLUSTRATES THE RELATIVE DISPLACEMENT OF THE DETAILS IN "STEREOSCOPIC VISION."

Imagen: la visión estereoscópica de Hildebrand, 1893.

Seguimos planteando preguntas:
¿El espacio puede ser simplemente parte de la naturaleza?
¿El espacio puede existir sin los seres humanos?

La respuesta vino de la crítica de arte, de mano de Francastel[4]: el espacio es una experiencia propiamente humana. Lo que llamamos realidad, la experiencia práctica humana, es un conjunto de sistemas del mundo percibido y representado. Es el "espacio plástico".

¿El espacio es real o es una idea?
¿El espacio cambia con la historia?

Para Argán el espacio es una idea, un concepto, con un desarrollo histórico que se expresa en la arquitectura. El espacio es una

[4] FRANCASTEL, P.: La Réalité figurative: éléments structurels de sociologie de l'art, París, Gonthier, 1965.

creación de la historia[5]. En él se pueden distinguir dos aspectos, la naturaleza y la historia. Conceptos unidos por el pensamiento humano.

Para Lefebvre existe la posibilidad de un *"conocimiento del espacio que no tendría como objeto de estudio al espacio en sí mismo — poniendo en duda su existencia como objeto, en términos de percepción humana— sino al proceso productivo mediante el cual el espacio alcanza una existencia simultánea en distintos niveles"*. Una *"...exposición de la producción del espacio"*[6].

Imagen: parcelario agrícola en Osaka, Japón.

¿El espacio es un producto humano?
¿El espacio es político y social?

La hipótesis de Lefebvre es importante porque:

[5] ARGAN, GIULIO CARLO: El concepto del espacio arquitectónico desde el Barroco a nuestros días. Buenos Aires, 1966.
[6] Lefebvre, Henri: op.cit.

1- Afirma no ha sido posible articular un conocimiento real del espacio.
2- Critica el reduccionismo en lo concerniente al espacio.
3- Propone una visión del espacio ideológica e instrumental.

¿Cómo se relaciona la vida humana y el espacio?

Los pensadores contemporáneos han buscado la respuesta. Es el caso de Otto Friedrich Bollnow (1969): *"la vida se extiende en el espacio sin tener una extensión geométrica en sentido propio. Para vivir necesitamos extensión y perspectiva. Para el despliegue de la vida, el espacio es tan imprescindible como el tiempo".* El espacio matemático es *"el espacio susceptible, de ser medido, en sus tres dimensiones, en metros y centímetros...".* El tiempo vivencial es aquel durante el cual el hombre vive, actúa y contractúa, mientras es espacio vivencial seria el soporte de tales actuaciones.

Imagen: Tívoli, Italia. Convivencia de anfiteatro, castillo y parking.

El Espacio Arquitectónico en la Historia (P.Marfil, ed.)

¿Qué relación puede tener el espacio matemático con el vivencial?

Bollnow responde que el espacio matemático no es el espacio vivencial. El soporte matemático plantea un carácter uniforme; El soporte vivencial esta compuesto por un punto central y unido al cuerpo humano y su movimiento, es decir, se centra en la sensibilidad, vitalidad y espiritualidad del hombre. El espacio vivencial es donde se desarrolla y manifiesta la actividad humana. Es medio de la vida humana. El espacio vivido estará impregnado por una serie de significaciones como estructura y ordenación que son expresión de cada grupo social y de cada individuo.

Según Bollnow, *"el espacio no es un sistema de relaciones entre las cosas, sino la delimitación, realizada desde el exterior, del volumen ocupado por un objeto"* (1969).

En tal sentido, el espacio viene a configurarse, como un recipiente de todas las actividades de los seres vivos y asimismo, objeto de trasformaciones y ordenamientos.

Imagen: el anfiteatro de Venafro (Italia) según Chouquer.

¿Qué ejes de relación habría entre la persona y el espacio?

Según Bollnow la superficie Terrestre es el plano horizontal, no se trata de un simple esquema abstracto de orientación, sino que se refriere a una realidad tangible. Es el soporte físico de la vida, el ser humano ordena y vive el espacio.

El Espacio Arquitectónico en la Historia (P.Marfil, ed.)

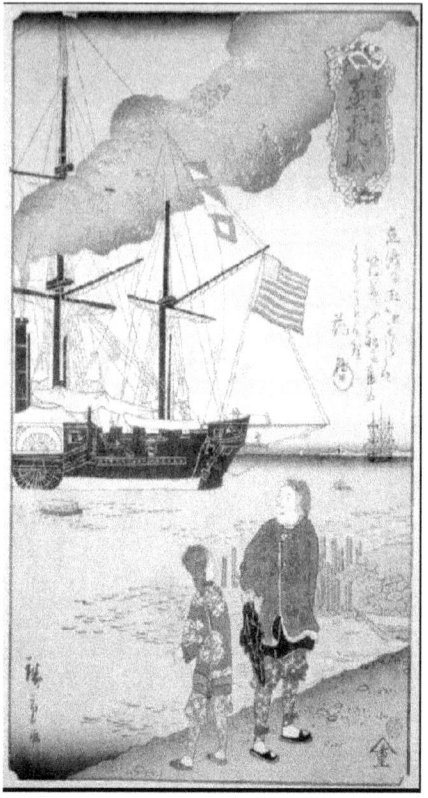

Imagen: El comodoro M. C. Perry en Yokohama en 1853 con una flota de de guerra para obligar a Japón a abrir el mercado. Ukiyo-e pinturas del mundo flotante.

¿Cómo nos orientamos en el espacio?
Bollnow habla del horizonte y de la perspectiva.
El horizonte: "el horizonte engloba el espacio en torno al hombre para formar un mundo circundante finito y susceptible de ser abarcado por la vista".

La perspectiva: "las perspectivas son así la expresión de la "subjetividad" de su espacio, es decir, del hecho que el hombre esta ligado en sus espacios a un determinado punto de vista".

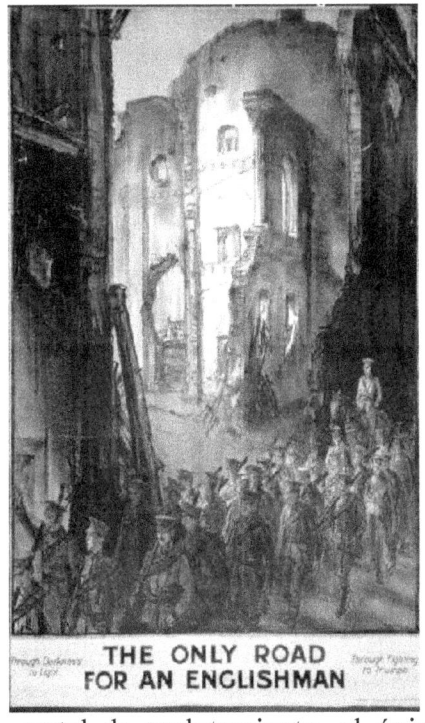

Imagen: 1915, cartel de reclutamiento, el único camino para un inglés, de la oscuridad a la luz, de la lucha al triunfo.

¿Cuáles pueden ser los resultados de la orientación y exploración en el espacio?
Bollnow dice que *"el interior se disuelve hasta el infinito sin dejar de ser interior. Más aún, lo extraño es que esta infinitud móvil del recinto, esta carencia de limites, esta transición del espacio limitado a la infinitud inespacial solo puede verse de esta manera en el interior"*. Es por ello que el espacio es el reflejo del pensamiento,

la organización del entorno es fruto de su intencionalidad, sensibilidad y desarrollo, su expresiónión en la realidad.

Las ideas de itinerarios, caminos que se recorren y la casa como centro vital son cruciales en esta reflexión.

El espacio hodológico es también un ámbito que atraviesa la vida humana. Según Sartre el espacio Hodológico de Lewin (1890-1947) es el espacio auténtico del mundo, *"está surcado por caminos y carreteras, es instrumental; es un lugar de los instrumentos"*. Son los PROCESOS o PRINCIPIOS NORMATIVOS que se dan en la DIRECCIÓN HODOLÓGICA para alcanzar el objetivo. Lewin dice que la estructura hodológica del paisaje depende de la complejidad espacial de los elementos interactuantes. Pone el ejemplo del paisaje en paz y en guerra. En la paz "el paisaje es redondo sin delante y sin detrás". En la guerra está orientado hacia el frente y limitado. Tras la guerra las fronteras se vuelven a trazar y los caminos deben modificarse: un sistema hodológico debe reconstruirse de acuerdo a nuevas condiciones.

¿CÓMO ES EL CUERPO DEL ESPACIO?
- Un cuerpo complejo:
- EMOCIONAL, MATERIAL, IMAGINADO, MATEMÁTICO, INTENCIONAL
- TIENE SU PROPIO LENGUAJE
- REFLEJA LA PERSONALIDAD HUMANA
- LA PRESENCIA HUMANA DEFINE EL ESPACIO

El Espacio Arquitectónico en la Historia (P.Marfil, ed.)

2: El espacio en la arquitectura, el espacio habitado (Pedro Marfil)

Es evidente que la construcción es una parte integrante del control del medio por parte del ser humano. Las personas han modificado el espacio físico natural para crear seguridad y comodidad en su espacio vital.

Desde el s. XVIII los teóricos de la arquitectura se han preocupado por el sentido de su profesión. Los ejemplos más notorios los tenemos en Jaques Guillerme Legrand (1753-1807) y Jean-Nicolas-Louis Durand (1760-1834). El primero, arquitecto e historiador de la arquitectura, la definía como un arte creador. Asimilando así la construcción de arquitecturas con la creación artística. Una creación a la que se llegaba a través del estudio de los ejemplos históricos adaptados a las necesidades de su tiempo presente. Es por ello que el arquitecto se va a querer igualar a un artista plástico. Un artista que en su creación modela el espacio habitado por las personas, un artista cuya producción modifica el entorno de vida del ser humano en sociedad. El segundo de estos arquitéctos teóricos, Jean-Nicolas-Louis Durand (1760-1834), reflexiona sobre la realización práctica de las obras de arquitectura y plantea claramente la importancia del espacio interior. Un espacio en el que existe conveniencia y economía con relación a su distribución, como se expresa en su obra *Compendio de lecciones de arquitectura.*En este libro plantea una metodología edificatoria universal mediante una tipología normativa y económica de la arquitectura. Son dos visiones del arquitecto, la creadora y la práctica. La propuesta de ese sentido de la profesión de arquitecto como artista ha tenido una acogida histórica exenta de críticas.

El Espacio Arquitectónico en la Historia (P.Marfil, ed.)

Imagen: ilustración de Jean-Nicolas-Louis Durand, *Compendio de lecciones de arquitectura*.

En el s. XIX encontramos como autor fundamental al arquitecto vienés Gottfried Semper (1803-1879) que propone a mediados de siglo que la arquitectura es la técnica y el arte del espacio. Recoge la idea del arquitecto creador y artista. Pero lo que más nos interesa es la aparición de esa idea del espacio como objeto de esa actividad creadora, que aplica la técnica arquitectónica para modificar el espacio.

También en el XIX la arquitectura es analizada desde la historia del arte. El ejemplo más interesante es el del crítico Konrad Fiedler (1841-1895). Este autor aporta la doctrina de la "pura visualidad", basada en el análisis formal y visual de la arquitectura. Esta forma de entender la arquitectura era la expresión lógica del que la estudia y la analiza, distinta en su propia raíz del que la ejecuta.

Los avances en la psicología de la percepción influyeron a fines de siglo tanto en la historia del arte en general como en la valoración de lo espacial dentro de las obras arquitectónicas. Es por ello que el tema de la relación entre la arquitectura y el espacio se convirtió en esencial.

En 1901 se publica una obra fundamental, Spätrömische Kunstindustrie de Alois Riegl. En ella se da una gran importancia a la percepción, por lo que la obra de arquitectura queda supeditada a sus valores visuales.

En 1905 un pionero de la historia del arte, August Schmarsow, publica una obra esencial[7]. En ella busca la aplicación del método científico. Estudia el papel del espacio y el significado de su expresión. El espacio proporciona elementos de tipo estilístico, marcados por los principios de la organización humana mediante la

[7] SCHMARSOW, A.: *Grundbegriffe der Kunstwissenschaft am Übergang vom Altertum zum Mittelalter* (Fundamental principles of the science of art at the transition from antiquity to the middle ages), 1905.

El Espacio Arquitectónico en la Historia (P.Marfil, ed.)

simetría, la proporcionalidad y el ritmo. La psicología de la percepción influye en su obra, teniéndo en cuenta por ello los aspectos subjetivos, aplicándose sus principios al análisis de los diversos ejemplos a lo largo de la historia.

Siguiendo la tendencia del momento otro autor que incide en la importancia del espacio es Albert E. Brinckmann. En 1908 expone que *"la escultura crea superficies que están en el espacio: la arquitectura es el arte de las superficies alrededor del espacio"*[8]. Aparece por tanto la idea de la arquitectura como contenedor de espacio, un tema fundamental y objeto de debate contínuo, la relación interior y exterior.

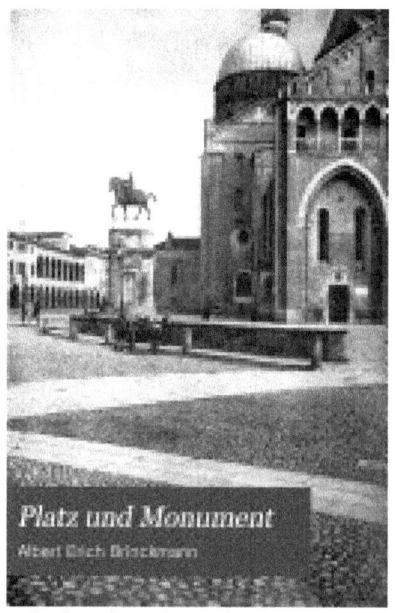

Imagen: edición de la obra de Brinckmann.

El espacio también tendrá un tratamiento especial en la obra de Heinrich Wölfflin (1864-1945). Este autor en sus *Prolegomena*

[8] Brinckmann, A.E.: Platz und monument, Berlín, 1908.

zu einer Psychologie der Architektur (Prolegómeno para una Psicología de la Arquitectura) sigue la tendencia psicológica comentada anteriormente. Por ello la percepción juega un papel fundamental, la percepción del espacio es esencial para la arquitectura. Es decir, el espacio es una construcción mental, abstracta, y la arquitectura delimita los espacios interiores.

Define la arquitectura como un volumen corpóreo.

El siglo XX traerá unos nuevos planteamientos. El ser humano ocupa una posición de mayor importancia. Se plantea el espacio como fruto de la experiencia, una experiencia que parte de la persona. El ser humano en su experiencia ordena el mundo, lo estructura.

Dentro de esta línea encontramos a Francastel (1900-1970) que hablará del espacio como algo plástico, fruto de una experiencia humana. El espacio de Francastel es percibido y representado.

En la segunda mitad del s. XX se plantea el espacio como una parte más de la arquitectura, no por ello la más importante.

El Espacio Arquitectónico en la Historia (P.Marfil, ed.)

Argán en 1966 habla del espacio como una idea que tiene un desarrollo histórico propio expresada a través de las obras de arquitectura[9]. Plantea por tanto que el espacio es una creación histórica. Distingue dos componentes en el concepto de espacio: LA NATURALEZA (relación hombre –naturaleza /mímesis renacentista) y LA HISTORIA. En ellos está comprendido el pensamiento humano.

En 1948 Bruno Zevi publicó una obra esencial para la discusión acerca del espacio en arquitectura[10]. Su obra planteba preguntas esenciales.

¿QUÉ ES LO ESPECÍFICO DE LA ARQUITECTURA?
El autor responde que son los vacíos, el espacio.

El espacio se convierte en protagonista de la arquitectura. El carácter primordial de la arquitectura sería la creación de espacios. Un espacio que solamente puede ser comprendido por la experiencia directa. En esa experiencia el movimiento jugaría un papel esencial. También tiene en cuenta el urbanismo, planteando que todo espacio urbanístico está caracterizado por los mismos elementos que distinguen el espacio arquitectónico.

Según Zevi el espacio interno es el que nos da juicio sobre un edificio, es el protagonista de la Arquitectura y la escena en la que se desarrolla nuestra vida.

La representación del espacio arquitectónico fue un elemento crucial en su obra, la crítica a la expresión gráfica del proyecto. El estado actual de nuestros conocimientos acerca de las posibilidades técnicas de documentación y representación de la arquitectura nos lleva a un punto de partida impensable en 1948. Las posibilidades de la representación exacta de la realidad material

[9] ARGAN, G. C.: El concepto del espacio arquitectónico desde el Barroco a nuestros días. Buenos Aires, 1966.
[10] ZEVI, B.: Saber ver la arquitectura, 1948.

y su reproducción abren unas posibilidades de experiencia directa, investigación y difusión de la arquitectura que nos obligan a un esfuerzo consciente de responsabilidad histórica. Cada sistema tiene sus ventajas e inconvenientes en la captación y en la reproducción del espacio arquitectónico. Hemos de diferenciar el valor científico y el valor sensorial.

Por otra parte la propia experiencia de la producción arquitectónica desde principios del s.XX nos muestra la interrelación entre las teorías vanguardistas y la presión socio-política y económica.

Ya a principios del s. XX los arquitectos reducían el espacio arquitectónico a una mera representación mental matemática y geométrica. Se confiaba en el progreso técnico y se imitaba al mundo moderno. Se cambian los referentes.

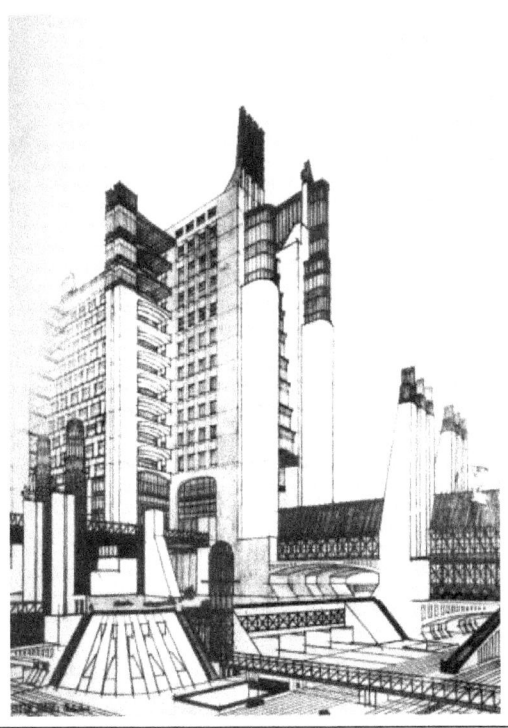

El Espacio Arquitectónico en la Historia (P.Marfil, ed.)

Imagen: proyecto futurista de Antonio Sant'Elia.

El futurismo imitaba el mundo del futuro idealizado, el cubismo lo descomponía. El espacio abstracto representa el momento en el que el arte busca perder toda referencia, busca ser una creación nueva.

Al buscar una concepción del arte y la arquitectura como creadoras de realidad se intenta romper con el pasado. No hay órdenes ni principios: la arquitectura debía crear el espacio que transformaba la realidad. Peter Eisenman, ha negado la ruptura con el pasado, lo llama: "la ficción de la representación en arquitectura". [11].

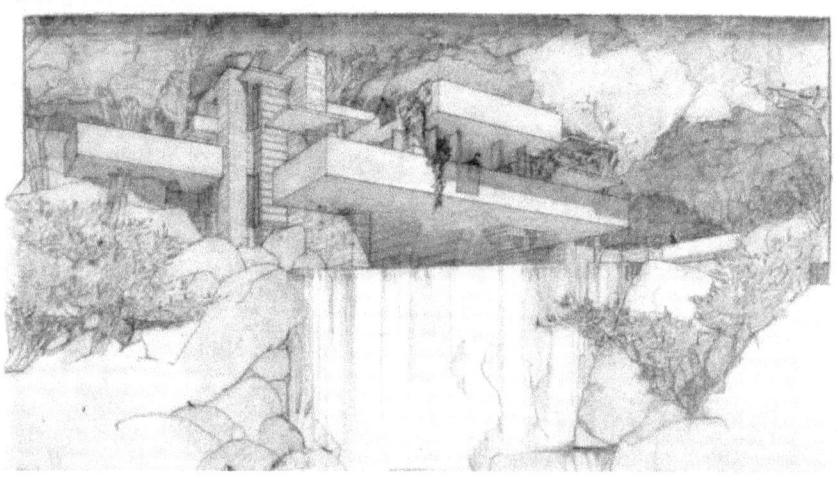

Eisenman afirma que la arquitectura del movimiento moderno sigue utilizando un modo representativo:

"La arquitectura "moderna", aunque estilísticamente diferente de las arquitecturas previas, presenta un sistema de relaciones

[11] Eisenman, Peter. El fin de lo clásico: el fin del comienzo, el fin del fin. En ARQUITECTURAS Bis N° 48, Barcelona, 1984. pp. 28-29.

parecido al de la arquitectura clásica (...) la idea de función, es decir, el mensaje de la utilidad en vez del mensaje de la Antigüedad, pasó a ser una proposición originaria (...) el funcionalismo resultó ser una conclusión estilística mas, basada esta vez en un positivismo técnico y científico, una simulación de la eficiencia".

Imagen: Eisenman, Jardín de los pasos perdidos, Museo Castelvecchio, Verona (2003-2004).

Para Le Corbusier la ciencia y la tecnología eran el nuevo orden del mundo moderno. El espacio era abstracto y geométrico. Integra el mundo moderno en el modo de producción de la arquitectura. La lógica urbana industrial impone sus reglas[12].

[12] DE SOLÀ-MORALES, I.: *Inscripciones.* Ed. Gustavo Gilli, Barcelona, 2003. p. 170.

El Espacio Arquitectónico en la Historia (P.Marfil, ed.)

La arquitectura es un producto de la técnica, toma el método científico para sus propios fines. Las vanguardias buscan crear el espacio desde cero, un nuevo orden universal y racional. La abstracción les permite pensar en una realidad futura cuyo espacio debe ser creado. Un espacio mental, trazado por la técnica.

La teoría de la relatividad de Einstein (1905) tuvo su efecto en el arte y la arquitectura. Las vanguardias intentan superar el espacio cartesiano: LIBERTAD para superar la relación interior/exterior mediante la transparencia. La Bauhaus investigó el espacio abstracto y el movimiento. Le Corbusier reivindicó el academicismo: orden, composición, proporción, armonía[13].

[13] DE SOLÀ-MORALES, I.: *Inscripciones.* Ed. Gustavo Gilli, Barcelona, 2003, p.222.

La Bauhaus buscaba CREAR EL ESPACIO PARA TRANSFORMAR LA REALIDAD.
Ello supone un concepto de diseño que utiliza los mismos principios para todo. El espacio es abstracto y vacío. Es un espacio que intenta eliminar las diferencias entre el interior y el exterior.

Volvemos a encontrar la importancia de la percepción en la arquitectura. Se llega a rechazar la fachada para conseguir la continuidad del espacio. Lefebvre dice que el interés en el espacio visual está vinculado a una búsqueda por la "ingravidez" en la obra de arquitectura[14]:

"...hacia la abstracción, la visualización y las relaciones formales-espaciales, la arquitectura luchó en nombre de la inmaterialidad."

[14] LEFEBVRE, H.. The production of Space, Blackwell Publishing Ltd, Oxford, 1991. pp. 303.

EL MOVIMIENTO MODERNO SE SEPARA DEL LUGAR, DE CUALQUIER REFERENCIA.

Lo visual impone la abstracción, separa la forma del espacio vivido, del tiempo cotidiano, de la solidez material humana, del calor, de la vida y la muerte[15].

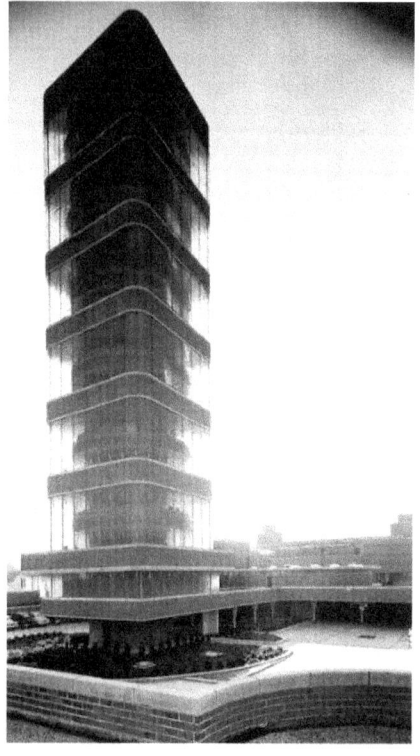

Imagen: Wright, Sede de Johnson Wax, 1939.

[15] Idem, p.97.

Podría definirse este fenómeno como tiranía de la percepción. Creemos interesante traer aquí la opinión de Juhani Pallasmaa[16]:

"*...muchos aspectos de la patología de la arquitectura corriente actual pueden entenderse mediante un análisis de la epistemología de los sentidos y una crítica a la tendencia ocularcentrista de nuestra sociedad en general, y de la arquitectura en particular (...) el proyecto moderno ha albergado el intelecto y el ojo, pero ha dejado sin hogar al cuerpo y al resto de los sentidos, así como a nuestros recuerdos, nuestros sueños y nuestra imaginación.*"

La relación de la arquitectura y el ser humano va a ser un punto esencial en la crítica a ese espacio abstracto arquitectónico. Como muestran las voces de Alvar Aalto[17] y Aldo van Eyck en los años 40 del siglo XX.

[16] PALLASMAA, J.: Los ojos de la piel. La arquitectura y los sentidos. Ed. Gustavo Gili, Barcelona, 2006. pp. 18-19

[17] AALTO, A.: La humanización de la arquitectura, 1940.

El Espacio Arquitectónico en la Historia (P.Marfil, ed.)

Imagen: Aalto, Viviendas adosadas para la compañía A. Ahlström, Finlandia, 1937.

El existencialismo va a incidir en otras formas de entender la arquitectura como un lugar de habitación del ser humano.

Montaner plantea que para el movimiento moderno, el lugar era un dato cuantitativo, un receptáculo físico-neutral donde colocar la obra de arquitectura (esencial y autónoma). El "estilo internacional" buscaba la separación con respecto al lugar[18].

Montaner afirma[19]:

"Los conceptos de espacio y de lugar, por lo tanto, se pueden diferenciar claramente. El primero tiene una condición ideal teórica, genérica e indefinida, y el segundo posee un carácter concreto, empírico, existencial, articulado, definido hasta los detalles."

[18] MONTANER, J.M.: Espacio. En: A.A.V.V. Introducción a la arquitectura. Conceptos fundamentales. Ed. UPC, Barcelona, 2000.
[19] Idem, p.101.

Esta definición de espacio habla de una representación (el espacio abstracto) no es por tanto el espacio real. La arquitectura debe ser también realidad, no puede separarse de ella.

Estamos de acuerdo con Henri Lefebvre al identifica al espacio abstracto como el medio o lugar donde se aplican las estrategias (políticas, económicas, urbanísticas). Modelo reduccionista de la realidad que garantiza la aplicación de estrategias reduccionistas.

El espacio arquitectónico no puede separarse del ser humano, por ello la arquitectura no es un mero ejercicio creativo, está cargada de responsabilidad social. La arquitectura debe asumir su función de transformadora de la sociedad y luchar contra los modelos que imprimen en ella la especulación y la desigualdad.

El Espacio Arquitectónico en la Historia (P.Marfil, ed.)

3: El espacio en Mesopotamia (Rafael Blancas, Aroa Corredor, Lucía Espejo)

Pieza 1ª: Göbekli Tepe

- **FACTORES SOCIALES**

En la construcción de la arquitectura mesopotámica más antigua encontramos una sociedad de cazadores-recolectores nómadas que edifican un tipo de estructuras circulares que, posiblemente, fueron utilizadas a modo de santuario (o de vivienda-santuario).

Se trata de una sociedad anterior a la agricultura y a la ganadería que dista mucho del prototipo de sociedad pre-neolítica (la mayor parte de la humanidad se organizaba entonces en pequeñas comunidades nómadas que vivían de la recolección de plantas y de la caza de animales salvajes[20]). El gran número de personas que, se cree, debieron ser necesarias para el traslado de las enormes piedras empleadas y para su construcción nos indica la existencia de una organización social en un momento temprano y nos lleva a plantear si con Göbekli Tepe encontramos la primera organización social compleja en la historia.

- **FACTORES INTELECTUALES**

En Göbekli Tepe encontramos un conjunto arquitectónico cuyas estructuras más antiguas (de planta circular) se datan en torno al año 11.500 a.C., existiendo también otras, ya de planta rectangular, datadas hacia el 9.500 a.C. Se trata del ejemplo arquitectónico monumental más antiguo de la humanidad, lo que ha

[20] MANN, C.: "Göbekli Tepe: el nacimiento de la religión" en *National Geographic* (2011)

llevado a arqueólogos e historiadores a modificar hipótesis y teorías y a asociar a sociedades tan primitivas como la que aquí tratamos un pensamiento que va mucho más allá que el que hasta entonces se le había atribuido. Un pensamiento complejo y una capacidad organizativa y técnica que hasta ahora se había entendido como inconcebible para el ser humano del momento. Sin duda alguna (y teniendo en cuenta que nos encontramos en el inicio de la arquitectura monumental en época prehistórica). El sistema de construcción y trabajo empleados, el diseño y proyecto de la obra arquitectónica, y la posible justificación de unas estructuras por creencias religiosas nos hace encontrarnos ante un pensamiento complejo. Una compleja intelectualidad que no solo se pone de manifiesto en la construcción del conjunto, sino también en la detallada decoración del mismo tal y como analizaremos en factores estéticos y figurativos.

- **FACTORES TÉCNICOS**

Para hablar de técnica de nuevo tenemos que hablar de complejidad. Analizamos un conjunto compuesto por 70 edificaciones de planta circular y rectangular. Las estructuras circulares son las que reseñan mayor antigüedad (11.500 a.C.). Están compuestas por pilares de piedra caliza en forma de T monolíticos tallados (de más de 3 metros de altura) y una zona circular que, en alguna estructura, alcanza los 40 metros de diámetro (mayoritariamente presentan entre 10 y 30 metros). La forma de los pilares nos hace pensar en la existencia de una cubierta, posiblemente de forma cónica y de carácter vegetal.

En cuanto a las plantas rectangulares (9.500-8.000 a.C.) van a recoger igualmente la presencia de pilares en forma de T y presentan un pavimento de mortero de cal.

Qué influyó en el cambio de planta, qué esfuerzo intelectual y técnico fue necesario para el paso en una concepción espacial tan distinta.

- **FACTORES ESTÉTICOS Y FIGURATIVOS**

 La técnica empleada para decorar el conjunto será la escultura en relieve que podemos encontrar en los pilares en forma de T situados en el interior de las estructuras del conjunto y en algunas piezas de piedra del interior de los recintos. A pesar de enfrentarnos a una primitiva ornamentación, se trata de relieves cuidadosamente tallados y esculpidos en los que encontramos, además de alguna representación humana, una amplia diversidad de animales cuyo significado se va a asociar a la religiosidad dominante del conjunto.

- **FACTORES ECONÓMICOS**

 Economía significa hablar de territorio. La sociedad de recolectores y cazadores que tratamos se mueve en el creciente fértil y probablemente la falta de alimento sería una situación que en pocas ocasiones sufrieron. Ejemplo de ello es la presencia de estructuras arquitectónicas monumentales como la que analizamos, que requieren tiempo y trabajadores, un tiempo y unos trabajadores que no podrían estar dedicados a la búsqueda de alimentos, lo que nos indica que se trata de un tema que ya tienen resuelto. En el momento en el que la caza y la recolección no suponen una preocupación primaria las personas tienen tiempo para otras dedicaciones cuyas consecuencias no solo las vamos a ver en el surgimiento de la arquitectura monumental, sino en un primitivo tratamiento del alimento. De esta manera, numerosos investigadores entienden la cultura que rodeó a Göbekli Tepe como uno de los primeros eslabones que llevará a lo que conocemos como Revolución Neolítica, que constituirá uno de los grandes pasos del hombre en la humanidad: la práctica de la agricultura y la ganadería.

El Espacio Arquitectónico en la Historia (P.Marfil, ed.)

- **FACTORES URBANÍSTICOS**

Tal y como hemos indicado en el apartado de "Factores técnicos" Göbekli Tepe supone un conjunto de estructuras circulares y rectangulares dispuestas arbitrariamente por el complejo. Sin embargo, no podemos hablar de urbe como tal porque en ningún momento fue un asentamiento que surge en torno a un grupo poblacional que lo crea y desarrolla, lo piensa para unas funciones de hábitat y que distribuye el espacio en base a unas funciones humanas con el fin de hacerlo habitable. Recordamos que la sociedad aun es nómada y que, aunque pudieran permanecer en este (y otros similares) asentamiento durante parte del año (y es esta la idea que nos lleva a hablar de viviendas-santuarios) la función primordial de este conjunto arquitectónico es la de santuario, una función más relacionada con el pensamiento mágico-religioso que con la idea de hábitat.

- **FACTORES ARQUITECTÓNICOS**

Remitiéndonos a lo ya comentado en "Factores técnicos", Göbeklik Tepe es un conjunto arquitectónico monumental constituido por dos tipos de estructuras separadas en el tiempo: unas más antiguas y mayoritarias de forma circular, datadas hacia el 11.500 a.C. y otras de tipo rectangular que se creen construidas en torno al 9.000 a.C. Ambas, acogen en su interior pilares monolíticos calizos en forma de T decorados con tallas zoomorfas y antropomorfas que, para las estructuras circulares, superan los 3 metros de altura mientras que para las rectangulares se van a mantener entre 1,5 y 2 metros[21]. Se colocan de pie, encastrados con algunos metros de separación entre unos y otros. Las estructuras circulares presentan un diámetro de entre 10 y 30 metros (en algún caso alcanzan los

[21] SCHMIDT, C.: "Göbekli Tepe: Santuarios en la Edad de Piedra en la Alta Mesopotamia" en *Boletín de Arqueología CUCP*, nº 11 (2007). Pp. 263-288

40) y, la distribución de los pilares en su interior nos hace pensar en la presencia de una cubierta, probablemente cónica-vegetal.

- **FACTORES VOLUMÉTRICOS**

En cuanto a volumen, en Göbekli Tepe vamos a encontrarnos con esas estructuras que se han denominado circulares (aunque no siempre presentan formas homogéneas) de entre 10 y 30 metros de diámetro, así como con las estructuras de carácter rectangular. En cuanto a su cubrición, la disposición de los pilares nos hace pensar en una cubierta cónica-vegetal, aunque no se trata más que de una hipótesis pues la conservación del conjunto, aunque buena, no nos ha permitido, por supuesto, conocer tal cubrición.

Hemos de plantearnos que debió de existir una fase previa que es actualmente desconocida, en la que los seres humanos pudieron realizar diversos ensayos constructivos. Esos ensayos permitirían llegar a la conformación de un conjunto monumental de la calidad y monumental del que nos ocupa.

La experiencia del espacio externo e interno, del volumen y del recogimiento, debió causar una impresión casi mágica en el espíritu humano que se enfrentó por primera vez a ese tipo de construcciones.

- **ELEMENTOS DECORATIVOS**

En Göbekli Tepe encontramos una ornamentación figurativa tallada que resulta de muy compleja interpretación ante la escasa información que hoy en día conocemos sobre la sociedad que aquí habitó, sobre la funcionalidad del complejo y sobre el pensamiento mágico-religioso que en él se pudiera desarrollar. Sin embargo, al asociar este conjunto a la idea de santuario (o de viviendas-santuario) debemos asociar su decoración al pensamiento religioso. La minuciosidad, delicadeza y destreza de la talla nos lleva a pensar en una maestría en el tratamiento de la piedra que, hasta el

descubrimiento de Göbekli Tepe, se consideraba impensable para las sociedades de la época.

La ornamentación del complejo la vamos a encontrar fundamentalmente en los pilares situados en el interior de esas estructuras independientes que lo componen y, aunque en ella predomina la figuración, también encontraremos alguna representación abstracta que nos resulta imposible de interpretar (habitualmente se asocian a símbolos sagrados). En estos pilares van a aparecer una enorme diversidad de animales en relieve tales como leones, toros, gacelas, serpientes y otros reptiles, insectos, pájaros (mayoritariamente buitres) etc. Una riquísima fauna que, aunque no hoy, probablemente estuviera presente en las tierras colindantes al complejo en este momento de la historia. Especialmente relevante es la presencia del buitre, que será muy repetido en otros asentamientos mesopotámicos como Jericó o Çatal Huyuk y que, por el tratamiento que recibe en otras esculturas neolíticas, asociamos a la muerte o a alguna temprana ceremonia de enterramiento. La figuración humana no llega a ser tan abundante como la zoomorfa descrita, existiendo representaciones aisladas en algunos pilares de una mujer desnuda, brazos y manos o un cuerpo decapitado con buitres.

Se trata en definitiva de un conjunto de elementos ornamentales que más que a un deseo estético responden a una necesidad religiosa, a un pensamiento mágico y a la funcionalidad, de nuevo religiosa (santuario), que se le otorga al conjunto.

La presencia de pilares-totem nos informa acerca de un pensamiento muy complejo que es capaz de plasmar de forma plástica unas ideas abstractas.

- **FACTORES DE ESCALA**

Para determinar la escala en esta primitiva Mesopotamia tomaremos como referencia los 3 metros de altura que van a alcanzar los pilares en forma de T presentes en todo el conjunto. De esta manera, a pesar de ser una arquitectura monumental y altamente

compleja para el momento, no estamos ante una construcción sobrehumana como ya sí que veremos en el mundo egipcio, griego o romano.

A pesar de ello la escala supera a las personas, y la mente de estas poblaciones debió sobrecogerse ante la magnífica arquitectura surgida de sus manos.

El Espacio Arquitectónico en la Historia (P.Marfil, ed.)

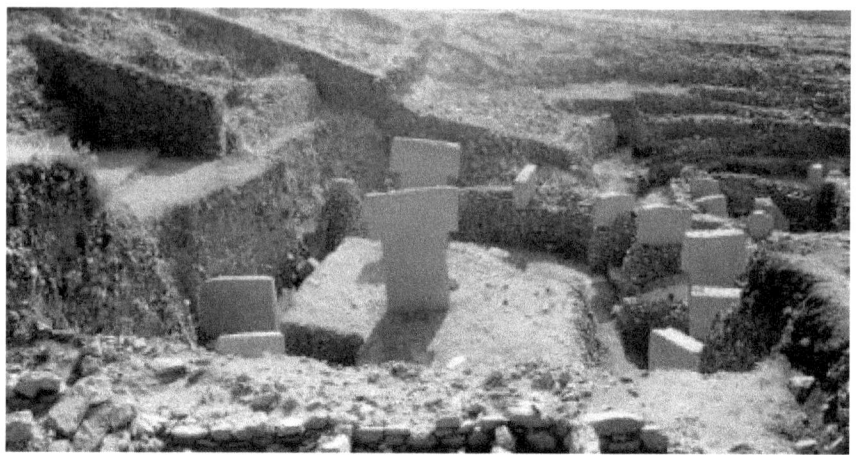

Gobekli Tepe, vista general.

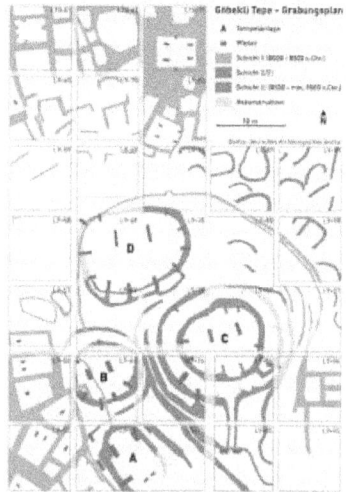

Gobekli Tepe, planimetría.

Pieza 2ª: Çatal Huyuc

- **FACTORES SOCIALES**

La producción de alimentos llevó a que los seres humanos se asentaran en aldeas cercanas a los campos de cultivo y los rebaños. Por ello, pasaron de ser nómadas a sedentarios.

La religión se basaba en el culto a diosas de fertilidad, con el tótem de leopardo, toros, en el acto de dar a luz. Los dioses tienen forma de toros con relieves de yeso con cuernos reales.

La sociedad urbana explosiona con fuerza, un nuevo mundo está naciendo, las bases del futuro de la humanidad.

- **FACTORES INTELECTUALES**

Constituyendo el conjunto urbano más grande y mejor preservado de la época neolítica en Oriente Medio. Siendo descubierta inicialmente en el año 1985, aunque no saltó a la atención mundial hasta las excavaciones de James Mellaart, llevadas a cabo entre 1961 y 1965, las cuales revelaron que esta región era un foco de cultura avanzada durante el periodo neolítico[22].

Es un gran asentamiento en comparación con muchos de los sitios contemporáneos en Anatolia y en el Cercano Oriente.

- **FACTORES TÉCNICOS**

Parece ser que realizaba una explotación intensiva de los campos. Es el primer poblamiento con registros de vacas y cerdos domesticados. Ciertos investigadores plantean la posibilidad de que pudieran existir algunas técnicas de irrigación.

En el tema de la construcción, usa el mortero, con lo que se han encontrado muros revestidos y suelos pavimentados con arcillas y cal, llegándose incluso a pulir las superficies. Esto indica que

[22] En 2012, la UNESCO lo incluyó dentro de la lista del Patrimonio de la Humanidad.

la piedra no fue el primer material de construcción, al menos en la arquitectura doméstica, a pesar de la escasa robustez del barro no cocido, que no obstante cumplía la necesidad constructiva básica de conferir estabilidad estructural a las edificaciones públicas y privadas de estas culturas. Por tanto, puede decirse que, al menos en parte, el origen y desarrollo de los morteros es el resultado del sentido estético de hombre.

La gran cantidad de puntas de obsidiana, magníficamente realizadas pero sin usar, la abundancia de adornos personales, la evidencia de cestería, de recipientes de madera y de tejidos, son elementos que sugieren una industria artesanal que pudo basarse en el trabajo de familias específicas.

Se ha recuperado una gran variedad de objetos de arcilla y figuritas zoomorfas y antropomorfas, tanto en barro como en piedra. También se han descubierto algunos grandes sellos de arcilla con diseños geométricos. Tanto si se utilizaban para la decoración como para la comunicación simbólica, su técnica constituyó un avance importante en el desarrollo de la comunicación.

- **FACTORES ESTÉTICOS Y FIGURATIVOS**

La pintura de la ciudad es importante para saber la concepción espacial, por lo que el culto es domestico porque cada casa representa un espacio sagrado.

Encontramos la representación pintada de la ciudad y una erupción volcánica.

Se buscan también interpretaciones psicológicas y artísticas del simbolismo de las pinturas murales.

También se han encontrado sellos de arcilla para estampar los tejidos con diversos dibujos, cuyo diseño guarda muchas semejanzas con los de las alfombras turcas actuales. Todo ello, parece indicar que la artesanía textil tuvo aquí uno de sus primeros centros.

- **FACTORES ECONÓMICOS**

Su economía se basaba en la agricultura de secano del trigo, cebada, guisantes, lentejas, recolección de frutas y frutos secos, la ganadería bovina, la caza, la minería de la obsidiana, el comercio lejano, conchas.

Una economía sedentaria obligaba al desarrollo del urbanismo.

- **FACTORES URBANÍSTICOS**

Anatolia fue uno de los primeros centros de la vida urbana, como lo vemos en la aldea de Catal Huyuk. Fundada en 7000 a.C, creció durante el mesolítico y neolítico, una comunidad agrícola y ganadera, cuya estructura social era compleja aunque parece ser que sin una clase sacerdotal. Catal Huyuk está situada en Turquía.

Las aldeas neolíticas se situaban sobre elevaciones del terreno próximas a cursos de agua y solían protegerse con muros o fosos. En muchas de ellas se han encontrado silos excavados en el suelo para guardar el grano.

Un canal del río Carsamba fluía antiguamente entre los dos montículos que forman el yacimiento, levantado sobre terrenos de arcilla aluvial que pudieron ser favorables para una precoz agricultura.

- **FACTORES ARQUITECTONICOS**

El poblado estaba formado por pequeñas casas del mismo tamaño (25 o 30m.), de planta rectangular y construidas con adobes, sin calles, a las que se accedía por el techo mediante escaleras de madera, con una planta de sala central y habitaciones secunda-

rias destinadas a almacén. No hay edificios singulares, ni evidencias de espacios reservados a grupos diferenciados de la población.

Había algunos pequeños santuarios, recintos sagrados adornados con pinturas murales de escena de cacería, relieves en yeso de la diosa madre y cabezas de animales. No se trataba de lugares públicos, sino que el culto se realizaba en familia. Hay un solo lugar de culto colectivo.

Los muertos estaban enterrados colectivamente bajo las plataformas para sentarse y dormir de la sala central, después de un periodo de descarnación por las aves. Los jefes eran enterrados con un lujoso ajuar.

La arquitectura de Catal revela un grado de sofisticación y organización que la distinguen de las aldeas más antiguas del séptimo milenio.

- **FACTORES VOLUMETRICOS**

Predominan los volúmenes de las unidades domésticas, que se adosan sin una organización estricta. Por ello el aspecto volumétrico del conjunto se articula a través de los espacios comunes de circulación.

- **ELEMENTOS DECORATIVOS**

Las pinturas representaban escenas variadas: volcanes en erupción, caza, juegos, ceremonias, o personajes en diferentes actitudes con una hechura de un realismo tan acusado que incluso se pueden leer los rasgos más dominantes del carácter de los personajes.

Además de pinturas, las estancias contaban también con relieves en yeso de cráneos de animales pegados a los muros y estrados. Asimismo, el hallazgo de estatuillas representando animales o mujeres permite creer que la población de Çatal Hüyük estaba fuertemente ritualizada, sustentando un complejo sistema de creencias en el que la mujer y el toro parecen ocupar un lugar central.

La pintura que representa a la ciudad y el volcán nos indica la capacidad de abstracción del pintor, que es capaz de plasma un esquema urbano muy bien definido. El espacio es comprendido perfectamente por el autor y lo plasma de tal forma que a pesar de los milenios seguimos comprendiéndolo.

- **FACTORES DE ESCALA**

Yacimiento de una extensión de 15 hectáreas, cinco veces más grande que Jericó. A pesar de la enorme extensión de la ciudad los edificios están hechos a escala humana. En este yacimiento se reconoce perfectamente la arquitectura que respeta la experiencia de vida, que se adapta perfectamente a las necesidades humanas.

El Espacio Arquitectónico en la Historia (P.Marfil, ed.)

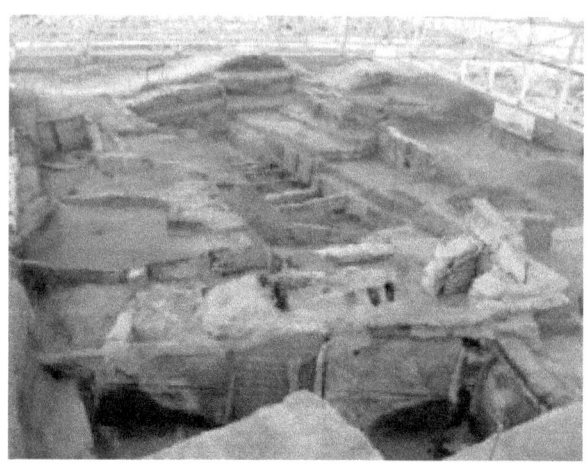

Catalhoyuk, vista general.

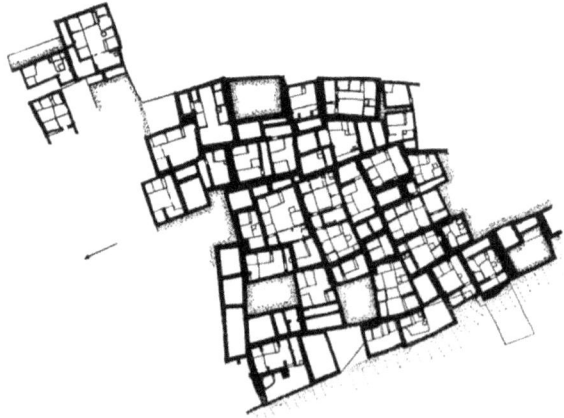

Catalhoyuk, planimetría.

Pieza 3ª: Templo de Eanna en Uruk

- **FACTORES SOCIALES**

La sociedad de Uruk (4000-3100) donde se localizaba el templo de Eanna, se asentaba en los márgenes del rio Éufrates lo que facilitó que tuviera una amplia población de unos 80.000 habitantes en sus dos distritos, Kullab y Eanna. Tal cantidad de población facilitó sin duda que ya en el tercer milenio se crearan multitud de edificaciones de arquitectura monumental con un carácter religioso lo que implicaba, por un lado, la existencia de una organización social que distribuyera las labores y, por otro, la inquietud social por la muerte y los fenómenos naturales que escapaban a su entendimiento. El distrito se convertiría en el núcleo de poder y económico en el que se aunaban por proximidad y complementación la parte divina y humana de la sociedad.

- **FACTORES INTELECTUALES**

En el Distrito de Eanna, también conocido como Casa de los Cielos, podemos encontrar estructuras de diferentes asentamientos como el edificio de la gran sala, el patio real o el templo Ubaid entre otros muchos. Esto denota una gran complejidad desde las fases más tempranas de las culturas urbanas con multitud de recintos y murallas que se complementaban y modificaban entre sí dejando a la vista todo un entramado. También supone un gran avance la aparición de tablillas con escrituras, sellos y diferentes talleres de artesanías lo que implica una innegable intención de control por parte del estado incipiente. Asistimos por lo tanto al surgimiento de todo un entramado urbano que fue modificándose con el devenir de los tiempos dando lugar a una serie de espacios

comunes y calles surgidas de las necesidades del momento. Estaríamos hablando de un urbanismo "casual" dado que en este periodo, todavía muy temprano, no se creaba un planteamiento previo o al menos no consta.

- **FACTORES TÉCNICOS**

Respecto a los factores técnicos nos encontramos con un despliegue de medios cuanto menos sorprendente. Existe una estratificación de 18 niveles, todos ellos localizados en esta zona. Uno de los más antiguos es el "Templo de los Conos de Piedra" anterior al 3400 a.C que a su vez se asentaba sobre otro templo preexistente del periodo Ubaid. También se levanta el Templo de Piedra Caliza sobre un podio de dos metros de altura aproximadamente compactando todo lo que ya existía con anterioridad, este contaba con tres naves la central más amplia que las laterales y con forma de "T" que dejaba paso a las salas contiguas y a una triple cabecera, todo ello rematado por fachadas con conos que se adherían a los muros. A partir de este, que sería el primero en dedicarse a la diosa Inanna, se dispondrían otros muchos con diferentes funciones tanto religiosas como administrativas o residenciales. En este punto no podemos olvidar la gran dificultad que implicaría no solo el levantamiento de una estructura de descomunales proporciones sino la complejidad de trasladar las grandes piezas calizas desde la cantera situada a unos 60 Km de distancia.

- **FACTORES ESTÉTICOS Y FIGURATIVOS**

Pese a la perdida de la construcción es de suponer que el impacto visual del Templo en los habitantes sería muy notorio dada las grandes dimensiones (tengamos en cuenta que solo el podio tendría 2 metros). Externamente imprimiría solemnidad y grandeza dado el carácter religioso e internamente esta no sería menor teniendo en cuenta la decoración a base de conos de arcilla que sí se han conservado y que revestirían total o parcialmente los recintos.

- **FACTORES ECONÓMICOS**

 Como hemos visto este tipo de civilización empleaba materiales que le resultaban cercanos de los cuales podrían disponer. Por un lado piedra caliza lo cual a pesar de suponer un esfuerzo al trasladarlo (que se podría justificar con mano de obra esclavista) también garantizaba la libre explotación de los recursos. Por otro lado empleaban arcilla tanto en decoraciones como en fachadas lo que supone una rápida solución constructiva sin olvidar la posible reutilización de estructuras ya creadas o partes de otros edificios desaparecidos. Las grandes construcciones religiosas implican la movilización de gran parte de la población en labores constructivas. El modelo que podemos aplicar es el modo de producción asiático, mediante el cual la plusvalía del trabajo de toda la sociedad se reinvierte en obras monumentales de carácter religioso por orden del soberano/sacerdote.

- **FACTORES URBANÍSTICOS**

 El complejo de Eanna como ya hemos comentado parte de la superposición de estructuras. Desde el Templo de Caliza (construido en el emplazamiento del desaparecido Templo de los Conos ya en el periodo V de Uruk) hasta el edificio del Cono de Piedra se reparten con cierta arbitrariedad edificios en honor a la diosa dando lugar a un enorme espacio arquitectónico. Pese a ello es necesario reiterar en el factor arbitrariedad que parece estar presente en el entramado de las calles, básicamente formadas por los espacios y formas que dejaban entre sí los edificios que se iban construyendo lo que no parece mostrar una especial planificación.

- **FACTORES ARQUITECTÓNICOS**

 Este tipo de arquitecturas servirían de prototipo para las construcciones mesopotámicas posteriores. En la Eanna del periodo

IV se retomó la arquitectura anterior lo que sirvió de gran impulso dado que en este período la ciudad se expandió unas 250 hectáreas. Ya en el periodo III la arquitectura volvería a cambiar así como algunos de los edificios comentados aquí y su disposición que se sustituiría o completaría con la creación de baños en torno a los lugares más emblemáticos y caería en decadencia en favor del auge de las ciudades fortaleza.

Con el devenir de los años el templo de Eanna continuó en funcionamiento hasta desaparecer y perderse casi en su totalidad lo que deja a la vista la fragilidad de este tipo de materiales constructivos (arcillas, calizas etc…) que sin duda se refuerza con la pérdida total incluso del emplazamiento de este lugar a día de hoy.

- **FACTORES VOLUMÉTRICOS**

Dado que no se ha conservado resulta casi imposible la estimación volumétrica pero por las planimetrías existentes hablamos de una distribución irregular en ordenación y nivel exteriormente entre los edificios siendo mucho más envolvente en casos como es analizado con más detenimiento del templo a la diosa.

- **ELEMENTOS DECORATIVOS**

Se han conservado algunas muestras de lo que pudo ser la decoración del templo de Inanna en el periodo IV de Uruk consistente en motivos geométricos zigzagueantes en los muros así como una tablilla fundacional con escritura jeroglífica. Pese al desconocimiento de otro tipo de material de análisis algunos indicios parecen indicar que era habitual el uso de mosaicos en suelos o fachadas al menos en alguna de las fases de auge de la ciudad y quedan más o menos justificada la inexistencia de esculturas al atribuir un carácter anicónico de la religión.

- **FACTORES DE ESCALA**

Al no conservarse solo se puede afirmar la monumentalidad de las construcciones teniendo en cuenta que el complejo fue des-

truido ritualmente casi por completo y reconstruido en el período IV. Atendiendo a los dos metros que en su día llegase a tener de podio del templo no sería de extrañar que sus muros superaran los 3 metros de altura lo que con respecto al hombre resulta enorme en consonancia con el factor grandeza de la religión patente en la arquitectura Mesopotámica. En el resto de edificios residenciales y de uso o reunión debemos también suponerles unas dimensiones lo suficientemente amplias para poder albergar a la ingente cantidad de ciudadanos.

El Espacio Arquitectónico en la Historia (P.Marfil, ed.)

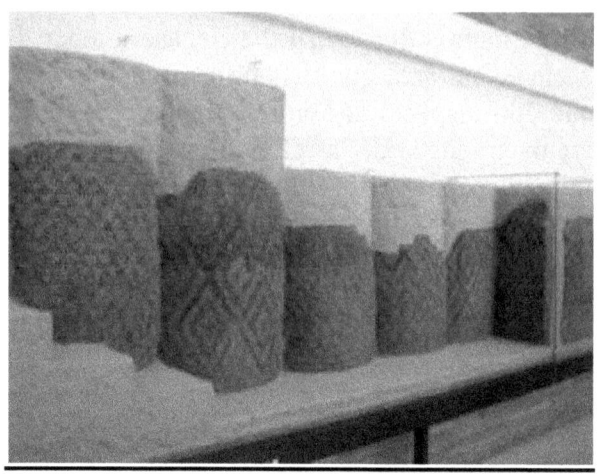

Templo Eana, Uruk, detalle de la decoración.

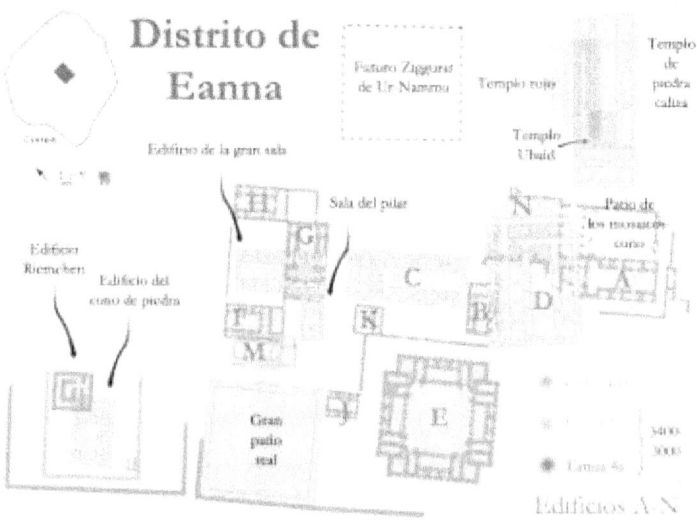

Templo Eana Uruk, planimetría.

4: El espacio en Egipto (Sandra Navarro-Cabezuelo, Beatriz Piedras)

La civilización egipcia ha destacado por ser una de las más duraderas y antiguas del mundo, aportando grandes avances técnicos y conocimientos de ciencias como las matemáticas, la aritmética, astronomía y geometría. Conocida por sus pirámides, su escritura jeroglífica y la gran perduración en el tiempo de su memoria a través de los vestigios que aún conservamos.

Una forma de conocer esta interesante cultura es analizando diversos factores tenidos en cuenta a la hora de realizar su arquitectura, mediante dos ejemplos: la pirámide de Kefren y el templo de Hatshepsut en Deir el Bahari.

Pieza Primera: PIRÁMIDE DE KEFRÉN

- **Factores sociales.**

Factor imprescindible a la hora de analizar una arquitectura es entender la propia estructura de la sociedad, que se verá reflejada en los edificios, si no en todas las manifestaciones, en su gran mayoría. La sociedad egipcia estaba organizada jerárquicamente, estando en la cumbre de la pirámide social el Faraón, al que le seguían una corte de privilegiados formada por el escriba real, el gran visir, y el gran sacerdote. Por debajo de esta élite se encontraba el resto de la sociedad también organizada en forma piramidal: los sacerdotes, los escribas, los guerreros, el pueblo y los esclavos. La religión es la base de la sociedad, el Faraón era considerado el Rey y Dios de Egipto[23], dueño de todas las tierras y las personas, por lo que toda la sociedad le debía obediencia y lealtad. Así, vernos co-

[23] CLAYTON, P. *Crónica de los Faraones. Todos los soberanos y dinastías del Antiguo Egipto.* Pp. 6

mo las manifestaciones arquitectónicas serán principalmente Palacios y complejos funerarios destinados al descanso y vida del Faraón, durante la vida terrenal y en su paso a la vida espiritual.

- **Factores Intelectuales**

Ordenado por el Faraón Kefren, esta pirámide situada en los contornos de El Cairo fue construida aproximadamente entrelos años 2521 y 2495 a. C. Los faraones daban mucha importancia a la muerte, por eso dedicaban la mayor parte de su vida a la edificación de estas grandes y suntuosas tumbas, que servían para la propulsión del faraón al más allá. Las tumbas simbolizaban, prácticamente, el puente hacia una prolongación de la vida más allá de lo físico[24].

"He caminado siguiendo tus rayos como sobre una rampa de luz para ascender hasta Ra...el cielo ha vuelto sólidos los rayos del Sol para que puedan elevarme hasta los ojos de Ra...Han construido una escalera hasta el cielo para que yo pueda alcanzarlo por medio de ella"[25]

A la hora de construir esta pirámide, los egipcios contaron con una serie de conocimientos matemáticos (que bien podemos constatar en los papiros de *Rhind* y de *Moscú*[26]) y astronómicos que proporcionaron la creación de una perfecta edificación que permitió su perduración hasta nuestros días, pues también las pirámides eran consideradas un símbolo de poder con el que el faraón mostraba su supremacía y origen divino.

- **Factores Económicos**

La economía en época de la IV Dinastía se basaba principalmente en la agricultura y la ganadería, pero el comercio comenzaba

[24] CARPICECI, A. *Arte E Historia Egipto: 5.000 Años De Civilizacion.* pp, 53

[25] Este fragmento forma parte de los llamados *Textos de Pirámides,* un conjunto de documentos que muestran los escritos que se descubrieron en las paredes de las pirámides., siendo la pirámide de Pepi I donde se extrajeron los primeros textos.

[26] Para comprensión de ambos documentos conviene leer *Astronomía y Matemáticas. en el Antiguo Egipto,* de Ángel Sánchez.

a tener un importante auge, sobre todo en cuestión de materias primas. Pero a la hora de construir las pirámides, en este caso la Gran Pirámide Kefren, se recurría a la mano de obra campesina, y no esclava[27]. Esto producía un importante ahorro, ya que se economizaba la mano de obra. Además, el material con el que la pirámide fue construida era piedra, la cual se extraía directamente de las canteras, por lo que no acarreaba gastos. También es importante añadir que el faraón contaba con los ingresos de los diferentes impuestos que implantaba al pueblo para pagar las obras públicas, lo que hacía más asequible el hecho de poder realizar tan grotesca arquitectura.

- **Factores técnicos**

En cuanto a las técnicas utilizadas para la realización de las pirámides, hay varias hipótesis que no se han podido documentar lo suficiente como para afirmar alguna de ellas como veraz. Entre todas estas hipótesis, un estudio reciente del arquitecto Jean-Pierre[28] parece acercarse al descubrimiento del misterio que ha envuelto la edificación de estas pirámides durante tantos miles de años. Se trata de la teoría de las rampas que Jean-Pierre Houdin propone. Houdin defiende que la zona inferior de la pirámide debió ser hecha mediante una rampa exterior, pero que el resto de la pirámide hubo de ser construida mediante rampas espirales interiores que rodeaban toda la pirámide y por la que subían los materiales. Por lo contrario, Bob Brier publica un artículo donde subestima la investigación del arquitecto alegando la dificultad que esa técnica acarreaba en aquella época[29].

El material predominante en esta pirámide es la piedra en forma de sillares, granito rojo para la base y caliza blanca de Tura para

[27]GUIDOTTI, M.C.*Atlas ilustrado del Antiguo Egipto.*pp, 52-53
[28]HOUDIN, J-P & BRIER, B. *TheSecret of the Great Pyramid: HowOneMan'sObsession Led to theSolution of AncientEgypt'sGreatestMystery*
[29]BRIER, B (2007). How to Build a Pyramid. *Archaeology. vol 60* (nº 3), recuperado desde http://archive.archaeology.org/0705/etc/pyramid.html

el revestimiento. Estas rocas eran extraídas y cortadas en bloques directamente de la cantera.

- **Factores estéticos y figurativos**

Esta gran pirámide presenta un espectacular tamaño, formada por cuatro paredes triangulares, cada una de ellas orientadas a los distintos puntos cardinales (norte, sur, este y oeste).

Si préstamos atención a las tres pirámides que conforman el complejo funerario de Gizeh, se observamos que no se construyeron en el mismo eje a pesar de estar prácticamente alineadas, esto se hizo así para que cada una de las paredes que conforman las tres pirámides pudieran ser vistas desde cualquier punto cardinal sin ningún tipo de estorbo, algo que simbólicamente tiene mucho sentido, ya que como anteriormente se ha comentado, la astronomía formaba parte de la vida de los egipcios y este tipo de orientación permitía establecer relación entre la arquitectura sagrada y las estrellas. Hay que señalar también que, la pirámide de Kefren fue la primera realizada bajo los esquemas del llamado *Triángulo Sagrado*[30] de proporciones 3-4-5, principio que serviría de base para el conocido *Teorema de Pitágoras*.

De las tres pirámides de Gizeh, la de Kefren parece las más alta pero lo cierto es que la edificación se encuentra sobre una pequeña elevación, y además, los ángulos de inclinación de sus lados se encuentran más pronunciados que la de Keops, por lo que produce un efecto óptico que sugiere que la pirámide de Kefren es la más grande de las tres. Estéticamente, podemos observar como la pirámide se introduce perfectamente en el conjunto, creando un apreciable equilibrio y armonía. Se podría decir que el conjunto de las tres pirámides podrían evocar tres montañas, pues resulta lógico pensarlo por el tamaño y las figuras que conforman.

[30]OUAKNIN, M-A. *El misterio de las cifras.* pp, 221-223

- **Factores Urbanísticos**

La pirámide se sitúa sobre una meseta rocosa, Gizeh, emplazada en la parte occidental del Nilo, a las afueras de El Cairo. Urbanísticamente se encuentra alejada de la población, por lo que su construcción no conllevó ningún cambio importante. Lo que sí que se hizo fue nivelar la zona rocosa[31] para poder levantar las pirámides, y la piedra sobrante se piensa que pudo ser utilizada para la propia pirámide.

Las edificaciones que se encuentran en la meseta están totalmente acorde con el entorno, pues aunque existe modificación por parte del ser humano, la realidad es que se encuentran armoniosamente incluidas en el paisaje.

- **Factores Arquitectónicos**

Esta gran arquitectura gozó de los mejores métodos de construcción de la época que, aunque no los podemos confirmar con propiedad, han hecho que llegue hasta nuestros días siendo una de las pirámides mejor conservadas (aunque son muchas las que se conservan casi intactas) a pesar del desmantelamiento que sufrió de su revestimiento, del que conservamos la punta de la pirámide. La pirámide de Kefren consta de una altura de 143,3 metros, base de 215,25 metros (aprox.), y con una inclinación de sus caras de 53 grados. Cuenta con un esquema simple, con una entrada en el lado norte y otra en la base, y a través de éstas se pasa a una cámara tallada en la roca y con techo de granito a dos aguas, se trata de la cámara del sarcófago. En el interior de la pirámide también se encuentra la cámara de la reina y otra cámara subterránea[32].

[31]WEEKS, J. *Las pirámides.* pp, 8
[32]ARES, N. *Egipto: Tierra de Dioses.*pp, 55-56

El Espacio Arquitectónico en la Historia (P.Marfil, ed.)

El conjunto funerario donde se sitúa la pirámide de Kefren está formado además, por una enorme esfinge, el templo del valle y una calzada que une el templo con la pirámide. Todo este complejo funerario constituye un gran ejemplo arquitectónico para este tipo de construcciones.

- **Elementos decorativos**

Las paredes exteriores e interiores de la pirámide eran en su origen lisas y pulidas, sin ningún tipo de decoración. Los únicos elementos decorativos los encontramos en las cercanías en forma de una gran escultura, la Esfinge que se sitúa delante de la gran pirámide y que representa al propio faraón. Fue erigida con el objetivo de proteger el complejo funerario[33].

- **Factores Volumétricos**

La arquitectura de Egipto ha destacado por poseer una gran monumentalidad, simbolizando el poder del faraón. La pirámide de Kefren es un notable ejemplo de ello, pues cuenta una altura de 143,3 metros y con un volumen de 2.211.096 metros cúbicos[34].

- **Factores de escala**

Tras analizar esta pirámide podemos deducir que las escalas con las que se construyen estas edificaciones no son humanas, sino monumentales. Los faraones se preparaban para la vida eterna y preparaban lo que sería su tumba, considerando que cuanto más grande fuera el recinto donde iba a albergar su alma, más cerca estaría del mundo celestial.

[33]PÉREZ, A. *Historia antigua de Egipto y del Proximo Oriente.* pp, 174-176
[34]VELASCO, J. *Egipto eterno.* pp.229

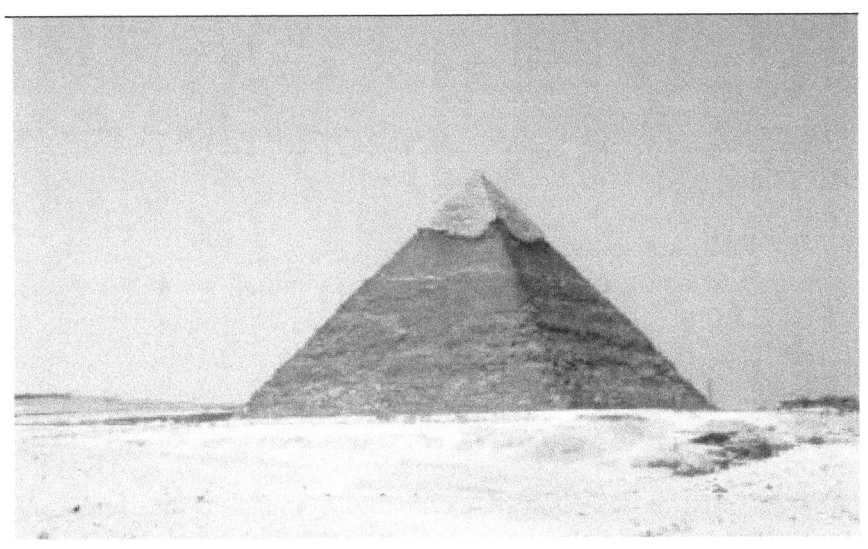

Pirámide de Kefrén, vista general.

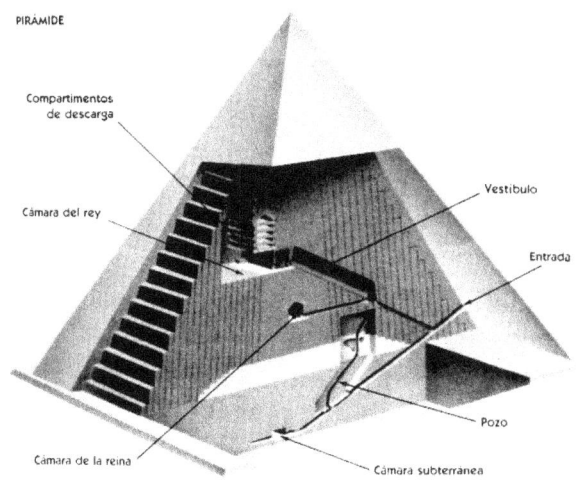

Pirámide de Kefrén, sección.

El Espacio Arquitectónico en la Historia (P.Marfil, ed.)

PIEZA 2: TEMPLO DE HATSHEPSUT EN DEIR EL BAHARI

- **Factores sociales.**

De los factores sociales egipcios en general ya hicimos referencia en el ejemplo anterior, cuyos patrones generales (organización piramidal de la sociedad) siguen repitiéndose en este periodo, la XVIII Dinastía, momento en el que se construye el complejo funerario de Deir el Bahari en Tebas, también conocido como el *Templo del Valle*, erigido por Hatshepsut (1479-1458 a.C.)[35]. Construido en la roca, es una de las muestras más importantes de la magnificencia y esplendor de la arquitectura egipcia. La historia de este complejo es polémica, porque supone un cambio en las Dinastías Egipcias, donde la legitimidad del trono pertenecía a los hombres, y las mujeres en raras ocasiones lo heredaban, a no ser que se casaran con un hijo de una esposa secundaria. En el caso de Hatshepsut, decidió cambiar su historia, autoproclamándose Faraón de Egipto y asumiendo el poder, del cual era heredera legítima por ser hija de Thutmosis I y una esposa real. Llegada la muerte de Hatshepsut, y a pesar de haber luchado porque su hija le sucediera en el poder, Thutmosis III ocupó su lugar.

Al introducir este complejo arquitectónico, debemos resaltar la importancia que tiene la figura de Hashepsut, mujer luchadora que trata de reclamar su posición y derechos frente a una sociedad y cultura organizada en torno a la figura del hombre, dejando a la mujer en un segundo plano y otorgándole a veces nomenclaturas tan insultantes como "ornamento real", como eran conocidas las segundas esposas de los faraones. Pero parece ser según estudios en

[35] PARRA, J.M. *El Antiguo Egipto: Sociedad, Economía, Política. pp, 514*

los que son especialmente importantes los de Teresa Bedman[36], que esta concepción de la mujer como ser secundario, puede deberse a dos motivos: en primer lugar, hubo un intento de borrado de la memoria por parte de algunas personas influyentes dentro del propio contexto histórico de Egipto, de hecho el propio Thutmosis III a la muerte de la Reina, comenzó una "limpieza" en todos los ámbitos (tanto artísticos como en escrituras) del nombre de tan importante mujer. Y en segundo término, la época en la que se hallaron importantes restos de la cultura egipcia, donde se empezó a escribir esta historia, era una época en la que la mujer ocupaba un segundo puesto en la sociedad, se veía a la sociedad femenina como seres inferiores, lo que pudo llevar a una mala interpretación de la cultura egipcia. Estudios recientes[37] dan una nueva versión de los hechos, al parecer, la mujer egipcia ocupaba un puesto principal, si bien en la mayoría de las veces no era la cabeza gobernante y el rostro al cual el pueblo admiraba, eran las que tomaban las grandes decisiones y las que servían de apoyo a los faraones. A pesar de ese borrado histórico, algunos historiadores e investigadores piensan que la primera mitad de la dinastía XVIII pudo estar gobernada por mujeres, hecho que si se demostrara, cambiaría totalmente la visión que hoy se tiene sobre la sociedad egipcia y su organización.

- **Factores intelectuales.**

El templo de Hashetpsut se encuentra situado en una topografía sagrada según la teología, que sitúa la cabeza de la vaca sagrada Hat Hor[38] en este enclave rocoso. Esto nos vuelve a indicar la importancia de la religión, donde la vida se concebía como eterna, pues el cuerpo moría pero el alma no. Por esta razón, gran parte de la vida se dedicaba a prepararse para la vida eterna. Este avance espiritual de una vida a otra, se puede observar en la distribución

[36] Teresa Bedman en su obra *Reinas de Egipto*, realiza un estudio en profundidad sobre el tema del papel de la mujer y su poder en la sociedad egipcia.
[37] *Op. Cit.* pp.320-334
[38] FRANKFORT H. *Reyes y Dioses. pps. 192-202.*

por terrazas del templo construido por Senetmut para Hatshepsut como recoge Teresa Bedman:
"Para llegar hasta este santuario habría que subir por terrazas sucesivas desde el valle, lentamente, en una progresión que evocaba las distintas etapas de avance espiritual necesarias para acceder por una simbólica colina primordial hasta la cima, donde la reina resurgiría de sí misma como una Diosa."[39]

Por otra parte, según la concepción total egipcia del mundo, la naturaleza y el hombre era uno, pudiéndose interpretar esa incursión de la arquitectura (creación humana) dentro de la roca (naturaleza) como muestra de esta creencia.

- **Factores económicos.**

Uno de los puntos clave de la economía en Egipto, y en especial Tebas, será el Nilo, base imprescindible para el crecimiento de esta sociedad. Las crecidas de este rio, hacían posible la agricultura en un espacio desértico y además posibilitaba el comercio con otros pueblos. Al igual que en el ejemplo anterior, al ser una sociedad esclavista, los esclavos serán los encargados de construir el templo, por lo que no supone un coste elevado para la reina Hatshepsut.

- **Factores técnicos.**

Dentro de los factores técnicos debemos hablar de los materiales y las técnicas de construcción utilizadas. El material constructivo será la roca, pues el templo queda parcialmente insertado dentro de la montaña. La técnica constructiva, por lo tanto, será la excavación.

- **Factores urbanísticos.**

Como señalábamos anteriormente en los factores intelectuales, el templo se sitúa en una topografía sagrada, en el valle del Nilo, y

[39] MARTÍN FLORES A. *Tebas: Los dominios del Dios Amón.* pp, 75

se inserta en la naturaleza excavando en la propia roca, con lo que queda perfectamente integrado en el entorno, pero también lo modifica en cierta forma. Existe un equilibrio, el templo organizado en terrazas remarca las líneas horizontales propias del paisaje y de la arquitectura antigua egipcia. Un elemento a destacar es la ausencia de murallas, que nos indican una nueva visión, quiere abandonar el aspecto cerrado de los templos para dejar una libre visión del conjunto para todos los ciudadanos.

- **Factores estéticos y figurativos.**

En general, el templo tiene un aspecto de monumentalidad, sus grandes columnas de la parte de acogida, ya anticipan lo que iremos encontrando en las próximas terrazas, y en su interior. Como en toda la arquitectura egipcia, el templo se construye de afuera hacia dentro, es decir, desde la parte más visible y pública hasta la más sagrada y privada. La ascensión que se produce a partir de esas terrazas, simboliza el paso de la reina a Diosa, la elevación de su figura. Al colocar este templo en el conjunto de Deir el Bahari, era su forma de reafirmar su legitimidad al trono.

- **Factores arquitectónicos.**

Este edificio fue construido por Senetmut para la reina Hatshepsut sobre el año séptimo de su reinado[40], su arquitecto y mayordomo real, quien construyó este templo con una parte excavada en la roca y otra construida exteriormente, acabando anteriormente con un edificio de ladrillo que había anteriormente. La característica principal es la proporción que existe entre todas sus partes.

En primer lugar, tenemos el Templo del Valle, que es un templo de acogida y un patio inferior, situado junto a al terreno cultivado, con un desembarcadero y un edificio de dos terrazas. Tras esto, un camino de esfinges que llevaban a un patio rodeado

[40] MARTÍN FLORES A. *Tebas: Los dominios del Dios Amón. pp,73*

de jardines al que se accedía por un pilono. Aquí encontrábamos esfinges de la reina y una serie de lagos.

Pasamos entonces a la primera terraza y el pórtico inferior al que se accede por una rampa que parte del jardín. Aquí encontramos un pórtico sostenido por once columnas fasciculadas y once pilares planos. Toda esta parte está decorada por relieves referentes a la reina, quien también aparece en la balaustrada de la rampa de asenso a la segunda terraza con forma de esfinge.

En la segunda terraza al cual se accede por otra rampa de menor dimensión, encontramos un gran pórtico sujeto por una quincena de columnas fasciculadas con dieciséis caras. Aquí encontramos también unos nichos. Este pórtico es sujetado por pilares cuadrangulares y encontramos también en la parte sur relieves de las conquistas y avances de la reina, como las expediciones. En esta terraza también encontramos la capilla de Hat-Hor, que tiene un vestíbulo con forma de sala hipóstila que da zona a una segunda sala hipóstila y el propio santuario.

Tras esto, pasamos a la tercera terraza, por la segunda rampa monumental adornada por una serpiente con cabeza de halcón. Tras esta fachada porticada superior, se abre el patio superior. Se trata de un patio abierto con todas las fachadas porticadas, alrededor del cual se situaban las estancias donde se realizaban los ritos del culto o se alojaba la reina en sus visitas al templo; así como salas para ofrendas a la propia Hatshepsut o a su padre, Thutmose I, como lugares para el culto funerario a los antepasados. El Sancta Santorum dedicado al Dios Amón es un pasillo con capillas laterales dedicadas a los ritos, y al final de este pasillo encontramos el sanatorio con la escultura del mismo Dios.

- **Factores volumétricos.**

Una de las características más importantes en la arquitectura de este periodo es la monumentalidad de sus construcciones, realizadas en materiales muy duraderos (como la piedra) y de grandes proporciones. Con esto, se aseguraban su perduración en el tiempo

y la persistencia de su memoria y civilización. Como prueba están todos los vestigios que a día de hoy se siguen conservando después de muchos siglos de historia. Por lo tanto, el volumen arquitectónico de este templo será de grandes dimensiones y alejado de la medida humana, que sí será importante en las esculturas y pinturas egipcias.

- **Elementos decorativos**

En este edificio encontramos numerosos elementos decorativos, como esculturas (esfinges) y relieves, de los que hay que destacar el marcado carácter de elevación de la figura de Hatshepsut, hablando de su origen divino y aquellos que se refieren a los intercambios con Punt, así como los relieves y las esculturas dedicadas al Dios Amón.

Estos relieves, que se encontraban en todas las terrazas del templo, y haciendo especial hincapié en las capillas reales y el sancta sanctorum, nos hablaban del origen divino de la Diosa, relatando cómo Amón (Dios al que se le dedica el templo) engendró a la madre de Hatshepsut adoptando la forma de Thutmosis I, por lo que ella se convierte en la hija del Dios[41]. También se encuentran inscripciones y oraciones referentes a este tema en diferentes lugares del conjunto. Los relieves referentes a Punt los encontramos en la primera terraza[42], donde encontramos numerosos relieves que nos hablan del comercio. La conquista Nubia también aparece.

- **Factores de escala**

La escala que se sigue en esta obra arquitectónica, no es la escala humana, sino la sobrenatural. Los edificios adquieren grandes dimensiones.

[41] PARRA J., *El Antiguo Egipto. pp, 323-325*
[42] MARTÍN FLORES A. *Tebas: Los dominios del Dios Amón. pp, 78*

El Espacio Arquitectónico en la Historia (P.Marfil, ed.)

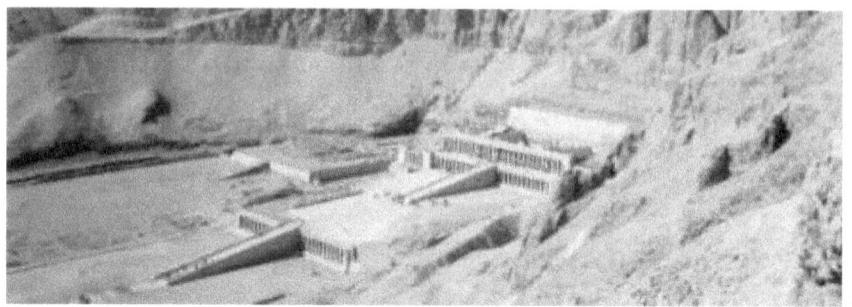

Templo de hatshepsut, vista general.

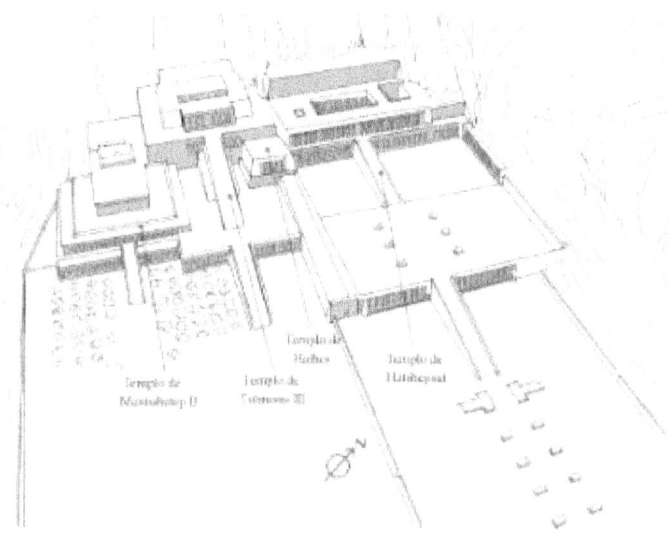

Deir el-Bahari, reconstrucción ideal del conjunto.

5: El espacio en la Grecia Clásica (Fernando Almeda-Spínola, José Carrillo-Martínez, Antonio Molina-Aragón)

El palacio Minoico de Knossos.

En este apartado realizaremos un breve análisis espacial del palacio de Knossos en la isla de Creta, una de las principales estructuras arquitectónicas de la civilización minoica. Lo usaremos como hito para el análisis espacial y sus diferentes factores influyentes en esta civilización y la información contenida en este tipo de estructuras.

- **Factores sociales**.

Debemos hablar de una de las primeras civilizaciones mediterráneas conocidas de la historia, asentada en la isla de Creta, en ciudades estado que giraban en torno al palacio, principal símbolo del poder de cada pueblo[43]. Debemos por tanto destacar que dependiendo del tamaño de los mismos, se demostrará cuales son los pueblos más poderosos y viendo el tamaño del palacio de Knossos, tenemos claro que fue uno de los puntos fuertes de la civilización micénica. Los palacios, albergaban una gran cantidad de población que giraba en torno a la corte, dentro de los cuales, articulados mediante patios, se disponían múltiples salas ceremoniales, así como almacenes y zonas domésticas, es por tanto un gran centro administrativo. Debido a que no se encontraron murallas en las ciudades minoicas, se piensa que estas vivieron en paz.

[43] BURENBULT G.: *Estados y Sociedades en Europa y África, Grecia, Roma, celtas y vikingos, Atlas culturales de la humanidad*. pp. 18-27.

El Espacio Arquitectónico en la Historia (P.Marfil, ed.)

- **Factores intelectuales**.

Nos encontramos ante una civilización organizada, la cual tiene ya antecedentes de otras civilizaciones e influencias orientales, donde ya se habían dado casos de construcciones con piedra, por lo que el modelo de cubo como estancia, podemos encontrarlo en estas construcciones.

Nos encontramos ya ante una civilización con un sistema de escritura ya establecido como es el lineal A.

La arquitectura la van adaptando a las necesidades, ya sean de carácter administrativo, religioso o incluso atlético, como es el caso del salto del toro, tradición proveniente de esta civilización y aun hoy presente.

- **Factores Técnicos.**

Han logrado ya en esta civilización el uso de varias plantas, construyendo así en diferentes alturas y adaptándose al terreno, además, empiezan a articular las construcciones mediante patios, consiguiendo así una mejor aireación e iluminación. Saben usar una buena labra de sillares para conseguir estos propósitos y poder construir en diferentes alturas.

- **Factores estéticos y figurativos**

Es uno de los factores más interesantes en este tipo de civilización, dejando un gran repertorio debido a la afición a la pintura mural, algo que incluso influyó a los pueblos micénicos que siguieron con estas tradiciones tras el establecimiento de estos en esta zona.

En lo referente a la pintura parietal, se usa un gran repertorio de influencia natural, dibujando desde los míticos toros minoicos a los propios peces[44] y animales marinos del Egeo. Así, podemos encontrar en las estancias de la reina delfines pintados, que se creen,

[44] GOETZ, W.: *Hélade y Roma, El Origen del Cristianismo*, Historia Universal, pp. 33-34, Espasa-Calpe. S.A. 1966, Madrid.

simbolizan la fertilidad. También podemos encontrar representaciones de los juegos con el toro, animal de especial importancia en la civilización minoica, así como representaciones de cortejos y danzas, representando escenas de la vida en palacio o de especiales eventos. De añadidos posteriores, encontraremos también en este palacio, pinturas micénicas, con figuras orgánicas y geométricas y de vivos colores. En este aspecto pictórico parietal, podemos ver ya por tanto importantes representaciones antropomorfas.

A la hora de diseñar las columnas, hablamos ya de unas columnas troncocónicas, posiblemente inspiradas en la naturaleza del lugar, como puede ser el ciprés. Tomando una vez más modelos naturales del entorno, se sirven para llevarlos a la piedra y poder usarlos en este caso como elementos sustentantes.

Pero quizás, uno de los elementos decorativos que más llaman la atención en esta construcción son los famosos cuernos que se ponían a modo de decoración o merlón, posiblemente, como ya se ha visto en otros ámbitos decorativos, para simbolizar al celebérrimo toro.

- **Factores económicos**

Hablamos de una cultura eminentemente comercial, de gran contacto con otros pueblos de las islas y de otras partes del mediterráneo. Debido también a la ausencia de murallas, sabemos que fue un pueblo que vivió en paz, por lo que las guerras, no debieron mermar las arcas del Estado. También sabemos por la magnitud del edificio que debió ser una cultura bien desarrollada y con un buen fondo económico para poder llevar a cabo esta gigantesca construcción, donde además se localizaba la administración central.

Es por ello por lo que sabemos que los minoicos, tenían al menos en el periodo de construcción del palacio, una muy buena situación económica que les permitió construir un complejo palaciego de tal magnitud y poder mantenerlo durante esos años de paz hasta la desaparición de la civilización, la cual se cree pudo ser debido a la explosión del volcán Thera.

El Espacio Arquitectónico en la Historia (P.Marfil, ed.)

- **Factores urbanísticos**.

Al hablar de un palacio, no podemos hablar tanto de trama urbana como de organización espacial. Aquí, en el caso de Knossos, vemos una organización laberíntica mediante accesos a las habitaciones mediante pasillos en recodo y patios, pero teniendo sobre todo uno central sobre el cual se articula el resto del palacio, haciendo así de gran plaza central o lo que en las fortificaciones medievales posteriormente se conocerá como plaza de armas.

El palacio se organiza de manera escalonada adaptándose al terreno y superponiéndose plantas y amplias terrazas.

- **Factores arquitectónicos**.

En lo referente a los factores arquitectónicos, deberemos volver a repetir las ideas explicadas en los factores urbanísticos, los pasillos en recodo, los patios y la articulación principal a partir del gran patio desde el cual además hay unas grandes escalinatas para subir a pisos superiores, demostrando así un fuerte dominio de la arquitectura.

El uso de grandes sillares tanto para la construcción de muros como para la construcción de pilares, demuestran también un dominio en la labra de la piedra así como en el transporte de la misma, dando a entender una cadena de producción. Aun así, debemos resaltar el uso de anchos muros que van a ayudar al soporte de la estructura, en una arquitectura, no olvidemos, todavía muy temprana.

Los patios como elemento articulador, es un factor a tener en especial importancia y que hoy en día a sobrevivido en la arquitectura mediterránea. Es en este campo, donde vemos que estos ayudan a la famosa estructura arquitectónica del laberinto, pues se van intrincando mediante pasillos y patios diversas estancias dando lugar a

un auténtico laberinto hecho palacio[45]. No obstante, debemos hablar del carácter abierto del palacio debido al uso de grandes pórticos y a la ausencia de murallas y fortificaciones.

En lo referente a las cubiertas, debemos hablar de cubrimientos planos, no habiendo ni tejados a varias aguas ni otro tipo de cubiertas que no presenten superficie plana. Esto, acaba dando lugar en el centro, también a techos planos, sin uso de bóvedas, quedando ya superado el uso de la bóveda por aproximación de hileras.

En lo referente al uso, como tal complejo, encontramos diferentes usos de las salas, pudiendo encontrar desde molinos, hornos, graneros o establos, así como sistemas de conducción de agua y alcantarillado, un gran avance teniendo en cuenta que hablamos de una arquitectura muy temprana.

- **Factor volumétrico**

El uso de la figura cuadrangular en la planta del palacio es la tónica constante que se ve en toda la construcción, haciendo este laberinto mediante el añadido de nuevas estancias de la misma manera, de esta manera, podemos entrar por el patio principal y tras pasar las habitaciones que a él se asomaban, se disponían pasillos que iban conectando las habitaciones. El uso por tanto de la planta rectangular es muy significativo y el carácter de laberinto, posiblemente es debido a una ampliación del complejo de manera arbitraria.

Es por ello que el factor volumétrico pueda ser complejo en esta construcción, pues partiendo de la figura rectangular, se acaba creando un complejo que en planta resulta bastante irregular, esto puede ser posible a un escaso dominio de las paredes curvas y por tanto, de la arquitectura.

Si en factor volumétrico debemos destacar una figura, es el rectángulo, especialmente el usado en el megarón, espacio de especial

- [45] VV.AA: *Los Tiempos Antiguos*, Nueva Historia Universal, pp. 181-184

importancia que posteriormente se trasladará en la Grecia continental al templo, pero que en el caso de la cultura insular tenía posible uso de salón de recepciones. Solía estar junto a un gran patio y constaba de pórtico, pronaos y cella.

- **Elementos decorativos**

Tal y como ya se nombró en el apartado de factores estéticos y figurativos, debemos nombrar la naturaleza del entorno como fuente de inspiración, el ciprés para las columnas y los animales para las representaciones pictóricas y escultóricas, tomando una especial relevancia el toro y en la zona de mujeres el delfín como símbolo de fertilidad. Pero no todo era la naturaleza circundante, los propios ciudadanos también estaban representados de alguna manera en pinturas de cortejos y de juegos taurinos. Junto a estas representaciones, podemos añadir algunas de carácter más religioso como posibles divinidades y figuras monstruosas como los grifos[46].

No obstante, la llegada de nuevas civilizaciones acabará aportando nuevas huellas al palacio que transfigurarán el programa decorativo de este complejo.

Si nos paramos a hablar de los tonos usados para los muros, podemos resaltar los colores térreos, aunque posteriormente con los nuevos habitantes, estos colores también se verán en algunas zonas cambiados por otros más llamativos.

- **Factores de escala**.

Debido a la complejidad y a las múltiples remodelaciones y añadidos del complejo palaciego, al hablar de escala, no podemos más que decir que se trata de una escala descomunal, con una complejidad arquitectónica y planimétrica no vista antes, en la cual

- [46] ANGULO ÍÑIGUEZ, D.: *Historia del Arte*, t. II, E.I.S.A., pp. 70-74

sobresale el gran patio central alrededor del cual se articula todo el conjunto palaciego.

Tomando como muestra la planta, vemos que es una construcción hecha a la necesidad de cada momento y por tanto a la escala, no habiendo grandes salones y destacando como gran espacio solo el patio. Es posible que esto sea debido a la importancia de esta ciudad en el momento de uso de este palacio y que tantas estancias y ese tamaño, no solo sean fruto de querer demostrar cierta superioridad, si no también porque el propio palacio necesitara esas estancias para los diferentes usos.

El Espacio Arquitectónico en la Historia (P.Marfil, ed.)

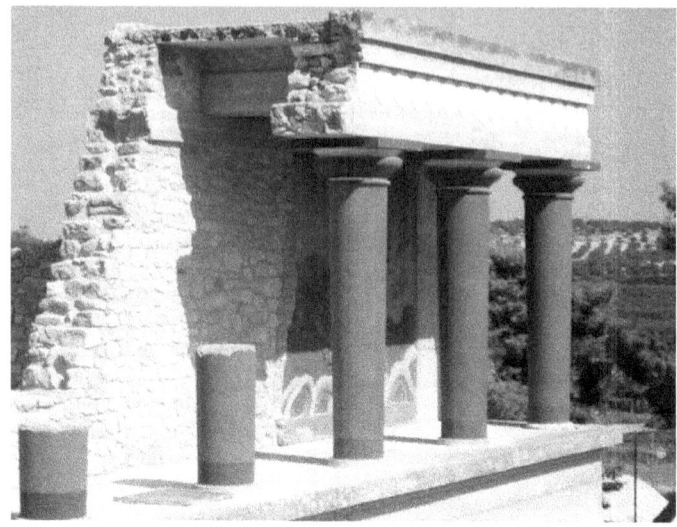

Imagen: Knossos.

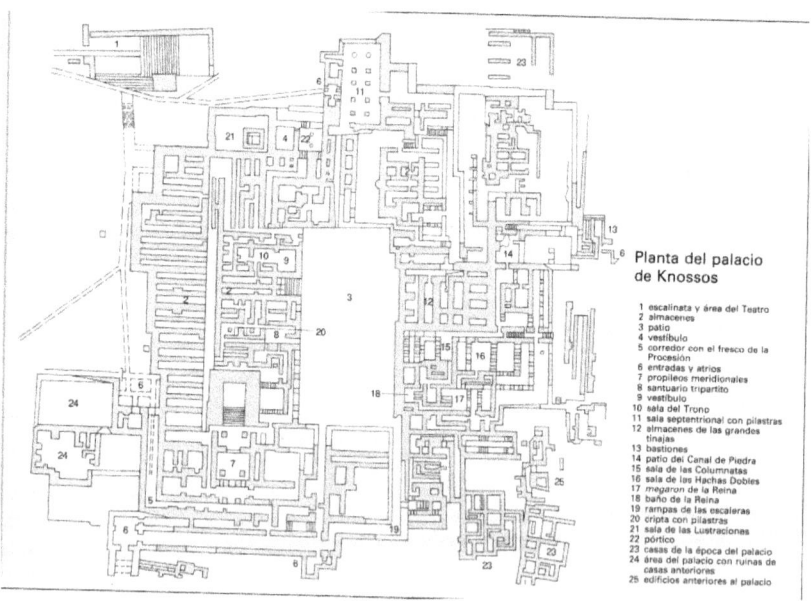

Planta del palacio de Knossos

1 escalinata y área del Teatro
2 almacenes
3 patio
4 vestíbulo
5 corredor con el fresco de la Procesión
6 entradas y atrios
7 propileos meridionales
8 santuario tripartito
9 vestíbulo
10 sala del Trono
11 sala septentrional con pilastras
12 almacenes de las grandes tinajas
13 bastiones
14 patio del Canal de Piedra
15 sala de las Columnatas
16 sala de las Hachas Dobles
17 megaron de la Reina
18 baño de la Reina
19 rampas de las escaleras
20 cripta con pilastras
21 sala de las Lustraciones
22 pórtico
23 casas de la época del palacio
24 área del palacio con ruinas de casas anteriores
25 edificios anteriores al palacio

TEMPLO DE ZEUS EN OLIMPIA

La siguiente obra que nos disponemos a comentar es el Templo de Zeus en la antigua ciudad Griega de Olimpia, que es conocida mundialmente por haberse celebrado en ella, entre otras cosas por haberse celebrado los primeros Juegos Olímpicos, celebrados cada cuatro años, desde 776 a. C. Además esta ciudad como iremos viendo más adelante va a ser famosa por ser un gran centro religioso. La ciudad podemos hablar que sufrió un gran olvido, producido principalmente por la abolición de los Juegos Olímpicos a finales del siglo IV de mano del emperador Teodosio[47].

- **Factores sociales.**

Olimpia desde los orígenes de Grecia ocupó un lugar predilecto entre los santuarios. Muchas eran las deidades que allí se adoraban pero todas ellas bajo la dependencia de Zeus, figura predominante dentro del panteón griego.

De forma poco variable los templos columnados, como nuestro caso se ubicaban en un espacio sagrado, un santuario. En nuestro caso, el culto a Zeus puede rastrearse hasta finales del siglo X a.C. De esta manera podemos observar determinados factores que afectan a la construcción de un espacio, como pueden ser los religiosos o los sociales la hora de colocar una ubicación para un templo.

La política de un territorio influirá de forma notable en la arquitectura como es el caso de la griega, defensores en todo momento de la libertad individual ofrecían un modo diferente, que era un camino que ofrecía variedad y libertad de recorridos diversos de acceso al edificio religioso.

[47] Storch de Gracia, José Jacobo; *Los santuarios griegos*, Universidad Complutense de Madrid; recurso electrónico: http://pendientedemigracion.ucm.es/centros/cont/descargas/documento7810.pdf FECHA DE ACCESO: 25/11/2014.

- **Factores intelectuales.**

En cuanto a la mano de obra de este templo como de otros tantos, se conocen algunos, en nuestro caso el arquitecto que diseño el templo de Zeus en Olimpia fue Libón de Elis, persona que residía en la zona y estaba muy familiarizado con las características de las mismas, que probablemente fue traído de fuera.[48] El fue uno de los introductores del canon clásico, del tipo de tempo dórico.

Claramente los factores humanos para la creación de un tipo de edificio como éste de gran envergadura fue muy importante, muchos arqueólogos han intentado estudiar el método con el cual se realizaba la construcción de edificios como éste. Primeramente las extracciones de piedra eran adjudicadas a una serie de contratistas. Éstos quedaban encargados de extraer las piezas, efectuar en las mismas un primer rebate de acuerdo con las plantillas de madera y detalles aportados por el arquitecto, y transportar los bloques hasta el lugar de colocación sin sufrir desperfectos.[49] La segunda tarea era la que le correspondía a los tallistas. En esta operación. Para el levantamiento de las piezas se conocía tecnología suficiente, las máquinas de elevación estaban basadas en los conocimientos sobre manejo de poleas y cuerdas. Esta colocación de las piezas en el muro se realizaba a hueso, es decir sin argamasa.

- **Factores técnicos.**

Para hablar de los elementos constructivos y todos sus procesos debemos comenzar con los cimientos. Los griegos no van a elegir el lugar por la idoneidad como superficie de asiento, sino la importancia litúrgica del sitio. Una vez elegido el lugar se procedía a realizar la cimentación, que desde que se comenzaron a realizar lo hacían de forma muy correcta. La cimentación de los templos se

[48] Marín Sánchez, Rafael; *La construcción griega y romana*; Universidad Politécnica de Valencia, Servicio de Publicaciones, Valencia; 2000., pp. 56 – 57.
[49] Ibíd., pp. 78 – 79.

elaboraba con piedras de menor calidad que el mármol debido al elevado precio de éste, su escasez y dificultad de extracción. Las piedras elegidas se colocaban a hueso, sin motero y con un aparejo bastante cuidado, que sin embargo ponían especial cuidado al cuidado de las cargas de peso[50]. Primeramente se colocaría una base de cal aérea que actuaría como hormigón, para proteger las capas superiores de piedra caliza. En relación a los muros están realizados en piedra caliza ejecutados sin argamasa, perfectamente mediante meticulosas operaciones de puesta en obra.

En cuanto a los materiales debemos decir que los griegos emplearon inicialmente la piedra caliza, y en el caso del templo de Zeus se utilizó la piedra local de la zona, que con seguridad fueron revestidos de estuco de mármol buscando una mayor calidad estética[51]; en cambio los ornamentos escultóricos de los frontones se decoró con el material más rico, el mármol, posiblemente por sus finos acabados y el esculpido de sus detalles.

Además para que se pudiera dar una sensación placentera se verán obligados a introducir una serie de correcciones visuales que subsanaran los defectos en la observación generados por el ojo humano, como podían ser las curvaturas o fugas indeseables.[52]

Interesante es su posición, que posiblemente fue colocado en ese lugar para aprovechar la mayor luz del día posible, ya que se habla en los textos antiguos que los santuarios estaban abiertos al sol del amanecer.[53]

- **Factores estéticos y figurativos.**

La característica más esencial para entender este apartado es el saber que los templos formaban parte de los edificios más impor-

[50] Ibíd., pp. 19 - 37
[51] Ibíd. P. 77
[52] Ibíd. Pp. 19 - 37
[53] Ibíd. . Pp. 51 – 52.

tantes de su cultura. Además estaban convencidos de que los secretos de la belleza residían en las relaciones o proporciones e intentaban mejorar los templos por ejemplo con respecto a los materiales. La belleza vendrá de la misma forma dada por los dioses y del ejercicio religioso, y relacionada con la proporción.

En resumen, de la forma que hemos expicado los templos se fueron testigo de los principales edificios ornamentados de las ciudades griegas, que con el tiempo mutará a un amplio grupo de edificios ornamentados creando en la ciudad como una obra de arte completa.

- **Factores económicos.**

El único templo del que se conoce su coste total es el de Asclepio en Epidauro, que fueron 23 – 24 talentos, pero otros de los templos más grandes y suntuosos como es el Partenón pudo costar unos 470 talentos, más que los ingresos anuales aproximados de Atenas. En el proceso de construcción pudo haber intervenido el hecho del botín de guerra obtenido por los de Elis tras aniquilar a la vecina ciudad de Pisa poco antes del año 472, lo que permitió posiblemente costear la obra.

- **Factores urbanísticos.**

Para Comenzar a hablar de la Arquitectura Griega, debemos comenzar refiriéndonos a que es probable que Grecia hasta el siglo VI o VII, fuera un agrupamiento irregular, con pocas características fijas, salvo elementos como el ágora o la plaza del mercado. Además existían colinas fortificadas o acrópolis, donde como ya sabemos se encerraban santuarios y templos y podía servir de fortaleza. [54]

En época griega, los escritores ya trataban el tema del emplazamiento ideal de templos y santuarios, coincidiendo en que era

[54] D.S. Robertson; *Arquitectura Griega y Romana*; Ediciones Cátedra, Madrid; 1981. Pg, 182.

importante que fuese un lugar elevado y ostentoso, y es cosa cierta ya que está apoyado actualmente por la corroboración de la arqueología. [55] Concretando habría una preferencia por la ubicación de los templos en el centro cívico o en sus cercanías, en elevaciones naturales o en una posición que dominase una planicie o el mar. La religión como hemos dicho fue uno de las mayores fuerzas de influencia ya que podrían pensar que los templos de las divinidades tutelares debía tener la visibilidad sobre todo aquello que debían proteger. De esto habla Vitrubio, dando su opinión sobre el hecho de que esta razón fuera religiosa.[56] Pero como dice el doctor Joaquín Rodríguez Saumel, no existen aparentemente ningún planteamiento previo y ordenado del conjunto y las construcciones se van haciendo de acuerdo a las posibilidades del terreno.

- **Factores arquitectónicos.**

Debemos de hablar primeramente del Mégaron como el antecédete del templo griego. El Mégaron se componía por una estancia cerrada de planta rectangular, precedida de un doble pórtico con el exterior abierto a un patio. Desde sus orígenes, el templo no fue concebido como un contenedor en el que alojar a los fieles durante la celebración de una liturgia o rito determinados. La misión que asumía era la de custodiar de forma simbólica a la deidad. [57]

El templo de Zeus fue construido en la primera mitad del siglo V, por lo cual veremos un estilo avanzado y responde a los esquemas del orden de la época preclásica. Es un momento en el que la arquitectura de los templos alcanzó su punto culminante[58].
Es un templo dórico períptero; como sabemos éste orden era el más pesado de los tres, debido a la menor esbeltez de sus proporciones.

[55] Spawforth, Tony; *Los templos griegos;* Ediciones Akal, S.A., 2007. Pp. 48 – 49.

[56] Ibid.
[57] Marín Sanchez...Op. Cit. Pp. 56 - 57
[58] D.S. Robertson... Op. Cit. P. 117

Su composición era lógica, simple y directa, como correspondía a una forma con un origen que surgió de forma puramente funcional. Esta columna no va a tener basa, por lo que apoya directamente su fuste sobre el estilóbato.

Los vanos no van a tener importancia en esta civilización y no se consideraban en el diseño, es más, en los templos griegos se puede observar que no se abrían huecos de iluminación, quedando como única apertura existente la puerta de entrada.

Las cubiertas van a ser resueltas a dos aguas. Es el sistema más simple de cubrir un espacio evitando goteras al facilitar la escorrentía del agua.

Posee seis columnas en el frente y trece en la fachada lateral. Su acceso se practicaba mediante una rampa que daba un sentido direccional a su frente principal. Como todo templo períptero tendría unas reglas que deberían cumplir como es nuestro caso; este problema se centra en el friso. La primera regla era que tiene que haber un triglifo sobre cada columna y otro sobre cada intercolumnio; la segunda sin excepciones era que cada uno de los cuatro ángulos del friso, los dos triglifos que están sobre cada una de las columnas de los ángulos deben estar en contacto y no puede haber en las esquinas por tanto, un par de metopas o de medias metopas, eran dos de las reglas de oro que no debían entrar en conflicto. La tercer y más dificultosa fue la que determinaba que cada triglifo que estuviera sobre una columna o un intercolumnio debería estar exactamente sobre su centro.[59]

- **Factores volumétricos.**

Interesante será que van a cuidar de forma reiterante que el observador contemple el edificio de forma tridimensional, como un ente

[59] Ídem. Pp. 116 – 117.

completo, por eso los edificios griegos no se van a representar frontalmente, sino en axis.

La forma del templo nos puede recordar a la de un ortoedro que surge gracias a que en la construcción predomina la horizontalidad frente a la verticalidad. Aunque la arquitectura griega posea distintas subdivisiones, la estructura básica de todas ellas es muy similar.

- **Elementos decorativos.**

El templo como ya hemos dicho va a ser el lugar más ornamentado para los griegos, entendido casi como una obra escultórica. Pues los elementos decorativos como vamos a ver van a ir en relación a la figura patronal del mismo; en este caso el dios Zeus.

La decoración decorativa que podemos que se conserva es de alta calidad, el origen de la ornamentación va a ser por un lado, facilitar la lectura del edifico al espectador. Estos relieves son indispensables para las siguientes creaciones tales como las del Partenón. Enmarcados en el llamado "Estilo Severo", donde los relieves se concentran en los frontones y las metopas. El frontón oriental recoge un tema de la mitología local, la carrera de carros entre el rey Enomao y el príncipe Pélope, con un total de 21 figuras en su conjunto que narran el momento previo al inicio de la competición Zeus con el rayo en la mano, actúa como árbitro; a ambos lados enconamos a los protagonistas del acontecimiento, acompañados de sus esposas y ayudantes. En los extremos los carros con sus caballos enganchados ocupando los ángulos, el río Alceo al lado derecho y en el izquierdo el otro río de entonces, incluyendo gran número de personajes, perfectamente adaptados al marco arquitectónico, aunque a disposición de cada uno de los elementos que se han conservado sigue siendo objeto de polémica.

Por otro lado el frontón occidental presenta un gran contraste con el anterior, de la pasividad de la escena del anterior pasaos a una escena en movimiento, representando la Centauromaquía, la batalla mitológica entre los centauros y los lápitas; según el mito durante la celebración de la boda del rey Piritoo con Deidemanía, estaban

embriagados, intentaron raptar a las mujeres del resto de invitados. En el centro de la composición, Apolo trata con su gesto de imponer la calma.

Las metopas van a recoger los doce trabajos que Heracles tuvo que realizar de acuerdo con el vaticinio del santuario de Delfos, para purificarse del asesinato de su mujer e hijo en un rapto de locura.

Estamos en un momento en el que el programa decorativo del templo de Zeus está evolucionando de unas formas arcaicas hasta llegar a un clasicismo prácticamente desarrollado, no sólo en el tratamiento de los rostros y de la anatomía, sino también en las elaboradas composiciones que se pueden observar. En todos los casos nos encontramos con una clara preocupación por encontrar el momento clave de la acción, el que se sintetice en una única escena todo el relato, algo especialmente evidente en las metopas, donde se elige el momento más conocido de cada uno de los trabajos realizados por Zeus.

Además es curioso el gran detallismo de la obra, con elementos como los desagües con forma de cabeza de león.

Esculturas exentas también presidían el edificio, en el interior, como es el caso de la gran imagen de Zeus creada por Fidias en oro y marfil; las imágenes alojadas en los templos era el centro de diversos actos ceremoniales en la Grecia antigua. La relación del creyente con ellas era interactiva, no limitándose a un acto de "observación" pasiva.

- **Factores de escala.**

Muy interesante es la diferencia que va a separar la arquitectura egipcia de la griega, y es que ésta última va a usar la escala humana, es decir, no va a ser una arquitectura colosal. Interesante que usarán la medida del módulo, que es la medida del radio en la base de la columna.

Como colofón a este apartado es muy importante reseñar el hecho de que la antigua Grecia fue una de las primeras civilizaciones en incorporar el equilibrio, la escala y la proporción a su arquitectura,

visible en sus edificios. Estos aspectos son los que han caracterizado a la mayoría de los edificios construidos al estilo griego.

Imagen: templo de Zeus en Olimpia.

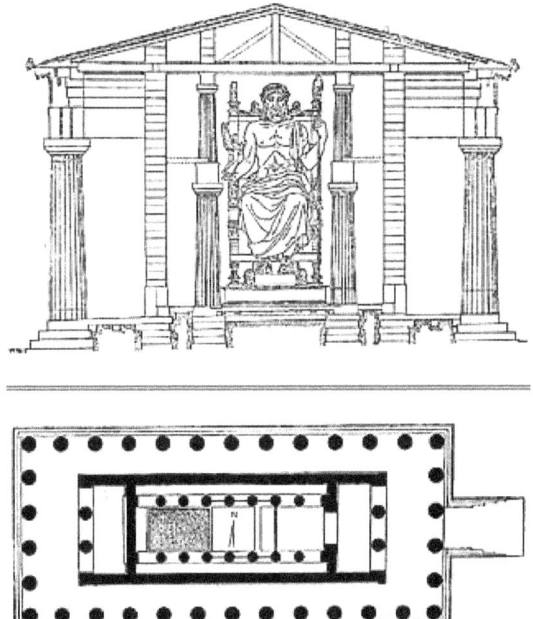

El Espacio Arquitectónico en la Historia (P.Marfil, ed.)

Imagen: Templo de Zeus en Olimpia.

PARTENÓN DE ATENAS

- **Factores Sociales.**

En cuanto a los factores sociales que influyen en la construcción del templo hacia la divinidad de Atenea Parthenos debemos saber que la sociedad de Grecia estaba dividida en clases. Estas clases sociales se dividían según el poder adquisitivo de las familias, y a su vez, estas familias adineradas se subdividían según la función que desempeñasen, pudiendo ser familias dedicadas a la vida política, judicial o guerrera. Por otro lado nos encontramos a las familias de capacidad adquisitiva más baja, por lo tanto, con menos derechos y dedicadas al trabajo constructivo o en campos de cultivo, todas ellas bajo el mando de las clases sociales más altas. En el último escalafón encontramos a los esclavos, dirigidos por los mandatos de su señor y que componían la columna vertebral de esta sociedad tan jerarquizada.

La construcción del Partenón se debe al deseo de estas clases sociales más altas de construir un templo dedicado a la divinidad de Atenea. La construcción de este templo servía tanto para rendir culto a la diosa, como para mostrar el poder de esta sobre la ciudad, siendo la protectora de la misma. Es un edificio construido con la función de albergar la imagen de Atenea, los rezos y demás festividades religiosas se realizaban en el exterior y todos estos oficios estaban dirigidos por las clases sociales más altas, más en concreto por el arconte epónimo y por el arconte rey.

- **Factores Intelectuales.**

En cuanto a los factores intelectuales debemos destacar la inconmensurable labor de los arquitectos Ictino y Calícrates por romper la imagen visual irregular del espacio en el que se encontraba el templo. Los arquitectos consiguieron que el efecto visual que mostrara el Partenón no permitiera apreciar la antiestética deformación que se percibe al situarse en las proximidades de los otros grandes monumentos.

Lograron obtener el efecto visual más estético con certeras alteraciones en su construcción: columnas con éntasis, un poco curvadas hacia el centro, no equidistantes, y algo más gruesas en las esquinas, frontón levemente arqueado y estilóbato ligeramente convexo. Igualmente debemos destacar lo equilibrado de este templo, así como de la arquitectura clásica, en cuanto al trazado de su plantel esforzado, es una lectura fácil, proporcionada por qué todo este hecho con una medida, un canon. Esta medida o canon responde a un método o ley matemática utilizada en este tipo de arquitectura, como es la razón áurea[60]. Esta razón fue descrita por Euclides en *Los Elementos* definición tercera del libro cuarto, años más tarde de la construcción del Partenón. Así es que Ictino y Calícrates fueron de los primeros en utilizar esta ley matemática para sus construcciones. Esta ley matemática surge de la división en dos de un segmento guardando las siguientes proporciones: la longitud total de la suma de a más b es al segmento más largo a, como a es al segmento más corto b.

[60] Euclides, Libro IV, Definición tercera. Un segmento se dice que está dividido en su razón extrema y media cuando el total del segmento es a la parte mayor como la parte mayor a la menor.

El Espacio Arquitectónico en la Historia (P.Marfil, ed.)

- **Factores Técnicos.**

Anteriormente el material predominante es la piedra, el mármol es la preferida, aunque también se utilizaba la mampostería y la madera, recurriéndose a un enlucido hecho de polvo de mármol que luego se policroma. En este caso está realizado totalmente en mármol, procedente del monte Pentélico, hasta las tejas, a excepción de los primeros escalones del estilóbato. El aparejo que se utiliza es a base de una sillería regular y uniforme. Supone la cima de la perfección de la arquitectura clásica. Se hicieron múltiples correcciones para evitar efectos ópticos no deseados y que están recogidos en un libro de Ictino.

- **Factores Estéticos y Figurativos.**

En cuanto a los factores estéticos y figurativos debemos decir que el arte griego se basa en la imitación de la naturaleza, mostrando una gran habilidad en el reflejo de las apariencias visibles. Esta opción que les lleva al realismo estará inspirada en la misma filosofía griega, factor que influirá decisivamente en las representaciones figurativas.

Su temática está centrada principalmente con el antropocentrismo, tanto individualmente como colectivamente. De ello es tan consciente el mundo griego que llega a mitificar la conciencia estética, creando dioses de la belleza como es Afrodita o de la música y la poesía como es Apolo.

El ser humano se convierte en el elemento a partir del cual tiene sentido y se explica el mundo. Todo tiene medida humana, no será ya colosal como en Egipto, sino que tendrá proporciones acordes con la dimensión del hombre; la estatua de realizará a tamaño natural, aunque este aspecto se verá modificado en el proceso de evolución hacia el helenismo.

- **Factores Económicos.**

En cuanto a los factores económicos podemos decir que los materiales usados en las construcciones estudiadas se basan principalmente en el uso del mármol y la piedra, en el caso del Partenón debió de reportar un gasto muy importante, y si además tenemos en cuenta los ricos materiales usados en la factura de la diosa que albergaba el templo. Sabemos que solamente en la estatua de la diosa el oro pesaba cuarenta y cuatro talentos, el equivalente de unos mil ciento cuarenta kg. La Atenea Parthenos suponía una parte considerable del tesoro de Atenas. Por tanto el gasto económico supondrá una elevación en los costes más que notables.

- **Factores Urbanísticos.**

En cuanto a los factores urbanísticos debemos tener en cuenta que la acrópolis era, literalmente, la ciudad alta y estaba presente en la mayoría de las ciudades griegas, con una doble función, tanto defensiva como actuando de sede para los principales lugares de culto. La de Atenas está situada sobre una cima, que se alza ciento cincuenta y seis metros sobre el nivel de mar. También es conocida como Cecropia en honor del legendario hombre-serpiente, Cécrope, el primer rey ateniense.

La entrada a la Acrópolis se realiza por una gran puerta llamada los Propileos. A su lado derecho y frontal se encuentra el Templo de Atenea Niké. Una gran estatua de bronce de Atenea, realizada por Fidias, se encontraba originariamente en el centro. A la derecha de donde se erigía esta escultura se encuentra el Partenón o Templo de Atenea Parthenos . A la izquierda y al final de la Acrópolis está el Erecteión, con su célebre stoa o tribuna sostenida por seis cariátides. En la ladera sur de la Acrópolis se encuentran los restos de otros edificios entre los que destaca un teatro al aire libre llamado Teatro de Dioniso.

Como podemos ver el Partenón cumpliría la función de templo mayor del conjunto, situándose cercano al centro de la colina, reafirmando así esta condición.

- **Factores Arquitectónicos.**

Es el edificio más significativo. Se construye según unos principios o normas, conocido como orden o estilo, que están basados en la columna. Estos órdenes arrancan desde las raíces del arte griego, la raíz doria y la raíz jonia. A estos se les añadirá el orden corintio.

El edificio está cerrado en sí mismo tipológicamente y también por lo que significa. Es la casa de la estatua del dios y por ello es diferente a los templos de otras culturas. El edificio recuerda a una de las estancias de los palacios micénicos, el megarón, y arrancando de esta estructura se va a ir desarrollando. La planta es rectangular, orientada al este y formada por naos o cella, pronaos y opistodomos.

Su estructura es similar a la de otros templos. Es un templo dórico, octástilo, períptero y anfipróstilo, pero su opistodomos tiene una puerta que da a una estancia que es la única novedad que presenta el templo. Pese a ser dórico, tiene algunas notas que se corresponden con el orden jónico, con columnas jónicas en la cámara del interior y un friso corrido con relieves que aparece alrededor de la cella, aunque al exterior tiene triglifos y metopas como corresponde al dórico.

La cella está dividida en dos estancias: la del este es la que guardaba la escultura de Atenea. Está dividida en tres naves que no llegan al final sino que se unen tras el lugar que ocupaba la estatua. Las columnas que separan las naves son dobles superpuestas y la cubierta es adintelada. La estancia del oeste se conoce con el nombre del tesoro porque allí es donde se guardó, entre cuatro columnas jónicas no superpuestas, el tesoro de la Liga de Delos. Sin embargo, es una estancia relacionada con las jóvenes panateneas.

Las columnas laterales son el doble más una que las del frente, como en otros templos. Los últimos triglifos de cada lado coinciden en las esquinas, característica típica del orden dórico. La krepis es irregular para ajustarse a las irregularidades del terreno.

- **Factores Volumétricos.**

El volumen en el caso del Partenón es muy importante. Debemos saber que la arquitectura griega sigue los cánones de los antiguos palacios o megarones micénicos y minoicos. El volumen está en consonancia con la escala. En el Partenón la escala es significativamente monumental, creando grandes espacios de transición, semicerrados en muchos casos. Estos espacios monumentales son los que harán que se creen grandes volúmenes tanto arquitectónicos para sustentarlos, como volúmenes vacíos creados a partir de la composición misma del templo.

Debemos decir que son volúmenes monumentales de forma cuadrangular, en este caso, semicerrados en la parte más exterior del templo ya que está rodeado por una serie de columnas, y un volumen rectangular al interior de escala monumental y cerrado, donde se guarda la estatua de la Atenea Parthenos.

- **Elementos Decorativos.**

Entre los factores decorativos del Partenón de Atenas debemos destacar las innumerables esculturas y bajorrelieves que conformaron tanto el tímpano, como las metopas y el friso interior de este.

Las esculturas del Partenón representan el genio estético del arte clásico griego y son uno de los más altos resultados artísticos que ha conseguido la humanidad en todos los tiempos.

Fidias decoró profusamente el templo con esculturas y relieves en los que representó escenas de la mitología griega y hechos culturales de su tiempo como fue la procesión de las Panateneas. Además el colorido del templo era espectacular. Los triglifos estaban pintados de azul y blanco, el fondo de los tímpanos de azul brillante, el fondo de las metopas y del largo friso de rojo y en las

figuras se pintaba los ojos y el cabello, además de añadir ciertas partes de metal.

Así, el conjunto escultórico del Partenón estaba compuesto por:

La gran estatua de Atenea. Realizada por Fidias, crisoelefantina, es decir, realizada en marfil y oro. Se alojaba en la cella del templo. Tenía doce metros de altura y representaba a la diosa Atenea armada y sosteniendo en su mano derecha una Niké, símbolo de la victoria, también de marfil de dos metros de altura. La cabeza de Atenea[61] aparece ligeramente inclinada hacia adelante. Está de pie con su mano izquierda posada sobre un escudo vertical. Su rodilla izquierda está ligeramente doblada, su peso desplazado levemente hacia su pierna derecha. Su quitón está ajustado en la cintura por un par de serpientes, cuyas colas se entrelazan en la espalda. Los mechones del pelo caen sobre el peto de la diosa. La Niké de su mano derecha extendida es alada: se ha discutido mucho sobre si había un soporte bajo el original de Fidias, siendo contradictorias las versiones conservadas. La posición exacta de una lanza, a menudo omitida, no se ha determinado completamente, si estaba en el brazo derecho de Atenea o sostenida por una de las serpientes de la égida. La escultura fue montada sobre un núcleo de madera, cubierto con placas de bronce moldeadas y recubiertas a su vez con láminas de oro desmontables, salvo en las superficies de marfil de la cara y los brazos de la diosa.

[61] El historiador Pausanias da una descripción de la estatua: "... *La estatua en sí está hecha de marfil y oro. En el centro de su casco hay una figura parecida a la Esfinge... y a cada lado del yelmo hay grifos en relieve... La estatua de Atenea es de pie, con una túnica hasta los pies, y sobre su pecho la cabeza de la Medusa está tallada en marfil. Sostiene una Victoria de aproximadamente cuatro codos y en la otra mano una lanza; a sus pies yace un escudo y cerca de la lanza hay una serpiente. Esta serpiente podría ser Erictonio. Sobre el pedestal está el nacimiento de Pandora en relieve...*"

Altorrelieves de las metopas. Las metopas se situaban en el friso exterior. Originalmente existieron noventa y dos, separadas unas de otras por triglifos. En cada una de las fachadas menores había catorce metopas y treinta y dos en cada uno de los lados externos del templo. Los releves de las metopas representaban la gigantomaquia en el lado este, la amazomaquia en el oeste, la centauromaquia en el sur, y escenas de la guerra de Troya en el norte.

Esculturas de los tímpanos. Las esculturas de los tímpanos se situaban en las fachadas este y oeste rellenando los espacios triangulares de cada frontón. Cada tímpano del templo estaba decorado con una escena mitológica. El del oeste, sobre la entrada principal del edifico, representa el nacimiento de Atenea, observado por los dioses del Olimpo y el del este, la disputa entre Atenea y Poseidón por el patrocinio de Atenas.

Bajorrelieves del friso interior. Constituyen la novedad más espectacular del Partenón, ya que el friso interior nunca se había decorado anteriormente.

Fidias decidió representar en el friso interior, de ciento sesenta metros, la procesión de las Panateneas. El friso, de estilo jónico, se esculpió en bajorrelieve, rematando el muro exterior de la naos o cella, en la galería del peristilo. Desde el ángulo sudoeste, partía en las dos direcciones y después de recorrer los cuatro lados del edificio finalizaba en la cara oriental.

El friso representaba la procesión de las Panateneas, el festival religioso más importante de Atenas en el que los atenienses presentaban a los dioses el nuevo peplo o manto para la antigua estatua de

madera de Atenea. La escena incluye figuras de dioses, bestias y unos trescientos sesenta seres humanos.

- **Factores de Escala.**

El templo de Atenea Parthenos tiene unas medidas de tamaño monumental, no son unas medidas humanas, aunque tampoco son colosales como se había dado en Egipto o Babilonia.

Anteriormente en los edificios micénicos se había dado un tipo de arquitectura de tamaños o longitudes bastante notables, aunque estaríamos hablando en términos de expansión en el territorio y no de monumentalidad, como vemos en el tamaño de los soportes, la grandiosidad de los espacios interiores o las esculturas que lo componen. Como ya hemos tratado anteriormente el templo guardaba la colosal imagen de la diosa, por lo tanto su escala debía ser lo suficientemente monumental para albergar esta imagen.

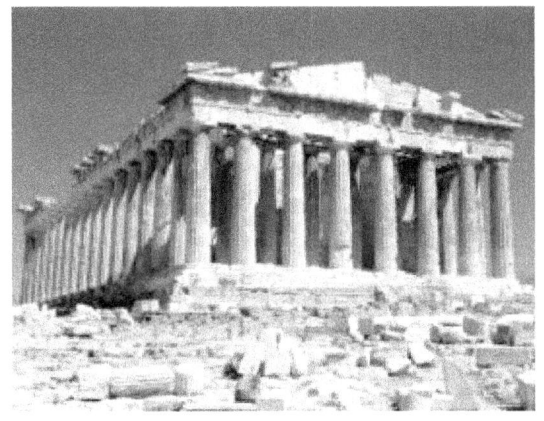

El Partenón, vista general.

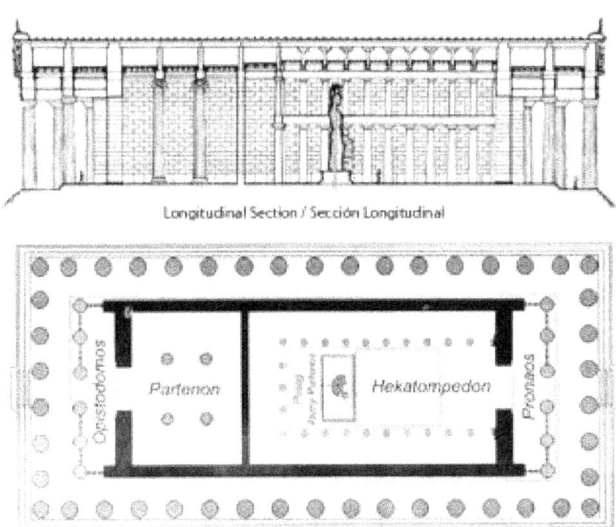

El Partenon, planta y alzado.

El Espacio Arquitectónico en la Historia (P.Marfil, ed.)

El Espacio Arquitectónico en la Historia (P.Marfil, ed.)

6: El espacio en el Helenismo (Rosario Ariza, Ángel Marín-Berral, Aranzazu Rodríguez-Mesa)

Pieza 1º: Bouleuterion de Mileto

- **Factores sociales.**

Mileto fue una antigua *polis* griega de la costa occidental de Anatolia. Antioco IV Epífanes, en su reinado desde el 175 a.C al 164 a.c, se enamoró de la cultura helenística volviéndose un partidario de ella, sobre todo porque el arte del Helenismo estaba al servicio de la glorificación del monarca y la propaganda política.
En esta época el sistema democrático griego seguía estando formado por tres consejos gobernantes: la Ecclesia, el Boulé o Consejo de los 500 y la Pritanía. De estos tres, era el Boulé el que se reunía en el Bouleuterion como representación de la Asamblea de ciudadanos al ser el senado de Mileto. Por ello, es un tipo de arquitectura civil dedicada a los teóricos, hecho que en el Helenismo se desarrolla este tipo de edificios poniéndolos al servicio de los monarcas y de sus cortes.

El Bouleuterion de Mileto estaba organizado en diferentes niveles y una zona para la reunión pública y para satisfacer a todos los representantes democráticos, además presenta en su interior una gradería semejante a un teatro con corredores circundantes para que los miembros del Boulé se colocaran para la reunión pública.

- **Factores intelectuales.**

En el Helenismo prima la monumentalización de los edificios para el desempeño de diversas funciones, como en este caso el de edificio administrativo destinado a labores políticas al ser el senado. Estos edificios buscan la impresión y la perspectiva, por ello comien-

zan a dar diferentes alturas, siempre dando simetría y equilibrio a la obra. Además de una axialidad cada vez mayor, siendo el Bouleuterion de Mileto uno de los más axializados de todos los edificios griegos de varias unidades sin parangón[62].

- **Factores técnicos.**

A pesar de que el Bouleuterion de Mileto se encuentra en ruinas tras el paso del tiempo, sí se pueden plasmar, gracias a distintas reconstrucciones, las características de la arquitectura helenística como son la estilización de las columnas, un mayor desarrollo de la fachada con decoración y la importancia del orden corintio, es decir, se alejan de los principios del canon tradicional de la Grecia clásica. Por ello se considera al Helenismo como el periodo de decadencia del arte griego al dejar atrás todo lo antes establecido y al estar influenciado por otras culturas como son la asiática y la egipcia tras las conquistas de Alejandro Magno[63].

Los materiales que se utilizaban eran de gran variedad dependiendo de la parte en la que se fuera a utilizar (soportes, paredes, columnas…), aunque dejaban el adobe para las construcciones pobres. El tipo de material más utilizado fue la piedra como calizas duras, conglomerados y el mármol al abundar en este territorio.

En el caso del Bouleuterion fue de mármol al ser un edificio de tal relevancia en la *polis*. El tiempo para realizar un edificio en piedra debería ser largo y costoso, teniendo en cuenta el traslado de las piedras al lugar de la construcción y su colocación mediante maquinaria muy diferente a la de hoy día. Además, se debía prestar atención a los puntos de unión de las columnas para que se pudieran mantener en pie a lo largo de los años. Y para la unión de las piedras de los muros entre sí se usaban grapas y clavijas. En algunos de los restos arqueológicos se pueden ver las incisiones de estas.

[62] TRACHTENBERG, M. e IYMAN, I. *Arquitectura,* pp, 124.
[63] BECARES, L. "El arte de Grecia. Principales características. Estudio de una obra representativa" en *Temario oposiciones de Geografía e Historia,* p. 9.

- **Factores estéticos y figurativos.**
El Bouleuterion comienza a tener forma de teatro a partir del Helenismo, siendo el motivo la búsqueda de edificios grandiosos y de la teatralidad en los mismos. A la gradería le preside un patio cuadrado con una columnata corintia y en su centro un altar. El patio nos adelanta una forma rectangular que creemos continuar en el siguiente edificio, pero que nos da la sorpresa de ser semicircular al adentrarnos.

- **Factores económicos.**
Al utilizar el mármol como material principal en su construcción tuvieron que ser costosos, sin contar la decoración mural y esculturas que cobijara en su interior. Cierto es que Mileto contaba con un intenso comercio marítimo y gracias a éste fue una ciudad muy lujosa y densamente poblada[64], por ello podía ser factible la construcción de un edificio de tales dimensiones.

- **Factores urbanísticos.**
Tras la expulsión de los habitantes de Mileto por los persas en las Guerras Médicas y que estos la arrasaran en el 494 a.C, la reedificación de la ciudad se le encargó a Hippodamos de Mileto. Este va a ser partícipe de la planta ortogonal regular llegando a ser uno de los urbanistas más famosos. Asimismo, mediante su Plano Hipodámico, el cual servirá de ejemplo para otras ciudades, ordenó la ciudad a partir de una estructura reticular a base de calles verticales y horizontales

[64] GONZÁLEZ LEYVA, A, "Mileto y Priene. Repercusiones en Vitruvio, Alberti y en ciudades y pueblos de Nueva España" en *Revista Imágenes*. <http://www.revistaimagenes.esteticas.unam.mx/node/43> [Consulta: 14 de diciembre de 2014].

que se cruzan entre sí dando una cuadrícula ordenada, en la cual se reparten a los lados los dos puertos principales uniendo una parte y ambos separados por el teatro. En el centro de la ciudad se hallaba el ágora como plaza pública que reunía la vida comercial, política y cultural. Mientras que en el norte se encontraban el Bouleuterion, los gimnasios, el santuario de Apolo Délfico y los grandes depósitos del puerto de los Leones. Además, la ciudad se vuelve un único en el que no existen zonas cerradas o independientes, pueden estar rodeadas de murallas para su protección mientras que no se encuentren recintos secundarios subdivididos en donde las casas son todas del mismo tipo diferenciadas sólo por su tamaño, distribuidas libremente por la ciudad. Aunque sí es cierto que las relaciones entre griegos y extranjeros, que proliferaron por las conquistas de Alejandro Magno, no eran las más ideales por lo que se crearon barrios específicos para los inmigrantes. Aun así, se encontraban dentro del espacio urbanístico sin estar aislados.

En su conjunto forma un organismo artificial inserto en el paisaje natural, pero respetando las grandes líneas al interpretarlo e integrarlo con las construcciones arquitectónicas. En cada ciudad, ya domine un territorio más o menos grande, pueden existir centros habitados menores, pero con un único Pritaneo y un Bouleuterion en la ciudad capital[65].

- **Factores arquitectónicos.**

El Bouleuterion de Mileto fue similar al nuevo de Atenas, aunque con modificaciones que lo distinguían como sus dimensiones al ser el doble de tamaño del ejemplo ateniense y por la distribución de las escaleras en el espacio libre de las esquinas. Este se componía de un *propyleo* tetrástilo con columnas corintias, un patio cuadrado porticado con un altar central con columnas corintias como característica

[65] CANO FORRAT, J. *Introducción a la historia del urbanismo*, pp. 109-111.

original al estar al aire libre mientras que en otros periodos se encontraba dentro del edificio. Y un edificio rectangular transversal en cuyo interior se encontraba una zona circular, semejante al *podium* de un teatro romano, donde se ubicaban escaleras como asientos y dejando unos pocos asientos obstruidos por soportes intermediarios pareados[66].

- **Factores volumétricos.**

El volumen arquitectónico del Bouleuterion de Mileto es monumental y grandioso. El patio central tiene el doble de dimensión de la gradería, el cual de por sí ya tiene un tamaño colosal. Sin embargo, ésta tiene mayor altura que el resto del edificio dejando claro qué parte es la que contiene mayor importancia en su interior al ser ahí donde se reunía el Boulé.

- **Elementos decorativos.**

Respecto a los factores de elementos decorativos del Bouleuterion no hay suficiente información para que pueda ser detallado con minuciosidad. A pesar de esto, gracias a las reconstrucciones y de las características generales en la arquitectura helenística que existen podemos saber que en el *propyleo* o edificio principal presentaba elementos tomados del jónico en el entablamento como el equino adornado con ovas y el friso de dentellones entre los triglifos y la cornisa. Y en el espacio rectangular en el que se ubicaba el *podium* como lugar de reunión de los miembros del senado se alzaban los muros del edificio con columnas corintias adosadas y ventanas o escudos en los intercolumnios.

- **Factores de escala.**

[66] TRACHTENBERG, M e IYMAN, I. *Op Cit*, pp. 123 – 124.

En el Helenismo se abandona la escala humana que se utilizaba en la Grecia Clásica por la monumentalidad y expresiones de grandeza al estar relacionado con la imagen del soberano, de la fuerza y del poder.

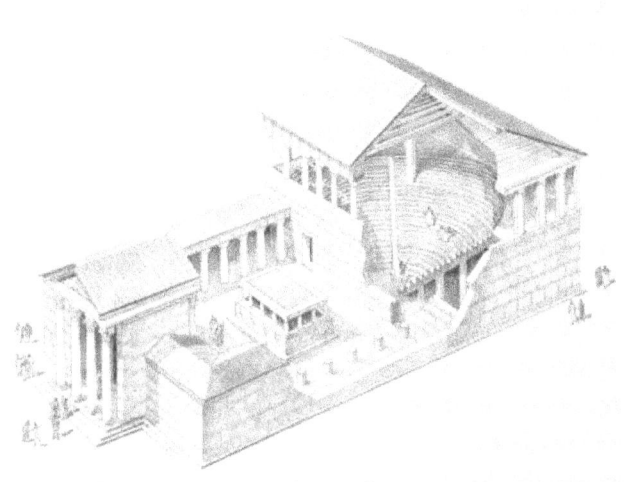

Reconstrucción ideal.

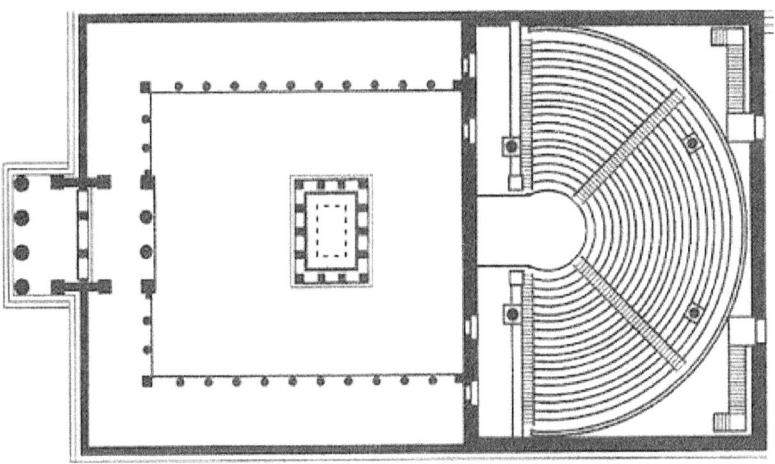

El Espacio Arquitectónico en la Historia (P.Marfil, ed.)

Planimetría.

Pieza 2º: Asklepieion de Kos

- **Factores sociales**

Éste conjunto monumental estaba situado en la Isla de Kos, en las proximidades de la ciudad, en un bosque consagrado a Apolo.

El gran Santuario de Asklepeion, dios griego de la medicina, estaba formado por una serie ascendente de terrazas, adornadas con pórticos, escalinatas, templos, altares y fuentes, dispuestos al parecer para que los habitantes de esta Isla, en concreto las personas que estaban enfermas, lo cuales acudían a este lugar en busca de alivio, fueran pasando de manera ritual, por niveles cada vez más elevados de intensidad espiritual.

Sería en los pórticos de la terraza ulterior donde los devotos dormían y esperaban la visita de dios para que fueran sanados, situada ésta en la parte más alta, la cual parecía estar por encima de todo bullicio y preocupación mundana. Por lo que la arquitectura estaría pensada de una manera que gracias a la disposición de la misma los enfermos estuvieran más cerca de ese dios curativo[67]. Podían acudir tanto ricos como pobres.

- **Factores intelectuales.**

Los templos de Salud aparecen alrededor del siglo VI a.C. Tuvo una rápida expansión el culto a Asclepio, siendo su fama tal que durante el cristianismo, al principio, fue compartido el culto a Cristo con el Culto de Asclepio. Cada templo era un

[67] POLLIT. J.J, *El arte Helenístico,* Madrid, ed. NEREA, p. 363.

conjunto de edificios instalaciones cuyo tamaño y opulencia dependía de su riqueza e importancia.

Se le identifica a partir de la descripción de Polibio, según el cual el templo de Asclepio debía de encontrarse "ante la ciudad", a la distancia de una milla. Aunque se ha comprobado que el dato no es exacto.

- **Factores técnicos.**

La técnica arquitectónica de este conjunto se diferencia poco de la arquitectura griega clásica, aunque sí que podemos ver algunas innovaciones formales. Prevalece el colosalismo, lo gigantesco y ostentoso, quizás como reflejo del nuevo poder. Podemos ver como hay un mayor predominio de lo corintio, aunque se utilizó la fusión armoniosa de los tres en ésta edificación. Se da el uso del arco, la cúpula y la bóveda, aunque hoy día solo quedan las ruinas[68]. Se utiliza la teatralidad en la composición del conjunto, que es fundamentalmente un reflejo de la mentalidad teatral de la época, también puede ser la expresión de esa tendencia al misticismo que fue un aspecto del individualismo helenístico. Con respecto a sus materiales se utilizó los sillares para los muros y las escalinatas y columnas de mármol, muestra de la opulencia de la ciudad. La técnica de construcción es típica de la época en Cos: sobre una base de una de doble capa de ortostato coronado por una hilera de diacones del mimo material, las paredes se alzaban en bloques de pequeño a mediano tamaño. El espesor de las paredes perimetrales es de aproximadamente 53/56 cm, sin que sea posible distinguir un tamaño mayor de las paredes longitudinales en el que sobrecargar aún más la carga de la cubierta, hecha probamente por un techo a dos aguas.

[68] ROLDAN HERVAS, JOSE MANUEL, *Historia de la Grecia Antigua*, Salamanca, ed. Universidad de Salamanca, pp. 473.

- **Factores estéticos y figurativos.**

La estética y la figuración de la arquitectura helena se caracterizan por la construcción de los templos sobre una base bastante elevada, la individualización de la fachada y el desarrollo del pronaos. La figuración quedaba plasmada en los mosaicos, uno de los conservados, podemos observar a Asclepio como figura central.

- **Factores económicos.**

Gracias al desarrollo económico que se dio en las ciudades mercantiles tanto antiguas como nuevas y la aparición de la corte y del alto funcionariado, originan una nueva arquitectura doméstica, mercantil, y funeraria, y un nuevo urbanismo. Así pues se produjo una transformación profunda que va de los horizontes limitados y restringidos de la ciudad clásica, al despliegue de una nueva ciudad ostentosa y de expresión grandiosa[69]. El comercio fue la actividad económica más impulsada en el ámbito helenístico, ayudando así a realizar los colosales conjuntos arquitectónicos, siendo la isla de Cos, una de las ciudades que comienzan a desarrollarse gracias puentes comerciales entre Occidente y Oriente.

- **Factores urbanísticos.**

Durante la época helenística el urbanismo será utilizado como una de las expresiones del poder político y un elemento de la diplomacia activa. Tendrá una fuerte influencia orientalizante, de especial incidencia en el oriente griego. Siendo de gran importancia las plazas y terrazas o el uso frecuente de los pórticos como marcos arquitectónicos[70].

Las tareas y las preocupaciones de los arquitectos no se limitaron a la construcción de templo, sino que se extendieron a lo urbanístico, ya que las ricas urbes comerciales y sus habitantes exigieron de los artis-

[69] MUÑOZ JIMENEZ, J.M. *"Aproximación al urbanismo griego: la ciudad como obra de arte"*, p. 36.
[70] *Ibidem.*

tas que hicieran de ellas lugares bellos y cómodos. Surgiendo así las primeras teorías urbanísticas del mundo occidental, otorgándosele una gran importancia a la construcción de bellas plazas cerradas por galerías, así como buscar trazados que faciliten el acceso al público.

En esta época se desarrolla en la ciudad la tendencia casi completa a organizar el espacio y aumentar las perspectivas en la imagen de la ciudad, apareciendo así la impresión pictórica de conjunto. La mayoría de los edificios se transformaron en forma y estilo, complicándose.

Se seguía el sistema pergameneo basándose en un doble sincretismo: por un lado la síntesis de la clara racionalidad, la solución individualizada y la ostentación artística, con el uso de terrazas estructuradas por medio de pórticos y apoyadas en la pendiente exterior con poderosos contrafuertes[71].

Y por otro lado el eclecticismo que supone la mezcla de lo micénico, de lo griego, de lo helenístico y por último de lo romano. También comenzó a darse la planta regular, la hipodámica.

La expansión de este urbanismo fue general, por toda la Pisidia primero y por después por todo el Imperio Romano. Destacando la Isla de Cos, con su Asklepeion escalonado y escenográfico de una modélica evolución a lo largo de los años 350, 290 y 150 a.C.

Se construyó al sur de la ciudad antigua, por lo que puede considerarse ubicado en un barrio distinto al valle de los Templos, siendo el más meridional de los edificios. Data de la segunda mitad del siglo V a. C.

- **Factores arquitectónicos.**

Este conjunto se escalona en cuatro niveles, el nivel básico y tres extensas terrazas artificiales que comunican por escaleras monumentales. Éstas tenían más de 12 metros de anchura en algunas secciones. Durante la primera fase de construcción el templo se desarrolló sobre tres niveles. El nivel básico y dos terrazas, bien integradas en el ambiente natural. En la terraza inferior, organizada a fines del siglo IV y principios del III, compuesta de un propileo, una *estoa* en forma de V

[71] Idem, p. 37.

El Espacio Arquitectónico en la Historia (P.Marfil, ed.)

y una fuente, donde seguramente los enfermos se purificarían y seguirían cierto régimen higiénico bajo la vigilancia de sacerdotes y médicos.

En la terraza intermedia, en el siglo III, se dispone un templo jónico situado a la izquierda el cual tenía en frente un altar, dispuesto en una edificación parecida a la del famoso Altar de Zeus que se levantaría posteriormente en Pérgamo. Al final del mismo siglo, se construiría una pequeña *estoa* en el lado izquierdo de la terraza. Esta composición se conservó hasta principios del siglo II, a partir de aquí, la propagación del culto a Asclepios, el desarrollo de las actividades terapéuticas de la escuela médica fundada por Hipócrates, la prosperidad económica de la isla y el desarrollo de las estrechas relaciones con los soberanos requirieron una ampliación y reconfiguración arquitectónica.

Así pues, hacia el 160 a.C., se edificó la terraza superior, coronada por un nuevo templo dórico de Asclepio rodeada por otro pórtico en forma de V. Las inscripciones dicen que en la amplia terraza cercada por estos pórticos se plantó un jardín de cipreses para recrear el efecto de un primitivo santuario que hubo en otro tiempo dedicado al dios Apolo[72].

Los edificios secundarios del santuario se integrarían libremente en la zona circundante haciendo hincapié en su carácter funcional.

La arquitectura del nuevo conjunto consagrado, adopta las nuevas tendencias arquitectónicas del tiempo y muestra claramente la influencia de ejemplos venidos de Asia Menor, popularizados por la campaña oriental de Alejandro Magno.

- **Factores volumétricos.**

Con respecto al volumen, la arquitectura apuesta por el colosalismo y monumentalidad, se tiende a exagerar la sensación de la volumetría en el exterior del conjunto. La unidad utilizada de medida

[72] *Op. Cit.* pp. 473.

en este conjunto parece un pie de 29.4/29.5, cuya amplitud es de 29.50 m. El ancho del edificio es igual a 11.76, de uno 2.352 m[73].

- **elementos decorativos.**

En el santuario de Asclepio se conservaba una estatua de bronce de Apolo, obra de Mirón, donada por Escipión a la ciudad y robada por Verres. Se alza sobre una crepidoma de tres gradas y tiene la particularidad insólita de que el falso opistodomos está representado por dos semi-columnas puestas en la parte externa del fondo de la cella, imitando así una estructura anfipróstila. También destacan parte del entablamento, con grandes cabezas leoninas, friso y *geison* del frontón. Además de algunos mosaicos con la imagen del dios y de la serpiente como símbolo de sanidad.

- **Factores de escala.**

La escala de la arquitectura helenística es mayor que la de anteriores épocas griegas, dándose así una mayor monumentalidad, perdiendo el canon humanizado griego, adaptándose a una escala monumental.

[73] LIVADIOTTI, M. *Lo Hestiatorion dell' Asklepieon di kos*, THIASOS, revista de arquitectura antigua, p. 50.

El Espacio Arquitectónico en la Historia (P.Marfil, ed.)

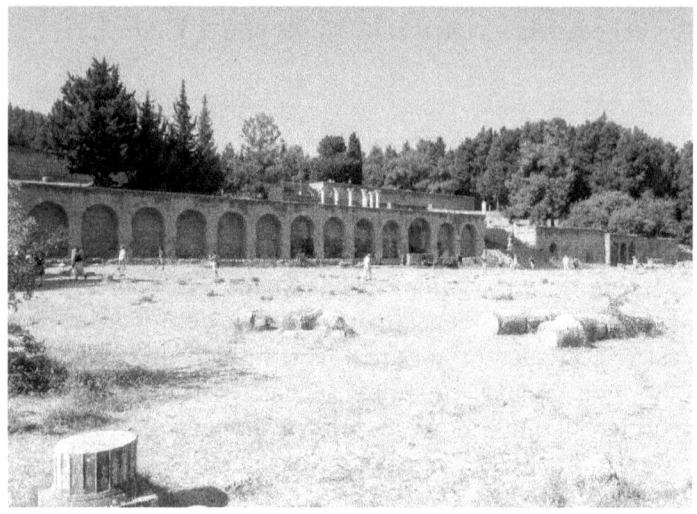

Vista general.

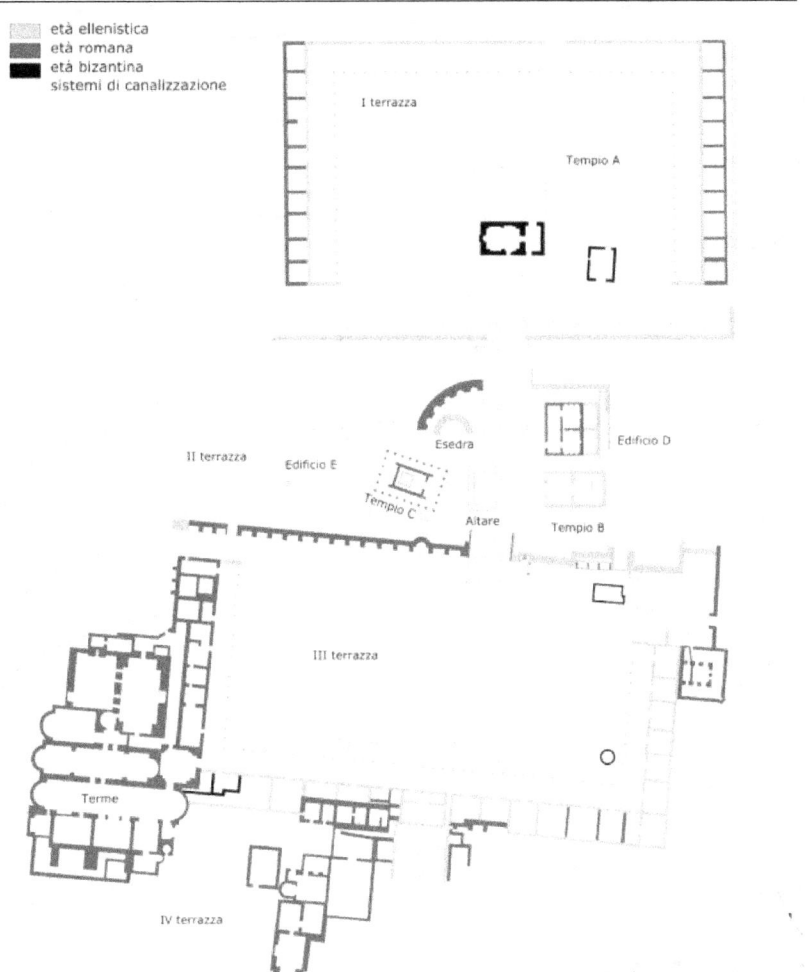

Pieza 3º: Altar de Pérgamo

- **Factores sociales.**

El periodo helenístico griego se extiende desde la muerte de Alejandro Magno (323 a.C.) hasta los comienzos del principado de Augusto en Roma (31 a.C.)16. Las conquistas del líder macedonio por Asia y Egipto, y la posterior formación de los diversos reinos helenísticos implicaron el contacto de la cultura griega con otros diferentes modos y actitudes de vida, que enriquecieron y definieron una nueva visión del antiguo helenismo[74].

Las conquistas del líder macedonio por Asia y Egipto, y la posterior formación de los diversos reinos helenísticos implicaron el contacto de la cultura griega con otros diferentes modos y actitudes de vida, que enriquecieron y definieron una nueva visión del antiguo helenismo[75].

La percepción de la figura del artista-artesano en la sociedad, así como su situación, es un elemento muy importante para conocer la etapa artística en la que nos encontramos. Con la llegada del Helenismo la situación del artista-artesano debió cambiar profundamente, dándose una mezcla artística de elementos griegos y orientales, y que va a caracterizar el arte helenístico. Así aparecerá una iconografía regia, que favorecería la situación social del artista-artesano con la introducción del retrato regio, que expresa-

[74] DELGADO LINACERO, C.: "El grandioso altar de Pérgamo: emblemática obra del mundo helenístico" en *Cuadernos de Filología Clásica: Estudios griegos e indoeuropeos,* Vol. 12 (2002), p. 329.
[75] *Ibídem.*

ban el carácter personal y las virtudes que la sociedad esperaba del fundador del Imperio[76].

- **Factores intelectuales.**

Las conquistas de Alejandro rompen el cuadro tradicional de la ciudad clásica y dan lugar a una nueva conciencia del ser humano, basada ahora en el logro de una forma más rica y perfecta de la personalidad individual. La educación se convierte en una iniciación a la vida griega, perdiéndose con el paso del tiempo aquel carácter nobiliario que caracterizaba a la educación. El papel de la educación física se va a ir obscureciendo progresivamente a favor de los elementos espirituales propiamente dichos y, dentro de éstos, el aspecto artístico, la música en especial, cede definitivamente el lugar a los elementos literarios, desempeñando las letras un papel de primera magnitud en la educación pues, además de su utilidad práctica en el plano de la vida profesional, familiar y política, serán la base de toda formación[77].

La antigua polis autónoma e independiente, recelosa de perder su propia esencia griega, dejó paso a la cosmopolis, más universal, multirracial y plurilingüe, donde se fundieron antiguas y nuevas ideas, tradiciones y formas de pensar, aunque la inestabilidad gubernativa de los nuevos estados y las luchas mantenidas entre ellos generaron un clima de inquietud entre la población, que ocasionó la aparición de unos valores más personalizados e individuales, cuya huella se advierte en la literatura y en el arte[78].

[76] BLÁZQUEZ, J.Mª: "Artistas y Artesanos en la Antigüedad Clásica" en *Cuadernos Emeritenses*, 8 (1994), pp 17,18.

[77] DÍAZ LAVADO, J. M.: "La educación en la Antigua Grecia" en *Actas de las III Jornadas de Humanidades Clásica,* Coord. CABANILLAS NÚÑEZ, C.M.; CALERO CARRETERO, J.A., Junta de Extremadura, Almendralejo, 2002, pp. 93,94.

[78] DELGADO LINACERO, C., "El grandioso…" *óp. cit.* p. 330.

- **Factores técnicos.**

El Altar de Pérgamo supuso el rescate de una joya arquitectónica de la Antigüedad. La ciudad que en una época fue floreciente ciudad Helena de Pérgamo, debería sufrir un lamentable destino histórico, ya que fue abandonada, olvidada, sepultada y destruida en gran medida. La búsqueda del Altar se realizó entre 1878 y 1880. Lo primero que se logró esclarecer fue la apariencia original de la arquitectura del altar, de sus fundamentos y de la disposición que tenían las figuras en los frisos, procediéndose al envío a Berlín de los fragmentos del friso a partir del año 1879. Al término de las excavaciones se enviaron a Berlín 132 paneles, 300 fragmentos, los grupos escultóricos del friso de la Gigantomaquia, así como, estatuas, bustos e inscripciones y otros materiales arquitectónicos[79].

La gran transformación la constituye la relación de la totalidad de la obra, que es modificada para lograr un plan acabado del conjunto en que cada elemento queda subordinado, buscando unificar el paisaje, templo y sus dependencias. Para ello se utilizan todos los medios conocidos y se introducen motivos revolucionarios que permiten desarrollar una concepción espacial diametralmente opuesta a la de la época arcaica[80].

- **Factores estéticos y figurativos.**

El altar de Pérgamo se integraba en el paisaje como en un escenario natural. Constituyó la culminación del refinamiento artístico de la corte de los atálidas y de la inspiración helenística. El monumento formó parte del aparato propagandístico del estado y de la

[79] PUIGBÓ, J.J.: "Capítulo 4. El Museo de Pérgamo. El Gran Altar de Mármol", en *Colección Razetti, Volumen IX,* Edit. CLEMENTE HEIMERDIDNGER, A, BRICEÑO-IAGORRY, L., Caracas, Editorial Ateproca, 2010, pp- 364,365.
[80] RODRÍGUEZ SAUMELL, J.: *El planeamiento arquitectónico de los santuarios griegos,* Sevilla, Universidad de Sevilla, 1978, p. 167.

exaltación política nacional. Manifiesta la preferencia asiática por el orden jónico, originario de la región, por la espectacularidad y el efecto escénico de las grandes columnatas y los majestuosos tramos de escaleras, y por una mayor libertad, perfeccionamiento y ornamentación de las antiguas formas constructivas griegas, fruto de la mentalidad vigente[81].

La importancia de Pérgamo se inició en el siglo IV a.c., alcanzando su cenit con Atalo I (241-197 a.C.) y Eumenes II (197-159 a.C.). Fueron las victorias de ambos sobre gálata, bitinios y pónticos las que les acreditaron como los más idóneos paladines en la defensa de la cultura griega. Para inmortalizar su triunfo sobre los galos, Eumenes II ordenó levantar el monumental altar, estableciendo así un paralelo histórico con Pericles y la construcción del Partenón. Como los templos griegos, el edificio apuntaba hacia el oriente. Sin duda el repertorio figurativo y estilístico del Partenón influyó de manera poderosa en las concepciones pergamenas, pero el dinamismo de la acción, la torsión de las poses corporales y las tensas y musculosas anatomías poco tienen que ver con la tradición clásica[82].

Factores económicos.
Pérgamo fue una de las ciudades más importantes de la Antigüedad. Logró un gran crecimiento económico (minas, viñedos, manufacturas de lana, cerámica, pergamino y perfumes). En Pérgamo, se elaboró el pergamino a partir de la piel de ternera, que daría origen a este tipo de papel, que competiría con el papiro de origen egipcio[83].

[81] DELGADO LINACERO, C., "El grandioso…" *óp. cit.* p. 331.
[82] DELGADO LINACERO, C.: "La Gigantomaquia, símbolo socio-político en la concepción de la polis griega" en *Espacio, Tiempo y Forma, Serie II, Historia Antigua,* t. 12 (1999), pp. 123,124.
[83] PUIGBÓ, J.J., *óp. cit.* p. 356.

Los reyes de Pérgamo consideraban beneficioso que el gobierno y las actividades privadas compitieran entre sí, para evitar caer en la ambición y en la ineficiencia. Promovieron el desarrollo artístico y cultural[84].

- **Factores urbanísticos.**

Dentro del urbanismo del Helenismo surge el desarrollo dentro de la ciudad de una tendencia casi completa a organizar el espacio y a aumentar las perspectivas en la imagen de la urbe, apareciendo así la impresión pictórica de conjunto, de la que Pérgamo sería, el apogeo de la evolución. La mayoría de los edificios de la ciudad se transformaron en forma y estilo, todo se complica y magnifica. La búsqueda de los valores plásticos hará aparecer el paisaje arquitectónico[85].

Pérgamo, pequeña ciudad de la antigua región de Misia (al noroeste de Asia Menor) fue reflejo de los nuevos ideales helenísticos. Su situación geográfica sobre un aislado promontorio, y su fácil defensa natural se veían reforzadas por los extensos anillos amurallados de los que estaba rodeada[86].

La ciudad se concibe dentro de una composición general, influida por los progresos del dibujo y que a su vez inspirará a los pintores paisajistas alejandrinos y romanos. Su trazado general sigue los principios generales de adaptación al terreno, asociando el paisaje y el conjunto arquitectónico. Un trazado sinuoso y ascendente, de carácter topográfico y defensivo. Existe en Pérgamo un

[84] *Ibídem, p.*357.
[85] MUÑOZ JIMENEZ, J.M.: *"Aproximación al urbanismo griego: la ciudad como obra de arte",* en *Estudios Clásicos,* Tomo 33, nº 100 (1991), p. 34.
[86] DELGADO LINACERO, C., "El grandioso…" *óp. cit.* p. 330.

eje central de suave ascenso serpenteante entre terrazas naturales, que se separan, aumentan y se cierran en sí mismas, con programas independientes. Se supera por tanto no sólo el principio de arquitectura autónoma sino también el sistema de retícula del urbanismo ortogonal[87].

Los monumentos de la ciudad se distribuían en terrazas, organizadas según los desniveles del terreno, hasta alcanzar la cima de la acrópolis. Encontramos varias plazas dispuestas en sentido radial al teatro, aunque las plazas nos e conectan entre sí, es una ciudad monumento. El espacio está hecho para el ciudadano[88].

- **Factores arquitectónicos.**

El Altar Helenístico fue construido por el Rey Eumenes II en el siglo II a.C., quien dispuso la ejecución de esta obra monumental destinada al culto, con sacrificios y la realización de incineraciones. Se considera que estaba destinado a honrar al dios Zeus. Estaba construido en una terraza en la acrópolis de Pérgamo, al sur del templo de Atenea y en un nivel más bajo[89].

El basamento estaba dispuesto en forma cuadricular, erigiéndose sobre este un pódium enorme y del cual forma parte el gran friso de las esculturas, de las cuales se han conservado cerca de 140 esculturas[90].

La magnífica escalinata[91] conduce a la parte más elevada del altar que lleva al Salón de las Columnas Jónicas, el cual es de poca

[87] MUÑOZ JIMENEZ, J.M., óp. cit. p. 36.
[88] DELGADO LINACERO, C.: "El grandioso…" óp. cit. p. 330.
[89] PUIGBÓ, J.J., óp. cit. p. 365.
[90] *Ibídem.*
[91] *Ibídem, p.*366.

profundidad y cuyas columnas son delgadas. La característica principal de este estilo es el capitel que posee dos volutas o espirales. También cabe destacar el pequeño friso de Telefos. Al llegar a la parte alta por la escalera se entraba en un patio interior en donde se encontraba el altar para los sacrificios mediante incineración, que estaba decorado por un pequeño friso dedicado a la vida del héroe[92].

Las cornisas, que se encuentran por encima del gran friso (que se extendía por los lados este, norte y sur en toda su longitud, y por el este se extendía también, y por las dos alas que sobresalen a los lados de la gran escalinata) y de las columnas, se hallaban brillantemente decoradas, y en el techo se ubicaban estatuas con cuadrigas de caballos[93].

- **Factores volumétricos.**

El Helenismo resuelve las tendencias encontradas en la época clásica, propias de un tiempo de transición y encara la construcción del edificio como una totalidad, en que cada elemento tiene una función necesaria y fija dentro de un todo ordenador que incluye al paisaje y al espacio como un elemento positivo de la composición sacrificando, si es preciso, todas las consideraciones litúrgicas tradicionales. El edificio sufre transformaciones muy significativas para adaptarse a ésta nueva manera de plantear los santuarios, altares y templos, abriendo posibilidades que utilizará con sumo provecho, la posterior arquitectura romana[94].

[92] *Ibídem, p.367.*
[93] Ibídem.
[94] RODRÍGUEZ SAUMELL, J., *óp. cit.* p. 171.

- **Elementos decorativos.**

Tras su descubrimiento, las dificultades encontradas consistieron en lograr la identificación de las figuras (dioses y gigantes), la comprensión del programa general del friso y el esclarecer los aspectos académicos, culturales e históricos que encierra. Afortunadamente, algunos nombres pudieron identificarse con seguridad, ayudando el conocimiento adquirido de la literatura griega[95].

En primer lugar destaca el friso de la Gigantomaquia, leyenda que se desarrollaba a lo largo de 100 losas de mármol de 2,30 m. de altura y casi 1 m. de longitud, donde se entrelazaban y retorcían, en una violencia contenida, las figuras de unos y otros. La identificación de cada personaje y la interpretación del conjunto ha sido causa de amplio debate desde el momento de su descubrimiento. Las diversas explicaciones propuestas para su análisis parten de La Teogonía de Hesíodo[96]. El tema de la Gigantomaquia constituye para el mundo griego uno de los signos más importante s de su representatividad. No fue sólo un episodio más de su compleja mitología, sino una forma de entender la vida, el pensamiento o la religiosidad[97].

En segundo lugar, en el friso de la Telefiada aparece la moralidad preconizada por Hesíodo. El friso, que medía 1,58 m. de altura y tenía una longitud de unos 80 m. fue obra posterior al de la Gigantomaquia y quedó sin terminar. A pesar de pertenecer al mismo contexto cultural que el anterior, refleja un estilo más sobrio. Refleja una forma novedosa de narración continua[98]. Por último las

[95] PUIGBÓ, J.J., *óp. cit.* p. 368.
[96] DELGADO LINACERO, C.: "El grandioso…" *óp. cit.* p. 333.
[97] DELGADO LINACERO, C.: "La Gigantomaquia…" *óp. cit.* p. 127.
[98] DELGADO LINACERO, C.: "El grandioso…" *óp. cit.* p. 336.

cornisas, que se encuentran por encima del gran friso y de las columnas, se hallaban brillantemente decoradas y en el techo se ubicaban estatuas con cuadrigas de caballos, relativas a la caza de leones y también a esculturas de dioses[99].

Este altar se erguía en el patio descubierto de una grandiosa estructura arquitectónica, de forma regular, revestida de mármoles (36,44 x 34,20 m. de base). El conjunto descansaba sobre una plataforma de 5 gradas o *krepis*, casi cuadrada, sobre la que se alzaba un doble podio en desnivel, delimitado por una cornisa en saledizo. La zona superior del edificio estaba configurada por una doble galería de columnas jónicas, con cubierta de casetones, cuyos laterales se prolongaban en dos prominentes alas. Estaba dividida por un tabique central, que permitía la comunicación, formando una especie de deambulatorio que se extendía por sus extremos oriental, meridional y septentrional. El flanco occidental se abría a una gran escalinata de entrada, compuesta de 28 escalones marmóreos que ascendían airosamente entre los lados del podio y los remates del pórtico. La techumbre del edificio gravitaba sobre un entablamento de tipo asiático, es decir, con arquitrabe tripartito, una fila de dentículos y una cornisa orlada por motivos decorativos semiesféricos[100].

[99] PUIGBÓ, J.J., *óp. cit.* p. 367.
[100] DELGADO LINACERO, C.: "El grandioso…" *óp. cit.* p. 339.

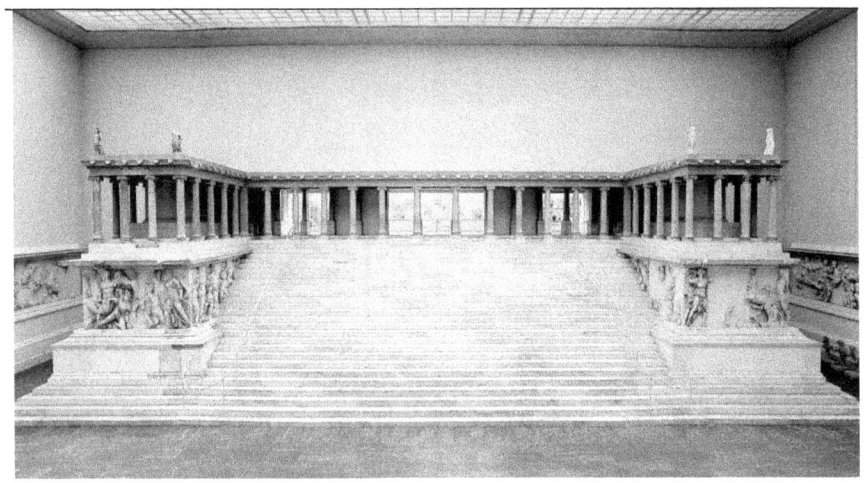

Vista general.

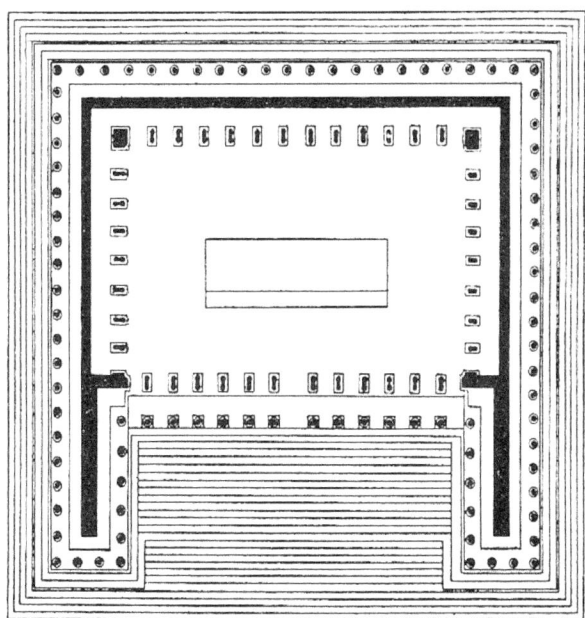

El Espacio Arquitectónico en la Historia (P.Marfil, ed.)

7: El espacio en Roma (Ismael Cortés, Rafael Ruiz-Pérez, Pedro J. Sánchez-Reyes)

Pieza 1°: Panteón de Agripa

- **Factores sociales.**

En la arquitectura Romana vemos que el espíritu práctico del pueblo se impone en las obras arquitectónicas. Interesa hacer obras útiles, conforme a principios que conocemos fundamentalmente a través del texto de Vitrubio, y esto va a contribuir a que encontremos una uniformidad de los modelos arquitectónicos en cualquier lugar del mundo romanizado.

Podemos considerar que en la arquitectura romana, el sistema de producción es el esclavista, ya que el obrero estaba sometido por el poder imperial y no contaba con un reconocimiento económico a su trabajo en forma de pecunio justo.

- **Factores intelectuales.**

El Panteón de Agripa o Panteón de Roma, es un templo de planta circular erigido en Roma por Adriano entre los años 118 y 125 d. C. Fue completamente construido sobre las ruinas del templo erigido en el año 27 a.C. por Agripa, que fue destruido por incendio en el año 80. Este templo estuvo dedicado a todos los dioses, tal como indica la palabra Panteón, de origen griego. En cuanto a la intelectualidad de este monumento, citamos las palabras de Miguel Ángel que dijo de él: *"Diseño angélico y no humano"*, o las palabras de Stendhal: *"El más bello recuerdo de la antigüedad romana es sin lugar a dudas el Panteón. Este templo ha sufrido tan poco, que aparenta estar igual que en la época de los romanos*[101]*"*.

[101] CHOISY, A. *El arte de construir en Roma*. p, 102

En el friso del pórtico de entrada encontramos la inscripción *"Marcus Agrippa, Lucii filius, consultertium, fécit"*, que traducimos: "Marco Agripa, hijo de Lucio cónsul por tercera vez, (lo) hizo". La inscripción atribuye la construcción del edifico a Marco Vipsario Agripa, general del emperador Augusto[102]. El tercer consulado de Agripa nos indica el año 27 a. C. y además Dion Casio encuadra esta obra entre las realizadas por Agripa en la zona de Roma conocida como el Campo de Marte en el año 25 a.C.

Las investigaciones efectuadas por Chedanne en el siglo XIX, sacaron a la luz que el templo de Agripa fue destruido y que el actual fue realizado en tiempos de Adriano[103]. Otras facetas de los factores intelectuales serian la influencia de la teoría arquitectónica, el mecenazgo imperial de la arquitectura y la adaptación de los órdenes, que ne esta obra se han llevado a la práctica.

- **Factores técnicos.**

Técnicamente encontramos en esta obra un proceso muy avanzado. En cuanto a la composición del hormigón romano, el cemento venia mezclado en pequeñas cantidades, drenando de este modo el agua sobrante. En el hormigón moderno cuanto más agua se emplea en el amasado, mayor es la porosidad una vez que el agua se evapora, reduciéndose la capacidad resistente. En este edificio el hormigón se vertía en delgadas capas alternándolas con hiladas horizontales de piedra[104]. Al ser colocado en pequeñas cantidades, se reduce la retracción del cemento, y por tanto la posibilidad de asientos o agrietamientos. También hubo una búsqueda para conseguir la reducción del peso de la cúpula, para lo que se aligeraron los materiales, con el uso de piedra pómez, en la cúpula y la reducción paulatina del espesor de la cascara muraria hacia arriba, la reducción fue desde 5´90 m. al inicio, llegando a 1´50 m. al final. Los nichos, galerías y vanos practicados en los muros así como los case-

[102] Op. Cit. p, 106.
[103] *Op. Cit.* p, 107.
[104] WARD-PERKINS. J. B. *Arquitectura romana.* p, 37.

tones y el óculo de la bóveda aligeran la construcción en las zonas de relleno.

Como técnica constructiva tenemos el empleo sistemático del arco y la bóveda -cupuliforme, medio cañón, de horno o de arista- en las estructuras, pero no sustituyendo a las formas griegas, sino por lo general asociándolas. Es seguro que los griegos conocían la construcción de arcos mediante la colocación de piedras en forma de cuña, pero sus tipos artísticos no lo aceptaban. Fueron los romanos los que utilizaron por primera vez esta forma de construir[105].

- **Factores estéticos y figurativos.**

El edificio está compuesto por una columnata a modo de pronaos, que encontramos a la entrada dando estéticamente un aspecto imponente, a continuación una amplia cella redonda y una estructura prismática intermedia. La construcción de una amplia sala redonda con un pórtico rectangular, conformado como un templo clásico, es algo innovador en la arquitectura romana, algo que estéticamente supone un conjunto de un notable equilibrio. El espacio circular cubierto por bóveda se usó en este momento en las grandes salas termales, pero figurativamente la novedad estriba en su uso en un templo. El efecto sorpresivo que suponen estos espacios al entrar en ellos es notable.

- **Factores económicos.**

En cuanto a los factores económicos, podemos apuntar que los materiales eran casi todo hormigón, material que es económico en cuanto al gasto y al tiempo (mucho más rápido). El uso del hormigón lo vemos principalmente en edificaciones públicas.

- **Factores urbanísticos.**

En las afueras de la ciudad, el sistema romano se basaba en un reparto del terreno, factor que propiciaba un urbanismo muy ordenado,

[105] WARD-PERKINS. J. B. *Arquitectura romana*. p, 41.

El Espacio Arquitectónico en la Historia (P.Marfil, ed.)

que no era la única razón por la que se imponía este sistema, sino que además había una razón económica, que era la de fiscalizar el territorio para cobrar impuestos.

La organización de ciudad, que esta amurallada, nos habla de un territorio, que es dividido y asignado en el entorno (todo estructurado). En el mundo romano hay una clara división entre el terreno cultivado y lo salvaje. El territorio se asigna y así pueden fiscalizar (cobrar impuestos).

- **Factores arquitectónicos.**
Las técnicas constructivas romanas han permitido al Panteón resistir diecinueve siglos sin necesidad de reformas o refuerzos, y son varios los factores técnicos responsables de que la cúpula haya llegado hasta nuestros días en perfectas condiciones, debido al uso de hormigón con cascotes de tufo y escoria volcánica. Las partes externas de la cúpula se forraron con *opera latericia*, y en el resto del edificio se usaron ladrillos bipedales en capas horizontales a modo de anillos[106].

La cúpula estaba reforzada conformando un sistema de nervios, paralelos y meridianos, como muestra la forma de los casetones. Fue construida mediante sucesivos anillos concéntricos de hormigón, resultando una estructura auto cortante, ya que al fraguar cada anillo, se puede desmontar el andamiaje y proceder a hormigonear el siguiente anillo[107].

En cuanto a los soportes, tenemos un orden arquitectónico al modo griego pero con plena libertad, alargando sus proporciones, superponiendo los diferentes órdenes en las plantas de un mismo edifico.
La arquitectura romana se caracteriza porque el interior predomina en importancia sobre el exterior, podemos hablar en cuanto a los exteriores más de ingeniería, es una arquitectura eminentemente utilitaria, y que bebe del mundo helenístico.

[106] WHEELER, M. *El arte y la arquitectura de Roma.* p, 60.
[107] *Op. Cit.* p, 61.

- **Factores volumétricos.**

El espacio romano se piensa como elemento estático. El espacio interno del Panteón está concebido como un cilindro cubierto por una semiesfera, con la particularidad de que el cilindro tiene una altura igual al radio, y la altura total es igual al diámetro, por lo que se puede inscribir una esfera completa en el espacio interior. Si tenemos en cuenta que el diámetro de la cúpula es de 43´44 m., vemos que está considerada como la mayor cúpula de hormigón en masa de la historia de la arquitectura.

En el interior encontramos dos filas de cuatro columnas que dividen el espacio en tres naves, circunstancia que convierte la percepción volumétrica del espacio en una notable grandiosidad. En cuanto al espacio exterior, la cubierta a dos aguas del pórtico, soportadas por cerchas de madera, apoyadas sobre una estructura muraria, en combinación con el volumen que aporta la cubierta redonda al conjunto, nos permiten valorar el factor volumétrico exterior del edificio de manera sobresaliente.

- **Elementos decorativos.**

En el siglo XV, el Panteón es enriquecido con frescos, siendo el más notable el de La Anunciación de Melozzo da Forli, que encontramos en la primera capilla a la derecha de la entrada. A partir del renacimiento el Panteón se usó como sede de la Academia de los Virtuosos de Roma, sirviendo de sepulcro a artistas como Rafael o Vignola, lo que supuso un gran embellecimiento para el edificio, aunque no entramos en las distorsiones que esto pudiese ocasionar al proyecto original.

El Espacio Arquitectónico en la Historia (P.Marfil, ed.)

- **Factores de escala.**

La escala en la arquitectura romana es sobrehumana, no tiene nada que ver con el hombre, las dimensiones son enormes.

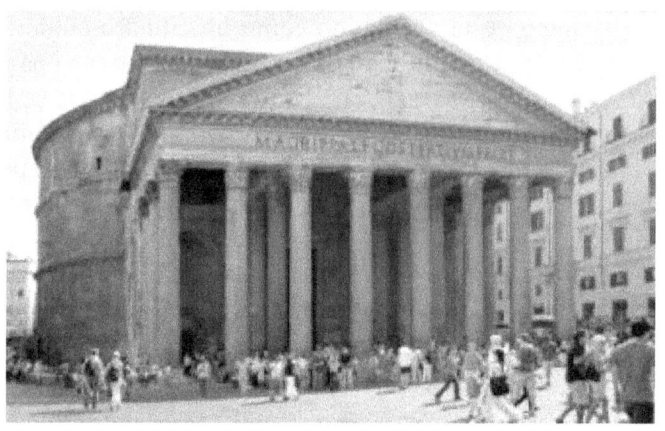

Panteón de Agripa, vista general.

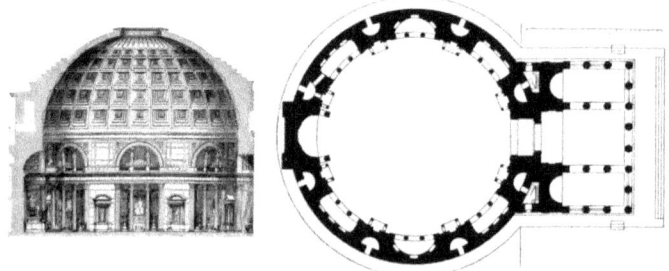

Panteón de Agripa, planimetría.

Pieza 2º: Teatro de Pompeyo.

- **Factores sociales.**

Los Teatros romanos suponen el uso del espacio público a través de las gradas, que ayuda a la distribución del público a través de pasillos. El concepto social de teatro en Roma es heredado de Grecia. El Anfiteatro tiene planta elíptica, es un edificio típicamente romano que corresponde con la mentalidad romana de los espectáculos, es un control hacia un pueblo. El poder en Roma usaba el espectáculo público como un instrumento para mantener al pueblo contento, socialmente supuso una importante herramienta a la hora del control de la población[108].

El Teatro de Pompeyo no se limitaba a un espacio únicamente concebido para espectáculos sino que además contaba con un espacio destinado a encuentros públicos.

- **Factores intelectuales.**

El Teatro de Pompeyo fue un antiguo edificio de la ciudad de Roma edificado en la República entrono al año 55 a.C., y que mantuvo su uso hasta el siglo V d.C.

- **Factores técnicos.**

La arquitectura de este teatro, aunque estaba basado en la estructura del teatro griego, suponía diferencias fundamentales y llegaría a marcar el prototipo de teatro romano, estableciendo la tipología es-

[108] TONER, J. *Sesenta Millones de Romanos.* p, 73.

tructural que luego se repetiría en teatros y anfiteatros por todo el mundo romanizado[109].

Se edificaba aprovechando las pendientes naturales de laderas o montañas para construir la cávea, que se apoyaba en una estructura formada por corredores abovedados, permitiendo así acceder desde el nivel de la calle a las distintas partes del graderío.

- **Factores estéticos y figurativos.**

El Teatro Pompeyo fue uno de los primeros edificios que se construyó en Roma con carácter permanente, y el primero de la ciudad construido en mármol, lo que le dio el sobre nombre de "Teatro de Mármol".

- **Factores económicos.**

El teatro en Roma tuvo unas repercusiones económicas de cierta importancia, ya que el acceso a los espectáculos se realizaba de forma masiva, y las fuentes historiográficas informan de un movimiento social entorno al espectáculo público que llegó a convertirse en un movimiento macroeconómico de primer nivel.

- **Factores urbanísticos.**

Urbanísticamente la implantación de un teatro del volumen y la importancia que supuso el Teatro de Pompeyo, fue definitivo para la configuración urbanística de la ciudad. El volumen de esta importante obra pública, su repercusión social y las vías de acceso necesarias para su funcionamiento llegaron a configurar un espacio urbano nuevo. La zona del Teatro Pompeyo fue excavada por orden de Mussolini durante las décadas 20 y 30 del siglo XX, lo que demostró la existencia de cuatro templos asociados al teatro, que pueden observarse en el Largo di Torre Argentina, y aunque hoy se encuentran en gran medida bajo la actual trama de la ciudad nos dan idea de la importancia urbanística

[109] CORNELL, T. *Roma: el legado de un imperio.* p, 49.

que tuvo la implantación del Teatro Pompeyo en la ciudad de Roma[110].

- **Factores arquitectónicos.**

El Teatro Pompeyo supuso una construcción pública de gran magnitud, y el proyecto se coronaba con un templo dedicado a Venus Victoriosa, *Venus Victrix*, deidad personal de Pompeyo. El hecho de la fusión arquitectónica en una sola obra de la función pública y la religiosa ha sido interpretado por algunos especialistas como una estrategia para que el edificio de enormes proporciones fuese considerado como una extravagancia personal. El uso de las técnicas constructivas romanas es manifiesto en el aprovechamiento del desnivel del terreno, la pendiente natural para la construcción de la cávea, y podemos tener también en cuenta como factores arquitectónicos destacados el volumen del frente de escena y la particularidad del peristilo que se situaba en su parte posterior consiguiendo un conjunto constructivo de carácter lúdico de gran importancia para la ciudad de Roma.

- **Factores volumétricos.**

Las dimensiones del teatro eran enormes, la cávea contaba con 150 m. de diámetro, y en su zona central se situaba una gran escalinata de forma semicircular en forma de exedra que ascendía hasta el templo situado en la parte superior. Contaba con un gran frente de escena de 90 m. y detrás de él un gran peristilo de columnas de granito que rodeaba el jardín, y al otro extremo se encontraba la llamada *Curia Poempei*.

- **Elementos decorativos.**

El teatro, suponía un complejo mucho más importante que un simple lugar concebido para espectáculos públicos, el enorme peristilo rectangular contaba con estatuas en exedras. El uso de la estatuaria como decoración fue un factor importante en los programas decorati-

[110] *Op. Cit.* p, 50.

vos de la arquitectura romana, y lo vemos reflejado en el complejo que supuso el Teatro Pompeyo.

- **Factores de escala**

En cuanto a estos factores es destacable la confirmación del sentido sobrehumano de la escala en la arquitectura romana. A pesar del uso indiscutible del ser humano de esta arquitectura, la escala sobre pasa todo lo previsible llegando a configurarse un espacio arquitectónico de escala más que notable.

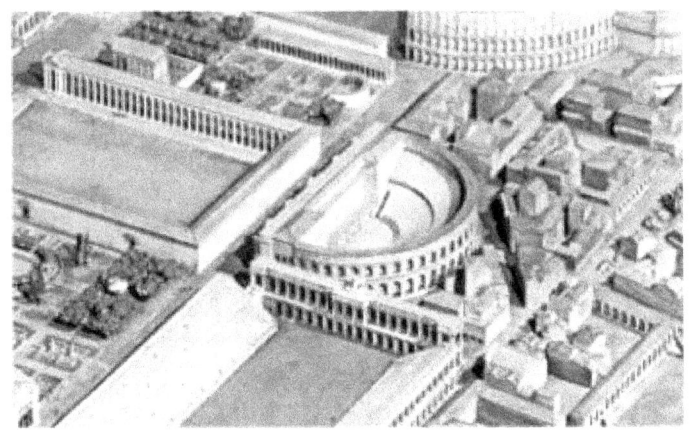

Teatro de Pompeyo, reconstrucción general

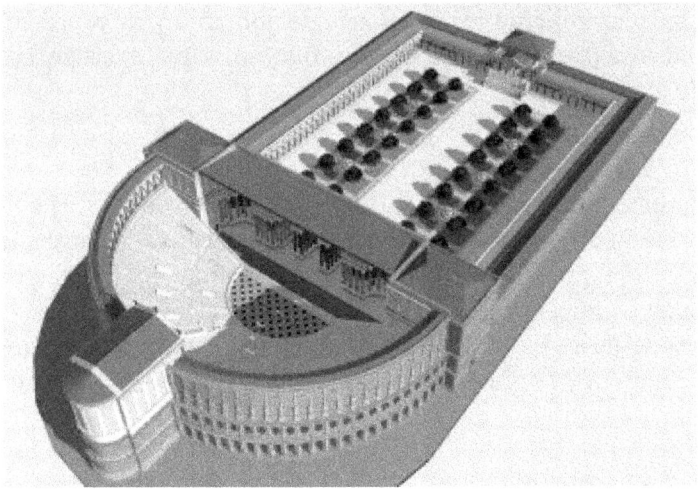

Teatro de Pompeyo, reconstrucción general

El Espacio Arquitectónico en la Historia (P.Marfil, ed.)

Pieza 3º: Domus Flavia – Palacio de Domiciano.

Los palacios de Domiciano en el Palatino, la Domus Flavia y la Domus Augustana, han sido obras que han durado tanto como la ciudad de Roma, reconocidas como la mansión de los cesares. El arquitecto fue Rabirio, formado en la Escuela de Arquitectura de Severo y Céler. El talento creativo y técnico de Rabirio le permitió no ser un mero continuador de sus maestros, sino un innovador. Gracias a sus obras Domiciano ha pasado a la historia como patrón de las artes y en espacial de la arquitectura romana.

El palacio de Domiciano presenta una directa relación entre el espacio público y privado. Residencia privada del emperador, reúne las funciones de representación del poder y legislación. La Domus Flavia reunió en el palacio imperial las funciones de gobierno y de representación, incluidas las sesiones del senado, que antes se repartían por otras sedes de la ciudad.

- **Factores intelectuales.**

Roma hereda la construcción del periodo helenístico. Los edificios se relacionan con el espacio, se busca la perspectiva, se busca lo visual, la impresión, por lo tanto hablamos de una arquitectura efectista. El Palacio de Domiciano está hecho para realzar el poder del tirano, pero en Roma se pasa de la abstracción y el idealismo utópico a los sensitivo, lo concreto y lo práctico[111].

- **Factores técnicos.**

En el caso del Palacio de Domiciano, Rabirio se encontró con un terreno en declive que le indujo a distribuir el edificio en dos plan-

[111] CORNELL, T. *Roma: el legado de un imperio.* p, 56.

tas, su función de residencia privada del emperador hacía necesario crear como centro del edifico un gran patio, con su peristilo, y agrupar a su alrededor las estancias de la vivienda.

- **Factores estéticos y figurativos.**

La estética y la figuración en la arquitectura romana se basan en el trampantojo, elemento decorativo que se usa como herramienta para crear ilusiones ópticas jugando con la pintura sobre los paramentos. Encontramos representaciones pictóricas donde se intentan crear falsas construcciones como forma de decoración. En la arquitectura domestica encontramos varios estilos pictóricos basados en arquitectura no real.

Otro de los factores estéticos de gran importancia en la arquitectura romana es el uso del agua, que limita la zona central del patio que a su vez articula toda la vivienda.

- **Factores económicos.**

Podemos hablar del uso de materiales baratos y sólidos en la arquitectura romana, como el ladrillo, el hormigón y el sillar solo cuando hace falta. Las técnicas constructivas que llevaron a los especialistas a conseguir construir de forma económica y de calidad son:

- *Opus reticulatum*: es solo revestimiento a base de teselas escuadradas.
- *Opus Testaceum o Latericuim*: son ladrillos a soga y tizón.
- *Opus Incertum*: bloques de piedras irregulares con sillares solo en las esquinas.
- *Opus cuadratum*: bloques paralelepípedos unidos con mortero.
- Arcos: medio punto.
- Cubiertas: adintelada, bóveda de cañón, la de arista y la cúpula semiesférica o de media naranja.

En el uso de todas estas técnicas vemos un abaratamiento de la construcción sin que ello vaya en menos precio del resultado final.

- Factores urbanísticos.

Influencia helenística en los santuarios, lo que implica el uso del paisaje, se integra el edificio en el paisaje, siempre con un sentido práctico. En el urbanismo mezclan el tema religioso con el económico.

- Factores arquitectónicos.

El centro del edifico lo ocupaba un gran peristilo de columnas de *portasanta*, que rodeaba una fuente central en forma de laberinto octogonal, muy restaurado hoy día. Al nordeste se encontraban los dos salones principales, el primero era el aula regia o el salón del trono. Los resaltes de las otras paredes estaban formados por ocho nichos flanqueados por dieciséis columnas acanaladas de *pavonazzetto*[112].

En la arquitectura del Palacio de Domiciano encontramos un gran dinamismo, característica propia de la arquitectura romana, que frente a la tendencia al uso del dintel, pasa a ocasionar en sus estructuras un gran movimiento, para esto pasan del arco a la bóveda, y a la cúpula, características todas propias de la arquitectura civil.

- Factores volumétricos.

En cuanto al volumen arquitectónico en el Palacio de Domiciano o Domus Flavia, podemos hablar de una notable monumentalidad, el volumen arquitectónico es tratado sin reparo y se apoya en técnicas constructivas propias del mundo romano que permiten importantes alzados creando grandiosos volúmenes.

- Elementos decorativos.

La decoración en el Palacio de Domiciano albergaba programas decorativos de gran complicación y valor estético, en los nichos del salón del trono se colocaban estatuas colosales de basalto, bien de un dios o de un héroe, los dos que se conservan en buen estado son

[112] CORNELL, T. *Roma: el legado de un imperio.* p, 58.

Baco y el Hércules de Parma (*Palazzo de la Pilotta*) que tienen una altura de 3′5m.

Las vistas desde las zonas nobles del palacio permitían gozar de dos fuentes, de tazas ovaladas. Los ábsides y los resaltes y nichos con que Rabirio articuló los muros, imprimieron a estos un movimiento nuevo y un juego de luz y sombra que enriqueció a la arquitectura con sus efectos ópticos[113]. En la arquitectura romana encontramos que el orden toscano enlaza los órdenes clásicos con órdenes nuevos, mezclan las volutas con las hojas de acanto. Según los formalistas el espacio interno triunfa, y en decoración se anteponen los escultores griegos a los geniales constructores romanos.

- **Factores de escala.**

En la Domus Flavia o Palacio de Domiciano el tema de la escala vuelve a repetirse como en todos los grandes edificios de la arquitectura romana, el hombre no se concibe como parte del cosmos sino como individuo, lo que da lugar a que nos encontremos con intervenciones arquitectónicas de escala desmesurada como el edificio en estudio.

[113] *Op. Cit,* pp.59-61.

El Espacio Arquitectónico en la Historia (P.Marfil, ed.)

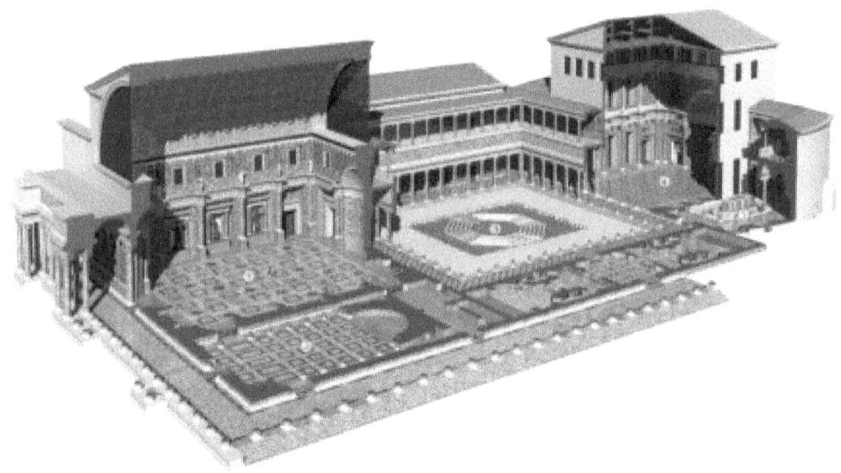

Domus Flavia, reconstrucción ideal.

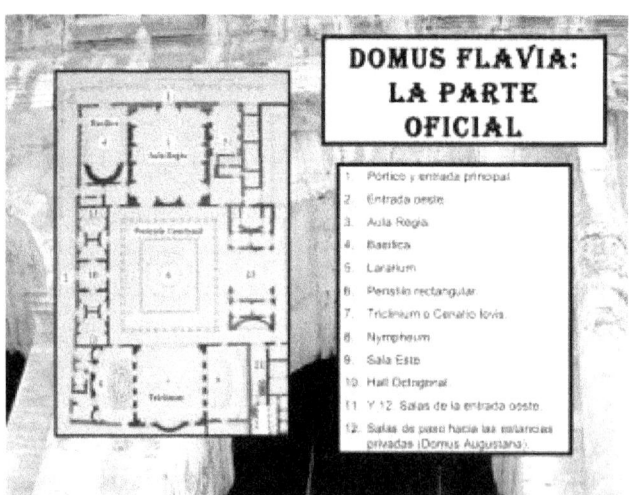

Domus Flavia, planimetría.

8: El espacio en Bizancio (María D. Anguita, Gloria López-Cruz, Isabel Loro)

Santa Sofía, Estambul

- Factores sociales

En el año 527, Justiniano subía al trono de la Roma Oriental para modelar durante cuarenta años los destinos del Imperio.[114]
Se afanó en revivir la gloria de la antigua roma, arrebatando el norte de África a los vándalos en una corta campaña, además de recuperar otros tantos territorios.

En el contexto de los factores sociales que envuelven este grandioso edificio tenemos que mencionar el papel que juegan el grupo Nika, se trata de una sedición del populacho que en el año 532 incendian el primitivo edificio y que de esta forma causa la construcción de Justiniano[115].

- Factores intelectuales

La fijación de un arte cristiano "completo" se produjo desde Teodosio I para consolidar la Iglesia y su unidad, eliminando todo rastro de paganismo, los Padres de la Iglesia contribuyeron de manera poderosa a reforzar las bases de un "humanismo cristiano",[116] una cultura cristiana que acepta el legado de la Antigüedad Clásica en su mayoría, adaptándolo, generalizando así el amparo del masivo aflujo de los paganos a la Iglesia.

[114] KRAUTHEIMER, R., *Arquitectura paleocristiana y bizantina*, ed. Manuales Catedra, Roma, 1977, p. 235.
[115] *Ídem*, p.242.
[116] GRABAR, A., *La edad de oro de Justiniano*, Aguilar, Madrid, 1966, p.1.

Estos doctores fomentaron la contribución del arte a los cultos de la cruz y de los mártires, el Papa impulso una nueva iconografía, de alcance culto, aplicable a la decoración de las grandes basílicas, lo que fomentaba la multiplicación de dichas imágenes de devoción, influyendo a la vez en el contenido y en las formas.
Así pues, el arte cristiano de los siglos V y VI tuvo un campo de acción tan vasto como el Imperio[117].

Dentro de este factor también cabe mencionar que Santa Madre Sofía o Hagia Sophia (del griego: Ἅγια Σοφία: Santa Sabiduría) es un templo cuya real advocación es a la Santa Sabiduría de Dios, dedicado a la Divina Sabiduría, que se toma de una imagen del Libro de la Sabiduría del Antiguo Testamento y que hace referencia a la personificación de la sabiduría de Dios[118].

- <u>Factores técnicos</u>

Para llevar a cabo este edificio que se trataba de un tipo de arquitectura fuera de lo corriente se contrataron a unos arquitectos fuera de lo común, el emperador eligió a hombres que pertenecían a un plano diferente tanto en formación como en categoría social, Antemio de Tralles e Isidoro de Mileto, eran más científicos que arquitectos, dominaban unos conocimientos teóricos que podían aplicarse a la ingeniería o a la construcción, capaces de realizar un complicado sistema de abovedamiento como requería este edificio.[119]

Se convirtió en una leyenda y un símbolo, jamás se volvió a construir algo similar en tamaño, porque la técnica y la economía fueron decayendo en los siglos siguientes.

[117]*Idem*, pp. 1-3.
[118]*Ibídem*.
[119]KRAUTHEIMER, *Op. Cit.*, p.240.

El sistema estructural de Santa Sofía es audaz, pero sencillo, tuvieron que salvar muchos inconvenientes que les fueron surgiendo durante la construcción, como derrumbamientos o terremotos.

Se levanta un enorme rectángulo y dentro del cuatro enormes pilares, cuatro arcos a los lados, cuatro pechinas de forma irregular ligan estos arcos, donde se aza la cúpula principal, reforzada al exterior con nervaduras.

- Factores estéticos y figurativos

Tanto su exterior, como su interior destacan por la imponencia de su presencia, al exterior los volúmenes se amontonas unos sobre otros, con vanos que permitirían la entrada de luz intensificando el interior gradualmente desde la zona más oscura de las naves laterales a la zona más clara de las tribunas, y finalmente el cuerpo de luces de la nave central.

La composición se despliega desde el centro del edificio, va tomando formas gradualmente y esas formas van encajando[120].
Hoy resulta difícil obtener una buena vista de su conjunto, debido a los pesados contrafuertes que apoyan sobre el edificio por todos lados, los mausoleos de los sultanes, los cuatro minaretes y por el lamentable enlucido de cemento y pintura amarilla que embadurnan el aparejo[121].

- Factores económicos

Justiniano incapaz de detener el hundimiento progresivo de la economía, reacio a hacer planes de largo alcance para asegurar el futuro las fronteras oriental y septentrional contra persas y eslavos. Justiniano se dedicó a organizar grandiosos planes para hacer propaganda de su propia gloria, una ambiciosa actividad constructiva,

[120]*Ídem*, p.249.
[121]NERVI, P. L., *Historia Universal de la Arquitectura*, Arquitectura Bizantina, Aguilar, Madrid, 1975, p. 118.

concentrada casi enteramente en su capital, dirigida tanto a intelectuales como al pueblo llano, proporcionando empleo en masa, una bien organizada campaña publicitaria dirigida a la intelectualidad de todo el imperio[122].

A pesar de que se construyera en un buen momento económico y que el emperador consintiera gastos colosales, Santa Sofía fue un edificio muy costoso de mantener y repara y demasiado vasto para la población de la Edad Media[123].

- Factores urbanísticos

Hagia Sofía se entabla dentro de un conjunto de edificios religiosos del siglo V, debido a la importancia que tenía Bizancio se construye un palacio imperial, un senado con diversas dependencias, viviendas para los dignatarios, mercados, calles porticadas y trabajos de utilidad pública (acueductos, cisternas, recintos..).

- Factores arquitectónicos

La arquitectura fue uno de los medios por los que la autocracia de Justiniano trató de impresionar a los pueblos de dentro y fuera del Imperio y unificar su territorio, la de éste será una autentica arquitectura imperial. Esta época marcara un hito en la historia de la arquitectura con el que pocos periodos pueden rivalizar.

Hasta los comienzos del reinado de Justiniano, la mayoría de las construcciones religiosas, orientales u occidentales, se habían basado, con excepciones pero pocas, en un solo tipo de edificios: la basílica, una sala con cubierta de madera y con o sin naves laterales.

La situación cambia de forma decisiva con el siglo VI, occidente continuó considerando la basílica como la única forma de

[122]*Idem.*, p.235.
[123]NERVI, P. L., *Op. Cit.*, p.115.

edificio religioso apropiada durante toda la Edad Media y aun después. Occidente continúa considerando la basílica como la única forma de edificio religioso apropiada durante toda la Edad Media y aun después, en cambio, la arquitectura del este rompe la tradición de la basílica, prefiriendo las iglesias abovedadas y de plan central.[124]

Los arquitectos intelectuales crearon una tipología eclesiástica invariablemente basada en la planta central, culminando con una cúpula, hasta el segundo tercio del VI fueron muy escasas y destinadas a funciones concretas y extraordinarias. Los arquitectos de Justiniano convirtieron la planta central con bóvedas de ladrillo y cúpula en la norma para los edificios religiosos en todos los centros importantes del Imperio.

Lo cierto es que distó mucho de su primera construcción a como es finalmente.

- Factores volumétricos

El principal problema de este emblemático edificio radica en sus dimensiones, los arquitectos bizantinos tenían gran experiencia en la construcción de grandes cúpulas, pero esta constaba de 31 metros[125] de diámetro, además de estar suspendida en el aire, algo que nunca antes se había hecho.

- Elementos decorativos

Los mosaicos figurativos que decoraban el edificio, todos de fecha posterior a la época de Justiniano, se embadurnaron de pintura amarilla, y se colgaron encima enormes escudos con versículos del Corán en los pilares que flanquean el ábside y la entrada, lo que ha desfigurado la impresionante belleza del edificio.[126]

[124]*Idem*, p. 237.
[125]NERVI P.L., *Op. Cit.* p.110.
[126]KRAUTHEIMER, R, *op. cit*, p. 243.

El Espacio Arquitectónico en la Historia (P.Marfil, ed.)

Se integran en la construcción materiales preciosos[127], que hacen resplandecer todo el interior, además de jugar con la policromía en el pavimento, las columnas, el ábside, los pilares… los capiteles están recubiertos de follaje, con sus relucientes hojas y ramas, las enjutas están revestidas con zarcillos. El oro la plata y el mosaico se unen a esta profusión de colores y matices.

Lámparas de oro pendían de los intercolumnios y otras tantas se alzaban sobre los dinteles de la columnata que cerraba el presbiterio; las cúpulas, semicupular, bóvedas y los intradoses de los arcos relumbraban de mosaicos.

Las ventanas llevaban paneles de cristal seguramente coloreados[128].

- Factores de escala

La escala de este edificio es colosal, se llegó a convertir en un "elefante blanco"[129], conocida como la Gran Iglesia desde su primera construcción en el año 360[130].

[127]*Idem*, p. 253.
[128]*Ibídem*.
[129]NERVI, P. L., *op. cit.*, p. 107.
[130]*Ibídem*.

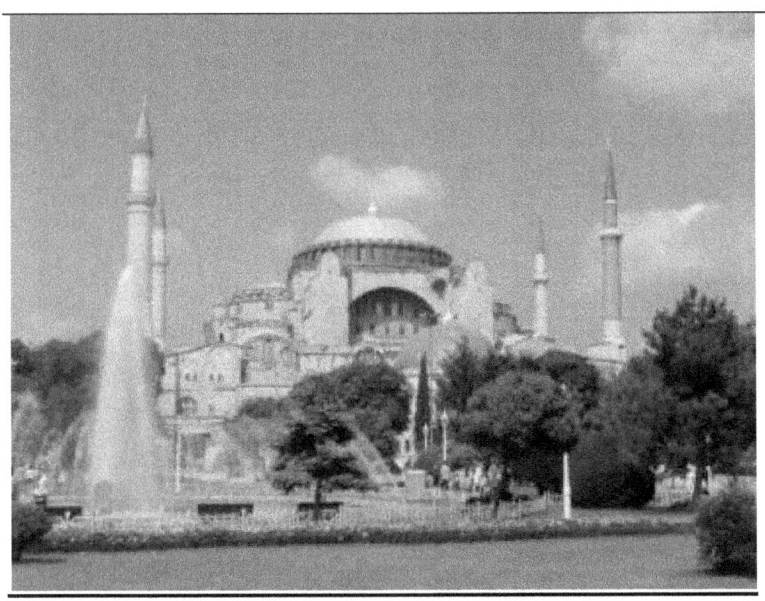

Santa Sofía, vista general.

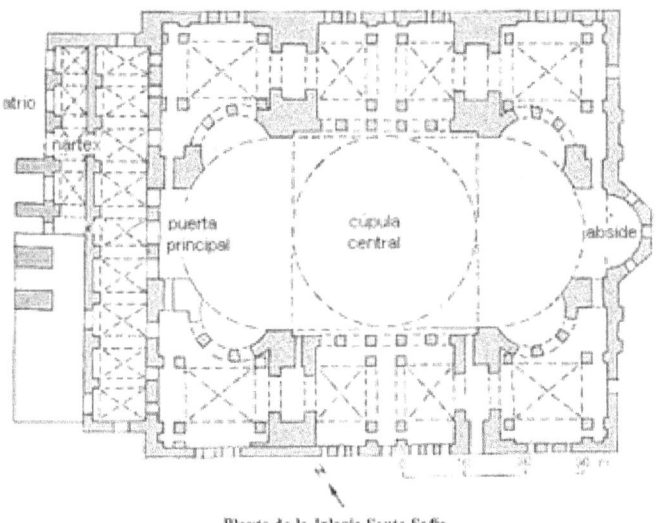

Planta de la Iglesia Santa Sofía

El Espacio Arquitectónico en la Historia (P.Marfil, ed.)

San Vitale, Rávena

- Factores sociales

Con el afán de resucitar una parte del perdido Imperio Romano y anexionarlo al Imperio Bizantino, el emperador Justiniano llevó a cabo una política de expansión por el Mediterráneo conquistando así toda Italia, con Rávena como capital en aquel momento, volviendo a dar sentido a la expresión Mare Nostrum.[131] Esta política fue acompañada de una gran actividad artística dando como resultado la construcción de obras como San Vitale en Rávena que supone uno de los mejores ejemplos de la arquitectura bizantina[132]. La iglesia comenzó a construirse en tiempos del obispo Ecclesio en 527 aunque se terminó ya con el obispo Víctor en su lugar, bajo el patrocinio de un banquero llamado Juliano. Consagrada en 547 por el arzobispo Maximiano[133].

- Factores intelectuales

El asentamiento del culto cristiano fue una de las metas más destacadas para Teodosio I que dedicó su vida a asentar el humanismo cristiano. Corresponde pues esta obra al Siglo de Oro de la cultura y arte bizantinos coincidiendo con la época de poder de Justiniano quien sin duda impulsó como nadie todo esto.[134] Debemos destacar también la pervivencia de la decoración de esta

[131] G. BANGO. I.; BORRÁS. G., *Arte bizantino y Arte del Islam*, Historia 16, Madrid, 1996, p. 13.
[132] AA.VV., *Historia del Arte*,VicensVivens, Barcelona, 2010, p. 130.
[133] LEFÈVRE, A., *Maravillas de la arquitectura*, Hachette, 1867. P. 216.
[134] KRAUTHEIMER, R., *Op. Cit.*, ed. Manuales Catedra, Roma, 1977, p. 235.

iglesia ya Rávena se posicionó en contra de la Querella Iconoclasta de entre los siglos VIII y IX evitando así la destrucción de los maravillosos mosaicos que en su interior alberga el templo.

- Factores técnicos

No conocemos el nombre del arquitecto de San Vital en Rávena pero aun así supone uno de los mejores ejemplos de la arquitectura bizantina. Construido en ladrillo macizo reforzado por arbotantes en las esquinas y arcos de descarga en los muros. Posee planta central de forma octogonal rodeada de un deambulatorio donde se sitúan siete nichos siendo el octavo el presbiterio con un ábside saliente que atraviesa la zona del deambulatorio y la tribuna. Dos capillas rectangulares se encuentran a ambos lados del ábside y junto a ellas dos sacristías semicirculares. Cuenta con una planta de 40 m. de diámetro. Corona el conjunto una gran cúpula hecha a base de tubos de arcilla insertados unos en otros con una altura de 17.7 m.[135] Es por tanto San Vitale un gran ejemplo de monumento bizantino pero con sistemas de construcción occidentales[136].

- Factores estéticos y figurativos

San Vitale posee una gran verticalidad que se cierra con la gran cúpula en el espacio central, nos encontramos con una zona de penumbra hasta que encontramos la luz que entra por los vanos del tambor y se completa con la de la cúpula[137] atravesando vidrios coloreados que buscan la idea de cúpula celeste muy afín al neoplatonismo imperante. Además la luz de las velas se reflejaría en los

[135]MATEOS ENRICH, J., *Persistencia de Santa Sofía en las mezquitas otomanas de Estambul. Siglos XV Y XVI.: Mecánica y construcción*, Asociación Cultural y Científica Iberoamericana, 2014, p. 72.
[136]PALACIOS SALAZAR, R., *La didáctica religiosa y política en Rávena*, Trabajo fin de carrera, p. 25.
[137]MATEOS ENRICH, J., *Op. Cit.*, p. 72.

mosaicos provocando así la creación de un halo místico muy en la línea de la religiosidad del momento.[138] Exteriormente es muy fácil visualizar el conjunto del edificio, a pesar de los grandes arbotantes laterales, sin embargo, esto no sucede en el interior.

El interior se presenta como un juego geométrico bastante simple *a priori* con una estructura que nos hace circular por las distintas zonas hasta llegar al núcleo. A pesar de ser un templo carente de espacio camino la circulación por su interior es muy fluida.[139]

- Factores económicos

Tenemos constancia de que la financiación del templo la realizó el banquero Juliano quien gastó 26.000 solidi en la construcción[140].

- Factores urbanísticos

La construcción del edificio en este lugar no es casual ya que se sitúa en el emplazamiento en el que según se cuenta San Vital fue martirizado. A partir de ahí la ciudad ha respetado este espacio y ha ido creciendo aunque no demasiado cerca del templo y siempre respetando su altura, evitando así eclipsarlo.

- Factores arquitectónicos

La arquitectura bizantina de época de Justiniano no rompe con la tradición arquitectónica romana y como hemos visto antes, es habitual ver sistemas constructivos occidentales[141]. La diversidad

[138]ALBERTO MARTÍN, I., ''Bizancio'' en *Cuaderno 37,* Centro de Estudios en Diseño y Comunicación, 2011, p. 40.
[139]*Ídem,* p. 35.
[140]http://www.artehistoria.com/v2/monumentos/1019.htm
[141]G. BANGO. I.; BORRÁS. G., *Op. Cit.* p. 13.

cultural provoca la creación de templos de gran suntuosidad para las ceremonias litúrgicas y escenarios imperiales llenos de lujo y ornamentación pasando de la austeridad tardorromana a la luminosidad y ligereza que aportan las plantas centralizadas cubiertas por cúpulas[142].

Con Justiniano la arquitectura se fue alejando poco a poco de la época anterior y se experimenta con técnicas y elementos constructivos nuevos. Se busca el dinamismo a base de trompas y pechinas, como en nuestro caso, para adecuar el espacio circular a la cúpula octogonal hasta imponer este sistema en la arquitectura bizantina[143]. Se rompe con la tradición de planta basilical interpretando el espacio de distinta manera y buscando el espacio camino a través del ábside saliente que atraviesa la zona del deambulatorio y la tribuna[144].

- Factores volumétricos

Si hablamos de factores volumétricos debemos destacar la gran verticalidad del templo. San Vitale, exteriormente, invita a hacer un recorrido visual ascendente en el que disfrutamos de la superposición de elementos geométricos hasta llegar a la gran cúpula que corona el edificio. El templo facilita una contemplación del conjunto total a excepción de los contrafuertes laterales que a pesar de ser un elemento constructivo idóneo, dificulta la visión completa de todos los elementos[145].

- Elementos decorativos

Uno de los aspectos más destacados de San Vitale son sus mosaicos que muestran al emperador Justiniano y su esposa Teodora hacien-

[142]*Ídem*, p. 124.
[143]*Ídem*, pp. 125-126.
[144]**MATEOS ENRICH, J.,** *Op. Cit.*, p. 72.
[145]**ALBERTO MARTÍN, I.,** *Op. Cit.* p. 35.

do ofrendas al obispo Maximiano con motivo de la consagración de la iglesia. Acompañados ambos de otros personajes importantes del momento y para la iglesia además de iconografía de este primer cristianismo y todo ornamentado con el dorado que tanto caracteriza la decoración bizantina[146].

- Factores de escala

La escala del templo es monumental algo característico de la arquitectura en época de Justiniano ya que esta iglesia no sólo tiene un carácter funcional sino también propagandístico y político. Además, debía albergar una inmensa cantidad de gente ya que se encontraba en una de las ciudades más importantes del momento y a ella acudiría muchísima gente[147].

[146]AA. VV., *Op. Cit.*, pp. 130-131.
[147]ALBERTO MARTÍN, I., *Op. Cit.*, p. 38.

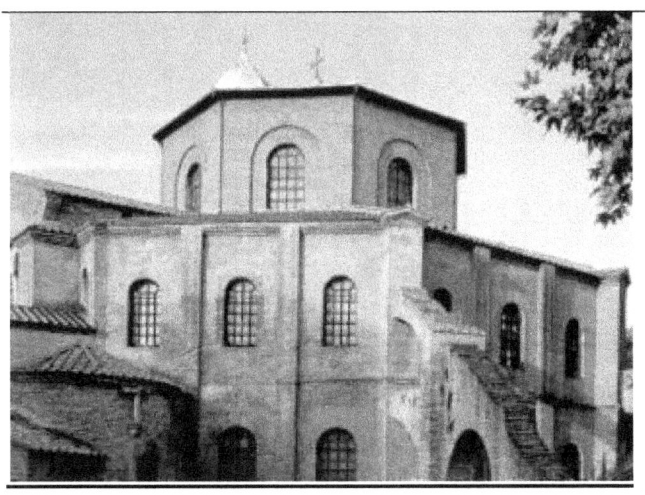

San Vital, vista general.

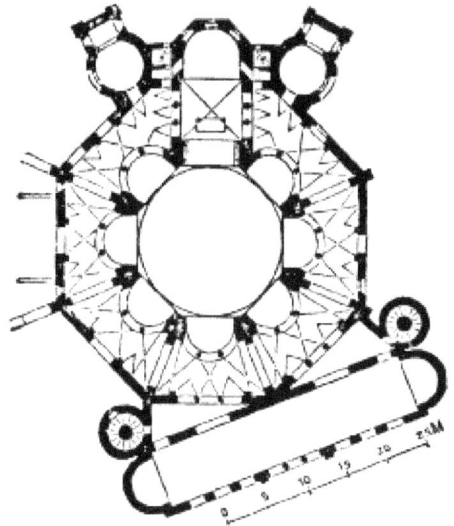

San Vital, planimetría.

Basílica de San Marcos, Venecia

- Factores sociales

Cuando hablamos de la influencia o difusión de la arquitectura bizantina en los países que no formaron parte del Imperio debemos comenzar por explicar que estamos ocupándonos de unos fenómenos de índole diversa, que no pueden considerarse en un mismo plano. Todavía pueden establecerse más distinciones: un Estado bárbaro pudo haber estado situado en territorios que pertenecieron previamente al Impero, o en territorios más distantes que no estuvieron anteriormente dentro de la órbita de Bizancio: habría podido adquirir toda su experiencia arquitectónica de Bizancio o tomarlas de otras culturas[148].

Lo que motivó la realización de esta basílica fue la custodia de las reliquias de San Marcos que fueron trasladadas desde Alejandría a Venecia por dos mercaderes venecianos. Por otro lado, estamos en una sociedad medieval totalmente teocéntrica, una sociedad regida en estos momentos por un emergente feudalismo, una sociedad que quedaba dividida en tres estamentos bien diferenciados: clero, nobleza y tercer estado. Por ello no debe extrañarnos la construcción de esta basílica porque este tipo de construcciones eran un símbolo de poder de la Iglesia, y además, no debemos olvidarnos que estamos en un período en el que las peregrinaciones proliferaron y la custodia de reliquias estaba a la orden del día.

[148] MANGO CYRIL, *Historia Universal de la Arquitectura: Arquitectura Bizantina*, Madrid, 1975 p. 296.

- Factores intelectuales

La *Basílica de San Marcos* de Venecia es de estilo bizantino y si pudiésemos despojarla de todos los añadidos que se han hecho durante los pasados novecientos años, descubriríamos la iglesia cruciforme (planta de cruz griega) que fue comenzada hacia 1063 por el dux Domenico Contarini y terminada unos treinta años más tarde por el dux Vitale Falier. Esta iglesia tomó como modelo la de los *Santos Apóstoles de Constantinopla*, del período Justiniano, y que reproducía sus aspectos fundamentales[149].

La basílica sustituyó una anterior de ladrillo que se destruyó en un incendio ella avanzado el siglo XI. Ulteriormente, se levantará otro edificio que será sustituido por la actual basílica, consagrada en el año 1073. En el apartado anterior ya hemos indicado que la construcción de la basílica de San Marcos fue un producto de la motivación de custodiar las reliquias de San Marcos, reliquias traídas por dos mercaderes venecianos desde Alejandría. Evidentemente, la basílica muestra una clara tradición bizantina pero en los aspectos arquitectónicos nos centraremos en un apartado posterior.

Es importante, si cabe, periodizar puesto que nos encontramos con una construcción que se lleva a cabo en la Segunda Edad de Oro bizantina, por ello no debe extrañarnos el uso de la planta en cruz griega puesto que en estos momentos era la planta protagonista. Habrá que esperar hasta el siglo XIII, momento en el que a la planta se le añade el nártex que podemos ver en la actualidad[150].

[149] *Ibídem*.
[150] KRAUTHEIMER, R., *Op. Cit.*, Cátedra, 2005, 385.

El Espacio Arquitectónico en la Historia (P.Marfil, ed.)

- Factores técnicos

Nos encontramos con un edificio de planta en cruz griega en la que podemos vislumbrar una posterior ampliación en el año 1204 de un nártex[151]. Los muros exteriores del mismo se revistieron con la panoplia que todavía recibe al visitante que se acerca desde la Plaza.[152] San Marcos no fue construida por artesanos o con materiales importados del este. Los altos ladrillos son los utilizados en el norte de Italia desde época romana. Incluso los pilares están construidos de ladrillo, revistiendo un núcleo de ripio tan pobre que crea problemas muy graves de conservación, y mucho más pobre que en cualquier verdadera construcción bizantina[153].

Contrariamente a la técnica, y siguiendo la occidental, los ladrillos de las cúpulas están dispuestos en hiladas concéntricas, y no radiales. La ejecución dura y precisa de los capiteles delata manos lombardas, no bizantinas, como las basas de las columnas (los fustes son sin duda de segunda mano), y las molduras del zócalo de las paredes interiores. La planta misma parece haberse ajustado a la predilección occidental por la distribución basilical; la nave central está ligeramente alargada; una profunda bóveda de cañón continúa la nave hacia el oeste; al este, el presbiterio y el ábside están elevados a un nivel más alto que la nave, sobre una enorme cripta; en el presbiterio, los antecoros laterales se abren al transepto en amplios arcos como en cualquier iglesia románica[154].

- Factores estéticos y figurativos

La construcción y diseño, y con ellos, la silueta característica de San Marcos, tienen su raíz en la arquitectura islámica, sea en la

[151] *Ídem*, 474.
[152] *Ídem*, 475.
[153] *Ídem*, 478.
[154] *Ídem*, 479.

Cúpula de la Roca de Jerusalén o en las cúpulas bulbosas y nervadas de los mausoleos fatimíes del siglo XI en El Cairo. Tal combinación de elementos bizantinos y occidentales es muy lógica en Venecia, el baluarte más occidental del Imperio de Oriente, y miembro poderoso al mismo tiempo de las comunidades políticas y económicas europeas y del Cercano Oriente desde el siglo XI hasta bien entrado el XIII. Sin embargo, los elementos occidentales penetraron evidentemente mucho más adentro del Imperio Bizantino y alcanzaron, si no sus provincias, sí al menos su capital.[155]

Los detalles de algunas iglesias de Constantinopla, a menudo nos sugieren la posibilidad de una influencia románica en las últimas fases de la arquitectura bizantina media. Concretamente nos recuerdan al llamado primer arte románico de Lombardía. Los frisos dentículos son un elemento decorativo corriente en la construcción lombarda en ladrillo. Estos rasgos pudieron fácilmente haber llegado a Constantinopla en el siglo XI directamente o a través de Venecia. Los arcos ciegos enmarcan las ventanas y articulan las paredes de los ábsides en docenas de iglesias lombardas desde el siglo IX hasta el siglo XI. Por último, las filas de nichos en los áticos de los ábsides, justo debajo de las líneas de imposta, habían sido un signo distintivo de las iglesias lombardas desde el siglo IX[156].

- Factores económicos

Debido a una ley de la República Veneciana se impuso como tributo que los mercaderes adinerados, después de hacer negocios provechosos, hicieran un regalo para embellecer la *Basílica de San Marcos*. De ahí la variedad de estilos y materiales. San Marcos es un museo vivo de arte bizantino latinizado. Con su decoración intacta de mosaicos, parece más bizantino que las iglesias de

[155] *Ibídem.*
[156] *Ibídem.*

Constantinopla blanqueadas por los turcos, o las de Salónica, ahumadas por los incendios.

Esto viene a hablarnos de la gran belleza y riqueza de la que puede presumir esta basílica. No debemos nunca perder de vista que en estos momentos se dio un gran auge del negocio mercantil, y que debido a esto la ciudad contaba con un gran poder adquisitivo. Los elementos decorativos tan exuberantes y las continuas adiciones que se fueron haciendo con el devenir del tiempo vienen a vislumbrar la riqueza de la ciudad y el interés por embellecer esta construcción[157].

- <u>Factores urbanísticos</u>

La ciudad de Venecia condensa la historia de una civilización con más de mil años de antigüedad, que se desarrollaría en una geografía peculiar muy característica. Allí, en unas condiciones territoriales complejas y durante largos siglos, se produciría una cultural muy sofisticada. La realidad de Venecia se expresa de manera evidente en la arquitectura de sus edificios.

La formación urbanística de Venecia sigue, por tanto, un modelo singular, bien distinto del común a todas las ciudades de tierra firme donde, en general, el crecimiento se da a partir de un núcleo central. Desde los orígenes de la ciudad, se desarrolla al contrario, es decir, a partir de un conjunto de núcleos construidos precariamente sobre las primeras indefinidas tierras insulares apenas emergentes del conjunto de la laguna y por tanto separadas entre ellas por canales y por amplias superficies acuáticas.

Las construcciones en Venecia están muy limitadas por la laguna, por ello las edificaciones deben llevarse a cabo en los enclaves donde se dan esos conjuntos de núcleos de los que hemos hablado en líneas anteriores. San Marcos queda inscrito en una gran plaza

[157] MANGO CYRIL, *Op. Cit,* 297.

muy próxima a la gran laguna. Esta ciudad tan inusual hace que su urbanismo goce de una belleza singular como es este caso.

- Factores arquitectónicos

Desde fines del siglo IX hasta el siglo XI y XII, pues, la arquitectura religiosa en todo el imperio sigue siendo inmensamente fértil, se establecen nuevos tipos y se desarrolla un estilo arquitectónico, el bizantino medio, sumamente evolucionado y artificioso[158].

La arquitectura bizantina media se afianzó en Occidente en dos baluartes, cada uno de carácter distinto. En Venecia y sus cercanías, la arquitectura bizantina media está representada por un pequeño número de iglesias y palacios. De traza monumental y lujosa realización, aparecen ligados por una parte al arte de Constantinopla y de algunos centros importantes de Grecia, y por otra, a los estilos del Románico europeo. Es importante destacar que los lazos de la península italiana con el mundo bizantino desde fines del siglo VI hasta fines del VIII, aunque más débiles que bajo el gobierno de Justiniano, nunca se romperían del todo, de ahí esas reminiscencias que podemos apreciar en el país italiano[159].

No debemos olvidar tampoco que Venecia estuvo en contacto con Bizancio con fuertes conexiones diplomáticas y comerciales, por ello no es de extrañar que el arte de Venecia hasta los siglos XI y XII estuviera muy ligado al arte bizantino del período medio. Pero en estas centurias es evidente también la clara influencia de elementos occidentales, por ello podemos ver un crisol en la arquitectura veneciana de estos momentos. Fijándonos en la traza, se tienen en cuenta las exigencias de la liturgia occidental. La decoración, en muchos de sus caracteres, se asimila a los usos

[158] *Ídem*, 400.
[159] *Ídem*, 468.

occidentales. Pero es igual de evidente que la arquitectura veneciana de los siglos XI y XII, sus concepciones espaciales, y en un gran caudal de detalles, está más vinculada a la arquitectura bizantina media de Constantinopla y de los grandes centros constructivos griegos que a la arquitectura occidental[160].

Ahora bien, la planta de *San Marcos de Venecia* adopta un modelo, no de la arquitectura bizantina media, sino del siglo VI: es decir, un modelo del siglo VI reformado, al parecer en el siglo XII. Y este prototipo remodelado se vertió en esta basílica al dialecto bizantino de Venecia y se cruzó con algunos elementos puramente occidentales[161].

- Factores volumétricos

Las sólidas masas y los espacios claramente dibujados de San Marcos, impuestos a los constructores por los modelos justinianeos, coinciden con la predilección por los volúmenes bien definidos y las formas equilibradas tan evidentes en los edificios bizantinos de fines del siglo XI en Grecia, como en *Dafni* por ejemplo[162].

Teniendo la planta de la *iglesia de los Apóstoles de Justiniano*, San Marcos tenía necesariamente que absorber los conceptos de espacio y volumen del siglo VI[163]. El edificio se apoya en sistemas constructivos propios del arte bizantino: las cúpulas que cubren la planta de cruz griega destacan notablemente, la forma que muestra al exterior la basílica es la de una gran cruz en la que también es apreciable el nártex.

[160] *Ibídem.*
[161] *Ídem*, 474.
[162] *Ídem*, 478.
[163] *Ídem*, 475.

- Elementos decorativos

Si el proceso de construcción de la basílica fue rápido, no podemos decir lo mismo de su decoración. La decoración se fue arrastrando, y se fueron haciendo adiciones durante siglos. Las columnatas interiores datan de fines del siglo XI y principios del XII, el revestimiento de mármol de los pilares y las paredes interiores en gran parte del XII, y los mosaicos de los siglos XII y XIII[164].

Una gran parte de la decoración se trajo de Constantinopla como botín, junto con los cuatro caballos de bronce colocados sobre la portada central, y las mejores piezas del Tesoro. El siglo XV añadió los gabletes de estilo gótico florido sobre la fachada, el XVII los grandes mosaicos de la parte alta. Estas adiciones han aportado sus elementos propios, todos de carácter occidental: barroco italiano, gótico internacional, lombardo de los siglos XII y XIII. Pero ninguno ha alterado la originalidad del edificio, su perfecta integración de elementos de la época de Justiniano y del Período Bizantino Medio[165].

- Factores de escala

Las dimensiones de los cinco tramos son enormes, como en *Santa Sofía* y en *San Vital*, las masas de los pilares y las paredes están envueltas en un revestimiento de mármol[166]. Como acabamos de destacar, las dimensiones de los cinco tramos son de unas medidas considerables[167]. No debemos olvidar que este tipo de edificaciones es una muestra de poder y ostentación, además de que estamos hablando de un edificio que se hace para la divinidad, no estamos ante la idea que se dará en el Renacimiento del hombre

[164] *Ídem*, 474.
[165] *Ídem*, 475.
[166] *Ídem*, 477.
[167] *Ibídem*.

El Espacio Arquitectónico en la Historia (P.Marfil, ed.)

como medida de las cosas. Por lo tanto, este edificio goza de una considerable monumentalidad y ostentación, muestra de poder de la ciudad en esas centurias.

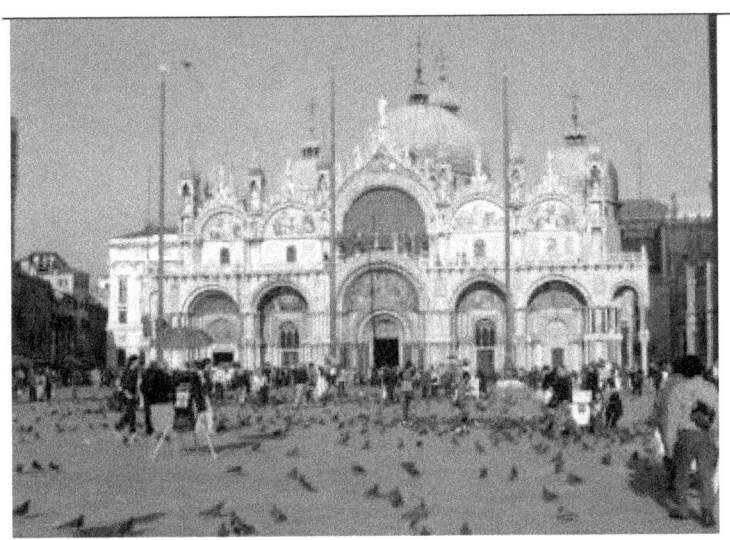

San Marcos, vista general.

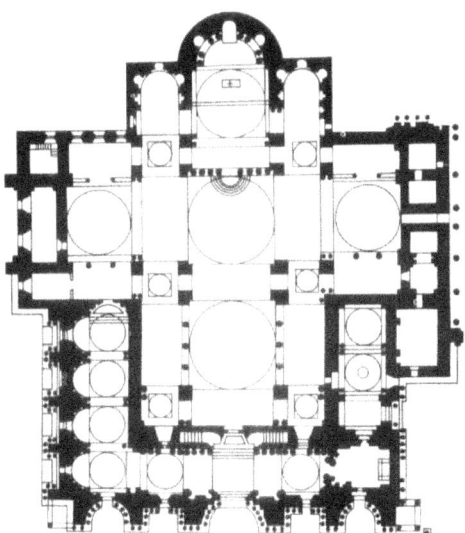

Planta de San Marcos de Venecia, comenzada en 1063.

El Espacio Arquitectónico en la Historia (P.Marfil, ed.)

9: El espacio en el Islam de al-Andalus (M. Carmen González-Torrico, Alba Pino, Marta Valenzuela)

1ª pieza: MEZQUITA DE CÓRDOBA

- **Factores sociales.**

La palabra Mezquita deriva del árabe masyid, que significa "un lugar donde uno se postra frente a Dios". Las Mezquitas, son lugares dedicados al culto islámico, concretamente, es el lugar donde los musulmanes varones se reunían para la oración del viernes a mediodía, la cual debían realizar en comunidad, como marca el Islam.

En la construcción de las Mezquitas no existía un tipo arquitectónico ideal, sino que era una construcción libre, únicamente en común el sistema hipóstilo, pensado así por la consecuente facilidad para ampliar añadiendo más columnas. Además, todas las Mezquitas deben tener dos zonas bien diferenciadas, el patio o "sahn", para llevar a cabo el ritual de purificación anterior a la oración, y la sala de oración o "haram".

- **Factores intelectuales.**

La mezquita de Córdoba, tal como aparece al final del siglo X, fue el resultado de un proceso histórico que comenzó en el 785. Pasó del control cristiano al control musulmán, para volver definitivamente a manos cristianas y constituirse como Catedral de Córdoba. Y ello ha ido en paralelo a la estructura y la estética del conjunto.

La mezquita no se construyó de una vez. El espacio que ocupa actualmente es el resultado de la primitiva fundación y de una serie de ampliaciones que se produjeron al ritmo que crecía la población mu-

sulmana de Córdoba. A diferencia de los templos de otras religiones, en las mezquitas no reside la divinidad, en ellas sólo se invoca su nombre y se reza. En su interior no hay representaciones figuradas ni de Dios ni de su Profeta Mahoma, prohibidas por el Islam. No obstante, es un espacio sagrado, por lo que para entrar hay que descalzarse para no introducir impurezas.

- **Factores técnicos.**

El sistema constructivo se basó en una serie de arcos y columnas en dos hileras. En la parte inferior los arcos de herradura, sobre los que se superponen arcos de medio punto. Mediante esta técnica se lograba dar más altura a las naves a la vez que permitía transparencia y comunicación entre estas. Este sistema se basó en los grandes acueductos romanos y en los arcos de herradura típicos de los visigodos, pero en Córdoba lograron una combinación única. Los pilares están decorados en su frente con modillones. Su peculiar bicromía se debe al uso alternado de dovelas de ladrillo y piedra caliza.

- **Factores estéticos y figurativos.**

Es notoria la conexión simbólica paradisíaca entre el mihrab de Córdoba y su maqsura[168]. La fachada del mihrab simbolizaría la puerta paradisíaca hacia la que corren los fieles, incitados a su vez por las inscripciones. La meta sería el Paraíso prometido por la Palabra escrita en el Corán, cuyo símbolo es la perla, aludida por la venera[169]. La alusión al Paraíso se reforzaría por los árboles tallados en las places marmóreas que flanquean la puerta del mihrab, como las presentes en el Salón Rico de Madinat al-Zahra. El conjunto macsura-mihrab manifiesta el papel del califa como representante o "sombra" de Dios en la tierra, situado bajo el trono divino en su glo-

[168] SILVA SANTA-CRUZ, Noelia, "El paraíso en el Islam", en Revista digital de Iconografía Medieval, n° 3, 5, 2011, p. 40.
[169] MORENO ALCALDE, María, "El paraíso desde la tierra. Manifestaciones en la arquitectura hispanomusulmana", en Anales de Historia del Arte, n° 15, 2005, p. 69.

riosa qubba. El protocolo empleado en dicho espacio acentuaba la puesta en escena del orden cósmico regido por el califa[170]. A este respecto, el término coránico "kursī" se refiere al trono de Dios que engloba cielo y tierra, así como el trono de Salomón, modelo para el buen gobernante islámico[171].

Estos elementos suntuarios ponen de manifiesto "un fenómeno típico de la estética islámica: la mineralización de la naturaleza viva y de la arquitectura con el fin de dotarlas de cualidades trascendentales"[172].

- **Factores económicos.**

Para la construcción de esta Mezquita Aljama, los musulmanes emplearon material de acarreo de construcciones romanas e hispanovisigodas, persistiendo estos materiales hasta la ampliación de Abd al-Rahmán II en el siglo IX, cuando el material necesario para la construcción pasará a ser elaborado en los talleres califales.

Básicamente, se emplearon piedra y ladrillo, además de mármol en las columnas. La cubierta se realizó en madera. Los mosaicos y las placas con relieves se reservan para las zonas más nobles del edificio (mihrab, qibla y maqsura).

- **Factores urbanísticos.**

Para conocer los factores urbanísticos que afectaron a la construcción de la Mezquita de Córdoba es necesario conocer la configuración urbana de la Córdoba visigoda, heredera directa del urbanismo romano, de la que apenas modificaron sus estructuras bási-

[170] BARCELÓ, Miquel, "El califa patente: el ceremonial omeya de Córdoba o la escenificación del poder", en Estructuras y formas del poder en la historia. II Jornadas de estudios históricos (1990), Salamanca, Ediciones Universidad de Salamanca, 1991, pp. 51-72.
[171] FIERRO, Maribel (2009), "Pompa y ceremonia en los califatos del occidente islámico (s. II/VIII-IX/ XV)", en Cuadernos del CEMyR, nº 17, 2009, p. 148.
[172] CALVO CAPILLA, Susana (2008), "La ampliación califal de la Mezquita de Córdoba: Mensajes, formas y funciones", en Goya, nº 323, 2008, p. 95.

cas en cuanto al trazado de la red viaria. Se mantiene la tendencia iniciada en el periodo imperial romano de desplazar paulatinamente el área de influencia del centro de la ciudad al sur de la misma, junto al Guadalquivir, junto al puerto, al puente, al alcázar visigodo.

- **Factores arquitectónicos.**

La Mezquita de Córdoba forma un rectángulo de 130 metros de ancho por 180 metros de fondo, con una superficie por tanto de 23.400 metros cuadrados. Está contenida dentro de un fuerte muro con contrafuertes, y está compuesta por un patio al Norte, que ocupa casi un tercio del total y una sala de oración interior techada.

- **Factores volumétricos.**

La Mezquita-Catedral de Córdoba es una obra arquitectónica singular que muestra las diferencias existentes entre la concepción espacial y teológica de las culturas islámica y cristiana. Sufrió una compleja transformación siendo su naturaleza la de una mezquita con reformas cristianas.

En cuanto al espacio interior, observamos la grandiosidad propia de un edificio de tal magnitud, dada por la gran altura que otorga la doble arquería y las esbeltas columnas, tan esbeltas como numerosas, pues se cuentan más de mil, a lo largo y ancho de nada más y nada menos que 19 naves.

En el exterior, esta joya de la arquitectura islámica es impresionante. Dominando el casco antiguo de la ciudad con sus grandes fachadas.

- **Elementos decorativos.**

En lo que respecta a la decoración, lo más llamativo de este templo pertenece a la ampliación de Al-Hakam II (961-976). A pesar de repetir en las arquerías el modelo de Abd al-Rahmán I, introduce arcos polilobulados entrecruzados, constituyendo verdaderas pantallas que funcionan como soporte de las cúpulas, erigidas en las partes más nobles de la ampliación.

El mihrab es un claro ejemplo de *horror vacui*. Se accede a través de un arco de herradura con alfiz en el que se observan una serie de arcos trilobulados que encuadran una decoración vegetal – ataurique – y geométricos, realizados en mosaico sobre fondo dorado. Decoración a cargo de un grupo de expertos artesanos de Constantinopla. El alfiz y el arco tienen una amplia franja con inscripciones en cúfico sacadas del Corán. Esta zona del mihrab es las más emblemática de la ampliación, puesto que, dada su importancia simbólica, debe ser la zona más rica de toda la mezquita. El mihrab se cubre con una pequeña cúpula en forma de concha, sujetada con seis arcos trilobulados.

La macsura, espacio reservado para el califa ante el mihrab, posee la ornamentación más exuberante de la mezquita, compuesta por una cúpula central, de arcos entrecruzados, cubierta de mosaicos.

- **Factores de escala.**

La construcción musulmana nunca superará ni perderá la dimensión ni la escala humana. La monumentalidad o grandiosidad le vendrá dada por la riqueza decorativa.

El Espacio Arquitectónico en la Historia (P.Marfil, ed.)

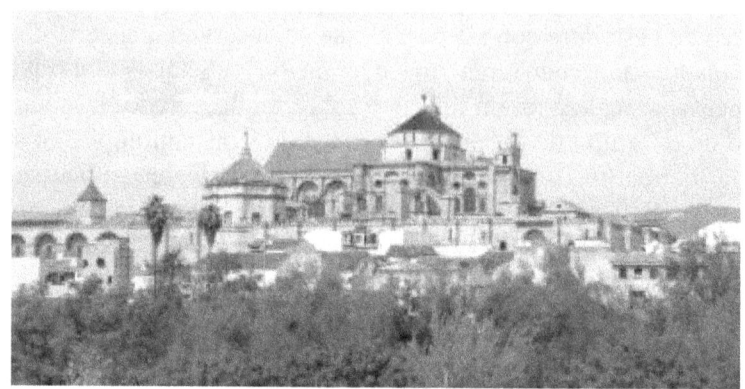

Mezquita de Córdoba, vista general.

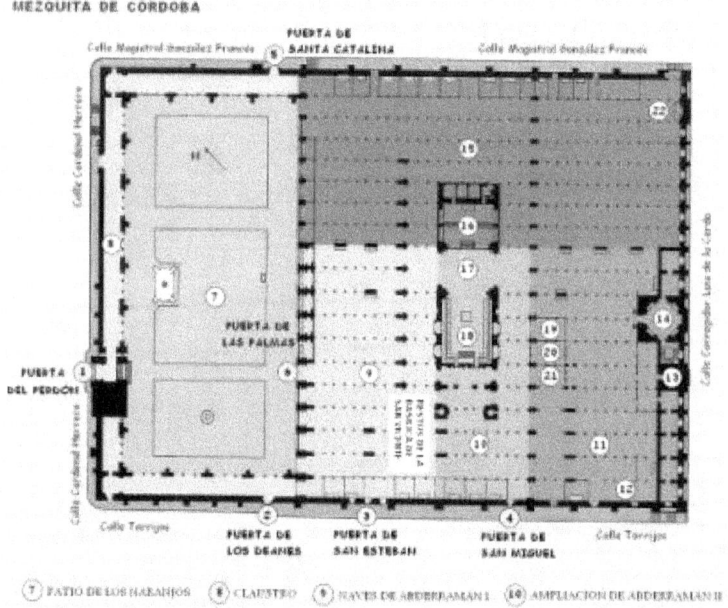

2ª pieza: ALJAFERÍA DE ZARAGOZA

- **Factores sociales.**

En la época islámica, la *Sarakosta* o *Medina Albaida* fue capital de la *Marca Superior* de *Al-Andalus* y una de las más importantes y belicosas taifas en el momento de la desmembración del califato de Córdoba. Tiene Zaragoza uno de los más hermosos, complejos y únicos exponentes monumentales del momento de constitución de los reinos de taifas: el *palacio de la Aljafería*, considerado como el más importante de Occidente de su época, el siglo XI como casa de recreo de los reyes musulmanes de la época. Más tarde, tras la conquista de Zaragoza por Alfonso I, fue convertida en residencia de los Reyes Cristianos. El nombre del palacio deriva de su constructor, *Abu Jafar Ahmed Almoctadir Bilá* (de jafar, al-jafaría y, despues Aljafería), gobernador de la taifa zaragozana entre 1047 y 1081.

- **Factores intelectuales.**

Este palacio refleja el esplendor alcanzado por el reino taifa en el periodo de su máximo apogeo político y cultural.

Su importancia radica en que es el único testimonio conservado de un gran edificio de la arquitectura islámica hispana de la época de las Taifas.

Se trataba, por tanto, de un palacete amurallado pensado para la expansión del monarca y la corte, a imitación de una ciudad en el lugar de una almunia o fortaleza anterior. Se conserva, de hecho, una torre fuerte califal en el lado norte, llamada la "Torre del Trovador", que junto a su pozo anexo, se cree que fue erigida en la segunda mitad del siglo X.

- **Factores técnicos.**

El conjunto de la Aljafería sigue el modelo de palacio omeya del desierto (Siria, Jordania) y se encuentra rodeado por una gruesa muralla de piedra con torres cilíndricas, formando un conjunto trapezoidal. Podemos ver en la planta cómo el espacio se distribuye en tres franjas horizontales, primando el espacio central con los salones y el jardín de más importancia, encontrándose los espacios laterales desigualmente construidos.

- **Factores estéticos y figurativos.**

Situándonos en el palacio musulmán del siglo XI, atravesando un arco de herradura entre dos torreones se accede al Patio de Santa Isabel. En torno al jardín central se distribuían las dependencias de todo el conjunto taifal. Un pórtico con grandes arcos lobulados sustentados por capiteles de alabastro y decorados con complejas lacerías y relieves de atauriques realizados en yeso da paso al Salón Dorado o de Mármoles, principal estancia del Palacio. Al fondo se encuentra el Oratorio o Mezquita, de falsa planta poligonal. Consta de un mihrab (orientado hacia la Meca) con una magnífica portada de acceso profusamente decorada con relieves vegetales, estucos de yeso y policromías, al estilo de la Mezquita de Córdoba[173].

- **Factores económicos.**

En cuanto a los factores económicos, cabría destacar que en la época taifal se produce un cambio sustancial en el material constructivo. Se abandonan por completo los sillares de piedra, empleándose una especie de argamasa compuesta por una mezcla de cal, arena, trozos de cerámica, de piedras, etc. Este es el resultado de unas taifas que no disponen de los mismos recursos económicos que el califato. Los príncipes de las taifas quieren mostrar un poder, asemejándose a los

[173] EXPOSITO SEBASTIAN, M., PANO GRACIA, J.L. y SEPULVEDA SAURAS, M.I. *La Aljafería de Zaragoza*. Guía histórica –artística y literaria. Zaragoza, 1986, Excmo. Ayuntamiento de Zaragoza. p. 48.

califas de Córdoba, que realmente no tenían. Construyen con materiales pobres cubriendo los muros con yeso. De este modo, nos encontramos con muros de yeserías en los que se van a entremezclar motivos geométricos, vegetales y epigráficos. Se va a emplear el mármol para los suelos y zócalos. Estos materiales ostentan un poder, una importancia y una riqueza inexistente, pero que es lo que realmente se quería transmitir.

- **Factores urbanísticos.**

En su origen la construcción se hizo extramuros de la muralla romana, en el llano de la saría o lugar donde los musulmanes desarrollaban los alardes militares conocido como La Almozara. Con la expansión urbana a través de los años, el edificio ha quedado dentro de la ciudad. Se ha podido respetar a su alrededor un pequeño entorno ajardinado.

- **Factores arquitectónicos.**

El espacio se distribuye a partir del jardín central, situándose un pórtico en el lado sur que también precedería a un gran salón perdido y en el norte el conjunto formado por distintas estancias: en la parte oriental se sitúa un espacio poligonal ocupado por la mezquita y al fondo el Salón Dorado, que se completa con dos alhanías o estancias laterales y está precedido por un pórtico paralelo en "u", que prolonga sus alas laterales sobre el jardín. Esta disposición de sala rectangular con alhanías y pórticos abiertos supone un paso más en el desarrollo de una estructura que será fundamental para el arte andalusí de los siglos XI al XV, partiendo de las estructuras que podemos encontrar en la Dar al Mulk de Madinat al-Zahra.

- **Factores volumétricos.**

La planta actual de la Aljaferia es un cuadrilátero de 140 varas de largo, y de 130 de ancho con chaflanes o ángulos ochavados más irregular de lo que aparenta, sobre cuyas bases paralelas se levanta la fachada de norte y sur; la primera de 113 varas de longitud y de 114 la

segunda: sobre la altura o lado perpendicular, se eleva la fachada de occidente en longitud de 100 varas, y en todo el oblicuo restante apoya la fachada principal a oriente, formando con la del sur un ángulo de 97 grados[174].

- **Elementos decorativos.**

Podemos decir que tanto mezquitas como palacios continúan en las mismas disposiciones espaciales, con adornos de tradición cordobesa, aunque cierto aumento de la complicación en los mismos. En general, se impone la decoración de palmas y el uso de arcos lobulados, entrecruzados y mixtilíneos, que cumplen más una función ornamental que estructural. Sin embargo, aunque no todo va a ser fastuoso, las residencias principescas mirarán hacia lo profuso y caprichoso, buscando el dinamismo en las formas[175].

- **Factores de escala.**

La construcción musulmana nunca superará ni perderá la dimensión ni la escala humana. La monumentalidad o grandiosidad le vendrá dada por la riqueza decorativa.

[174] MOUGUES LECALL, M. *Descripción e historia del Castillo de la Aljafería*, Zaragoza, 1846, Editorial Librería General, p. 2.

[175] EXPOSITO SEBASTIAN, M., PANO GRACIA, J.L. y SEPULVEDA SAURAS, M.I. *La Aljafería de Zaragoza*. Guía histórica –artística y literaria. Zaragoza, 1986, Excmo. Ayuntamiento de Zaragoza. p. 52.

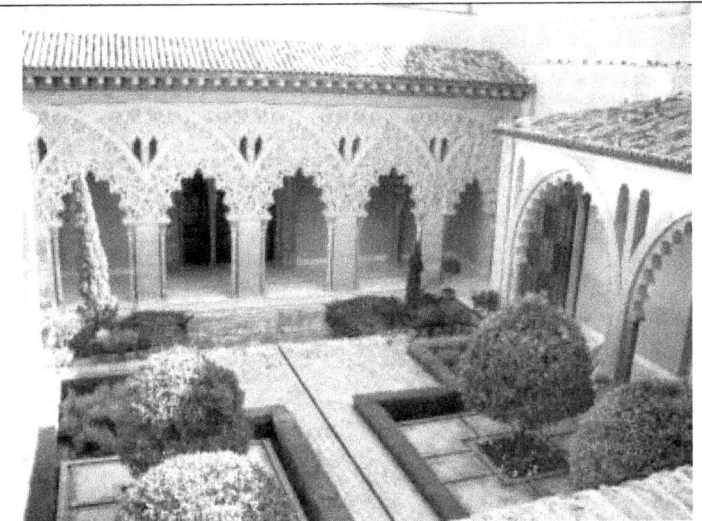
Aljafería, vista general.

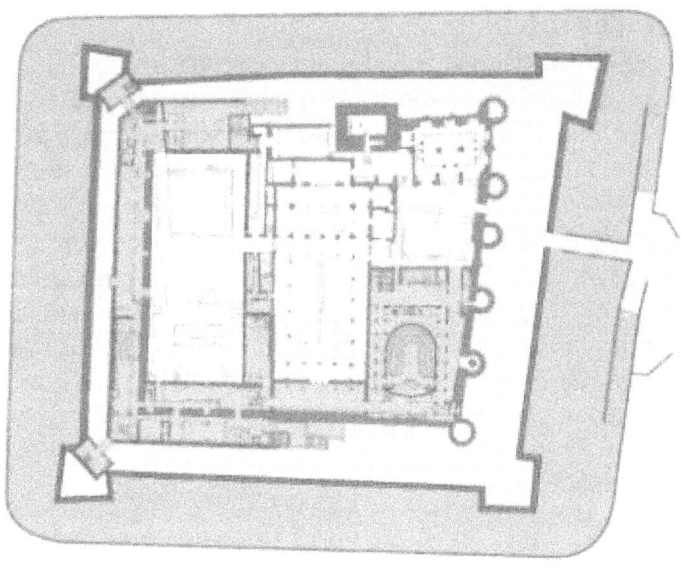
Aljafería, planimetría.

El Espacio Arquitectónico en la Historia (P.Marfil, ed.)

3ª pieza: LA MADRAZA (Granada)

- **Factores sociales.**

La Madraza de Granada es un emblemático edificio fundado en 1349, a iniciativa del sultán nazarí Yusuf I, como escuela donde los funcionarios del estado aprendían Teología y Derecho, entre otras materias. Pero desde aquel uso inicial, y debido a los avatares históricos, ha pasado de manos públicas, como Casa del Cabildo de la ciudad de Granada, hasta manos privadas, como propiedad de un comerciante de telas. Tras un intenso trabajo de remodelación, hace unos años volvió a manos de la cultura granadina, como Sede del Secretariado de Extensión universitaria de la Universidad de Granada, desde entonces dedicado a la proyección de actividades culturares.

- **Factores intelectuales.**

El Palacio de la Madraza es, sin duda, uno de los edificios más representativos que ha dejado la sociedad islámica en la ciudad de Granada. En realidad constituye el único ejemplar de madraza pública de la Península, aunque también se han encontrado otros restos de madrazas, en este caso privadas. Su creación está en la línea de toda una política de fortalecimiento del Islam y de preparación de los sabios dedicados a su propagación. Esta tendencia comenzó en Oriente y se expandió por el Magreb. Se debe a su concepción del poder la erección de tales edificios, que actúan como mecanismos propagandísticos, en un doble sentido. De forma directa son estructuras que proclaman la piedad y el poder del sultán[176].

[176] GÓMEZ MORENO CALERA, J.M., MALPICA CUELLO, A., MATTEI, L., PÉREZ DE LA TORRE, R., CRUZ CABRERA, J., SALMERÓN ESCOBAR, P. *Guía breve sobre el palacio de la Madraza*, Edit eug, 2012, p. 33.

- **Factores técnicos.**

Lo que más destaca es el hallazgo de cuatro muros de considerable grosor, paralelos entre sí y construidos con la técnica de tapial de cal y canto. El más grueso llega a medir poco más de 80 cm. de ancho y, aunque no se ha podido documentar toda su extensión, debía tener una longitud superior a los 23 m. En el mismo espacio, ubicado en la parte occidental del muro de tapial se encontró otro de menor espesor y desarrollo en altura. Parece tratarse de un muro contra terreno que forma, junto al anterior, una cámara de aire de 30 cm. recubierta de ladrillo.

- **Factores estéticos y figurativos.**

El hecho de que se haya conservado la planta y la estructura general del oratorio islámico a lo largo de más de seis siglos es excepcional, lo que sin duda deriva del carácter de excelencia con que fue concebido, como gran qubba o espacio centralizado, ritual y emblemático con una estética atrayente que permite contemplar la evolución del edificio como si de un verdadero palimpsesto arquitectónico se tratara, dejando visible en él el paso de la historia.

- **Factores económicos.**

El mantenimiento económico de la madraza se basaba en una serie de rentas procedentes de los bienes habises que se le otorgan desde su fundación con el objeto de financiar su funcionamiento. Entre estas propiedades se encontraban tierras, tiendas, un suministro de agua permanente y otros inmuebles, cuyos beneficios se destinaban a la misma.

- **Factores urbanísticos.**

El Palacio de la Madraza se asienta en una zona ocupada seguramente por el poder desde el siglo XI. La elección del lugar en el que se instala la madraza granadina, no es en absoluto aleatoria, sino que está perfectamente planificada. Su ubicación se encuentra en un espacio

donde había estructuras de notable importancia. En esta área de la ciudad, se encontraba la mezquita mayor y otras edificaciones. Como en la mayoría de los casos, a menos que la configuración urbanística lo impida, la madraza se situaba junto a la mezquita aljama, es decir, en el centro neurálgico de la ciudad, y aprovechándose del espacio haram (lugar sagrado, protegido e inviolable) que ésta generaba en una zona que entonces constituía el principal eje mercantil, social, económico y religioso de la Granada islámica[177].

- **Factores arquitectónicos.**

Un arco de herradura permite el acceso al rico mihrab, único espacio conservado del antiguo edificio islámico, apreciándose extraordinarias decoraciones en sintonía con las de la Alhambra. El edificio barroco que se puede ver en la actualidad no es más que un vago recuerdo de la institución nazarí, de la que tan sólo se conserva el oratorio, y algunos restos de su fachada, que pueden verse en el Museo Arqueológico de Granada. En el lado opuesto por el que se accede se encuentra la primitiva mezquita u oratorio, que se abre al patio por medio de un arco de herradura con alfiz, apoyado sobre dos finas columnas de mármol. Se trata de un espacio de planta octogonal, con un mihrab al fondo, más profundo que el actual, en forma de arco de herradura ondulado. Sus muros son de mampostería, articulados en dos niveles, y con hiladas de ladrillos dispuestas horizontalmente. En ellos vemos una profusa decoración con motivos de lacería y ataurique en yeso, policromados. El espacio se cubre por medio de un alfarje de madera en cuyo centro se abre una linterna, que permite la entrada de la luz natural. Esta estructura no es la original, ya que este espacio se cubría con una techumbre de madera, con decoración de lazo, policromada y adornada con mocárabes, que ardió por completo en un incendio registrado a mediados del siglo XIX.

[177] Ídem.

- **Factores volumétricos.**

Al igual que la primitiva madraza, la estructura actual se articula en torno a un patio, cuyas dimensiones son bastante similares al original, rodeado por columnas de mármol en el nivel inferior, y una estructura adintelada en el superior. Lo que más destaca en el aspecto volumétrico, es el gran espacio octogonal del antiguo oratorio. Actualmente este espacio octogonal es la principal fuente lumínica del conjunto, aportando a este una indescriptible belleza que se completa con la gran decoración del lugar.

- **Elementos decorativos.**

En cuanto a la decoración del oratorio sobresale la monumentalidad inherente a las construcciones alhambreñas de Yusuf I, con los frisos de yeserías, su espléndido mihrab (sin nicho interior, eliminado a principios del siglo XX), y las trompas de mocárabes que evocan el Salón de Embajadores y la Sala de Dos Hermanas de la Alhambra. Tras un incendio en 1893 sufrió una rehabilitación. Esta intervención decimonónica no se quedó en una imitación de lo existente previamente, sino que se aportaron dos nuevos elementos: las ventanas geminadas de los laterales y una linterna en el centro de la renovada armadura ochavada de cubierta para iluminar mejor todo el espacio[178]

- **Factores de escala.**

La construcción musulmana nunca superará ni perderá la dimensión ni la escala humana. La monumentalidad o grandiosidad le vendrá dada por la riqueza decorativa.

[178] Ibídem, p. 67.

El Espacio Arquitectónico en la Historia (P.Marfil, ed.)

10: El espacio en la Edad Media Cristiana (Carolina Martín-Blanco)

MONASTERIO DE CLUNY

- Factores Sociales

La sociedad medieval se distingue por ser una sociedad básicamente rural. En la Edad Media la mayoría de la población vivía en el campo, que era el centro de toda producción agraria y ganadera y el que generaba la vida de los habitantes de la época.

Al principio, los campesinos se organizaban en torno a unas tierras que bien podían ser propias o comunes que trabajaban entre todos los vecinos[179] (tierras comunales, como los bosques) y donde, mediante grupos reducidos, imponían sus leyes y organizaban las cosechas así como los recursos que de ellas se obtenían. Poco a poco y a medida que la inseguridad aumenta en el seno de la Europa Occidental (incursiones normandas, hunas…), nace la necesidad de adscribirse al amparo de un gran señor, laico o eclesiástico, los cuales se hacen dueños de estos pequeños reductos de tierra acaparando los beneficios que de ellos se sacan mediante el trabajo de estos campesinos a cambio de ofrecer su protección (bien por la lucha bélica, bien por amparo divino para conseguir las gracias del Cielo). Da así comienzo a lo que hoy en día hemos llamado sistema feudal o feudalismo, instaurándose como el modelo de organización social.

Esta sociedad, por lo tanto, se dividía en estamentos inamovibles (y no en clases donde lo que prima es la diferencia de la

[179] BORRERO FERNÁNDEZ, MERCEDES, *Los campesinos en la Sociedad Medieval*. Arcos Libros (1999)

riqueza). En la base se situaría la mayoría de la población, los campesinos, en el punto intermedio encontraríamos a los nobles laicos (*bellatores* o militares) y eclesiásticos (*oratores*), aunque el estatus dentro de estos grupos podía variar y, en la cúspide de la pirámide social, se encontraba la realeza: el rey y su familia.

Como hemos apuntado anteriormente, el pertenecer a uno u otro estamento venía marcado por el nacimiento, no pudiendo pasar de uno a otro. Así, los estudiosos de la época, justificaron este inmovilismo social mediante intervención divina, donde cada uno cumplía su función y donde todos ellos, en conjunto, interactuaban y se necesitaban mediante un intrincado sistema de fidelidad o vasallaje a los señores que, a cambio del trabajo en sus tierras y parte de los beneficios de la cosecha, proporcionaban protección, o estos mismos señores que prometían fidelidad en la batalla a su monarca a cambio de los derechos dinásticos y hereditarios de las tierras que dominaban.

En este contexto, nacen los monasterios, como verdaderos núcleos residenciales donde se practica la oración y el estudio y conformarían uno de los elementos esenciales del paisaje medieval cristiano gracias a la Regla de San Benito, que a mediados del siglo VI estableció un modelo de vida organizativa e incluso estética para este estamento. La vida de los monjes giraba en torno a los ejercicios propios de la oración y a ejercer una serie de actividades computadas milimétricamente que eran tan importantes como la oración misma.

Los monasterios eran autosuficientes gracias a los productos que obtenían los campesinos que trabajaban en las tierras de su influencia. La liberación del trabajo de la tierra por parte de los monjes, hacía que se pudieran dedicar exclusivamente al rezo de sus oraciones y al copiado y traducción de obras clásicas, convirtiéndose estos centros religiosos en espléndidos lugares de conocimiento y transmisión de la cultura de la época.

- Factores Intelectuales

La política de Carlomagno, orientada a la educación, a la difusión de la cultura y a la reforma eclesiástica, fue proseguida por su hijo Ludovico Pío (814-840), el cual emprendió numerosas medidas destinadas a reorganizar la vida monástica. Su ayudante más destacado fue Benito de Aniane, abad de un gran monasterio cercano a Montpellier, con el que dirige la imposición de la Regla Benedictina como obligatoria para todos los monasterios a través de las promulgaciones de Benito de Nursia, el padre de la vida monástica occidental.

La legislación imperial y la concesión de privilegios contribuyeron decisivamente al éxito de esta unificación: a partir del año 816 y hasta bien entrada la Alta Edad Media, la vida conventual sólo fue posible si se aceptaba dicha regla como norma esencial para todos los monasterios, identificándose así el monacato con la Orden Benedictina, donde el monje, además de obedecer a sus superiores, debía recluirse en el monasterio y, con ello, recluirse del mundo.

Además de las comunidades monásticas, existían también numerosos conventos de canónigos o capitulares, es decir, los miembros de los capítulos de las basílicas, colegiatas o iglesias cuyas normas de vida comunitaria se atenían a unas reglas no tan rigurosas y basadas en el *consuetudo*[180] o en la costumbre a la hora de conformarse la regla por la que regirse.

La reforma de Ludovico Pío sentó una de las bases que más importancia cobró en la cristiandad occidental, cobrando más intensidad entre los siglos IX y finales del XI donde el número de miembros creció considerablemente hasta el siglo XIV, aunque

[180] LAULE, ULRIKE; GEESE, UWE. *El Románico. Arquitectura, pintura y escultura.* Ed.Feierabend. Berlín (2003). Pp. 17-18

cobraría más importancia otros grupos sociales e instituciones, sobre todo a partir del siglo XII, en detrimento de la vida monacal[181].

- Factores Técnicos

En el vacío de poder derivado del declive del Imperio Carolingio, todo monasterio precisaba de la defensa que sólo podía ofrecerle su protector, ya fuera un noble poderoso o la figura de un obispo. Pero entonces, el benefactor solía aprovecharse y sacar beneficio económico del monasterio como si fuera suyo. Bajo tales circunstancias, a los monjes se les hizo cada vez más difícil llevar una vida que se adscribiera estrictamente a la Regla Benedictina.

El deseo de una reforma que se adaptara a la nueva situación, hizo que proliferaran las fundaciones de monasterios, aunque frecuentemente fracasaron debido a las dificultades económicas anteriormente descritas. Las condiciones, por tanto, no eran muy favorables cuando en torno al 910, Guillermo de Aquitania fundó un monasterio en honor a San Pedro y San Pablo y lo dotó de una granja situada en la localidad borgoñesa de Cluny.

Para proteger la fundación de toda injerencia de un propietario avaricioso, renunció él mismo a todo derecho de propiedad y continuidad dinástica y lo adscribió a la jurisdicción de la Santa Sede. Pero con ello, también privó a los monjes de una figura que los protegiera según las normas feudales, por lo que trató de solventar esta carencia adscribiendo al monasterio bajo la propia protección de "los gloriosos príncipes de la Tierra, los apóstoles Pedro y Pablo, y del obispo de los obispos[182]", es decir del propio Papa.

Para ello, recurre a la arquitectura románica como gran aglutinadora del resto de las artes plásticas. Es ante todo una arquitectura religiosa y como tal está definida por dos principios básicos:

[181] FERNÁNDEZ BUENO, LORENZO. *Gótica. Secretos, leyendas y simbología oculta de las catedrales*. Ed. Aguilar. Madrid (2005). Pp 18-20.
[182] LAULE, ULRIKE; GEESE, UWE. *Op cit*. P.22

la monumentalidad y la perdurabilidad. Ante este nuevo espíritu arquitectónico, se va a generar un verdadero espacio interno que diferirá, en tanto en cuanto se trate de una iglesia y si ésta está aislada (de tipo rural), si es de peregrinaje o basilical (éstas últimas estarán adscritas a un gran monasterio como el de Cluny, y por tanto lleva su propia organización del espacio interior), o trate de un monasterio, el cual también conllevará su propia organización espacial interna.

- Factores estéticos y figurativos

La Iglesia se esforzaba por educar a un pueblo rudo y poco instruido haciéndole comprender la existencia de una realidad superior, que era el Orden de todas las cosas (incluida la estructura social). Para esta comprensión, la Iglesia no dudó en acudir y utilizar todos los recursos del arte, medio para que los laicos comprendieran la grandeza y la infinita riqueza del misterio divino. El objetivo no era otro que provocar un choque emotivo, susceptible de transformarse en intuición espiritual y que mejor que acudir al Antiguo Testamento para conseguir su propósito (la idea de un Creador Omnipotente, Omnipresente y Juez de todos los actos de los seres humanos el día del Juicio Final).

En una religión donde el culto consistía en el acto esencial, la función principal de la Iglesia consistía en encuadrar los misterios divinos dentro de un cuadro digno de su grandeza, procurando, además, que los fieles tuvieran un anticipo de la belleza celeste. Este principio se basa en la naturaleza propia del alma humana que, encerrada en la opacidad de la materia, aspira siempre retornar a Dios[183], pero sólo puede conseguirlo mediante las cosas visibles. De esta manera, el espíritu, mediante las cosas creadas, puede aspirar a las no creadas. Esta concepción marcará no sólo la relación entre el hombre y Dios, sino que condujo a multiplicar en las igle-

[183] VAUCHEZ, ANDRÉ. *La espiritualidad del Occidente Medieval*. Ed. Cátedra. Madrid (1995). Pp 125-127

sias objetos como piedras preciosas o trabajos de orfebrería sagrada que no harían otra cosa que simbolizar las virtudes, ayudando así al hombre a elevarse hasta el Creador, de la misma manera que lo harían las vidrieras creando una sensación de irrealidad al filtrarse la luz por ellas.

Cuando llega la reforma Cisterciense con Bernardo de Claraval, admite que las iglesias destinadas a los fieles estuvieran ricamente decoradas, pero se oponía a que sucediera lo mismo en las abadías. El problema que encontraba Bernardo era que, cultivando de manera excesiva las artes, el hombre corría el peligro de comenzar a gustarle el placer por sí mismo y esto está claramente en contraposición con las exigencias de la vida espiritual. Sin embargo y pese a ello, a la exuberancia y la irracionalidad del arte románico, se opone una estética de pobreza que pretende limitarse a las formas funcionales más sencillas, más austeras. El arte cisterciense, por tanto, destaca y se identifica con esa austeridad, con una disciplina que busca la pureza, dando lugar a dos tipos de espiritualidades artísticas medievales (y que en Cluny se podrán identificar): una espiritualidad que acepta la mediación de objetos estéticamente bellos y coloridos para conseguir lo sensible, y otra que va a rechazar la belleza del mundo como análoga del esplendor del más allá, limitándose el arte al retorno del hombre en sí mismo y a su vida interior.

- <u>Factores Económicos</u>

Por tanto, y en resumen de lo anterior descrito, los monasterios van a ser los lugares por excelencia donde Dios es adorado y con la Regla Benedictina, la oración en el monacato llegó a ser predominante. Sería función de Cluny, estimular esta tendencia hasta sus últimas consecuencias. Este monasterio extendió muy pronto su influencia a una buena parte de Occidente, desde Inglaterra hasta Italia. Vinculado directamente a Roma, representó desde finales del siglo X hasta principios del XII, la congregación religiosa más importante de la cristiandad y su radio de acción fue considerable en

todos los aspectos de la sociedad. Cluny, por tanto, se convierte en la expresión más auténtica de las aspiraciones espirituales del feudalismo.

Aunque los cluniacenses fueran benedictinos, el ritmo y la organización de su vida son, en su mayoría, originales. La liturgia se enriqueció con gestos y actos que acentuaban el aspecto dramático del oficio, que experimentó una extensión en espacio y se hizo peregrinante. La misa iba a ocupar un puesto relevante en la vida y en la espiritualidad de los monjes. Se celebraban dos misas diarias a las que se les añadían las misas propias efectuadas por aquellos monjes que eran sacerdotes (o sea, la mayoría). Este aspecto hace que prolifere la necesidad de multiplicar el número de altares y de las capillas lateras en torno al deambulatorio, todo ello aderezado con una atmósfera sacra que daba solemnidad a la celebración, alcanzando un nivel prácticamente sobrenatural[184].

Gracias a estos oficios realizados por los monjes para venerar a los santos, los clérigos de Cluny tenían la excusa perfecta para recaudar donaciones benéficas, ya que todas estas misas requerían de grandes sacrificios financieros, por lo que los monjes buscaban ayudas y apoyos. Por tanto, se entiende que este tipo de liturgias se consideraban como un arma de la que el monje se sirve tanto para combatir las tentaciones del Demonio, como también, gracias a la fuerza de las plegarias, concedían toda una serie de gracias "sobrenaturales" donde se beneficiaba el conjunto de la sociedad. Para ello, es necesario entonces contribuir económicamente para que este proceso sea lo más directo posible entre Dios y el resto de los fieles laicos.

- Factores Urbanísticos

Una característica de la arquitectura románica religiosa, es que las masas arquitectónicas están ordenadas en sentido ascendente y coronadas con potentes torres. Esto llama la atención e implica un

[184] *Ídem.* Pp. 36-46

aprovechamiento de puntos visibles y estratégicamente elegidos[185]. En efecto, las catedrales e iglesias monásticas, hasta el siglo XI, se encuentran frecuentemente sobre colinas o laderas, por lo que aprovecharían los cimientos para la realización de criptas o bodegas), sobre ríos e incluso en escarpadas alturas rocosas. Así emplazadas, constituyen símbolos de los poderes eclesiásticos claramente visibles desde la lejanía, pero también sirven como hitos y puntos de atracción para los visitantes y peregrinos.

A partir del siglo XII, y gracias a los excedentes de la producción auspiciados por la mejora del clima y el retraimiento de las razias, acudimos a una revolución urbana que viene de la mano del aumento del comercio de dichos excedentes. La Iglesia, consciente de que se jugaba su papel de poder en estas ciudades, se ocupó de adquirir prestigio tanto en las urbes como en los territorios circundantes.

a ciudad tuvo que adecuarse a la exigencia de nuevos grupos sociales como artesanos y comerciantes, lo que provocó el resquebrajamiento de la sociedad estamental y el nacimiento de una nueva clase social: la burguesía. En la ciudad, por tanto, ya no había un señor feudal que la controlara aunque la cultura sigue en manos de los mismos, es decir, de la Iglesia.

Será en medio de este proceso de cambio social, político y económico, que van de la mano de una movilización del campo a la ciudad, cuando empiecen a erigirse pináculos y arbotantes, así como enormes vidrieras en soberbios edificios: las catedrales góticas[186].

- Factores Arquitectónicos

El monasterio-abadía de Cluny, responde a tres fases constructivas de las cuales se generarán diferentes espacios internos.

El primero sería la Abadía, donde el monasterio se expandió en torno al claustro. Se trata de un espacio cuadrado abierto con jardín

[185] LAULE, ULRIKE; GEESE, UWE. *Op.Cit.* P. 41
[186] FERNANDEZ BUENO, LORENZO. *Op. Cit.* Pp.18-20

central y una galería abierta que facilita el acceso a las estancias. En el ala norte, la galería del claustro se comunica con la iglesia y, en el resto de alas, se abren distintas dependencias como la sala capitular, el refectorio y las estancias puramente administrativas. En el piso superior del claustro se ubicaban los dormitorios de los monjes, los cuales se comunicaban por medio de una escalera con el transepto de la iglesia.

Esta distribución, aunque homóloga entre los monasterios medievales, podía cambiar en función del clima, del número de monjes y de la riqueza de la comunidad. Así, en Cluny, encontramos toda una serie de dependencias como la llamada "Casa del Abad", la escuela de novicios, el almacén, la bodega, los establos, la hospedería de peregrinos, el huerto y el cementerio. Toda una serie de espacios que denotan la autonomía y autosuficiencia que ejercía Cluny dentro de la trama social, política y económica del occidente medieval.

La segunda fase, del siglo XI, se corresponde con la llamada Cluny I y Cluny II, y caracterizada por una vida litúrgica que se va a desarrollar en la iglesia de planta basilical, sin bóveda y rodeada por naves laterales. La longitud de la nave principal, se corta por un transepto estrecho pero ampliamente saliente, y, en los extremos de cada uno de los brazos, se abría un absidiolo semicircular. El coro se compondría por una parte recta hipóstila y de un ábside semicircular, flanqueado por dos absidiolos enclavados exteriormente en unas paredes rectilíneas.

Entre las naves laterales del coro, que conducían a las capillas, y los absidiolos más alejados de las crucetas, había dos largas salas rectangulares divididas interiormente, que, mediante estrechos pasillos, sólo se comunicaban por una parte con las crucetas y otra con el santuario. El nártex precedía a la nave y estaría enmarcado por torres y, más tardíamente, se agregó un claustro.

En el siglo XI, la iglesia resultaba pequeña a las necesidades espirituales del momento, por lo que se edificó en su flanco norte una iglesia abacial, cuya amplitud superó a cuanto se había hecho

El Espacio Arquitectónico en la Historia (P.Marfil, ed.)

en Occidente. La nave pasa de tener una longitud de siete bovedillas, a once y que, además, estaría rodeada de dobles catedrales, dos transeptos y un deambulatorio con absidiolos radiales, que acentúan su longitud.

La tercera fase o de Cluny III acaece en el año 1088, cuando se construye sobre los cimientos de las iglesias abaciales de Cluny I (correspondiente a Odón) y de Cluny II (Mayeul) la llamada Cluny III. Esta reforma se lleva a cabo por la necesidad propia de la comunidad de monjes, que se les quedaba pequeña las anteriores fases descritas.

La iglesia en este momento pasa a tener una planta de cinco naves en el cuerpo principal de la iglesia y a insertar un doble crucero, dándole a la planta forma de cruz arzobispal. Estará precedida además por un atrio o pórtico de tres naves de 187 metros de longitud, con doble crucero, seis campanarios y doce capillas en el ábside. El santuario, además, aparece rodeado de una girola con cinco capillas absidiales.

La nave principal se cubriría con una bóveda de cañón con arcos dobles apuntados, mientras que las naves menores lo hacían con bóvedas de arista. El crucero, gracias a su gran número de ventanas, tendría una gran iluminación y estaba constituido por tres bóvedas cilíndricas. Al introducirse el segundo crucero, aumentaron las proporciones del presbiterio, que constituyó una estructura centralizada independiente. Además, la fachada occidental tenía en el centro un profundo portal retirado que, sumado a los elementos arquitectónicos anteriormente descritos, podríamos estar delante del primer ejemplo de los rasgos característicos que luego veríamos en las catedrales góticas.

Tan colosal proyecto, cien años más tarde, empezó a debilitarse por no obtener financiación suficiente para acatarlo, con lo que su poder empezó a caer a medida que, además, las órdenes se dispersaban por Europa.

- Factores Volumétricos

La arquitectura religiosa de los siglos XI y XII, que suele identificarse con el Románico (aunque también con fases tempranas del Gótico), aparece en cada región de Europa con unas características peculiares. Todos los edificios religiosos románicos tienen en común el principio de composición aditiva, es decir, se trata de partes estereométricas (nave central, naves laterales, transepto, ábside o ábsides, torres de crucero y torres gemelas al oeste) que se agregan para formar un conjunto, aunque permanezcan claramente reconocibles como elementos autónomos. También son típicos los motivos decorativos, las series de arcos lombardos o arcos ciegos pequeños, los arcos ciegos con una altura de una planta y las galerías con arcadas que dejan entrever hacia el exterior los niveles de las plantas interiores o que aligeran el aspecto de los elementos que sustentan la bóveda del ábside, que en esta época es de uso generalizado. No obstante, toda la decoración permanece unida a los muros sin alterar su silueta[187].

En Cluny se buscaron continuamente las soluciones para dotar a la basílica con bóvedas de piedra, a la par que surgieron, con una función representativa, los coros occidentales y las torres gemelas también en las zonas orientales. Al menos al principio, se renunció al abovedamiento de las naves longitudinales y transversales en favor de otros conceptos que sirvieron para articular los muros y distribuir así los volúmenes.

- Elementos Decorativos

Los interiores aunque, hoy en día, carecen casi de adorno, es lógico pensar que en la búsqueda de la belleza material para la comprensión de la celestial, éstos estuvieran ricamente decorados. Esto chocaría en contraposición que observamos de la piedra vista, que le da un aspecto austero y solemne, precisamente este aspecto

[187] LAULE, ULRIKE; GEESE, UWE. *Op. Cit.* P.40

El Espacio Arquitectónico en la Historia (P.Marfil, ed.) es el que forma parte indisoluble de nuestra idea de arquitectura medieval.

La existencia de restos de colores y de algún que otro revoco, demuestran, por tanto, que originalmente estarían profusamente decorados tanto los lugares primordiales del espacio interno, como con frecuencia los externos, que contenían revocos y algunos frescos.

Los modelos usados para esas pinturas hay que buscarlos en las antiguas tradiciones, así como en las láminas y miniaturas de la época, que, una vez más, nos demuestran que los elementos que articulaban los edificios, estarían resaltados por colores, así como en las capillas, las criptas y los ábsides aparecerían pintados y que nos permiten conocer los gustos cromáticos medievales inscritos en la cosmovisión del hombre de aquellos momentos.

- Factores de Escala

La percepción de la arquitectura románica, tras haber perdido las molduras de color y los decorados, viene marcada básicamente por lo esencial, que son sus muros macizos de siluetas nítidas hasta alturas considerables. Todo ello confiere a los conjuntos románicos (y Cluny, claramente entre ellos) una monumentalidad, una dignidad y una grandeza a una escala totalmente sobrehumana.

Vista general.

Planimetría.

El Espacio Arquitectónico en la Historia (P.Marfil, ed.)

10: La frontera, un espacio imaginado. La sociedad en la frontera castellano-granadina, ss. XIII-XV (Sofía Marfil)

En este capítulo mostraremos una de las diversas posibilidades de enfoque en cuanto a estudios espaciales: Los límites de tipo político-social, con el caso concreto de la frontera castellano-granadina.

Existen muchos enfoques a la hora de elaborar estudios sobre la frontera nazarí. Hubo enfrentamientos violentos en este contexto y contó con una problemática específica, sin embargo, es en el hecho fronterizo donde se gestaron, consolidaron y encontraron dos fronteras humanas: de un lado, el mundo islámico y, del otro, el cristiano occidental.

En Andalucía, la imagen del vecino frontero, básicamente la del musulmán granadino, se llena de connotaciones positivas y negativas a través de las relaciones cotidianas de la vida diaria.

Este trabajo persigue confeccionar un breve repaso, a través de los testimonios directos plasmados en la documentación de la Edad Media peninsular, de algunos de los aspectos más llamativos de la vida en el hecho fronterizo.

Los rasgos, acontecimientos y temáticas que giran en torno a la frontera son innumerables y no dudamos de que al respecto puedan elaborarse multitud de monografías y tesis doctorales. La amplitud temporal, complejidad particular y la magnitud territorial nos han empujado a sintetizar en gran medida nuestro estudio y a enfocar nuestro trabajo hacia obtener información sobre la realidad social y los fenómenos culturales surgidos a partir de este intercambio.

El fenómeno particular que constituye la frontera de Granada condicionó y justificó gran parte de la historia política,

institucional, socioeconómica y cultural de la región hasta el punto de crear una realidad histórica andaluza que pervive hasta nuestros días.

En la frontera, mejor que en ningún otro lugar, se puede apreciar cómo, desde el contacto, aparecen tanto las particularidades de cada mundo en relación con el otro, no necesariamente opuesto, como las nuevas respuestas culturales nacidas de la prolongada convivencia de una población, en origen, con rasgos diferentes.

- Sociedad: población y vida en la frontera:

El límite castellano-granadino fue un territorio fronterizo situado entre el reino nazarí y los territorios pertenecientes a la Corona de Castilla, incorporados en los últimos momentos de la Baja Edad Media peninsular (Murcia, Jaén, Córdoba y Sevilla). Pese a que la frontera fue una realidad viva y móvil, y su concepción es cambiante a lo largo del tiempo, es a partir del año 1350[188] cuando se advierte cierta estabilidad geográfica hasta la definitiva declaración de guerra de los reinos cristianos contra el reino nazarí a fines del s. XV. Esta estabilización, intercalada con momentos de tregua y conflicto, forjó una entidad cuya naturaleza propició el nacimiento y el desarrollo de elementos y formas multiculturales.

- La frontera: concepto

Según el diccionario de la Real Academia española, frontera se define como confín de un Estado; límite. No obstante, en nuestro caso, la frontera se levanta como un concepto dual y ambiguo de cierre y apertura sincrónica cuyos límites son diáfanos pero claros y sirven como confluencia entre dos civilizaciones. De acuerdo con el arqueólogo francés André Bazzana, la frontera no existe como objeto histórico, sino que se da como resultado de unos procesos de

[188] Muerte de Alfonso XI de Castilla.

tipo histórico[189]. En nuestra opinión, esto solo podría aplicarse a fronteras establecidas con respecto a espacios culturales o naturales y no a realidades políticas bien definidas como las que aparecen en la Península Ibérica en este momento. Somos conscientes, no obstante, de que la frontera es una abstracción de la realidad, justificada por el poder. La frontera está generada por la experiencia, que limita y restringe el espacio vivencial; no existe como materia, pero sí como realidad y, por consiguiente, como objeto histórico de múltiples posibilidades de estudio.

La frontera fue un hecho singular, en el espacio y en el tiempo, entre dos formaciones políticas e ideológicas diferentes; en torno a ella se produjo, según García Fernández[190], un fenómeno de "ósmosis" en el que existieron intercambios recíprocos de influencias culturales que dieron lugar a una frontera abierta con fenómenos históricos e instituciones paralelas particulares. Aunque la frontera separaba dos modelos de civilización distinta, siendo el reino nazarí de Granada heredero de la cultura islámica de al-Ándalus, también supuso una zona de acercamiento y de relaciones de alteridad entre cristianos y musulmanes.

- El carácter de las fuentes para el estudio de la frontera

El estudio de la producción historiográfica medieval, en concreto las crónicas y anales, demuestra cómo las diferentes obras, en mayor o en menor medida, fueron utilizadas como un medio de propaganda del momento. La clara intencionalidad de los hechos plasmados en ellas tiene como fin divulgar, generar o reproducir en el lector un determinado mensaje, de manera deliberada y por medio de símbolos o sugestión. La información, cierta o falsa, es objeto de tergiversación para controlar y alterar las opiniones o

[189] BAZZANA, A.: "El concepto de frontera en el Mediterráneo Occidental en la Edad Media". En *Actas del Congreso la Frontera Oriental Nazarí como Sujeto Histórico (S.XIII-XVI)*. Lorca-Vera, 22 a 24 de noviembre 1994. (pp. 25-46).

[190] GARCÍA FERNANDEZ, M.: "La frontera de Granada a mediados del siglo XIV", Revista de Estudios Andaluces. Nº9, 1987. (pp. 69-86)

El Espacio Arquitectónico en la Historia (P.Marfil, ed.)

percepciones del receptor. Existe, por ello, una modificación manifiesta de la realidad que debemos tener en cuenta en cualquier estudio basado en textos antiguos.

En época medieval, la propaganda se lanzó a través de diferentes vías como cancioneros, sermones, leyendas o crónicas. Estas últimas, al servicio de los estratos más altos de la sociedad (a grandes rasgos, la alta nobleza y la corona), actúan como elemento reafirmador y perpetuador del poder o de un determinado modelo político.

A diferencia de los documentos en los que la intencionalidad propagandística se muestra claramente, como en el caso de las crónicas, donde se remarca la intolerancia fronteriza entre ambas facciones, con la consulta de documentos producidos para otros fines (testamentos, cartas privadas, registros de concejos, etc.) se puede descubrir una sociedad con rasgos totalmente diferentes.

Frente a la ficción de las crónicas hay una explosión de realidad en los documentos. A partir del estudio de las referencias a la frontera en la documentación medieval hispánica se hace innegable el predominio de las interrelaciones e intercambios culturales, económicos, estéticos, etc. entre ambos reinos.

- <u>Repercusiones sociales del hecho fronterizo</u>

Las administraciones, pese a la actitud reticente plasmada en las crónicas, se mostraron favorables y respetuosas ante la libertad individual.

La convivencia es definida como la acción de cohabitar en compañía de otro u otros en un mismo espacio. La convivencia implica una tolerancia, pero no obligadamente una aceptación. La población de frontera, forzada a convivir, compartió un mismo espacio y un mismo tiempo por lo que, en la frontera, castellanos y granadinos vivieron juntos pero no mezclados. Los contactos, no obstante, se produjeron durante todos los siglos medievales. La

voluntad de una convivencia no conflictiva[191], hecho que facilitaba la misma, se manifestó en población y administración con el interés por preservar la libertad y la voluntad personal. Es decir, se favoreció, a grandes rasgos, que fuera el individuo quien decidiera dónde y cómo quería vivir. Así aparece en referencias como las que incluimos a continuación,

24 Marzo 1488, Valencia:
"Carta de seguro a favor de Abrahan Aburriqueque, moro, vecino de la ciudad de Almería, que es el reino de Granada, y de su mujer, hijos y criados, para que se puedan pasar y vivir en estos reinos y ser vasallos de SS.AA."[192]

18 octubre 1488. Córdoba.
"Facultad a la villa de Villena para hacer una morería en que puedan ir a habitar hasta unos 150 moros."[193]

Como decíamos, de las crónicas se puede extraer cierta actitud de intolerancia frente a un mundo aparentemente opuesto. La mayor parte de la información que nos llega sobre este contexto ha procedido siempre de textos oficiales producidos, por tanto, por esferas de poder civil y religioso. Sin embargo, más allá de las ideas transmitidas conscientemente por las crónicas, la convivencia es un hecho tajante al margen de las diferencias que pudieran existir en costumbres, creencias, maneras de pensar o de vivir.

El contacto dio lugar a una realidad en la frontera diferente al del resto de la Edad Media peninsular; a grandes rasgos, no se trató de una población diferente viviendo en reinos distintos sino una población de rasgos distintos conviviendo en un mismo territo-

[191] Las treguas entre el Reino de Granada y la Corona de Castilla no solo fueron frecuentes sino prolongadas, en función de momento y lugar, pese a que las racias y roturas de acuerdos jugaran en contra de este estado.
[192] PRIETO, A., MENDOZA, M.A., ALVAREZ, C., *Archivo de Simancas, Registro general del sello*. Catálogo XIII, vol. III, CSIC. Valladolid, 1956, (p. 380).
[193] *Ibíd*, p. 471.

rio, dominado por una administración y un contexto particular concreto[194].

- La mujer de frontera como sujeto histórico

Uno de los aspectos más novedosos del estudio de la vida cotidiana en la frontera es el análisis de la presencia de la mujer. El hecho fronterizo, en la medida en que unió dos realidades distintas, es un escenario privilegiado para el estudio y la valoración de las formas de vida y roles que se adoptaron en esta nueva unidad.
Tradicionalmente se ha pensado en la mujer como persona subyugada y sometida al varón, no obstante, los últimos estudios al respecto parecen demostrar, en algunas ocasiones, una realidad distinta. En general, las mujeres, tanto castellanas como pertenecientes al territorio nazarí no contaron con poder ni autonomía notoria. La mujer se encontró inmersa en una sociedad patriarcal[195], sin embargo, el estudio de las fuentes textuales medievales dotan a la mujer de una cierta potestad. Observamos que ellas aparecen con frecuencia en los textos notariales como propietarias de bienes[196], muebles o inmuebles, y como beneficiarias de herencias o protagonistas en gestiones y operaciones comerciales. Igualmente, aparece desempeñando trabajos y oficios que, tradicionalmente, se han atribuido en exclusiva a los hombres como la albañilería, la artesanía, artes, etc. aunque discriminadas salarialmente[197].

[194] Es de especial importancia en estos estudios fronterizos tener en cuenta durante todo momento que cada territorio se desarrolló en el tiempo atendiendo a particularidades específicas y la evolución del mismo proceso general, en muchos casos, se hizo distinto a nivel local.

[195] LÓPEZ BELTRÁN, Mª. T.: "Mujeres solas en la sociedad de frontera del reino de Granada: viudas y viudas virtuales". *Clio & Crimen*, n°5. Málaga, 2008. (pp. 94-105)

[196] Mayoritariamente, las mujeres aparecen en las fuentes como propietarias de bienes inmuebles urbanos pero también se dan casos en los que poseen legalmente bienes rústicos, como tierras.

[197] DÍEZ JORGE, Mª. E.: *Mujeres y arquitectura. Mudéjares y cristianas en la construcción.* Granada, 2007. (p. 37, 58, 59, 162)

Es un hecho que la mujer musulmana consiguió mayor autonomía económica durante el siglo XV convirtiéndose, en algunos casos, en fundadora de complejos arquitectónicos de tipo religioso[198]. Tampoco debemos olvidar la existencia, durante toda la Historia, de mujeres cultas que lograron destacar en su tiempo como bien afirma Rache Arié[199].

- La frontera y la nobleza

No hay que perder nunca la visión de vecindad que se dio en la frontera durante estos últimos siglos medievales que, aunque en un continuo contexto beligerante, está cargado de humanidad.

La frontera constituía un polo de atracción social que ofrecía tierra, mayor actividad comercial y posibilidades de ascenso social. Gentes de muchas procedencias y particularidades coincidieron en un mismo tiempo y lugar. La gran movilidad social de las áreas fronterizas hizo que ese espacio se concibiera como un área, como decíamos, abierta. Convivían grupos sociales muy heterogéneos; desde campesinos, comerciantes y gentes que vivían del asalto y el expolio hasta los sectores de la más alta nobleza andaluza, que no estaba necesariamente enfrentada a los del lado opuesto.

La relación existente entre el Reino de Granada y el Reino de Castilla tuvo su origen en la relación de vasallaje entre Muhammad I y Fernando III, sin embargo, fueron frecuentes las rupturas de este vasallaje con constantes enfrentamientos. Estos enfrentamientos crearon la necesidad en ambos reinos de poner en marcha mecanismos que asegurasen en la medida de lo posible la tranquilidad y equilibrio de ambas realidades políticas.

Así, el límite castellano granadino constituyó un elemento vital que condicionó la vida de la nobleza castellana. La frontera tendría repercusiones sociales trascendentales que se forjaron rápi-

[199] ARIÉ, R.: "Algunas reflexiones sobre el reino nasrí de Granada en el siglo XV", *Boletín de la Asociación Española de Orientalistas*, nº 21. 1985. (p. 159)

damente entre los siglos XIV y XV, de entre ellas, la pronta aristocratización fruto de la llegada masiva de una nobleza repleta de señoríos, privilegios y poder a quien la corona responsabilizó de la defensa del territorio frontero pese a los duros y frecuentes golpes de las represalias granadinas y la peligrosidad del territorio.

La concesión de tierras y fortalezas a la nobleza en zonas limítrofes, al mismo tiempo que servían como recompensa por los servicios prestados por estas familias durante la reconquista, servía para asegurar las defensas de las plazas ganadas al reino nazarí. Así, la frontera, fue el origen de multitud de grandes casas señoriales que conocemos, como los Medina-Sidonia.

Además del control ejercido por la nobleza, se estableció el mecanismo pacificador de las treguas, períodos de paz temporales, que llevaban aparejadas, normalmente, el pago de parias[200] y tratos de liberación de cautivos.

Así nos aparece en los últimos versos del romance fronterizo de Abenámar, donde se nos hable del asedio a Granada de Juan II:

-"(...) *El rey moro que esto vido prestamente se rendía, y cargó tres cargas de oro, al buen rey se las envía; prometió ser su vasallo con parias que le daría. Los castellanos quedaron contentos a maravilla; cada cual por do ha venido se volvió para Castilla".*[201]

En estas treguas, apareciendo por primera vez en las de 1310, se estableció el oficio de juez de frontera, que normalmente estaba ostentado por un cristiano y un musulmán, situados en ambas zonas de la frontera. Estos jueces se encargaban de sentenciar a aquellos que fueran responsables de la ruptura de treguas. A estos jueces los ayudaban los *fieles del rastro*, encargados de recibir las denuncias sobre aquellos que habían quebrantado la tregua.

[200] El pago de parias se producía excepto en el caso de que Castilla no tuviera, en ese momento, fuerza para exigirlo, como ocurrió en las treguas de 1475, 1478 y 1481.
[201] Romance de Abenámar, versión de Amberes

La tregua más larga documentada se encuentra entre los años1350 y 1430, sin embargo, la actitud de Enrique IV con respecto a la guerra con Granada hará que los periodos de conflicto y paz se sucedan con rapidez y facilidad. Durante su reinado se produjo la siguiente tregua, del año 1469. La referencia islámica a ella nos dice:
874 de la Hégira, 19 de Muharram, que se corresponde con el 29 de julio de 1469, Llano de Guadalupe.
"Los jeques 'Inān b. 'AbdAllāh b. 'Inān, 'Ammār b. Mūsā y Raḥḥū b. 'AbdAllāh, en nombre del rey de Granada, y los comendadores Alonso de Lisón y Diego de Soto, por el rey de Castilla, conciertan una tregua de tres años en la frontera oriental del emirato nazarí."[202]

- Cautiverio

Muy ligado a los períodos de tregua y los períodos de conflicto se encuentra el fenómeno del cautiverio. Para Andalucía el cautiverio se convirtió en un hecho casi cotidiano que podía ser fruto de una acción de guerra, en cuyo caso podían ser apresadas más de cuatrocientas personas al mismo tiempo[203], aunque lo más habitual era la captura a manos de pequeños grupos de caballería, formados por almogávares[204], que apresaban de manera eventual población habitual del lugar (campesinos, leñadores, etc.).

Por lo general, los cautivos eran capturados durante cabalgadas y represalias, consecuencia de caminar sin salvoconducto por esos límites ("descaminados"), por entrar demasiado en tierras de otro reino o, curiosamente, por motivos económicos ya que alcanzó matices de negocio traficando con personas. También se fundaron, en este contexto, órdenes religiosas durante el s. XIII dedicadas expre-

[202]GARCÍA LUJÁN, J.A., *Treguas, guerra y capitulaciones de Granada (1457-1491) Documentos del archivo de los Duques de Frías*, Publicaciones de la Diputación de Granada, Granada, 1998, n. 128, p. 82.

[203]Un ejemplo de esta captura en masa fue la incursión granadina sobre poblaciones de La Higuera y Santiago de Calatrava, en 1471, o las quinientas personas capturadas en Cieza, en 1477.

[204]Almogávares: soldados de infantería ligera mercenarios de la Corona de Aragón que no formaban parte de los ejércitos regulares.

El Espacio Arquitectónico en la Historia (P.Marfil, ed.)

samente a la redención de cautivos, como la Orden de la Merced o la Orden de los Trinitarios. Más adelante y en directa relación con Granada funcionaron los monjes de Guadalupe.

El fenómeno del cautiverio se refleja, como decíamos, de manera muy amplia en la documentación; algunos de los ejemplos encontrados son:

6 Febrero 1484, Tarazona:
"Comisión al licenciado Juan de la Fuente, alcalde de Casa y Corte, a petición de D. Pedro Enríquez, adelantado mayor de Andalucía, sobre ciertos moros cautivados en la cabalgada que hizo el marqués de Cádiz por tierras de Granada en Septiembre de 1483, y que retienen los caballeros de Jerez de la Frontera, sin dar su parte a los de las villas de Bornos y Espartinas, que también intervinieron".[205]

Enero 1490. Écija:
"Al concejo de Arahal, y a los arrendadores de esta villa, que tornen un esclavo moro a doña María de Acuña, mujer de Juan de Robles, tomado al pasar por dicha localidad.-Concejo."[206]

18 Abril 1485, Córdoba:
"Idem para que García Tello use el oficio de alcalde mayor de la ciudad de Sevilla mientras tanto que esté cautivo de los moros su hermano Juan Gutiérrez Tello, preso en el desastre de la Ajarquía."[207]

Castilla y Granada reconocían el derecho de los cautivos a buscar la salvación en la huida pero, en la mayoría de los casos, las fugas eran imposibles y la libertad solo podía alcanzarse abonando cierta cantidad de dinero. En ocasiones, los cautivos volvían a casa

[205] PRIETO, A.; ÁLVAREZ, C.: *Archivo de Simancas, Registro general del sello*, catálogo XIII, vol. V. CSIC, Valladolid, 1958, p.296.
[206] PRIETO, A., ALVAREZ, C., *Archivo de Simancas, Registro general del sello*. Catálogo XIII, vol. VII, CSIC. Valladolid, 1961. P. 10.
[207] PRIETO, A., MENDOZA, M.A., ALVAREZ, C., *Archivo de Simancas, Registro general del sello*. Catálogo XIII, vol. IV, CSIC. Valladolid, 1956, p. 110.

para reunir el dinero de su rescate, dejando a un miembro de su familia como rehén, otras, esperaban hasta que sus familiares encontraran la manera de pagar su rescate.

Del complejo fenómeno del cautiverio también nació un nuevo tipo de literatura; así se refleja en la obra el Diwan de ʿAbd al-Karim al-Qaysi al-Basti, que dedicó cinco poemas al tema del cautiverio, que conoció no solo por lazos familiares sino en primera persona.

Uno de los rasgos clave para comprender que la evolución e historia de los territorios marcados durante la Edad Media peninsular por la frontera tomaron un rumbo diferente al del resto es el de la creación de leyes, profesiones e instituciones que respondían a las necesidades particulares de la vida fronteriza.

Así, nace la figura del alfaqueque que, en respuesta de estas nuevas necesidades sociales relativas al cautiverio, ponía en contacto a la familia del cautivo con el dueño de éste y procuraban que ambas partes llegaran a un acuerdo a cambio de un pago o servicio.

Entre las referencias más importantes sobre la figura del alfaqueque destacamos las insertadas dentro del libro de las Siete Partidas[208] de Alfonso X el Sabio, que aparecen dentro del título 30 de la segunda partida.

TÍTULO 30: *Los alfaqueques*
-*"Ley 1: Alfaqueques tanto quiere decir en lengua arábiga como hombres de buena verdad que son puestos para sacar los cautivos y estos, según los antiguos mostraron, deben tener en sí seis cosas: la primera, que sean verdaderos de donde llevan el nombre; la segunda, sin codicia; la tercera, que sean sabedores tanto del lenguaje de aquella tierra a la que van, como del de la suya; la cuarta, que no sean malqueridos; la quinta, que sean esforzados;*

[208] SÁNCHEZ-ARCILLA BERNAL, José (ed.), Las Siete Partidas (El Libro del Fuero de las Leyes), Madrid, Reus, 2004.

la sexta que tengan algo suyo. Y sobre todas estas cosas conviene que sean capaces de conservar el secreto, pues si tales no fuesen, no podrían guardar su verdad".
-"Ley 2: Escogidos muy ahincadamente deben ser los alfaqueques; pues que tan piadosa obra han de hacer como sacar los cautivos, y no tan solamente los deben escoger que tengan en sí aquellas cosas que dijimos en esta ley, mas aun que vengan de linaje bien afamado. Y esta elección ha de ser por doce hombres buenos que tome el rey, o el que estuviere en su lugar, o los principales de aquel concejo donde moraren aquellos que hubieren a ser alfaqueques, y estos han de ser sabedores del hecho de los otros, porque puedan jurar sobre los santos Evangelios en mano del rey o del que fuere puesto en su lugar; que aquellos que escogen para esto tienen en sí todas las cosas que dijimos Y después que de esta manera fuesen escogidos, deben ellos otrosí jurar que sean leales en hecho de los cautivos, acercando su provecho y alejando su daño cuanto ellos pudieren, y que ni por amor ni malquerencia que hubiesen a alguno no dejasen de hacer esto, ni por don que les diesen ni les prometiesen dar".

Se describen como personas de confianza que, conociendo las lenguas de ambos reinos, ayudan en la labor de rescatar cautivos. Pese a que encontramos, como hemos visto, la figura del alfaqueque reflejada en textos ya en el s. XIII, a fines del s. XIV en Castilla se creó el cargo de Alfaqueque mayor, encargado de la frontera nazarí, mantenido hasta la conquista definitiva del Reino de Granada por los reinos cristianos en el año1492.

-"Veno [a Jerez] García Alonso, alfaqueque, que enviaron con sus cartas a Ronda e la Sierra e a Gibraltar, e dio çiertas cartas del alcayde e alguasil de Ronda e de Ximena e de la sierra de Villaluenga en que responden que ellos guardan la pas, e quel rey de Granada no llega gente para faser daño en tierra de christianos, e que si desto algo sopieren lo farán saber, e que les fagan enviar la mora que está cativa en Arcos o que les tornare el christiano que por ellos troxó Juan Machorro, e que les plega de se juntar con ellos en Cardela, e que lo enviasen desir para quándo, e que les den de espacio quatro días para que fagan

venir de Gibraltar e Ximena porque se vean los daños de la una parte e de la otra, e se faga conplimiento a las partes."[209]

- Religión

Es un hecho innegable que la principal causa de conflicto entre ambas entidades políticas fue la ideología religiosa, sin embargo, muchos datos extraídos, fundamentalmente, de documentos como pleitos por lindes o contratos comerciales nos muestran otra realidad.

a frontera propició que se transformaran aspectos tan personales como la religión, en testimonios de conversiones tanto de cristianos al Islam como viceversa, en todos los lugares del Valle del Guadalquivir. En muchos casos, los cautivos encontraban en la conversión la libertad pero también hay conversiones que son fruto de la voluntad personal. Los documentos ofrecen también referencias a estas conversiones, por ejemplo:

"Francisco Elupa declara en su testimonio que un tío suyo, llamado Hotaya, se hallaba cautivo en Lorca y con el propósito de rescatarlo preparó el intercambio con un cristiano cautivo en poder de otro pariente. El intercambio no pudo realizarse porque se supo que Hotaya se había convertido al cristianismo".[210]

El respeto institucional a la libre elección se documenta, al menos, desde la tregua del año 1310. En este Tratado de Paz se nos dice:

-*"Otrosí, nos prometemos a buena fé, sin mal enganno, que si uos fuexere alguno o algunos de la nuestra tierra, que nos ayan a dar cuenta e recabdo de lo que por nos recabdaron, que nos, que los mandemos recabdar et que los tornemos a vuestro poder, et si fuere elche, quier nuestro o de alguno de vuestros vasallos, que sea recabdado todo lo que troxiere para nos lo enbiar a uso o a cuyo fuere, et él que sea pregonado; et si qusiere ser cristiano que lo sea, et si quisier moro que lo non tengamos en nuestra tierra et que vaya por do quisier.*[211]

[209] ROJAS GABRIEL, M., *La frontera entre los reinos de Sevilla y Granada en el siglo XV (1390-1481)*, Publicaciones de la universidad de Cádiz, 1995, p. 172.

[210] ARCHIVO PRÍNCIPE DE VIANA (digitalizado), folios 69V-70V.

[211] GIMÉNEZ SOLER, A.: *La corona de Aragón y Granada. Historia de las relaciones entre ambos reinos.* (pp. 167-169)

El Espacio Arquitectónico en la Historia (P.Marfil, ed.)

- Conclusión

En conclusión, las fuentes documentales han permitido abordar el estudio sobre la vida en la frontera castellano-nazarí desde otra perspectiva distinta a la tradicional, que se declinaba por posturas más violentas e intolerantes dentro del contexto frontero.

Los temas trabajados solo han servido para esbozar una visión general aproximada de una realidad social diferente a la de cualquier otro lugar durante la Edad Media. La frontera, como objeto histórico, constituyó tajantemente el eje central de la Historia medieval en la región Andaluza desde el s. XIII hasta tiempo después de la conquista de Granada. La frontera marcó no solo el territorio, cuyas divisiones administrativas, presencia de fortalezas y plazas fuertes, etc. manifiestan una semblanza medieval, sino que condicionó los caracteres específicos de Andalucía, de acuerdo con García Fernández[212], poblamiento concentrado, economía agraria y latifundios o administración municipal entre otros.

Pese a todo, es necesario mantener siempre una visión abierta a la hora de entender los procesos que se dieron por y en la frontera. Las particularidades de cada región y de los acontecimientos históricos que se desarrollaron de manera local condicionaron en gran medida la visión de ese límite y los aspectos y rasgos culturales asociados a este lugar. La frontera separa, une, destruye y crea.

[212] GARCÍA FERNANDEZ, M.: "La frontera de Granada a mediados del siglo XIV", *Revista de Estudios Andaluces*. Nº9, 1987. (p. 11)

BIBLIOGRAFÍA DEL CAPÍTULO:

1. ALCÁNTARA VALLE, J. M.: *Nobleza y señoríos en la frontera de Granada durante el reinado de Alfonso X. Aproximación a su estudio* en *Vínculos de Historia*, n°. 2, Universidad de Sevilla. Sevilla, 2013.
2. ARIÉ, R.: "Algunas reflexiones sobre el reino nasrí de Granada en el siglo XV", *Boletín de la Asociación Española de Orientalistas*, n° 21. 1985. (pp. 157-179)
3. BAZZANA, A.: "El concepto de frontera en el Mediterráneo Occidental en la Edad Media". En *Actas del Congreso la Frontera Oriental Nazarí como Sujeto Histórico (S.XIII-XVI)*. Lorca-Vera, 22 a 24 de noviembre 1994. (pp. 25-46).
4. CARRIAZO, J. M.: *En la frontera de Granada*. Granada, 2002.
5. CARRIAZO, J. M.: *La vida en la frontera de Granada*. Actas I Congreso de Historia de Andalucía. II. Córdoba, 1978. (pp. 277-301)
6. DÍEZ JORGE, Mª E.: *Mujeres y arquitectura: mudéjares y cristianas en la construcción*. Granada, 2011.
7. DÍEZ JORGE, Mª E.: "Misivas de paz en las relaciones diplomáticas: regalos y presentes entre reinos" en Actas III congreso de Estudios de Frontera: convivencia, defensa y comunicación en la frontera. Alcalá la Real (Jaén), del 18 al 20 nov 1999. (pp. 219-233)
8. GARCÍA FERNÁNDEZ, M., "Sobre la alteridad en la frontera de Granada. (Una aproximación al análisis de la guerra y la paz, siglos XIII – XV) en *Revista de Faculdade de Letras HISTÓRIA*, III Série, vol. 6, Oporto, 2005. (pp. 213 – 235)
9. GARCÍA FERNANDEZ, M.: "La frontera de Granada a mediados del siglo XIV", *Revista de Estudios Andaluces*. N°9, 1987. (pp. 69-86)
10. GARCÍA LUJÁN, J.A., *Treguas, guerra y capitulaciones de Granada (1457-1491) Documentos del archivo de los Duques de Frías*, Publicaciones de la Diputación de Granada, Granada, 1998.
11. GIMÉNEZ SOLER, A.: *La corona de Aragón y Granada. Historia de las relaciones entre ambos reinos*, Madrid, 2010. (pp. 167-169)

El Espacio Arquitectónico en la Historia (P.Marfil, ed.)

12. GONZÁLEZ JIMÉNEZ, M.: "Fuentes para la frontera castellano-granadina" en *Hacedores de frontera. Estudios sobre el contexto social de la frontera en la España medieval.* Madrid, 2009. (pp. 15-26)
13. LÓPEZ BELTRÁN, Mª. T.: "Mujeres solas en la sociedad de frontera del reino de Granada: viudas y viudas virtuales". *Clio & Crimen,* n°5. Málaga, 2008. (pp. 94-105)
14. LÓPEZ DE COCA CASTAÑER, J.E.: "La liberación de cautivos en la frontera de Granada, ss. XIII-XV", *En la España Medieval,* vol. 36. Málaga, 2013. (79-114)
15. MELO CARRASCO, D., "Las treguas entre Granada y Castilla durante los siglos XIII a XV" en *Revista de Estudios Histórico-Jurídicos*, vol. XXXIV, Valparaíso, Chile, 2012. (pp. 237 – 275)
16. NIETO SORIA, J.M.: *Fundamentos ideológicos del poder real en* Castilla (siglos XIII-XIV), Barcelona, 1998.
17. PICON, E.; SCHULMAN, I.: *Las literaturas hispánicas.* Vol. II, España. Romance de Abenámar, versión de Amberes. Madrid, 1991.
18. PRIETO, A., ALVAREZ, C., *Archivo de Simancas, Registro general del sello*. Catálogo 13, vol. 7, CSIC. Valladolid, 1961.
19. PRIETO, A., MENDOZA, M.A., ALVAREZ, C., *Archivo de Simancas, Registro general del sello*. Catálogo 13, vol. 4, CSIC. Valladolid, 1956.
20. PRIETO, A.; ÁLVAREZ, C.: *Archivo de Simancas, Registro general del sello*, catálogo XIII, vol. V. CSIC, Valladolid, 1958.
21. RODRÍGUEZ MOLINA, J., "Relaciones Pacíficas en la frontera con el Reino de Granada" en *Actas del Congreso la Frontera Oriental Nazarí como Sujeto Histórico (s. XIII – XVI)*, Almería, 1997. (pp. 253 – 288).
22. RODRÍGUEZ MOLINA. J. R.; *La vida de moros y cristianos en la frontera.* Alcalá la Real, 2007.
23. ROJAS GABRIEL, M., *La frontera entre los reinos de Sevilla y Granada en el siglo XV (1390-1481)*, Publicaciones de la universidad de Cádiz, 1995.
24. ROLDÁN CASTRO, F.: "La frontera oriental nazarí (s. XII-XVI): el concepto de alteridad a partir de las fuentes de la época" en *Actas del Congreso la Frontera Orien-*

tal Nazarí como Sujeto Histórico (S.XIII-XVI). Lorca-Vera, 22 a 24 nov 1994 / coord. por Pedro Segura Artero, 1997. (pp. 563-570) (p.564)

25. SÁNCHEZ SAUS, R.: "Nobleza y frontera en la Andalucía medieval" en *Hacedores de frontera. Estudios sobre el contexto social de la frontera en la España medieval.* Madrid, 2009. (pp. 121-128)

26. SÁNCHEZ-ARCILLA BERNAL, J.(ed.), *Las Siete Partidas* (El Libro del Fuero de las Leyes), Madrid, Reus, 2004.

27. SECO DE LUCENA PAREDES, L.: *Documentos arábigo-granadinos*. Madrid, Instituto de Estudios Islámicos, 1961.

El Espacio Arquitectónico en la Historia (P.Marfil, ed.)

11: El espacio en el Renacimiento (José L. Asencio, Felipe Gómez-Rivas, Irene Rodríguez-Romero)

Pieza nº1º: Templete de San Pietro in Montorio

- **Factores sociales.**

Proyectado por Bramante, esta edificación se erige como una especie de relicario arquitectónico, cuya misión es indicar a los peregrinos y el resto de visitantes el posible emplazamiento de la cruz de San Pedro, que se encuentra en una cripta subterránea erigida en 1586 por el Papa Paulo III. También, se cree que aquí fue martirizado San Pedro. Su construcción fue costeada por los Reyes Católicos, manteniéndolo sus sucesores hasta hoy en día. Es uno de los muchos edificios conmemorativos y religiosos que se construyeron en la zona para conmemorar el martirio y la crucifixión de San Pedro, ya que se cree que ambos sucesos ocurrieron en dicho lugar. Es una de las más importantes presencias españolas en Italia, y cabe mencionar que se habla de que tiene un segundo motivo para conmemorar, que es en este caso la Toma de Granada por parte de los Reyes Católicos (Fernando e Isabel).

- **Factores intelectuales.**

En este santuario de planta circular, se acumulan y simplifican los esquemas del plano central de Leonardo Da Vinci[213], teniendo como resultado una relación radial de formas y espacios desde la

[213] GIEDION, S. Espacio, tiempo y arquitectura. Pág. 67.

El Espacio Arquitectónico en la Historia (P.Marfil, ed.)

parte central hacia el exterior (*como un rosetón gótico*). Se erige por un núcleo cilíndrico (imita a los martyria orientales) siguiendo unas normas muy ajustadas en cuanto a criterios de simetría, perspectiva y proporción modular, fundamentada en el número 8 y sus múltiplos[214]. Las dos estructuras concéntricas, columnas y muro, se corresponden con niveles de perspectiva distintos, donde se atribuye a la columnata la escala mínima compatible a las medias humanas, es decir, una separación entre columnas de unos 90cm.

Encontramos un edificio que se aprovecha de los modelos de la antigüedad, inspirándose literalmente en el orden dórico del Teatro Marcelo; así como apropiándose del mismo material. Toda la teoría del ideal de belleza florentino, queda plasmada en San Pietro in Montorio.

- **Factores técnicos**

Se trata de un tholos (templo circular) sobre tres pedestales más un pequeño podio en el que se desarrolla un peristilo con un pórtico de dieciséis columnas de orden dórico, rematado por la balaustrada, el tambor y una cúpula hemisférica, en la actualidad cubierta con placas de plomo.

Es una diminuta construcción de 4,57 metros de diámetro interior y 12,50 metros de altura total, y realizado en granito, mármol travertino, estucos y revocos. Está moldeada por gruesos muros que eran tallados en su grosor para dar un efecto escultórico, o realizados en relieve por medias columnas o columnas enteras. En este aspecto, el pequeño templete de Bramante puede considerarse como el paradigma del templo platónico ideal, tal como lo vemos imaginado en distintas obras del Renacimiento, como Los Desposorios de la Virgen, de Rafael.

[214] OP. Cit. Pág. 68.

También, este templete es un descendiente directo de los viejos templos de Vesta y Sibila, así como también del famoso Panteón de Agripa, admirado mucho por Bramante. Además, cabe mencionar que sigue la tradición conceptual de los mausoleos paleocristianos y bizantinos.

- **Factores estéticos y figurativos**

Esta obra arquitectónico-escultórica presenta unas características morfológicas peculiares. Se trata de hacer un edificio monumentalidad partiendo de la simplicidad, destacando esa balaustrada a modo de balconada circundante y el pórtico creado con esa hilera de columnas. Se usan relieves para cubrir las metopas, combinándolas con triglifos, como se hacía en la arquitectura griega en los frontones de los grandes templos, uno de ellos el Partenón de Atenas. En el Renacimiento es muy frecuente el uso de escudos y medallones, como el que vemos justo en la parte superior coronando la balaustrada[215]. Por otra parte, encontramos que la cúpula está rematada por una pequeña linterna, lo que hace aumentar ese carácter monumental pero a la vez simple del templete.

- **Factores económicos**

Tanto el granito como el mármol travertino son unos materiales caros, pero como ya se ha explicado anteriormente, esta obra fue promovida y financiada por los Reyes Católicos. Esto explica el uso de materiales exquisitos y de una economía que pocos se podía permitir.

[215] TOMAN, R. El arte en la Italia del Renacimiento: arquitectura, pintura, escultura y dibujo, pág. 45.

El Espacio Arquitectónico en la Historia (P.Marfil, ed.)

- **Factores urbanísticos**

El templete se halla dentro de un convento de franciscanos españoles erigido en Roma, Hoy en día, encontramos la Academia de España en los antiguos claustros. Este lugar se sitúa en el famoso barrio de Trastevere, palabra derivada del latín que significa tras el Tíber. Es el décimotercer barrio histórico de Roma, y su edificación surge a partir de las colinas vaticanas, es decir, otras colinas aparte de las siete conocidas sobre las que se funda Roma.

Entonces, al hablar de cuestiones urbanísticas, tenemos que hacer hincapié en la traza urbana romana, en la que se hacía todo a través de un sistema de cuadrícula y siempre dando importancia al aspecto monumental y al espacio público.

- **Factores arquitectónicos**

En lo concerniente a estos factores, cabe mencionar que se levanta sobre su correspondiente estereóbato de tres pedestales con un pódium. Las columnas empleadas tienen el fuste liso, y en el entablamento vemos trifligos y metopas (espacios donde se pueden colocar relieves). En el Renacimiento se emplea este orden para aquellos edificios consagrados a santos varones, siempre de una gran fortaleza.

Su planta es circular (deriva del tholos griego), como anteriormente hemos mencionado, y sobre un cuerpo de tres gradas, a modo de estilóbato, descansa una fila de dieciséis columnas de fuste liso, siguiendo los modelos del orden toscano. Este elegante peristilo sostiene un friso que recuerda al entablamento dórico, es decir, con triglifos y metopas sobre las que se dibujan en un relieve poco pronunciado algunos objetos litúrgicos[216]. Todo esto está den-

[216] BUSSAGLI, M. Roma: arte y arquitectura, pág. 89.

tro de la más pura tradición arquitectónica grecorromana, pero este esquema se rompe en la parte superior del pórtico, ya que se alza una balaustrada que rodea el cuerpo superior, que contrasta con la pesadez de formas de la columnata que soporta. Es como un envoltorio que da acceso a un pequeño edificio de dos pisos. Los paramentos alternan profundas hornacinas con grandes ventanales separados entre sí por las pilastras, dichas hornacinas solo permiten algún elemento decorativo en su parte superior, ya que éstas culminan con una media cúpula gallonada, como una venera. El cuerpo inferior se encuentra cubierto con una cúpula bulbiforme con un perfil de curva y contracurva, coronada por una forma apuntada. A pesar de su monumentalidad, este conjunto arquitectónico es de pequeñas proporciones.

Teniendo en cuenta lo dicho respecto a su planificación arquitectónica y sus carácteres exento y rotondo en su médium, el patio correspondiente, hacen que sea este templete, visualmente hablando, válido desde cualquier punto de vista. Esto hace que carezcan de valor el propio espectador y un punto de vista privilegiado, haciendo hincapié en esa idea de clasicismo con pretensiones de atemporalidad[217].

- **Factores volumétricos**

Como hemos venido mencionando anteriormente, este emplazamiento se constituye con cierta monumentalidad, pero siempre desde la pura simplicidad. Se integra dentro de un patio en el cual el espacio es compartimentado. No es un templo al uso de grandes proporciones, puesto que se trata más como un envoltorio o caja que alberga algo más importante a nivel simbólico y religioso, es decir, se juega con la importancia desde dentro hacia el exterior.

[217] SUÁREZ QUEVEDO, D. Anales de la Historia del Arte, pág. 318.

El Espacio Arquitectónico en la Historia (P.Marfil, ed.)

Tanto la simetría como la perspectiva y las proporciones se fundamentan en el número 8 y sus múltiplos.

Bramante sigue mucho a diferentes tratadistas, estando entre ellos Sebastiano Serlio, lo que permite que esté influenciado por sus teorías y conceptos en lo arquitectónico, estableciendo así líneas y volúmenes geométricos sencillos[218].

- **Elementos decorativos**

Hay que recalcar los triglifos y los relieves que decoran las distintas metopas del friso, todas ellas alusivas a San Pedro, a la Iglesia y al Papado como instituciones. También, encontramos esta inscripción hablando de la fundación del templete y sus promotores: «*SACELLVM APOSTOLOR. PRINCI./ MARTIRIO/ SACRVM/ FERDINAND. HISPAN. REX/ ET HELISABE. REGINA CA/ THOLICI. POST. ERECTAM./ AB EIS./ AEDEM. POSS./ AN. SAL. (...)/ M.D.II.*».

No obstante, encontramos otra inscripción que nos habla del verdadero "factótum" del templo, es decir, la verdadera persona (Bernardino López de Carvajal) que hizo el encargo a Bramante en nombre de los reyes hispanos, y dice así: «*BERNARDVS CARAVAXAL S.E.R. CARDINALIS PRIMVM LAPIDEM INJECIT*»[219].

La balaustrada también es un elemento solamente decorativo, que permite esa ruptura y punto de inflexión en lo que solía ser la arquitectura grecorromana. Además, el uso del escudo se frecuenta mucho a partir del Renacimiento.

[218] OP. Cit. Pág. 316.
[219] Idem. Pág. 317.

- **Factores de escala**

La escala en el Renacimiento si es contraria a la romana, aunque en cuestiones arquitectónicas y elementos decorativos beban de ella. Aquí, vemos que se acerca más al ser humano, hay que recalcar ese humanismo que aparece en el Renacimiento italiano, pero sobre todo hay que destacar las cuestiones neoplatónicas predominantes de las que Bramante era partidario.

El Espacio Arquitectónico en la Historia (P.Marfil, ed.)

Vista general.

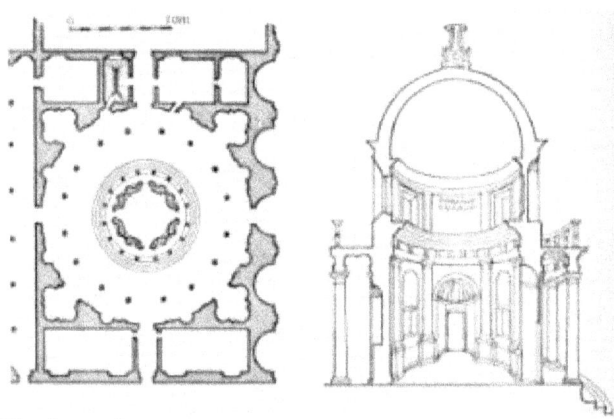

Planimetría.

Pieza nº2: Villa Capra

- **Factores Sociales**

En el año 1565, Paolo Almerico, conde y sacerdote decide abandonar la Curia Romana, tras haber sido vicario de los Papas Pio IV y Pio V, regresando entonces a Vicenza, su ciudad natal. Una vez allí decide construir una residencia en el campo, en concreto en la cima redondeada de una colina a las afueras de Vicenza.

Paolo Almerico no tenía especial necesidad de un gran palacio o una gran villa, sin embargo deseaba una villa sofisticada. La construcción fue ideada por Palladio, atendiendo al deseo de Almerico, proyectando para él; una residencia suburbana con imagen social, pero que fuera a la vez un refugio tranquilo de meditación y estudio. Las obras comenzaron en 1566.

La Villa Capra, se convertiría posteriormente en todo un referente arquitectónico para numerosos artistas, convirtiéndose de este modo en una construcción que sentará las bases de muchas obras posteriores.

- **Factores Intelectuales**

La construcción refleja de forma clara los ideales humanísticos de la arquitectura del Renacimiento. El formalismo geométrico se impone en todo el discurso arquitectóni-

co, tanto en las vistas hacia el exterior, en las que los pórticos enmarcan el paisaje, como en las vistas hacia el propio edificio y su entorno. Se utilizan las formas geométricas elementales (el cilindro, el cubo y la esfera) pero sin ornamentación, con el objetivo de resaltar al máximo apogeo sus cualidades volumétricas.

La obra se inspira en lo que se refiere a funcionalidad y construcción al modelo del Panteón romano, con elementos pictóricos medievales influidos por el poder de la iglesia, donde Dios es el centro de toda cosa existente en el mundo y en la vida. Consigue la armonía entre arquitectura y paisaje, entre la civilización y la naturaleza, la máxima inspiración del Cinquecento veneciano.

- **Factores Técnicos**

Encontramos un edificio de planta cuadrada, por lo que describir la construcción como "Rotonda" (redonda) es completamente erróneo, ya que la planta del edificio no es circular, sino que puede ser definida como la superposición de un cuadrado y una cruz, por otro lado el edificio en sí es totalmente simétrico. La pureza y el simbolismo del cuadrado, que representa lo terrenal, y el círculo, que recoge lo espiritual, se combinan en la planta de forma muy acertada. La vivienda consta de cuatro fachadas de acceso, las cuales presentan un volumen monumental. El interior de la construcción tiene su núcleo en un gran salón central con cúpula.

- **Factores Estéticos y Figurativos**

La obra se inspira en lo que se refiere a funcionalidad y construcción al modelo del Panteón romano, con elementos pictóricos medievales influidos por el poder de la iglesia, donde Dios es el centro de toda cosa existente en el mundo y en la vida. Como ya se ha comentado, la edificación tenía como objetivo ser la residencia de un hombre perteneciente a la Iglesia, por lo que la estética y los

simbolismos de dicha construcción estaban estrechamente relacionados con la religión.

- **Factores Económicos**

Por lo general, las villas de Palladio se construyeron con obra de ladrillo revestida de estuco, la mayor parte de los elementos, incluidas columnas, eran de ese material y la Villa Capra es el ejemplo perfecto de este aspecto. La piedra se reservaba para los detalles más refinados, como basas y capiteles de las columnas y marcos o guarniciones de huecos.

Atendiendo a esta información, podemos decir que estamos ante una construcción de materiales de muy bajo coste que debido a la gran maestría de Palladio, dieron lugar a un gran lujo en las formas.

- **Factores Urbanísticos**

Cada uno de los cuatro pórticos de la Villa Capra ofrece una amplia visión del terreno circundante. Este aspecto no es fruto del azar, ya que la villa fue proyectada de forma que estuviera en perfecta armonía con el paisaje, de forma que constituyera un elemento más del mismo.

- **Factores Arquitectónicos**

En esta villa, Palladio puso en práctica la concepción de la villa clásica como construcción de planta centralizada. El cuerpo del edificio es un cubo dentro del que se inscribe una sala circular, rotonda, alrededor de la cual se agrupan las diferentes estancias cuadrangulares. En cada una de las caras del cubo sobresale un pórtico porticado, de orden jónico y con un amplio frontón, que da a la planta figura de cruz griega. A estos pórticos se accede gracias a unas magníficas escalinatas, las cuales cuentan con sus corres-

pondientes columnatas jónicas, que sostienen sendos frontones triangulares, con decoración y esculturas de Lorenzo Rubini, claramente inspiradas en las fachadas de los templos clásicos, que en este caso serían hexástilos. Esto es un aspecto novedoso, ya que se le da a una vivienda el tratamiento de un edificio religioso, siendo la primera vez que se usa una cúpula para un edificio que no sea religioso. Cada una de las cuatro entradas conduce, a través de un pasillo corto, al cuarto principal del piano noble, un salón central circular, cuyo diámetro equivale a la anchura del pórtico, cubierto por una cúpula realizada a base anillos superpuestos. El centro de la sala lo marca la figura de una cabeza de león incrustada en el suelo, en medio de una circunferencia con radios rojos y blancos. Esta sala central se encuentra cubierta con una magnífica cúpula semiesférica.

Por otro lado, un aspecto de gran importancia en la construcción es la cúpula. En la cúpula, primeramente, vemos representada la Religión, la Benignidad, la Moderación y la Castidad, todo esto representado al lado del Pantocrátor, el cual ocupa en centro de la representación.

Es una versión de la que podemos ver en el Panteón de Roma. Es una de las primeras veces que se puede ver una planta centralizada con cúpula en una construcción civil. Hasta ese momento se habían usado sólo para construcciones religiosas, por eso Paladio hizo un modelo tan impactante y que fue copiado posteriormente.

- **Factores Volumétricos**

Aunque Villa Capra pueda parecer completamente simétrica, existen desviaciones proyectadas para que cada fachada fuera el complemento del ambiente y la topografía circundante. En consecuencia, existen diferencias en las fachadas, en el tamaño de los escalones, en el muro de contención, etc. De tal modo la simetría de

la arquitectura dialoga con la asimetría del paisaje, para crear una composición en apariencia simétrica.

- **Elementos Decorativos**

Igual que en el ámbito arquitectónico, la decoración incluye elementos formales destinados a sugerir un sentido de sacralidad, en sintonía con el programa general. Toda la villa estaba pensada para que la albergara un hombre de la Iglesia. La gran cantidad de frescos reproduce más el ambiente de una catedral que el de una residencia.

Las esculturas son obra de Lorenzo Rubini y Giambattista Albanese, la decoración plástica y los cielorrasos son de Agostino Rubini, Ottavio Ridolfi, Ruggero Bascapè, Domenico Fontana y posiblemente de Alessandro Vittoria, los frescos pertenecen a Anselmo Canera, Bernardino India, Alessandro Maganza, y más tarde al francés Ludovico Dorigny. La decoración de la villa llevó mucho tiempo y englobó a gran número de artistas y en algunos casos no se posee información de los artistas y artesanos que realizaron las obras decorativas.

El emplazamiento más destacado del espacio interno, es sin duda la sala central circular, la cual está provista de balcones, que se desarrollan en toda la altura hasta la cúpula. El cielorraso semiesférico está decorado con frescos de Alessandro Maganza. En este espacio, también encontramos alegorías relacionadas a la vida religiosa y las virtudes que supone, con representaciones de la Bondad, la Templanza y la Castidad. La parte inferior de la sala, en concreto cada una de las paredes, está decorada con columnatas fingidas en trampantojo y gigantescas figuras de la mitología griega, obras de Ludovico Dorigny.

El Espacio Arquitectónico en la Historia (P.Marfil, ed.)

- **Factores de Escala**

La altura y la longitud del edificio están perfectamente delimitadas por un sistema de proporción que deriva de Alberti y, en última instancia de Vitrubio. Por otro lado, la combinación de cuadrado (la planta) y círculo (cúpula) es característica del Renacimiento, aunque como resultado final se obtiene, gracias a los pórticos, la forma de cruz griega. El conjunto del edificio refleja simetría, perfección, armonía, en definitiva, los parámetros del Renacimiento.

Vista general.

Planimetría.

El Espacio Arquitectónico en la Historia (P.Marfil, ed.)

Pieza n°3: Palacio Farnesio (1514 -1589)

- **Factores sociales.**

Es considerado uno de los edificios más bellos del renacimiento, fue encargado construir por el cardenal Alejandro Fariseos[220], posteriormente Papa Pablo III, a Antonio de Sangallo el Joven. Los trabajos, iniciados en el 1514 pero se interrumpieron en 1527 por el saqueo de Roma y fueron retomados en el 1541, tras el acceso al papado del cardenal Farnesio con modificaciones sobre el proyecto originario a cargo del mismo Sangallo. Tras la muerte de Sangallo lo sustituiría Miguel Ángel al que pertenece la cornisa que recorre la parte superior de la fachada del Palacio, el balcón central y los acabados del patio interior. En 1549 muere el papa Pablo III y habrá que esperar hasta el año 1565 a la llegada de su sobrino, Ranucio Farnese[221] para que realizara otros trabajos dentro del palacio dirigidos por Vignola. De igual modo otro sobrino del Papa ordena elaborar a Giacomo della Porta la parte posterior con la fachada hacia el río Tíber, completada en el año 1589 y que debería haber estado unida con un puente a la "Villa Chigi o "Farnesina"[222], adquirida en el año 1580 en la otra orilla del río.

[220] Alejandro Farnesio, miembro de la casa Farnesio, posteriormente Papa Pablo III
[221] Rancio Farnese, Fue un prelado italiano, cardenal de la iglesia católica y obispo de Santa Lucía En Messina (Sicilia).
[222] Villa Chigi o Farnesia, es una villa-palacio de Roma. Fue construida entre 1505 y 1511 por Baldassarre Peruzzi en el barrio del Trastevere, por

- **Factores intelectuales.**

El Palacio Farnesio, situado en la plaza Farnese de Roma, es sede actual de la embajada francesa en Italia, es de planta rectangular incluyendo los jardines y fuentes. La planta del edificio es cuadrangular y en su interior alberga un patio porticado. La fachada, se articula en tres cuerpos. Las 13 ventanas de cada piso presentan diferentes decoraciones y las del piso noble están coronadas de frontones alternativamente curvilíneos y triangulares. Una reciente restauración ha sacado a la luz una decoración obtenida con el uso de ladrillos amarillos y rojos en alguna parte de la fachada. No hay que olvidar que la arquitectura renacentista estuvo bastante relacionada con una visión del mundo durante ese período sostenida en dos pilares esenciales: <u>el clasicismo y el humanismo.</u>

- **Factores técnicos.**

Como hemos comentado, este edificio consta de tres pisos, de planta rectangular, con un patio en su interior al que se accede a través de un vestíbulo con bóvedas y tres naves separadas por columnas de orden dórico en granito rojo. A la villa se anexaron las "huertas farnesianas" (con el mismo nombre de la familia sobre el Monte Palatino en Roma), un espléndido ejemplo de jardín manierista, realizado mediante un sistema de terrazas a la espalda de la villa. Fueron diseñados a modo de jardín botánico para el Papa, con un sistema de plantaciones en cuadrícula. El jardín desciende por la colina sobre la que se erige la construcción, y se conecta a la casa a través de puentes. A la entrada tiene dos pabellones, que marcan un mirador hacia la Basílica de Magencio.
En la Sala de Hércules se conservaba la estatua del Hércules Farnesio, actualmente en el Museo Arqueológico Nacional de Nápoles

encargo del banquero sienés Agostino Chigi. En 1580 fue adquirida por el cardenal Alejandro Farnesio de donde recibió su nombre actual.

junto a numerosas otras esculturas de la colección Farnesio. También se encontraban la estatua de la Piedad y de la Abundancia obra de Giacomo della Porta destinadas inicialmente a la tumba de Pablo III.

- **Factores estéticos y figurativos.**

El edificio sigue los cañones de la arquitectura renacentista, simetría, búsqueda del mundo antiguo a través de los materiales y decoración. Es de planta rectangular con tres pisos y cada uno de ellos tiene una ornamentación diferente, lo que nos puede recordar al coliseo romano, el cual plasma cada uno de los órdenes en cada piso. Los muros son lisos pero con terminaciones de sillares.

- **Factores económicos.**

Aquí podemos destacar que las fuentes de la plaza que alberga nuestro palacio son bañeras que reutilizaron, provenientes de las termas de Caracalla. El resto del edifico lo apoyaba económicamente la familia Farnesio.

- **Factores urbanísticos.**

La familia Farnesio disponía de muchas propiedades entre ellas el Palacio Farnesio, el cual se situaba en una colina, actualmente involucrado en la ciudad urbana mediante una plaza por la que discurren los ciudadanos y visitantes. Es importante destacar que se sitúa justo a orillas del río Tíber y que al otro lado se encuentra Villa Farnesia.

- **Factores arquitectónicos.**

La construcción de palacio esta inspirado en formas clásicas, grecorromanas, pero con elementos constructivos de románico y gótico. Tiene un diseño simétrico y sus muros quedan lisos y en sus fachadas aparecen columnas y pilares, adosados al muro. La ornamentación del edifico se hará pensando en la decoración de los griegos y romanos, con estatuas, elementos florales...

- **Factores volumétricos.**

El espacio arquitectónico del Renacimiento se elabora de tal manera que pueda ser funcional, es decir, que el edificio se mueva y se exploten todas sus posibilidades. En el Palacio Farnesio hay movimiento por todo el conjuntos arquitectónico, entrada, patio, jardines, galerías, plaza... El espacio aquí además es dividido por estancias, galerías, bóvedas... que proporcionan volumétrica en su interior para resaltar su grandeza.

- **Elementos decorativos.**

La decoración interna es muy refinada, la Cámara del Cardenal ya fue pintada en el 1547 por Daniele da Volterra[223], mientras la Sala de los Fastos Farnesios fue pintada por Francesco Salviati entre el 1552 y el 1556 y completada por Taddeo Zuccari a partir del 1563. A Aníbal Carracci se deben los frescos del Camerino, realizados en el 1595 y en la Galería (20 m. de longitud y 6 m. de

[223] Daniele da Volterra, pintor y escultor manierismo italiano. Se le recuerda por su asociación con la obra de Miguel Ángel. Tras la muerte de Miguel Ángel y por órdenes del Papa Pío V, Daniele cubrió los genitales de "El juicio final" con vestimenta.

anchura), con estucos y pinturas mitológicas realizada junto a su hermano Agostino, entre 1597 y 1601: en el centro de la bóveda se encuentra El triunfo de Baco y Ariadna. Estos frescos fueron fundamentales en el aprendizaje de Rubens y otros muchísimos artistas. Los trabajos del jardín fueron comenzados en 1565 por Giacomo del Duca, utilizando para el aterrazamiento la tierra de excavación de las fundaciones de la Chiesa del Gesú en Roma, y se concluyeron en 1630, bajo la dirección de Girolamo Rainaldi.

- **Factores de escala.**

La escala de la arquitectura renacentista, en concreto del Palacio Farnesio, no es un tamaño comparable con las construcciones romanas, que eran colosales, pero aquí debemos tener en cuenta no solo el edificio y su escala sino también su disposición en el espacio, el cual nos da información del mismo. El Palacio Farnesio como ya dijimos en un principio se encuentra en una plaza con fuentes reutilizadas y por el otro lado tiene un jardín con un sistema de terrazas que se desarrolla por toda la colina. No será pues una construcción arquitectónica colosal como las romanas pero en su conjunto puede superarla.

Vista general.

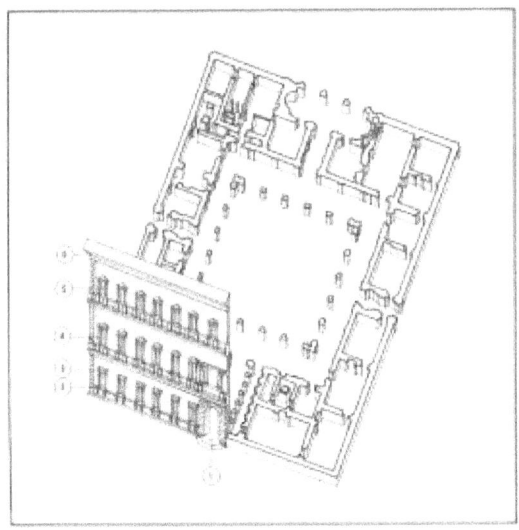

Planimetría.

El Espacio Arquitectónico en la Historia (P.Marfil, ed.)

12: El espacio en el Barroco (Pedro J. Delgado, Belén Rodríguez-López)

IGLESIA DE SAN LUIS DE LOS FRANCESES

- **Factores sociales.**

La iglesia de San Luis de los Franceses se encuentra en Sevilla, Andalucía. Es un ejemplo de arquitectura barroca del siglo XVIII. Fue diseñada por el arquitecto Leonardo de Figueroa.

La iglesia de San Luis se encuentra en la que fue la casa de los Señores Enríquez de Riera, cediendo el terreno doña Lucía de Medina a la Compañía de Jesús para la construcción de un Noviciado, con la expresa condición de que el templo se dedicara a san Luis, rey de Francia y poder ella ser enterrada en la Capilla Mayor. La Compañía de Jesús llegó a Sevilla en 1554 y construyó una iglesia, una casa profesa y un noviciado. Fue necesaria la intervención de la Compañía de Jesús para la creación de esta gran obra arquitectónica del barroco, dándole un sentido religioso y de culto.

En 1699 se inició la construcción de la iglesia que se terminó en 1730 y fue inaugurada en 1731 por el arzobispo Luis de Salcedo y Ascona con el nombre de Iglesia de San Luis de los Franceses. En 1767 una Real Orden de Carlos III expulsó de Sevilla y de España a los jesuitas que debieron abandonar el edificio. Volvieron en 1817, hasta que la nueva expulsión de 1835 les obligó a abandonar definitivamente el conjunto. Desde ese momento el edificio ha sido un seminario, convento franciscano, hospital de venerables sacerdotes, fábrica en el siglo XIX y hospicio hasta los años sesenta del siglo XX.

El Espacio Arquitectónico en la Historia (P.Marfil, ed.)

En 1984 se inició la restauración del conjunto que finalizaría en 1990. Actualmente la iglesia pertenece a la Diputación Provincial de Sevilla, la cual le da diversos usos[224].

La iglesia de San Luis de los Franceses formará parte de un circuito turístico sobre el barroco que está promoviendo la Diputación Provincial. En la actualidad este monumento está siendo restaurado para albergar un museo provincial en el que se mostrará de manera permanente la colección artística y de bienes muebles patrimoniales de la Diputación. Posteriormente la intención es que se pueda visitar la iglesia, la cripta y la capilla.

La iglesia fue declarada Bien de Interés Cultural, y está catalogada en la categoría de Monumento desde 1946.

En conclusión, en este momento se experimentaba el alza de las pasiones de la vida así como el movimiento y el color, como si de una representación teatral se tratase. Esto se ha apreciado en las artes plásticas, el barroco intenta reproducir la agitación y vistosidad de la representación teatral. La arquitectura barroca se subordina a la decoración y tiene que ser llamativa e impactante. Es importante saber que para comprender este estilo es preciso ponerlo en relación con la sociedad y el ambiente espiritual de su época, la época de la Contrarreforma.

- **Factores intelectuales.**

En cuanto a los factores intelectuales que se debieron dar para la construcción de este edificio, cabe destacar que este es un edifico que necesitó múltiples estudios para poder ser realizado debido a su complejidad.

La compañía de Jesús fue fundamental para la creación de esta iglesia y cabe destacar varios aspectos importantes. Los

[224]- Arquitectura barroca de los siglos XVII y XVIII, arquitectura de los Borbones y neoclásica. Historia de la Arquitectura Española. Tomo 4. Editorial Planeta. 1985.

gobiernos ilustrados de la Europa del siglo XVIII estaban en contra de la Compañía de Jesús por su actividad intelectual, su poder financiero y su influjo político, y esto se reflejaba en la arquitectura. La actividad de los arquitectos jesuitas contribuyó a la evolución de la arquitectura española desde las formas renacentistas a las barrocas, debido a las numerosas fundaciones que la orden llevó a cabo en la Península desde las últimas décadas del XVI y esto afecto especialmente a ciudades como Sevilla .La Compañía de Jesús fue uno de los principales impulsores de la creación del nuevo estilo en gran parte de Europa.

- **Factores técnicos.**

Leonardo de Figueroa fue el máximo representante del barroco en esta zona, aunque también otros arquitectos intervinieron también en la ejecución de esta iglesia.[225] El arquitecto dio las trazas para que la iglesia pudiera ser parecida a la arquitectura Italiana, ya que tanto el diseño de la planta como el alzado de su interior y la fachada presentan soluciones que no son habituales en la arquitectura sevillana y española de la época, por lo que se puede pensar que las trazas fuesen enviadas desde Roma, si esto fue así, Figueroa quedaría como simple maestro de obras, aunque su impronta es claramente visible en los aspectos decorativos. Esto es un aspecto muy importante puesto que demuestra la influencia del barroco italiano en el resto de Europa [226].

[225]- Arquitectura barroca de los siglos XVII y XVIII, arquitectura de los Borbones y neoclásica. Historia de la Arquitectura Española. Tomo 4. Editorial Planeta. 1985.

[226]- GARCÍA FERNÁNDEZ, M. (2002): "Cristóbal de Medina Vargas y la arquitectura salomónica en la Nueva España durante el Siglo XVII". México.

El Espacio Arquitectónico en la Historia (P.Marfil, ed.)

Es importante saber que a partir de ahora la arquitectura dirigirá la expresión plástica, de manera que la escultura y la pintura se ceñirán a ella, llegándose a una unión de las artes.

- **Factores estéticos y figurativos.**

Podemos decir que la estética del edificio es plenamente barroca pero con los tintes del barroco de Italia. Apreciamos características del barroco como es el juego de las sombras y luces en este edificio, ya que en la estética del barroco, son muy importantes los claroscuros violentos, en esta arquitectura se juega con los volúmenes de manera impactante con numerosos salientes para provocar acusados juegos de luces y sombras.

El Barroco heredó las formas y elementos constructivos del periodo Renacimiento pero modificó profundamente sus proporciones y las integró en conjuntos arquitectónicos dotados de una personalidad totalmente diferente y original. La arquitectura se convierte en un arte que une la plástica pictórica y escultórica, y las integra en un todo unitario.

En cuanto a algunos rasgos que se integraran en este edificio, así como en el Barroco en general, es el gusto por lo curvilíneo y el dinamismo que contribuyen a la configuración de un nuevo concepto del espacio. La luz es un elemento muy importante en este edifico porque aporta volumen y movimiento a sus formas.

En cuanto a la decoración, tenemos múltiples elementos decorativos en todo el edifico que se complican y generan efectos de volumen tanto en la fachada y en el interior, esta decoración se inspira en elementos clásicos, pero utilizadas de una manera distinta que en el Renacimiento. En la estética de este edifico, se introducen elementos nuevos propios del barroco como las columnas salomónicas que encontramos en el interior del edificio y la superposición de elementos cúbicos y tronco piramidales.

En definitiva la estética del barroco se fundamenta en lo inestable y en las formas dinámicas y retorcidas y esto lo

apreciamos claramente tanto en el interior como en el exterior de San Luis de los Franceses.

- **Factores económicos.**

La iglesia fue casa de los Enríquez de Ribera, y el terreno fue cedido por Doña Lucía de Medina a la Compañía de Jesús para la construcción de este noviciado, con la condición de que el templo se consagrara al Rey de Francia, y que ella fuese enterrada en su Capilla Mayor, y esto fue una de las razones por las que el edificio siguió en pie y pudo llegar hasta nuestros días. El Noviciado estuvo en uso hasta 1767, fecha en que es expulsada la Compañía por Real Orden de Carlos III. Luego fue destinado a seminario clerical; y en 1784 los Padres Franciscanos Descalzos se hicieron cargo del templo como hospicio para acoger a religiosos ancianos. Con el Rey Fernando VII, vuelven los jesuitas a Sevilla, hasta la desamortización de Mendizábal.

Desde entonces el antiguo noviciado ha tenido diversos usos: seminario, convento franciscano, hospital de venerables sacerdotes, fábrica en el siglo XIX y hospicio hasta los años sesenta del siglo XX y de esta manera de una manera u otra el edificio ha seguido en pie cumpliendo diferentes funciones. La iglesia permaneció cerrada y sin culto muchos años, pero años después se restauró, y actualmente la iglesia pertenece a la Diputación Provincial de Sevilla y en ella no se realiza ningún tipo de culto religioso, se utiliza fundamentalmente para conciertos y representaciones teatrales, y de esta manera se sustenta económicamente el edificio que tantos usos ha tenido.

- **Factores urbanísticos**

La Iglesia de San Luis de los Franceses se encuentra situada en la collación de Santa Marina, en la calle que se llamó Real y a la que hoy da nombre esta iglesia, dando uno de los frentes del inmueble a

la calle Divina Pastora. Por su situación se encuentra aledaña a la Iglesia de Santa Marina, a la parroquial de San Julián, Omnium Sanctorum y San Marcos, así como a los conventos de Santa Isabel y Santa Paula y cercana a la Plaza del Pumarejo y a las antiguas Tahonas Reales.

Sevilla no es una ciudad monumental al uso. Sus monumentos no están construidos para lucirlos, sino para usarlos. Si uno piensa en el Arco del Triunfo de París o en la Puerta de Alcalá de Madrid, comprobará lo que digo. Son construcciones hechas para exhibirse, sin nada alrededor. En Sevilla eso no pasa, aquí los monumentos están entre el resto de edificios sin ninguna diferenciación excepto a veces un pequeño espacio con respecto al nivel de construcciones de la calle.

Aunque no existieron importantes reformas urbanísticas en el siglo XVII, la Ciudad de Sevilla fue cambiando su fisonomía con los templos, palacios y casas de nueva construcción y con los antiguos edificios reformados parcialmente con portadas, espadañas o altas torres. La existencia de numerosas iglesias y conventos con sus torres y espadañas, construidas durante el Barroco, ha llevado a denominar a las ciudades barrocas andaluzas como ciudades conventuales, que reflejan el grado de sacralización que sufrió el espacio urbano en aquella época.

- **Factores arquitectónicos**

La iglesia del antiguo noviciado de la Compañía de Jesús constituye uno de los ejemplos más sobresalientes del barroco sevillano. La originalidad del edificio radica muy especialmente en el trazado de su planta, única en Sevilla, y de marcada influencia italiana. Es de planta central con forma de cruz griega inscrita en un rectángulo. Los brazos de la cruz, dirigidos a los cuatro puntos cardinales, terminan en forma de exedra y en el centro del crucero se eleva una potente cúpula sobre tambor circular y linterna. Los espacios que estos brazos dejan entre sí se utilizan para dependencias, extendiéndose las situadas más próximas a la

fachada para formar el pórtico y las torres laterales, y las posteriores para dar lugar a la sacristía y almacenes, por lo que en su conjunto se presenta como un rectángulo.

La intersección de los brazos se macizan con cuatro machones que se elevan para sostener la cúpula, cada uno de los cuales en el cuerpo bajo alberga una capilla. Éstos se alternan con cuatro grandes exedras que dan cabida a la puerta de acceso con tribuna, justo en frente el retablo mayor y los laterales a los retablos de San Estanislao de Kotska y San Francisco de Borja. Sobre estos machones estriban arcos, cuyos apoyos se adornan en su intradós por medias columnas, que son enteras en los ángulos. Todas ellas se presentan estriadas en el primer tercio inferior, y salomónicas en la parte superior, éstas se apoyan sobre pedestales y están coronadas por capiteles de orden corintio. Sobre estas columnas, y a la altura de los arranques de los arcos, corre un entablamento con friso ricamente decorado con motivos vegetales y cornisa saliente.

En el segundo cuerpo, sobre el acceso de entrada, se abre una tribuna con ocho arcos de medio punto apoyados en columnas, apareciendo otra serie de balcones cerrados con celosías sobre los machones que soportan la cúpula. El siguiente cuerpo presenta ocho vanos adintelados alternados por columnas estriadas con capiteles corintios, presentándose flanqueados por dos hornacinas con santos aquellos que indican cada uno de los cuatro puntos cardinales. Sobre las columnas corre un entablamento con cornisa movida y moldurada sobre la que apoya la cúpula, disponiéndose al hilo de los elementos verticales ocho figuras de las virtudes[227].

Por último remata el conjunto la linterna, presentándose el interior profusamente decorado con pinturas murales. Las pinturas, la cal, el ladrillo, la piedra, el mármol y el yeso son los materiales empleados en la decoración del interior del templo. El alzado

[227]CAMACHO MARTINEZ, Rosario. La iglesia de San Luis de los Franceses en Sevilla : imagen polivalente. 1989, pp.202-213.

principal ofrece el tipo de las iglesias italianas, con superposición de órdenes y disposición de columnas y pilastras flanqueando los huecos centrales y laterales respectivamente.

Según el autor Sancho "*la originalidad de la planta de la Iglesia de San Luis consiste en disponer los grandes pilares de forma que sobre ellos pueda levantarse un cilindro que sirva de base al tambor de la gran cúpula de 13,5 metros de diámetro, evitando la construcción de aquél sobre cuatro arcos con sus correspondientes pechinas -la solución tradicional -como sucede en las Comendadoras de Santiago y San Cayetano de Madrid y otras análogas; sin que por ello se desvirtúe el trazado general de la cruz griega, que da norma al conjunto de la planta y manteniendo el cuadrado formado por los grandes machones centrales*".

La fachada se eleva sobre cinco gradas, está precedida por un atrio que sirve de sotocoro y consta de dos cuerpos, el inferior, de orden jónico, en el que se abren cinco puertas que se corresponden en el superior, de orden corintio, con cinco ventanas. Se divide en cinco módulos, flanqueados los centrales por columnas profusamente talladas y el resto por pilastras. El central aloja la puerta de entrada, de mayor tamaño que las restantes, con arco de medio punto en cuyas enjutas aparecen medallones con bustos en relieve, orlados de tallos y frondas. En la segunda planta la ventana central es también de mayor tamaño que las demás, está flanqueada por medias columnas salomónicas y profusamente decorada, coronada por un frontón curvo roto y desventrado sobre el que se asienta el escuro real, alojado en el tímpano de un gran frontón trilobulado que rompe la cornisa y sirve de remata al cuerpo central de la fachada, coronado por tres esculturas de ángeles[228].

[228]SANCHEZ CANTON, F. J.. España : itinerarios de arte. C.S.I.C. , Patronato José María Cuadrado, 1974.

- **Factores volumétricos**

Desde el punto de vista volumétrico se encuentra embutida en el interior de las dependencias de lo que fue el colegio noviciado, con una fachada principal a la calle San Luis. Destacan los volúmenes de su fachada con el imafronte y las torres que lo flanquean así como la majestuosa cúpula que cubre esta iglesia de panta centrada.

Los arquitectos y proyectistas de las iglesias de la Compañía solían ser los mismos jesuitas, más por razones económicas que por autonomía estilística, pero a veces actuaban arquitectos de afuera, pudiendo establecerse una norma según las cláusulas de fundación y si en estas se incluía la erección del edificio los fundadores tenían libertad para escoger al arquitecto. En el caso de esta iglesia era Leonardo de Figueroa el arquitecto de más prestigio en Sevilla y los Jesuitas no contaban en esa época en España con grandes figuras en el campo de la arquitectura pues la iglesia de Loyola, cuya primera piedra se puso en 1.688 fue diseñada en Roma por Carlo Fontana .

Las dos son Iglesias de planta centralizada y se ha apuntado que el prestigio de la de Loyola pudo influir en la tipología de la iglesia sevillana, pero esta coincidencia puede arrancar de la predilección de la Compañía por este tipo de planta que en San Luis el programa iconográfico parece ser determinante de su estructura y aquí sí intervendría algún jesuita. Recordemos que sólo en Sevilla existieron tres iglesias de planta central, las tres jesuíticas: la del desaparecido convento de Becas, la del Convento de San Hermenegildo, de planta oval y ésta de San Luis[229].

[229] HERNANDEZ DIAZ, José. Informes y propuestas sobre monumentos andaluces. 1988, pp.165-189.

El Espacio Arquitectónico en la Historia (P.Marfil, ed.)

- **Factores de elementos decorativos**

El mobiliario del templo consiste en 7 retablos de Pedro Duque Cornejo que se instalan en las hornacinas. Es una extraordinaria colección de retablos del momento más brillante del barroco sevillano. La iconografía de los retablos y esculturas tenía por objeto presentar a los novicios un catálogo visual de sus maestros jesuitas en la perfección religiosa. El Retablo Mayor fue concebido con el objetivo fijar el eje de oración Este-Oeste. Es obra del escultor Pedro Duque Cornejo y se fecha en 1730. En los brazos laterales de la cruz se sitúan los retablos dedicados a San Francisco de Borja y a San Estanislao de Kostka, obras igualmente de Duque Cornejo. En los cuatro machones que soportan la cúpula se sitúan otros tantos retablos dedicados a San Francisco Javier, San Ignacio de Loyola, San Juan Francisco de Regis y San Luis Gonzaga.

Sobre los 4 retablos de los ángulos se disponen dos series de cuatro tribunas con celosías de madera dorada, angelitos de escultura, pinturas y antepechos de singular diseño. En el tambor de la cúpula, flanqueando las ventanas, se han colocado una serie de esculturas de santos fundadores y de virtudes, muy próximas al estilo de Duque Cornejo y cuya función era demostrar plásticamente que todas estas órdenes religiosas tuvieron como último fin alumbrar a la Orden Jesuíta.

La iglesia cuenta con un total de diez tribunas, de un complejo diseño. Su función era observar las ceremonias barrocas por los novicios sin ser vistos. Su plasticidad contribuye extraordinariamente a la configuración del espacio interior del templo. El templo tiene un extraordinario conjunto de puertas compuesto por elementos muy variados procedentes, todos ellos, del siglo XVIII. Las puertas están construídas, en su mayoría, con peinacería moldurada. Su ornamentación se basa en las combinaciones múltiples de tipo mudéjar. Algunas desarrollan tipos decorativos sobre estrellas que desarrollan combinaciones

puramente geométricas, de gran calidad. La carpintería de "lo blanco", derivada de los artesanos musulmanes de Al Andalus, pervive en Andalucía hasta la expulsión de los moriscos en el siglo XVII. Sin embargo, en América pervive hasta finales del siglo XVIII y en algunos países, como Cuba, dura hasta bien avanzado el siglo XIX.

En los muros laterales de la Capilla se distribuyen una serie de relicarios y pinturas de los apóstoles, fechables a principios del siglo XVIII, así como un conjunto de cobres flamencos del XVII con escenas de la Vida de la Virgen. Para completar esta serie Domingo Martínez realizó en el siglo XVIII la pintura que representa el Nacimiento de San Juan Bautista. Las bóvedas están pintadas también por Domingo Martínez y sus discípulos. La del presbiterio representa la Asunción y los cuatro arcángeles, correspondiendo a alegorías marianas; las de la nave remiten a San Ignacio en la Cueva de Manresa; la de la tribuna del coro es una alegoría del JHS, símbolo jesuita; la bóveda de la Sacristía está decorada con los evangelistas.

- **Factores de escala**

En el exterior destaca el aspecto civil de su fachada a la que únicamente las torres y la cúpula, de la que aquella parece ser su pedestal, le imprimen carácter religioso con cinco huecos de acceso al pórtico situado bajo el coro, como en el hospital sevillano de los Venerables. Los tres centrales configuran el tramo rítmico palladiano entre columnas y pilastras corintias con extraordinaria riqueza decorativa; en el piso superior dos columnas salomónicas flanquean el vano central sobre el que se alza un penacho trilobulado en el que campea el escudo real y la corona la trilogía de los arcángeles. El profesor Sancho Corbacho vio en esta disposición de la fachada la influencia del Escorial de Juan de Herrera.

Las torres son octogonales, con decoración foliada, alternando sus vanos con hornacinas para los Evangelistas y el cuerpo

superior, en el que se ha visto la intervención de Diego Antonio Díaz es más lineal y lo decoran mensulones con cerámica vidriada. En la cúpula destaca el ritmo clásico del tambor y el juego bícromo de ladrillo avitolado sobre la piedra, el colorismo de la cubierta y el cupulín cuyos vanos se abren entre pares de columnas salomónicas rematadas sobre una movida cornísa con flores de lis y se corona por una torrecilla piramidal que sirve de base a una cruz. Schubert y Kubler señalaron las vinculaciones de esta iglesia con el barroco romano, especialmente con Santa Inés de la plaza Navona en el proyecto de Rainaldi y en la fachada de Borromini, cuyo diseño también conecta mediante la fusión del óculo con la puerta que éste empleó profusamente.

También borrominesco es el remate del cupulín que recuerda al de San Ivo. Kubler propone relaciones con la capilla del Crucifijo en la catedral de Monreale de planta central con columnas salomónicas, obra de Giovanni de Monreale construida en 1692 bajo el patrocinio de un obispo español y con indudables relaciones con lo hispánico. Pero se pueden señalar además semejanzas con otras iglesias del finales del siglo XVII de,Nápoles y Sicilia, que la situación política de aquella época justifica fácilmente, como la iglesia de Santa María Egipcíaca de Nápoles de Cosimo Fanzago o las sicilianas de columnas salientes como San Alberto en Trapani y Santa Veneranda en Mazzara, incluso ésta con superposición de tribunas en el alzado y coro cóncavo en el tramo de acceso. También Sancho recuerda los precedentes italianos conectados con la estética bramantesca y palladiana,así como diseños de Serlio remite a modelos españoles tales como las Comendadoras de Santiago en Madrid y otras. No podemos olvidar tampoco los precedentes de la Compañía , su gusto por la planta central tanto en Roma, donde cabe citar la iglesia del noviciado jesuítico de San Andrés del Quirinal de Bemini, como en España, donde en. la misma Sevilla con las tres Iglesias ya reseñadas se remite a este esquema. También responde a él aunque más sencillo, el de la Iglesia del Colegio de Málaga inaugurada en 1630.

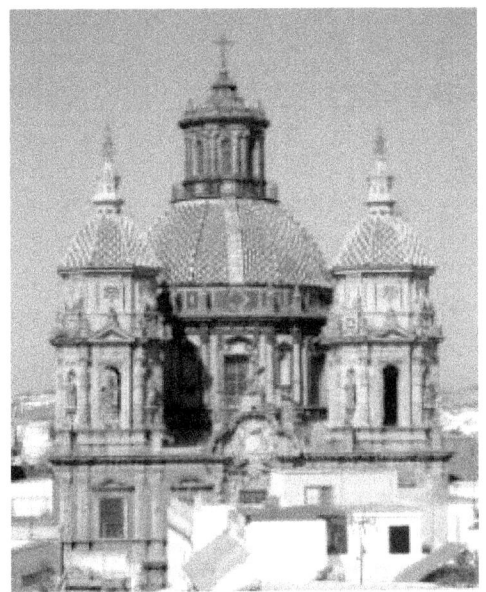

Vista general.

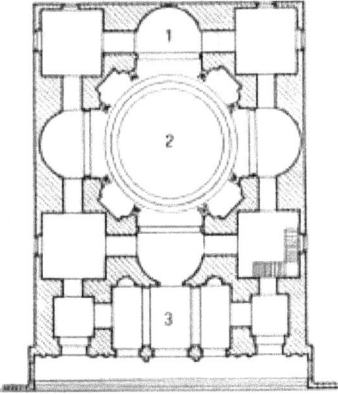

Planimetría.

El Espacio Arquitectónico en la Historia (P.Marfil, ed.)

IGLESIA DE SAN CARLO ALLE QUATTRO FONTANE

- **Factores sociales.**

La iglesia ante la cual nos encontramos se trata de una obra arquitectónica de época barroca realizada por Francesco Borromini en el siglo XVII, entre 1638 y 1641 en la ciudad italiana de Roma. Es conocida como "san Carlino" por sus reducidas dimensiones, y se trata de la obra más representativa de Borromini. San Carlo es la primera obra autónoma de Borromini y también la última en la que trabajará el arquitecto Forma parte de un conjunto de edificios monásticos instalados sobre el Monte Quirinal y está consagrada a Carlo Borromeo y se encuentra en un cruce de calles definido por cuatro fuentes que dan nombre a la iglesia[230].

Fue un encargo realizado por la Orden de los Trinitarios Descalzos en Quattro Fontane en el año 1637.

Esta iglesia se construyó en pleno auge de la contrarreforma, ya la iglesia consideraba la arquitectura como uno de los instrumentos más importantes para aumentar la devoción religiosa y en Roma encontramos muchos talleres dedicados a ello. La fiebre constructiva que afecta Roma a lo largo del siglo XVII es una muestra del afán de la Iglesia Católica por demostrar su poder que estaba muy debilitado por las constantes luchas contra los Reformistas protestantes. El papado pretende mostrar su poder construyendo grandes iglesias y palacios aunque en muchos casos, la apariencia de lujo y poder encubre la pobreza de los materiales que demuestran el mal momento económico de la iglesia. Este esfuerzo constructivo va a dar origen a muchos templos emblemáticos y monumentos que llenaran la ciudad de Roma de

[230]BLUNT, A (1982), Borromini. Madrid. Alianza ed.

edificios que pasaran a formar parte de la historia de la arquitectura.

- **Factores intelectuales.**

San Carlo alle Quattro Fontane, y por extensión el conjunto constructivo del convento de los Trinitari di San Carlino de Roma, constituye una obra imprescindible en el conocimiento de la arquitectura porque se basa en una nueva manera de entender la arquitectura. Frente a la tradición histórica que concibe la arquitectura como articulación de elementos constructivos como columnas... San Carlo introduce el espacio como factor esencial de la concepción arquitectónica. Se da una Arquitectura como espacio construido, frente a arquitectura como suma de elementos formales. Esta es la aportación que Francesco Borromini hace y continuará en el conjunto de su arquitectura.

Esta obra se acerca más a una espiritualidad personal y reflexiva, que era lo que proponía las órdenes religiosas que eran quienes le hacían los encargos, y por ello la arquíptera debía ser a su manera.

Borromini muestra un gran deseo de superación en sus obras y muestra su gran conocimiento sobre arquitectura que plasmo en esta obra. Borrimini se centró en el estudio constante de manuales de arquitectura y en la profundización en la obra de Miguel Ángel. El Papado y las órdenes religiosas, quien eran sus principales mecenas, apreciaron su arquitectura más orientada a los sentimientos que a la razón.

- **Factores técnicos.**

Si hablamos de los factores técnicos, podemos destacar que cuando los Trinitarios Descalzos le encargaron el proyecto a Borrimini, fue su gran experiencia en arquitectura, su alto dominio de la técnica y su cuidadoso control de la praxis constructiva, lo que hicieron que se diera la creación del complejo religioso de San Carlo alle Quattro Fontane, además de su gran imaginación y

El Espacio Arquitectónico en la Historia (P.Marfil, ed.)

concepción de lo que era el Barroco. Borrimini creó un conjunto de enorme complejidad espacial al tiempo que de gran coherencia y funcionalidad arquitectónicas lo que impone a la arquitectura del momento un nuevo lenguaje formal[231].

Hoy se han encontrado muchos planos alternativos de la iglesia, que Borromini había pensado para encontrar una solución que se ajuste a dos problemas que le surgieron: el costo más bajo posible, y el uso eficiente del espacio disponible.

Borrimini supo resolver estas adversidades con un resultado elegante e innovador que se caracteriza por un tamaño sorprendentemente pequeño y por la simplicidad de los materiales, en conformidad con la regla y la espiritualidad de la Orden de los Trinitarios, pero también con las convicciones de Borromini que prefería materiales más humildes como el yeso y estuco, para luego ser mejorados mediante la técnica.

San Carlino presenta una libre agregación de espacios diversos, ya que junto con la iglesia se construyó el convento, creando un conjunto de entramados y contrastes en cuanto a formas geométricas, siendo el claustro del convento rectangular, mientras la iglesia presenta forma elipsoidal. La iglesia destaca también por su cúpula oval. Esta iglesia destaca como obra barroca pues muestra una fachada muy dinámica y con mucho movimiento, una de las técnicas fundamentales del Barroco.

En definitiva, San Carlo alle Quattro Fontane destaca por el alto grado de conocimientos matemáticos y arquitectónicos empleados por Borromini.

- **Factores estéticos y figurativos.**

La estética en la que se enmarca esta obra arquitectónica es la del Barroco, el cual se muestra como la respuesta artística y

[231]BLUNT, A (2005), Borromini. Madrid. Alianza ed.

arquitectónica de la Contrarreforma, buscando las formas complejas, el contraste y el impacto emocional a partir elementos como la plasticidad escultórica. Esto lo apreciamos claramente en todo el edifico que nos ocupa. [232]

La obra de Borromini resulta muy original, sin precedentes claros salvo la influencia parcial de Miguel Ángel, a quien el arquitecto admiraba. Entre los principales elementos Borromini evitó la linealidad del clasicismo y eligió un esquema oval, bajo una cúpula también oval estructurada mediante un sistema de cruces y octógonos que se van reduciendo hasta la linterna superior, fuente de toda la luminosidad del oscuro interior. La forma oval de la nave se ve articulada y disuelta en un ritmo de convexidades y concavidades que muestran una de las cumbres de los interiores barrocos. [233]

En una de estas esquinas, y respetando la fuente, se levanta San Carlo alle Quattro Fontane.

Apreciamos diversos juegos geométricos en todo el edifico, pero no tan recargado como otros oficios el barroco y con algunas decoraciones figurativas. Esta obra ofrece una dramatización del espacio a través de la racionalidad y la geometría. En esta obra apreciamos en definitiva características de la estética del Barroco como el movimiento y ondulación, ya que es frecuente la alternancia de muros rectos con curvos, de entrantes y salientes, de superficies cóncavas y convexas, obteniendo gran abundancia de espacios onduladas en los edificios. Los contrastes luz-sombra son habituales en los muros barrocos y se aplica una combinación de zonas iluminadas con otras no iluminadas. El contraste entre

[232]- H. Báez (2011). "El Barroco. Fundamentos estéticos. Su manifestación en el arte europeo. El Barroco en España. Estudio de una obra representativa".

[233]- MARTINEZ MINDEGUIA, F. (2009): "La mirada frontal y el alzado de San Carlo Alle Quattro Fontane" en Revista EGA Expresión Gráfica Arquitectónica, de la Asociación Española de Departamentos Universitarios de Expresión Gráfica Arquitectónica, número 14.

pronunciados salientes en el muro y entrantes genera un intenso dramatismo y teatralidad en la arquitectura.

- **Factores económicos.**

En cuanto a la económica, podemos decir que en este momento la cuidad de Roma se encontraba en un detrimento económico respeto a otras ciudades europeas, pero la Orden de los Trinitarios Descalzos fue la que se realizó el encargo a Borromini, en concreto él fue encargada bajo el patronazgo del Cardenal Francesco Barberini, así como sabemos que la obra fue financiada por el Marqués de Castel Rodrigo, el cual era el principal mecenas de Borromini.

La obra fue realizada con materiales pobres debido al bajo presupuesto de que se disponía, como por ejemplo ladrillo enlucido pintado en blanco.

- **Factores urbanísticos.**

En cuanto a los factores urbanísticos, podemos decir que en ese momento se dan los principios del urbanismo y esto se ve en todas las ciudades, con la gran expansión urbanística del momento.

La iglesia se encuentra ubicada en la intersección de dos calles que fueron trazadas por el Papa Sixto V y Pío IV cuando amplían la ciudad Roma más allá de sus límites medievales, y en ese lugar fue donde la Orden de los Trinitarios adquirió un pequeño solar. Actualmente las calles se llaman Vía del Quirinale y Vía delle Quattro Fontane.

Es destacable que en cada esquina de esta intersección se encuentran las cuatro fuentes donde se encuentran representadas las diosas Diana, Juno y los ríos Arno y Tíber. Un problema que tuvo Borromini fue la escasez de solar, lo que le obliga a una articulación muy compacta de las distintas zonas del convento. Dada la pequeñez del templo, dedicado a San Carlos Borromeo, los habitantes de la ciudad pronto comenzaron a denominarlo, simplemente, San Carlino.

- **Factores arquitectónicos.**

En cuanto a los factores arquitectónicos de este edifico, podemos decir que primer lugar que se construyó en varias fases. El claustro fue la primera parte que diseñada en el conjunto. Consta de reducidas dimensiones y en él se manifiesta la ruptura de los esquemas tradicionales rectangulares. Los ángulos que deberían mostrar la intersección perspectiva de los planos, se transforman en cuerpos sobresalientes y convexos, y reduce aún más el pequeño espacio con grandes columnas, evitando de esta manera la simetría y distribuyendo los intervalos con un ritmo alterno, más anchos y más estrechos, eliminando los ángulos para provocar un giro brusco del ritmo. En la planta baja, el pleno predomina sobre el vacío, al revés que en el piso superior: la alternancia de arcos y columnas tiene la finalidad de acentuar la luminosidad. El claustro es un perfecto ejemplo de la libertad de Borromini en el tratamiento del concepto de orden arquitectónico. La flexibilidad y la complejidad de los desarrollos del módulo de base derivan de su concepto del edificio como un conjunto orgánico de fuerzas en tensión, por contracción o por dilatación[234].

La fachada de la iglesia fue diseñada y construida mucho más tarde y su decoración se prolongó durante una década, hasta la instalación de la estatua de San Carlo en el nicho principal[235]. Fue concebida con función urbanística, y muestra el empleo del autor de la interacción espacial entre interior-exterior y de la yuxtaposición de las estructuras, al disponer una portada ondulada

[234]- ALONSO GARCÍA, E. (2003): San Carlino: La máquina geométrica de Borromini. Valladolid, Universidad de Valladolid.
[235]- MARTINEZ MINDEGUIA, F. (2009): "La mirada frontal y el alzado de San Carlo Alle Quattro Fontane" en Revista EGA Expresión Gráfica Arquitectónica, de la Asociación Española de Departamentos Universitarios de Expresión Gráfica Arquitectónica, número 14.

de dos cuerpos y tres calles, cóncavas a los lados y convexa al centro que, en la planta superior, vuelve a ser cóncava al contener un edículo convexo, abierto por un ventanal, sobre el que dos ángeles sostienen un gran medallón[236].

Borromini cuida que la fachada se adapte a la calle, cuidando no traspasar los límites lineales de ésta y respetando su unidad utilizando los mismos materiales constructivos que los edificios colindantes.[237] Con esta fachada rompe la simetría del cruce de calles, esconde el cuerpo de la iglesia y parece como si se desprendiera de la pared. Está compuesto por dos pisos de tres calles cada uno.

Borromini resuelve el interior con una planta elíptica que tiene el eje mayor dispuesto en sentido longitudinal. En la planta se puede comprobar cómo Borromini la estructura a partir de una clara geometrización del espacio. Alrededor de esta elipse se disponen diagonalmente las capillas. La iglesia dispone de tres altares principales, y presenta un increíble juego de planos cóncavos y convexos que modelan un espacio orgánico que parece fluir a la vista del espectador.

En conclusión la arquitectura de Borrimini en este edificio se basa en la utilización de orden gigante, utilizado en forma complementaria y alternada, planta central, que sería una tendencia distintiva de las iglesias barrocas, un gran dinamismo espacial, uso de la luz para aumentar el dramatismo y los volúmenes, Incorporación de la escultura, uso de materiales simples y económicos y por último es importante el uso de un esquema geométrico modular, superando al módulo aritmético de la arquitectura clásica.

[236]- Wittkower, R. (2002)," Arte y arquitectura en Italia", 1600-1750, Madrid: Cátedra, 1901-1971.

[237]- ALONSO GARCÍA, E. (2003): San Carlino: La máquina geométrica de Borromini. Valladolid, Universidad de Valladolid.

- **Factores volumétricos.**

En cuanto a la volumetría, en el interior de la Iglesia se aprecia un orden único de grandes columnas agrupadas de cuatro en cuatro con nichos y molduras continuas en los muros, que parecen reducir más el espacio y obligar al muro a flexionarse, y a parecer deformada la cúpula oval que corona este espacio interno. Esta cúpula muestra una gran decoración que quiere simular un artesonado clásico con motivos octogonales, hexagonales y en forma de cruz, que van disminuyendo a medida que confluyen en la linterna. Se introduce la planta flexible y utiliza formas cóncavas y convexas que se articulan en un muro ondulante, lo que da como resultado un espacio interior dinámico. De esta manera, este conjunto de pequeñas dimensiones, al no poder ser medido ni acotado, crea una espacialidad que la hace mayor a los ojos del espectador.

La luz es fundamental en cuanto a los volúmenes se refiere. San Carlo alle Quatro Fontane muestra una gran organización del volumen y en el desarrollo de las formas cóncavas y convexas de la fachada.

La ornamentación de la iglesia se fundamenta en los elementos arquitectónicos contrastados, en la talla vigorosa de las formas, en la predilección por los perfiles volumétricos que refuerzan los juegos de luz. Todo esto aporta a la volumetría de la Iglesia un gran contraste, reforzado por la cúpula oval que cubre la Iglesia.

- **Elementos decorativos.**

El decorativismo es fundamental, ya que apreciamos una abundancia decorativa tanto en el interior como en el exterior de la iglesia, generalmente compuesta de ricos mármoles de diferentes tonalidades que creaban espacios de rica policromía. Entre los

elementos decorativos más frecuentes de la arquitectura barroca, cabe citar los remates curvos ornamentales de las portadas, el uso de las volutas en las fachadas de las iglesias, los entablamentos interrumpidos, los frontones partidos, y en el interior el uso de cubiertas abovedadas ornamentadas mediante complejos esquemas geométricos y esto se aprecia en esta construcción.

La fachada consta de dos poderosos entablamentos, tanto el que divide los dos niveles principales como el del remate, parecen flotar sobre los muros sabiamente articulados a base de columnas adosadas y nichos. Presenta un juego de concavidades y convexidades[238]. En el cuerpo inferior destacan tres hornacinas en las que se ubican las estatuas de San Carlos Borromeo, titular de la iglesia, y los dos fundadores de la orden trinitaria. En el cuerpo superior destaca un medallón y una ventana bajo él, que provee de luz al interior junto con la linterna de la cúpula.[239] El número tres (en referencia a la Trinidad), que se repite en la ordenación de la fachada aparecerá también en el interior de la iglesia. La parte superior de la fachada es la más exuberante y llama mucho la atención.

En el interior, el entablamento corona las columnas, y en correspondencia de los altares se encorva profundamente siguiendo la ondulación de la planta y se ornamenta por un tímpano. Éste se prolonga en un nicho[240].

En la cúpula encontramos varias figuras geométricas (hexágonos, octógonos y la cruz trinitaria) que se funden y se van

[238]- ALONSO GARCÍA, E. (2003): San Carlino: La máquina geométrica de Borromini. Valladolid, Universidad de Valladolid.

[239]- MARTINEZ MINDEGUIA, F. (2009): "La mirada frontal y el alzado de San Carlo Alle Quattro Fontane" en Revista EGA Expresión Gráfica Arquitectónica, de la Asociación Española de Departamentos Universitarios de Expresión Gráfica Arquitectónica, número 14.

[240]- H. Báez (2011). "El Barroco. Fundamentos estéticos. Su manifestación en el arte europeo. El Barroco en España. Estudio de una obra representativa"

reduciendo de tamaño a medida que se asciende; dando una sensación de profundidad que se incrementa con la iluminación por la linterna (decorada con el triángulo símbolo de la trinidad) y por huecos ocultos a la vista en la base del tambor. La cúpula oval se decora con unos hondos casetones poligonales y cruciformes que, al ascender, decrecen en tamaño, aumentando el efecto de que el cascarón.

Algunos elementos de la decoración y los aspectos figurativos, como los elementos ondulados de la fachada, unidos por una cornisa serpenteante y esculpida con nichos, influirían en otras arquitecturas como la de Nápoles o en el barroco siciliano.

- **Factores de escala.**

La escala en este edificio es reducida, ya que pese a la monumentalidad de la construcción y su majestuosidad, el tamaño no es como el de las grandes Iglesias Barrocas de Roma, debido a la limitación de espacio que se tuvo al iniciar las obras, aunque la estrechez de la calle donde se localiza el edificio y el verticalismo de la fachada, reforzado por la torre campanario sobre el chaflán que contiene la fuente, obligan al espectador a distanciarse del conjunto de San Carlos y a contemplarlo con cierta perspectiva. Esta forma de la esquina hace que la sensación de espacio del cruce de las dos calles se amplíe, pese a no ser demasiado grande.

El edifico consta de una escala humana y la monumentalidad del edifico viene dada por la riqueza de elementos arquitectónicos que aparecen en la arquitectura barroca.

El Espacio Arquitectónico en la Historia (P.Marfil, ed.)

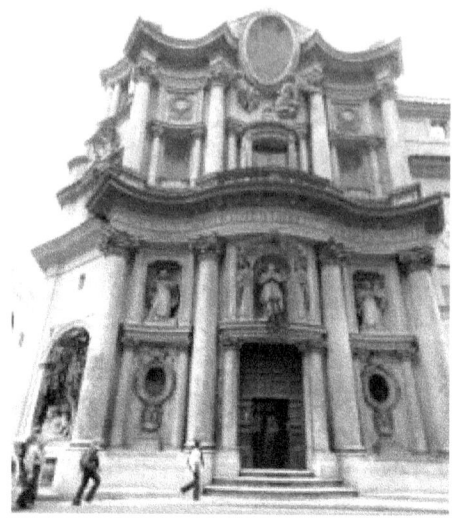

Vista general.

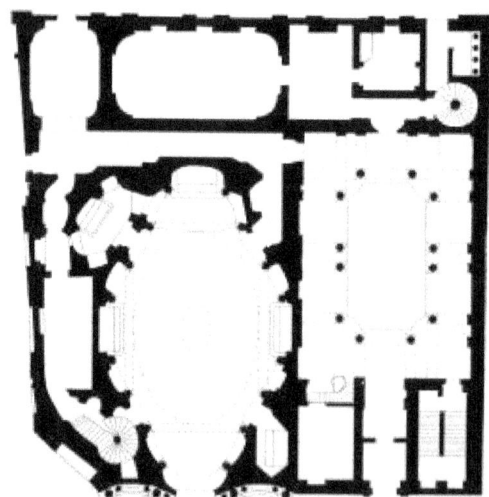

Planimetría.

REAL MONASTERIO DE LA ENCARNACIÓN DE MADRID

- **Factores sociales**

El Real Monasterio de la Encarnación es un convento de monjas agustinas recoletas ubicado en Madrid (España). La institución, a la que pertenecieron damas de la alta nobleza, fue fundada por la reina Margarita de Austria, esposa de Felipe III, a comienzos del siglo XVII. Debido a las colecciones artísticas que alberga es, junto con las Descalzas Reales, uno de los templos más destacados de la ciudad. El arquitecto del edificio fue fray Alberto de la Madre de Dios, quien lo edificó entre 1611 y 1616. La fachada, que responde a un modelo de inspiración de estilo herreriano, de gran austeridad, creó escuela y fue imitada por otros templos españoles. En la iglesia se conservan varios relicarios y de uno de ellos se dice que contiene la sangre de San Pantaleón; y (según la tradición) se licúa todos los años el día del santo, el 27 de julio. En la clausura antigua está organizado un museo que depende del Patrimonio Nacional y que se puede visitar[241].

El 2 de julio de 1616, día de la Visitación, fue inaugurado el monasterio y su iglesia, con gran magnificencia y con fiesta durante toda la jornada. Todo el trayecto real, desde la desaparecida casa del Tesoro (junto al Alcázar, hoy calle de Bailén y parte de la plaza de Oriente) hasta el nuevo monasterio, se adornó con ricas tapicerías. El rey entró en la casa del Tesoro a las seis de la tarde, acompañado de la familia real y de la corte. En la procesión se agregaron los clérigos y religiosos. El Patriarca de las Indias, Diego de Guzmán, más los obispos y arzobispos acompañaron al Santísimo Sacramento. Por la noche hubo gran festejo con fuegos y luminarias. Al día siguiente los reyes fueron a comer al convento. La fiesta continuó hasta el día 6, en que se celebraron las exequias de la reina Margarita. Antes de que le llegara la muerte, la reina

[241]Arquero Soria, Francisco: Santo Domingo, en Madrid (tomo IV), Espasa-Calpe, S.A., Madrid, 1979.

Margarita se había encargado de escribir cartas con peticiones para el convento, y así fue como llegaron de diversos puntos de España y del extranjero grandes y suntuosos regalos y donativos. La reina había hecho donación de un regalo insólito, cuyo significado aún no aciertan a descubrir los historiadores: la cama donde había nacido su hijo, el futuro rey Felipe IV.

Las monjas de este convento fueron favorecidas con los derechos sobre unas minas de plata descubiertas por entonces. Pero el dinero obtenido debían emplearlo en mandar hacer una arqueta para guardar el Santísimo Sacramento el día de Jueves Santo. Durante los siglos XVIII y XIX continúa la historia del monasterio, llena de anécdotas. Así por ejemplo, se sabe que Manuel Godoy, valido de Carlos IV, acudía todos los días a la misa de la iglesia del monasterio dando un paseo desde su residencia, el palacio de Floridablanca (actual Ministerio de Marina). Cuando José Bonaparte residió en Madrid en calidad de rey, apareció un día en la verja del monasterio un gato ahorcado con un escrito: «Si no lías pronto el hato, / te verás como este gato». En el siglo XIX el religioso y compositor madrileño Lorenzo Román Nielfa fue profesor de música en el convento, dejando a su muerte como legado para la Encarnación su biblioteca musical, que contiene obras de maestros de los siglos XVI y XVII. El monasterio fue abierto al público en 1965. En la década de 1960 se instaló en la plaza exterior de la iglesia una estatua de Lope de Vega, obra de Mateo Inurria.

- **Factores intelectuales**

La gran impulsora de la creación del monasterio fue la reina Margarita, razón por la cual el monasterio era conocido entre la gente de la ciudad como las Margaritas. La historia cuenta que el motivo de la construcción fue perpetuar el recuerdo y la conmemoración de un hecho histórico: la ordenanza hecha por el rey Felipe III, su esposo, de la expulsión de los moriscos que aún quedaban en Madrid. La reina conservaba buenas relaciones con las

religiosas descalzas de San Agustín de la ciudad de Valladolid, donde había vivido cerca de seis años, y desde allí hizo venir a la que sería la primera priora del monasterio, la madre Mariana de San José, en compañía de Francisca de San Ambrosio (hermana de la marquesa de Pozas), Catalina de la Encarnación e Isabel de la Cruz[242].

Estas monjas habitaron en un principio en el Real Monasterio de Santa Isabel a la espera de la construcción de la nueva casa. Poco tiempo después entró en la comunidad la primera novicia, Aldonza de Zúñiga, hija de los condes de Miranda y ahijada de los reyes, quienes para celebrar este acontecimiento hicieron donación a la priora de un gran vaso de ágata con adornos de rubíes y oro que sería empleado para el Santísimo Sacramento.

Para entender el edificio que nos encontramos analizando es imprescindible tener en cuenta la figura de fray Alberto de la Madre de Dios, cuya popularidad creció considerablemente, cuando los generales de su orden le encargaron un edificio Real, el Monasterio de la Encarnación de Madrid, fundado por la reina Margarita de Austria en 1610. Su fachada, calificada por Bonet Correa como *"el tipo más castizo de fachada de iglesia española, el correlato de los que para Italia y Europa es la fachada del Gesu de Roma, por el Vignola"*. Con la máxima sencillez arquitectónica fray Alberto logró crear una fachada realmente bella que sirvió de modelo durante décadas. Sin dejar a un lado la elegancia, consiguió escenificar los preceptos de pobreza señalados por Santa Teresa de Jesús, la fundadora de su orden: los carmelitas descalzos.

- **Factores técnicos**

La Encarnación se construyó muy rápido para cumplir los deseos de la reina, quien murió en 1612 sin verlo acabado. Lo realizó Juan Gómez de Mora, 1611-1616, que acababa de sustituir a

[242] TOVAR MARTIN, VIRGINIA. El Monasterio de La Encarnación de Madrid. : Los Reales Sitios, Vol. 5, 2005, págs. 11-18

su tío en todos los cargos de responsabilidad arquitectónica de la corte. Se puede atribuir su construcción a Fray Alberto de la madre de Dios. La fachada responde a la tradición herreriana de este primer barroco madrileño, que había llegó también a Juan Goméz de Mora a través de su tío Francisco de Mora, discípulo directo de Juan de Herrera.

Implanta en Madrid el tipo de convento carmelita y es modelo de arquitectura religiosa para el Barrroco del siglo XVII. Un atrio precede a la fachada de gran extensión vertical dividida en tres cuerpos. La parte baja responde a un sencillo alzado de tres arcos de medio punto, la central proporciona luz al coro y presenta el relieve de la Anunciación de Migel Angel Leoni, y en el cuerpo de arriba están los escudos de la reina fundadora. Rematado todo ello por el frontón triangular que oculta las dos aguas de la cubierta, con las bolas y cruz de piedra que recuerdan al Escorial.

- **Factores estéticos y figurativos**

Un gran incendio a mitad del siglo XVIII destruyó la iglesia de Gómez de Mora, que seguía el modelo de planta ideal tras el concilio de Trento: cruz latina, de una sola nave, con cabecera plana y presbiterio alto y cúpula amplia. Ventura Rodriguez remodela toda la decoración de la iglesia, entre los años de 1755-1767, pero sin alterar el espacio primitivo.

Sustituyó el toscano de las pilastras de Mora por fustes acanalados y capiteles jónicos, sobre los que un gran entablamento con ovas recorría toda la iglesia. Levantó bóvedas de casetones hexagonales con rosetas interiores. Se pintaron las pechinas, tres arcángeles y el ángel de la guarda, las cajas centrales de las bóvedas con escenas de la vida de San Agustín y la cúpula, la Glorificación de San Agustín) a cargo de los hermanos González Velazquez, dentro del estilo franco-italiano que trajeron a Madrid los Borbones. Ventura aprovechó también los grandes lienzos de la iglesia primitiva, de Carducho, pero adaptándolos a los nuevos

retablos: "La Anunciación" en el altar, y "San Felipe" y "Santa Margarita" de los laterales.

Decoró el anillo de la cúpula con un friso rococó de angelitos, querubines, discos y guirnaldas en estuco. La decoración del resto se la encargó al escultor francés Roberto Michel. El retablo mayor está diseñado por Ventura Rodriguez también, es de ricos mármoles y bronces, y el sagrario es una auténtica joya de la rica orfebrería madrileña del siglo XVIII. La bóveda que lo cubre fue pintada por Francisco Bayeu. La nave no tiene capillas, pero entre los arcos hay grandes cuadros que representan escenas de la vida de San Agustín: San Agustín mostrando la verdad, por Ginés de Aguirre; la muerte de San Agustín, por Francisco Ramos; el misterio del agua en la playa por Gregorio Ferro o San Agustín dando a los pobres, por José del Castillo. En el tramo intermedio hay un tribuna para los reyes, ya que la iglesia es de patronazgo real y en el presbiterio no había sitio[243].

En el claustro, hay cuadros con escenas de la Vida Virgen. El coro posee una sillería del siglo XVII. En la sala de las reliquias se conserva una ampolla que contiene sangre coagulada de San Pantaleón, que según la tradición se licua todos los años el día 27 de julio del año. El monasterio sirvió para albergar a damas de la alta nobleza.

- **Factores económicos**

Poco después, el 9 de julio de 1611 se puso, de forma muy solemne, por el propio Rey Felipe III, la primera piedra del edificio conventual, en el lugar que ocuparan las casas del Marqués de Poza, frente al Colegio de doña María de Aragón (actual Senado), mas apenas comenzadas las obras, sucedió la desgracia de fallecer la reina en El Escorial, al dar a luz al infante don Alfonso "el caro",

[243]SANCHEZ HERNÁNDEZ, MARIA LETICIA, Iconografía agustiniana en el Monasterio de la Encarnación de Madrid, Ciudad de Dios: Revista agustiniana, págs. 899-922.

el octavo de sus hijos. La desaparición de la soberana no fue, sin embargo, obstáculo para que prosiguieran con todo empeño las obras impulsadas ahora por el rey viudo en memoria de la esposa difunta. Las fiestas de la inauguración, el 2 de julio de 1616, día de la Visitación fueron acaso las mas solemnes de la vida madrileña de aquellos siglos y están someramente descritas por Pedro de Répide en su libro "Las calles de Madrid" del que, entre otras fuentes, tomamos, extractadas, las siguientes notas históricas.

El monasterio se rigió por las Actas fundacionales dadas por Felipe III en 1618, por las Actas de Felipe IV en 1618, en refrendo de las otorgadas por su padre y por la regla de la recolección agustiniana de 1616 3. La vida de este convento, brillante en el reinado de sus fundadores, no pasó en todo su esplendor más allá del tiempo de los Austrias. En 1734, ya durante los Borbones, un incendio fortuito destruyó el viejo Alcázar de los Austrias y con ello quedó cortada la comunicación directa del monasterio con el edificio regio a través de una galería o pasadizo que discurría entre uno de los laterales del edificio conventual y la llamada Casa del Tesoro, contigua al Alcázar. Por este pasadizo los reyes podían acceder al monasterio directamente desde el palacio que a su vez estaba comunicado interiormente con la Casa del Tesoro.

- **Factores urbanísticos**

El edificio se construyó en el lugar que ocuparon las casas de los marqueses de Pozas, a quienes el rey se las compró, debido a su cercanía al Real Alcázar, ya que así los reyes podían entrar directamente a la iglesia mediante un pasadizo existente.1 Este pasadizo fue construido por deseo de la reina para no causar molestias, ya que visitaba frecuentemente el monasterio. En su interior tenía varias salas con cuadros[244].

[244]SANCHEZ HERNÁNDEZ, MARIA LETICIA, El Monasterio de la Encarnación de Madrid. Vida cotidiana en la España de la ilustración / coord. por Inmaculada Arias de Saavedra Alías, 2012

El rey en persona colocó la primera piedra del edificio, acto que se hizo con gran solemnidad y bajo la bendición del cardenal arzobispo de Toledo Bernardo de Sandoval y Rojas. Meses más tarde, el 3 de octubre de 1611, murió la reina sin haber visto terminada esta obra en la que tuvo tanto empeño.

- **Factores arquitectónicos**

Pese a su sencillez y austeridad, tanto en el aparejo total del edificio como en su maqueta, en la que destaca la cúpula cubierta con tejado. El complejo monacal forma un gran rectángulo con la iglesia está colocada a propósito en el centro, de manera que entre ella y las dos alas laterales del edificio se forma un atrio muy elegante cerrada por las dos alas laterales y una verja frontal sobre basamento de piedra.

La fachada de la iglesia es el elemento más característico en la arquitectura religiosa madrileña. *"En la fachada encontramos -escribe Bonet Correa- el deseo de diferenciar el carácter de cada orden y su misión en la vida ciudadana. Signo externo, por su categoría o humildad, refleja no solo la riqueza o pobreza de sus constructores, sino también la aceptación de formas estéticas ligadas a conceptos de lo religioso y el destino de sus fundaciones. La protección real o la mayor riqueza de las órdenes religiosas quedó así marcada de acuerdo con las jerarquías propias de la época".*

Observemos el modelo tipo de fachada: un rectángulo enmarcado por dos grandes pilastras verticales lisas que sostiene el arquitrabe coronado por un frontón horadado por un óculo. Es el modelo denominado "de cajón" en el que todos los elementos arquitectónicos guardan un orden geométrico preciso. Vemos que el rectángulo que forma la fachada esta dividido horizontalmente en tres planos: de abajo a arriba, el primero tiene un pórtico de tres arcos sobre pilastras, siendo el central más ancho y alto que los laterales; la segunda zona, separada de la inferior por una imposta corresponde al interior del coro alto o coro de "festividades" que

asoma al exterior a través de unos ventanales adintelados muy sencillos. Entre ambos ventanales enrejados hay una hornacina con un relieve de "La Anunciación", realizado en mármol por el escultor catalán Antonio de Riera, el seguidor mas fino del arte de los Leoni, hacia 1617. En la tercera zona, unida a la anterior hay una ventana igual entre dos escudos de la reina fundadora. Bonet Correa señala que "esta fachada tan plana tiene una composición de rectángulos y cuadrados con el número de oro o sección áurea", algo, querido lector, que yo no te sabría explicar con palabras.

- **Elementos decorativos**

El 4 de abril de 1609, el Consejo de Estado, a instancias del duque de Lerma y del propio rey Felipe III, decretó la expulsión de los moriscos de Valencia, medida que se complementaría al año siguiente con la expulsión de los que residían en la Corona de Castilla y en Aragón. En agradecimiento a dicha expulsión, la reina Margarita de Austria, esposa de Felipe III, decidió fundar en Madrid un Monasterio de agustinas descalzas que se dedicaría al Misterio de la Encarnación. Para tal efecto, la reina hizo venir a cuatro religiosas del convento de San Agustín de Valladolid, que tras su llegada a Madrid el 20 de enero de 1611, se alojaron en el Monasterio de Santa Isabel, mientras se construía el suyo propio en las inmediaciones del Alcázar.En este contexto, el 10 de junio de 1611, el Arzobispo de Toledo Bernardo de Rojas y Sandoval, puso la primera piedra del que hoy conocemos como Monasterio de la Encarnación. La construcción del edificio, fue encargada al arquitecto Juan Gómez de Mora, si bien, su diseño se debe posiblemente a su tío Francisco de Mora. Las obras se terminaron en 1616, y el dos de julio de ese mismo año, con una gran solemnidad, se procedió al traslado de las religiosas desde la vecina Casa del Tesoro, lugar en el que estaban alojadas desde el 3 de febrero de 1612.

Del convento destaca sobre todo su iglesia, levantada sobre una planta de cruz latina, de una sola nave, con crucero y cúpula. En el

exterior, y precedida de un espacioso atrio con verja de hierro, resulta muy interesante la fachada, construida en granito, y compuesta por un pórtico de ingreso de tres arcos sobre el que se sitúa un segundo cuerpo con ventanas, dos escudos reales, y un bajo relieve que representa la Anunciación, obra de Antonio de Riera. En cuanto al interior, destaca la soberbia decoración interior realizada por Ventura Rodríguez entre 1755 y 1767 con gran lujo de jaspes, mármoles y bronces. En 1842 fue demolido en parte, saliendo de él las religiosas. Poco después fue reedificado y volvió a albergar la comunidad. En la antigua clausura, Patrimonio Nacional ha establecido un Museo que permite observar los numerosos tesoros artísticos que se custodian en el convento

En el siglo XVIII fue reformado el interior de la iglesia por Ventura Rodríguez, quien se encargó de su decoración, junto con otros pintores y escultores neoclásicos, con nuevos retablos y varios lienzos importantes. La parte arquitectónica está labrada en jaspes, mármoles y bronces dorados. A lo largo de toda la nave pueden verse una serie de lienzos con el tema de la vida de San Agustín, que se complementan con los frescos de la bóveda de la capilla mayor, obra de Francisco Bayeu.

En el centro del retablo mayor puede verse el cuadro de La Anunciación de Vicente Carducho, enmarcado por sendos pares de columnas corintias, y a ambos lados las imágenes de San Agustín y su madre Santa Mónica, del estilo de Gregorio Fernández. El tabernáculo es una obra maestra de Ventura Rodríguez. Las pequeñas estatuas de los Santos Doctores que lo adornan son obra de Isidro Carnicero, lo mismo que el relieve del Salvador que tiene la puertecita. El monasterio posee una importante colección de pintura y escultura destacando las obras de Lucas Jordán, Juan van der Hamen, Pedro de Mena, José de Mora (Dolorosa), y Gregorio Fernández (Cristo Yacente y Cristo atado a la columna).

El Espacio Arquitectónico en la Historia (P.Marfil, ed.)

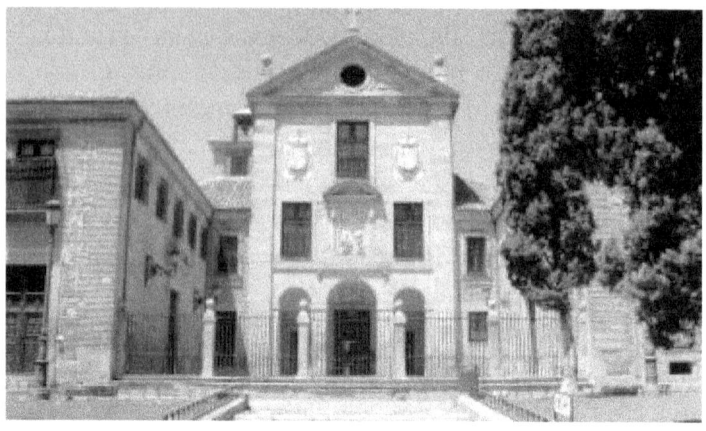

Vista general.

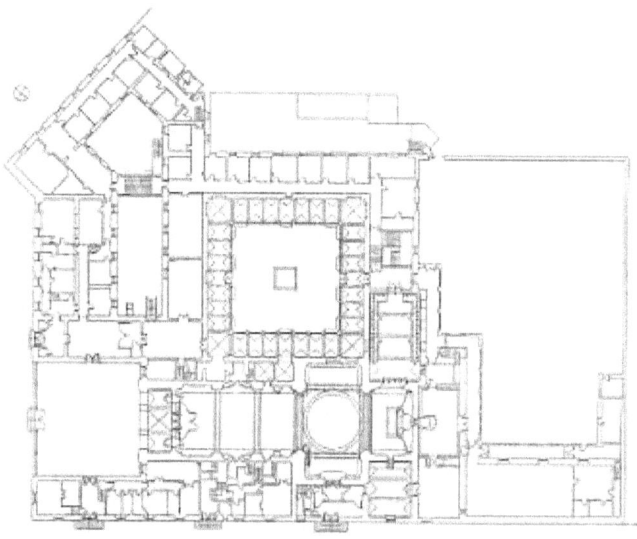

Planimetría.

13: El espacio en la Época Contemporánea (Manuel González-Aguayo, Francisco Martínez-Hernández, Marina Valdenebro)

Pieza 1.-Monadnock building
Tipología: Rascacielos.
Uso: oficinas.
Año: 1891-1893.
Localización: 53 West Jackson Boulevard, South Loop de Chicago, Illinois.
Arquitectos: Burnham & Root, Holabird & Roche.

- **Factores históricos**

Dentro del contexto revolucionario de la segunda mitad del siglo XIX en Europa, surge en los Estados Unidos, tras la Guerra de Secesión, una decidida apuesta por seguir el devenir urbano de las naciones industrializadas, si bien desde la asunción de nuevos parámetros estéticos y arquitectónicos. Esta iniciativa impulsada por la Escuela de Chicago encontró en las aspiraciones culturales de esta ciudad el caldo de cultivo perfecto para acometer su reconstrucción *ex-novo* después del gran incendio de 1871. Promotores y arquitectos vieron en Chicago una ocasión idónea para la explotación y experimentación constructiva en un país sin tradición arquitectónica ni medidas legislativas de control sobre el capital. Se crea así un modelo de edificio mastodóntico derivado del uso especulativo del espacio horizontal y vertical: el rascacielos. Una construcción que optimiza al máximo el aprovechamiento del solar donde se erige destinada fundamentalmente a la explotación mercantil. Los rascacielos levantados en Chicago sin solución de continuidad desde la década de los ochenta, labor luego continuada

por Nueva York, vienen a constituir, en definitiva, la imagen más emblemática del capitalismo financiero.

- **Factores socioeconómicos**

El desarrollo de la ciudad moderna implica la imposición de la estructura capitalista en los sistemas de producción, en los que prima siempre el incremento de beneficios sobre todos los demás factores, ya sean éstos de índole social, ecológico o estético[245]. Tan novedosas circunstancias tendrán unas consecuencias directas sobre el mapa urbanístico. El crecimiento demográfico registrado en las grandes capitales así como en los principales nudos de comunicación y núcleos de actividad industrial, se traducirá a la postre en la concepción de diseños tendentes a la homogeneización sistemática del paisaje colectivo y a la reiteración de modelos prototípicos, tal es el caso del rascacielos, al servicio de los grandes intereses monopolizadores del mercado. Las ciudades se dividen y quebrantan en redes geométricas para acoger a los ferrocarriles y a los primeros vehículos de combustión interna, abriéndose grandes ensanches, plazas y parques que faciliten la interconexión y desplazamiento entre ellas, además de la comprehensión racional y jerárquica del espacio, y la aplicación efectiva de unas medidas de habitabilidad más acordes con el espíritu moderno. Dicha tendencia destructiva de los rasgos autóctonos nacionales culminará justo un siglo después con la irrupción de la ciudad neoliberal postfordista fruto del proceso globalizador.

- **Factores urbanísticos**

La racionalización del espacio en Chicago fue llevada hasta sus últimas consecuencias mediante la asunción del sistema de cuadrículas rectangulares parceladas empleado en la fundación colonial estadounidense. En la última reconstrucción de Chicago este esquema urbano fue replicado tanto en el plano horizontal, cuyo

[245] Véase a este respecto *Las tres ecologías*, de Félix Guattari.

origen está marcado por la intersección de las calles State y Madison a tres manzanas del Monadnock, como en el plano vertical por medio de sus elevados edificios, conformándose un paisaje de manzanas simétricas, monótonas y extensibles en el futuro. Los rascacielos son, así entendidos, el resultado material de una operación aritmética de multiplicación vertical de la cantidad de suelo comprada para la explotación mercantil. El Loop sur de Chicago se erige de este modo en el centro económico, comercial y simbólico de la ciudad moderna con sus edificios repletos de oficinas, hoteles, grandes almacenes y negocios de máxima rentabilidad.

- **Factores arquitectónicos**

La revolución constructiva de estos rascacielos fue posible gracias al uso de una serie de materiales y de avances técnicos provenientes del dominio industrial: el hierro, el acero, el hormigón armado y el vidrio. Sin embargo, no fue hasta la aparición del ascensor y la estructura en esqueleto de acero cuando los *building* empezaron a desarrollarse en altura. Hecho que explica que los primeros rascacielos levantados en Chicago no superasen un límite relativamente moderado como para ser considerados bajo esta denominación. A excepción de algunos la mayoría no ascendían de 10 pisos por razones prácticas, urbanísticas y de seguridad[246]. Como apuntó en 1899 el crítico contemporáneo Montgomery Schuyler, "el ascensor dobló la altura del edificio de oficinas y la estructura de acero volvía a doblarla"[247].

Para la construcción del Monadnock se hubo de solicitar un permiso especial, concedido el cual se elevó hasta las 16 plantas mediante un grueso muro portante de ladrillo liso con ventanas tipo *bow-windows* que alcanzaba los 66 metros de altura, el mayor del

[246] MIRAVETE, ANTONIO; LARRODE, EMILIO; *Elevadores: principios e innovaciones,* Ed. Reverté, Barcelona, 2007. P. 21.

[247] FRAMPTON, KENNETH; *Historia Crítica de la arquitectura moderna*, Gustavo Gili, 6º Ed.Barcelona, 1993. P. 52.

mundo. Fue el último de Chicago en emplear el sistema constructivo de muros de carga, si bien para la parte sur proyectada por Holabird y Roche, formados en la oficina de William LeBaron Jenney (1837-1907), se empleó ya el armazón sustentante de acero marcando una transición en la historia de las técnicas constructivas. El resultado fue un edificio compacto, austero y funcional, cuya pureza formal mereció el reconocimiento de Zevi al considerarlo como el primer rascacielos moderno.

- **Factores tecnocientíficos**

La historia de los rascacielos y su evolución tecnológica y estética no se puede entender sin el traspaso de los conocimientos y tendencias que supusieron las Exposiciones Universales, que, desde la de París, de 1790, venían mostrando los últimos avances en el ámbito de la ciencia, la ingeniería y el diseño. Fundamentales en la contribución para el desarrollo de los rascacielos fueron, además de las técnicas de montaje y desmontaje y del ascensor (Elisha Graves Otis, 1854), el teléfono (Alexander Graham Bell, 1876), el correo neumático (C. F. Valery, 1858) y la electricidad, siendo el Monadnock uno de los primeros edificios con suministro, entre otros novedosos descubrimientos.

- **Factores estéticos**

Las Exposiciones no sólo trajeron ideas en lo que a innovación y vanguardia se refiere, sino también en la asimilación de elementos estéticos retardatarios de gusto historicista. Fue así como tras la Exposición Universal de Chicago de 1893 (World's Columbian Exposition) afloró una fiebre neoclásica generalizada entre los arquitectos, que detuvo temporalmente aquella «neutralidad lingüística» y formal que había hecho de la funcionalidad sus señas

de identidad[248]. El Monadnock ha suscitado el interés de los críticos modernos, quienes han llamado la atención de su factura estilística caracterizada por su diseño unificado, la pureza de sus líneas estructurales y la desnudez decorativa que la envuelve. Carl Condict definió el inmueble como «*una de las experiencias estéticas más emocionantes que nuestra arquitectura comercial puede mostrar*»[249].

- **Factores ideológicos**

Las profundas transformaciones que tienen lugar en el mundo industrial de la segunda mitad siglo XIX delinean un trazado liberal que reducen el territorio urbano al interés materialista, toda vez que las relaciones espaciales son expresiones visibles del control y de los poderes fácticos. Henry Lefebvre señala en su principal obra filosófica, *La producción del espacio*, la importancia de analizar el espacio urbano como un producto histórico-político en el que espacio es a un tiempo causa y efecto de las relaciones de interdependencia que en él se dan. En este sentido, la Segunda Revolución Industrial y los nuevos conceptos de competitividad, velocidad y tiempo, configuradores del Estado moderno, son volcados conscientemente sobre la antigua planimetría de las ciudades, reordenando el espacio a la medida de las clases dirigentes y obreras.

Esta eterna lucha de clases fue extrapolada a la ciudad a través de una fisonomía jerarquizada. A la existencia de barrios burgueses dotados de todo tipo de infraestructuras, se contraponían las viviendas proletarias que, aglomeradas en barrios carentes de servicios, afectaban unas condiciones precarias. Esta situación fue denunciada por pensadores como Marx y Engels, cuyas teorías so-

[248] DELFÍN RODRÍGUEZ, ALFREDO ARACIL; *El siglo XX: entre la muerte del arte y el arte moderno*, Ed. Istmo, Colección Fundamentos nº 80, Madrid, 1982. P. 53.

[249] CONDICT, CARL, W.; *The Chicago School of Architecture*, University of Chicago, 1964. P. 69.

bre la dignificación de las masas obreras tuvieron su respuesta en arquitectos sensibles a la nueva problemática social.

- **Factores volumétricos y de escala.**

El Monadnock Building es un edificio proyectado en altura con fines muy concretos. Para Sullivan «la forma sigue siempre a la función», máxima que presupone la consideración de determinados agentes volumétricos y de escala adscritos a los principios estructurales, estéticos y formales de la arquitectura moderna estadounidense. Dicha premisa conceptual fue seguida por las dos generaciones de la Escuela de Chicago al emprender la reconstrucción de la ciudad en base a los nuevos imperativos funcionalistas: la reivindicación icónica de la torre, símbolo cultural de otras civilizaciones, se adoptó como el modelo de referente urbano, político y social en una carrera ascendente internacional por alcanzar la cumbre del poder. A juicio de L. Quaroni, la naturaleza del rascacielos privilegia el exterior sobre cualquier otro parámetro arquitectónico. En este sentido, el Monadnock tiende desde el punto de vista volumétrico a la estereometría, subrayándose así el carácter de sólida cohesión monolítica. Su forma de paralelepípedo recto está animada por el ritmo orgánico de los miradores poligonales y del basamento, cuyo espesor es directamente proporcional a la altura de los muros cargantes en perjuicio del espacio útil interior. Todo ello nos sitúa ante un incipiente proceso de abstracción racional coherente al contexto macrourbano donde emerge a una escala sobrehumana.

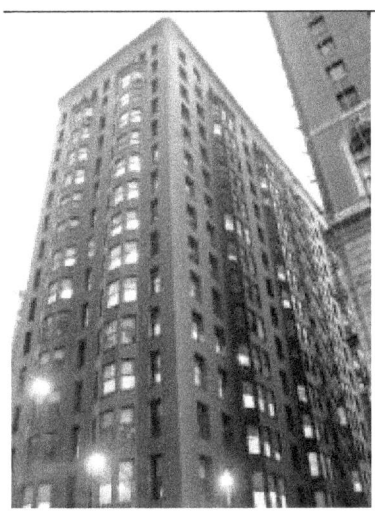

Vista general.

Planimetría.

El Espacio Arquitectónico en la Historia (P.Marfil, ed.)

Pieza 2: La escuela de la Bauhaus en Dessau.
Tipología: Escuela.
Uso: formativo técnico.
Año: 1924-1926.
Localización: Dessau, Alemania.
Arquitectos: Walter Gropius.

La Bauhaus tuvo su sede en tres ciudades:

- 1919 – 1925: Weimar
- 1925 – 1932: Dessau
- 1932 – 1934: Berlín

Estuvo organizada por tres directores:

- 1919 – 1927: Walter Gropius
- 1927 – 1930: Hannes Meyer
- 1930 – 1933: Ludwig Mies van der Rohe

- **Factores histórico- sociales.**

La fundación de la escuela de la Bauhaus (1919-1933) se produjo en un momento de crisis del pensamiento moderno, cuando la racionalidad técnica occidental se desmoronaba en una Europa donde Alemania, particularmente desgarrada por una guerra perdida, hacía lo imposible por restablecer la comunidad cultural. Nació así dentro de todo un proceso de renovación educativa ligado a los ideales de reconstrucción postbélica y a un incipiente anhelo de transformación cultural vanguardista. De esta suerte, constituye, junto al movimiento conocido como De Stijl, el núcleo y base de la ortodoxia moderna, en cuya formación esta escuela actuó como un singular aglutinante.

Inicialmente conocida como la Escuela de Artes Aplicadas de Weimar, y poderosamente vinculada a la Deutsche Werkbund, la escuela adquirió una particular importancia arquitectónica, programática y didáctica cuando en 1919 se hizo cargo de ella Walter Gropius (1883-1969), a quien debemos su transformación definitiva en la Bauhaus - literalmente, la "casa de la construcción"-, en un concepto nuevo que reinterpretaba el arte total y la integración artística e industrial de la Werkbund.

Fue en 1924, cuando la escuela se vio obligada a trasladarse a Dessau, el momento escogido por Gropius para construir la que aún hoy sigue siendo su obra maestra: un edificio en el que él mismo pudo desarrollar su propio diseño y que, tras su inauguración en diciembre de 1926, se erigió como un auténtico icono del Movimiento Moderno, además de ser su centro internacional más activo. Y es que la Bauhaus no era una escuela de arquitectura tal y como suele entenderse, sino una escuela de arte que abordaba progresivamente las tres escalas del diseño, lo que la convirtió en centro de experimentación y sede simbólica de la nueva vanguardia en cuanto que reunía y vinculaba entre sí las distintas manifestaciones artísticas de la época: música, teatro, cine, pintura, arquitectura y diseño industrial.

Durante los años que Gropius estuvo al frente de la escuela, fue madurando en su ánimo la conciencia de que tenía un deber humano muy elevado que cumplir. Un deber del que también se contagiaron sus alumnos y que se concretaba en la creencia de que la arquitectura había de desempeñar un papel dentro del problema social que la posguerra planteó con toda gravedad. Un problema social que, en su opinión, había de fundirse con la estética. Y así, al igual que otros movimientos pertenecientes a la vanguardia artística, la Bauhaus tampoco se marginó de los procesos políticos-sociales y mantuvo un alto grado de contenido crítico y compromiso de izquierda, lo que le valió ser censurada por subversiva.

- **Factores ideológicos**

"La Bauhaus se fundó originalmente con visiones de la catedral del socialismo, y los talleres se establecieron a la manera de los aposentos de la catedral"[250]

Oskar Schlemmer, 1922.

La Bauhaus fue siempre socialista, pero su socialismo cambió a medida que se desarrollaba su contradicción socioeconómica. En sus comienzos, se vio muy influida por el ideario del Werkbund y el pensamiento de Feininger, Klee, Kandinsky, Itten y Moholu-Nagy, artistas todos más o menos vinculados al expresionismo alemán y que apostaron fundamentalmente por la inclusión en el programa formativo de un curso previo de introducción al diseño. Sin embargo, en la etapa que ahora nos ocupa la Bauhaus experimentó un giro decisivo que le llevó a abandonar todo vestigio de expresionismo para convertirse en baluarte del racionalismo.

Este giro no es ajeno a la incorporación oficiosa de los principios neoplásticos, algo que dio lugar a una primera síntesis entre De Stijl y la Bauhaus, una síntesis que tiene su mejor representación en el propio edificio de la Bauhaus en Dessau. La ideología de Gropius está presente dentro y fuera del edificio, donde puso en práctica su ambición de diseñar procesos de vida, así como de unir arte, técnica y estética en busca de funcionalidad. Pero el gobierno nacionalsocialista no toleró su credo socialista internacionalista y judío, hecho que motivó el traslado de la escuela a Berlín en 1932, a lo que, con la llegada de Hitler al poder, le siguió su clausura en 1933.

[250] CARLO ARGÁN, G.: *El arte moderno*, Fernando Torres ed. 2ª ed., Valencia, 1976, Vol. 2, p.477.

Pero hasta entonces, la Bauhaus funcionó en base a los dictados de Gropius, quien principalmente apostó por una especie de colaboración permanente entre todos los proyectistas, de modo que las experiencias del proyecto no fueran independientes entre sí, sino que formaran una continuidad, incluso en sentido histórico. Fueron estos principios los que vertebraron toda la estructura interna del edificio y así lo pone de manifiesto la ausencia de tabiques en los talleres, circunstancia ésta que potenciaba la comunicación entre los estudiantes y el conocimiento mutuo de las propuestas de sus compañeros. El edificio en sí rechazaba el muro, símbolo de la falta de libertad, e interpretaba la realidad a través de esa abstracción formal. A todo ello hemos de añadir que la Bauhaus fue además un gran experimento vital de una pequeña comunidad de jóvenes (1.400 aproximadamente) que, tras la quiebra del viejo orden y la traumática experiencia de la recién acabada Primera Guerra Mundial, se lanzó llena de entusiasmo a la construcción de una utopía social, a la búsqueda de nuevas formas de convivencia.

- **Factores técnicos**

Al igual que su equipo docente, con Moholy-Nagy a la cabeza, Gropius era amante de la tecnología, y así lo vemos animando a sus estudiantes de diseño a usar materiales modernos y alusiones a las composiciones de Malévich, Rodchenko, Popova y Lissitzky. De hecho, si sobrevoláramos Dessau, descubriríamos que los edificios interconectados de la Bauhaus bien podrían confundirse con un cuadro de Mondrian: una cuadrícula asímetrica de líneas verticales y horizontales que recrean una equilibrada composición de rectángulos.

Sin embargo, más allá de tendencias e influencias artísticas, los nuevos edificios de Dessau reflejan el compromiso de su director por la utilización de nuevos materiales y tecnologías sin menospreciar el legado artesanal. Consecuentemente, el mayor logro técnico de este conjunto queda perfectamente plasmado en el edificio principal, dedicado a la enseñanza, y que exhibe una inmensa fachada

rectangular de vidrio. Un colosal muro cortina de cristal emparedado entre dos finas líneas horizontales de hormigón blanco que no hace sino subrayar aun más la personalidad que destila todo el conjunto. En él, el hormigón y el cristal se dan la mano en una armoniosa unidad integradora donde el funcionalismo y la belleza de los materiales básicos sin adornos, ostentan un protagonismo espectacular.

- **Factores económicos**

La vida en la Bauhaus no siempre fue fácil, descarriándose en más de una ocasión y la mayor de las veces debido a acontecimientos externos. En 1923 Alemania se demoró en sus indemnizaciones de guerra. Las tropas francesas y belgas entraron en el país, al igual que la inflación y el desempleo masivo. Una Alemania empobrecida y denigrada dio un bandazo hacia la derecha y los fondos para la Bauhaus se recortaron, con consecuencias terribles para Gropius cuyo contrato sería rescindido. Desapareció gran parte del apoyo político y, a pesar de la premura con la que se estableció la Sociedad de Amigos de la Bauhaus, nada pudo evitar la marcha a Dessau, a escasa distancia del norte de Weimar.

Y allí fue cuando, al fin, cambió su suerte, tanto para la Bauhaus como para Alemania. Estados Unidos jugó su baza y prestó al gobierno alemán dinero suficiente para volver a levantar el país, lo que trajo consigo una notoria disminución del desempleo y un aumento de la actividad comercial. Regresó la confianza y los centros industriales del país se acercaron a Gropius y ofrecieron a la Bauhaus la oportunidad de empezar de nuevo en sus distritos. Aquellas ambiciosas ciudades, Dessau entre ellas, querían atraer nuevos negocios a sus áreas, pero necesitaban poder demostrar que contaban con una plantilla bien formada de personal especializado y que disponían de alojamientos modernos. Esta plantilla se gestó en Dessau, donde la práctica arquitectónica de la Bauhaus y de Walter Gropius podía facilitar ambas cosas. Allí nuestro arquitecto se encontró con la buena disposición de los políticos del lugar,

quienes, desesperados como estaban por modernizarse industrialmente, se ofrecieron a financiar la institución aunque a cambio Gropius se comprometía a realizar una serie de equipamientos.

La producción de la Bauhaus no significó una competencia para la industria y el artesanado, sino que más bien les proporcionó un nuevo factor productivo. La escuela lanzó a la vida productiva y económica hombres dotados de suficiente capacidad creativa y experiencia práctica como para realizar con éxito el trabajo de preparación que necesariamente ha de preceder a la producción en la industria y el artesanado.

- **Análisis arquitectónico y volumétrico.**

"Todo el conjunto está concebido como un lento girar de volúmenes y de planos que agotan en su calidad plástica las fuerzas del movimiento que ellos mismos suscitan" [251].

Desde su fundación, uno de los principios básicos establecidos por la Bauhaus fue *"La forma sigue a la función"*, idea ésta tomada de la Escuela de Chicago. De este modo, el edificio de la Bauhaus en Dessau se despliega en varios volúmenes independientes entre ellos y diseñados según la función para la que fueron concebidos, aunque en la práctica esas funciones se mezclaban y compartían. En cualquier caso, podríamos decir que la Bauhaus se articula arquitectónicamente en torno a dos cuerpos distintos. El primero, de planta rectangular, contenía aulas y pequeños laboratorios; mientras que el segundo, con planta en forma de L, albergaba en una de sus alas los laboratorios y en la otra el auditorio, el escenario, el comedor y la cocina. En la parte superior existía un cuerpo de dos pisos de altura que, elevado del suelo, contenía las oficinas de la escuela y los estudios de los profesores. Este bloque salvaba la calle transversal relacionando los dos volúmenes anteriormente citados de manera que, a partir del segundo piso, el edificio adqui-

[251] CARLO ARGÁN, G.: El arte moderno, Fernando Torres ed. 2ª ed., Valencia, 1976, Vol. 2, p.477.

ría una planimetría en forma de G de altura constante[252], a excepción del bloque que comprendía los locales colectivos (comedor y auditorio) que, conservando una sola altura, representaba la ligazón entre el volumen descrito y el edificio de cinco pisos destinado a la residencia de los alumnos.

Pero sin duda lo más llamativo de todo el conjunto es la concepción del espacio. Un espacio abstracto y geométrico, concebido para transformar la realidad. Las estructuras abiertas con paredes de cristal nos hablan de ese esfuerzo por lograr la unión entre el interior y el exterior, por eliminar los límites del espacio. En él todo fluye y se omiten los elementos verticales que puedan obstaculizar esa continuidad espacial. El efecto espejo, el rechazo de la fachada, la transparencia…Todo forma parte de la misma lógica abstracta del espacio. El funcionalismo pasa a ser una conclusión estilística más y lo transparente se utiliza en pos de un carácter más visual. Es evidente que Gropius pensaba en la arquitectura como la forma artística más importante y por eso defendía que *"el objetivo último de toda actividad creativa es el edificio"*. La fábrica de esta escuela es prueba evidente de ello, pero al contrario de lo que pueda parecer, no pretende hacer de la arquitectura el espejo de los ideales de la sociedad, ni siquiera la cree capaz de poder regenerarla. Es simplemente uno de los servicios que ésta más necesita y que depende ante todo del equilibrio del conjunto.

- **Análisis urbanístico**

La peculiar distribución espacial de esta obra maestra del racionalismo europeo se pone en relación con las condiciones de la zona donde se ubica: limita con una calle que a su vez se ve atravesada por otra perpendicular mientras que dos de sus alas contornean un cercano campo deportivo, al tiempo que se abre al ritmo de la vida urbana con sus grandes fachadas de luminosas cristaleras. Así lo

[252] DE FUSCO, R.: *Historia de la arquitectura contemporánea,* Ed. Blume, Madrid, 1981, p. 332.

dispuso Gropius cuando, al negociar con el alcalde del pueblo de Dessau, el doctor Fritz Hesse, la reubicación de la Bauhaus, presentó los primeros planos de su proyecto en el que, como vemos, la arquitectura se hace parte de la realidad y se produce siguiendo la lógica urbana industrial.

- **Análisis de elementos decorativos y estéticos**

Tras la Primera Guerra Mundial, la derrotada Alemania buscaba una salida a la crisis de valores en que se hallaba inmersa. Sus intelectuales consideraban que el irracionalismo político había llevado a la violencia, por lo que había llegado la hora de imponer un racionalismo crítico, capaz de resolver las contradicciones sociales. Gropius se sintió profundamente implicado en estos planteamientos y, comprometido con una especie racionalismo arquitectónico, los transfirió al edificio de la Bauhaus en Dessau haciendo que en él convergieran todas las características del Movimiento Moderno: volúmenes puros articulados racionalmente (funcionalismo), uso innovador de los nuevos materiales,- como el muro-cortina de vidrio en las fachadas-, ventanas horizontales, ausencia de ornamentación, diseño global de todos los elementos y, sobre todo, una concepción espacial presidida por la interrelación entre el interior y el exterior a través del muro de cristal.

Pero ante todo Gropius perseguía la unión entre el uso y la estética. Para él, todo objeto se define por su naturaleza, entendiendo por objeto desde una silla hasta una vivienda, y para que éste pueda funcionar de una manera apropiada, se ha de indagar su naturaleza, de forma que se configure de acuerdo a su finalidad, es decir, realice de una manera práctica sus funciones, toda vez que resulta duradero, económico y bello. Son estos ideales los que conforman el estilo de la Bauhaus, un estilo caracterizado por la ausencia de ornamentación, incluso en las fachadas. Así, Gropius apuesta por formas y colores fundamentalmente típicos, comprensibles para todos, con una simplicidad y economía del espacio, materia, tiempo y dinero, que encuentra su razón de ser en el neoplasticismo. Por

ello, a nivel cromático el edificio está casi en su totalidad revocado en blanco, un material difícil de mantener y sobre el que se ha tenido que intervenir en repetidas veces, si bien las restauraciones no hacen sino corroborar lo dicho, pues lo recuperado se concreta en los colores primarios y en los tonos grises que entonces lucía.

- **Factores de escala:**

La forma exterior del edificio y la organización de sus instalaciones de acuerdo a sus usos, testimonian esos principios funcionales de construcción de los que venimos hablando y desarrollan la idea de Gropius de la construcción de un conjunto a gran escala. En este sentido, su obra arquitectónica polemiza con la concepción antropocéntrica renacentista, donde todas las dimensiones están referidas directa o indirectamente a las proporciones del cuerpo humano. Por el contrario, Gropius apela más bien a una concepción cinética donde una dimensión subjetiva cualitativamente diferente invoca a un sujeto cambiante y móvil, y a una escala supraindividual.

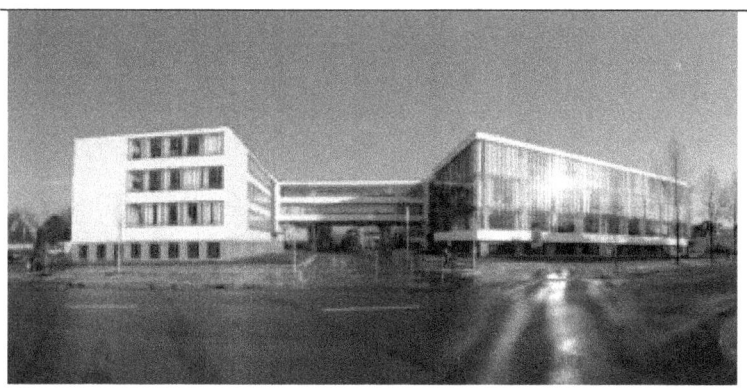

Vista general.

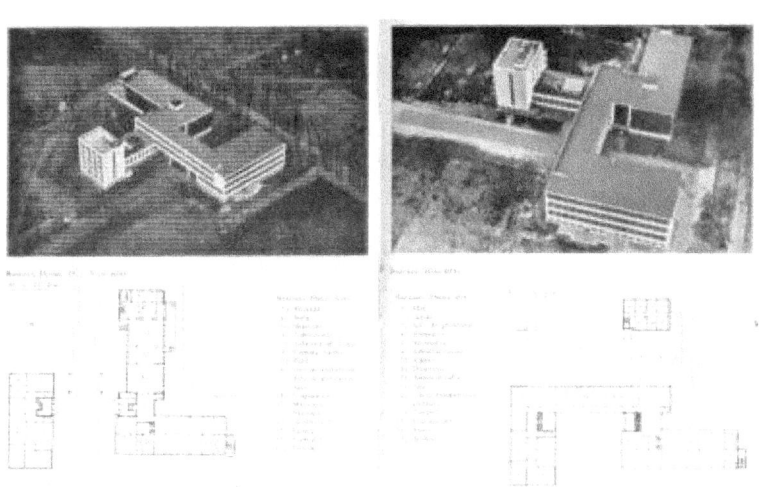

El Espacio Arquitectónico en la Historia (P.Marfil, ed.)

Pieza 3: Museo Guggenheim de Bilbao.
Localización: Avenida Abandoibarra, 2. Junto a la ría de Bilbao.
Construcción: 1992 – 1997. Inauguración 18 de octubre de 1997
Arquitecto: Frank Gehry
Administrador: Fundación Solomon R. Guggenheim
Director: Juan Ignacio Vidarte

- **Factores económicos:**

Desde mediados de los años 70, Bilbao padecería un grave declive industrial fruto de la crisis Fordista y la falta de adaptación a las nuevas condiciones de la competencia globalizada, especialmente frente a los llamados "dragones asiáticos". Los efectos fueron el cierre de empresas, desempleo, pobreza, marginalidad y un proceso de degradación del espacio urbano y medioambiental.

A principios de los 90, comenzarían a materializarse una serie de políticas destinadas a la revitalización urbana y económica de la ciudad, centradas en un esquema de grandes infraestructuras con las que se pretendía liquidar la imagen decadente de infraviviendas y las obsoletas estructuras industriales,- tanto portuarias como de la industria siderúrgica naval-, y generar nuevos espacios para el desarrollo de nuevas áreas residenciales y usos productivos terciarios[253].

Dentro de estas infraestructuras, el Museo Guggenheim Bilbao es un instrumento más en la proyección de la metrópolis moderna con la que se pretendía, además, lograr la captación del turismo y del capital financiero internacional. También ha sido determinante en el impacto más o menos directo sobre otros sectores, especial-

[253] RODRÍGUEZ, ARANTXA. *Reinventar la ciudad: milagros y espejismos de la revitalización urbana en Bilbao.* Lan harremanak: Revista de relaciones laborales. nº 6, 2002. p. 69-108

mente el sector inmobiliario y de servicios, por la simple proximidad física a este equipamiento cultural[254].

- **Factores socio-culturales:**

Todas estas directrices políticas desarrolladas a principios de los 90, destinadas a la consecución de un proceso de regeneración económica y urbana, también tendrían imbricadas una serie de factores socio-culturales. La construcción del Museo no solamente se convierte en una herramienta educativa y un vehículo de acercamiento del Arte Moderno y Contemporáneo a la sociedad, sino que además constituye un elemento de reafirmación de la identidad cultural vasca, generando una imagen externa que contribuye a aumentar el orgullo y la confianza de una sociedad socavada por la crisis y la lacra del terrorismo etarra.

El papel catalizador del Museo en el proceso de transformación de la ciudad, y el innegable éxito desde el punto de vista económico y de marketing, lo convierte en un modelo y fenómeno internacional conocido como el "Efecto Guggenheim". Pese a ello, algunos señalan que forma parte de una operación de maquillaje que no incide en la realidad social y los problemas cotidianos de la población, derivando en una gentrificación o elitización del suelo[255]. Por otra parte, desde el punto de vista cultural, se le achaca que se haya alejado del gran centro cultural y artístico que se pretendía, siendo incapaz de normalizar sus relaciones con los artistas y el medio artístico vasco. Además, la clarísima vocación empresarial inherente a su concepción, fomenta más su preocupación por la captación

[254] JUAN IGNACIO VIDARTE. *Nuevas infraestructuras culturales como factor de renovación urbanística, revitalización social y regeneración económica: El Museo Guggenheim Bilbao.* Revista de la Asociación Profesional de Museólogos de España, ISSN 1136-601X, N°. 12, 2007.
[255] LAYUNO, MARÍA ÁNGELES. *Museos de arte Contemporáneo en España: Del palacio de las artes a la arquitectura como arte.* TREA, Gijón, 2004. pág. 181- 218.

de patrocinadores que el desarrollo de una buena gestión museográfica con la que seducir al público[256].

- **Factores ideológicos:**

El proyecto del Museo va más allá de actuar como un agente de estímulo de la creatividad, la expresión artística y la identidad colectiva. Conlleva un concepto de la cultura que traspasa los objetivos puramente culturales y se concibe como un instrumento ligado a la consecución de unos objetivos políticos y a la revitalización urbanística y económica. Atendemos por tanto a una industrialización de la cultura que, impulsada desde la esfera pública, está destinada a generar un proceso de diversificación de la estructura productiva hacia sector terciario, así como una nueva imagen que atraiga turistas e influya en los flujos de inversión internacional. El término de «industria cultural» ya fue acuñado por la Escuela de Frankfurt en 1947, cuando M. Horkheimer y Th. W. Adorno en su célebre obra *"Dialéctica de la ilustración"*,- dentro del capítulo "La Industria Cultural: la Ilustración como engaño de las masas"-, ya alertaba de la instrumentalización de la cultura en las sociedades capitalistas contemporáneas donde cultura se reduce a una mera mercancía y al interés crematístico.

El Museo Guggenheim de Bilbao es una muestra paradigmática de este fenómeno de explotación, siendo para muchos uno de los primeros museos franquicia donde la mercadotecnia ocupa una parte nada desdeñable de su gestión. Un modelo habitual dentro de este mundo globalizado y en el cual están inmersos museos como el Louvre, el Pompidou o el Hermitage, quedando patente que la relación entre comercio y cultura es cada vez más estrecha y las fronteras entre estos conceptos se desdibujan[257].

[256] VOZMEDIANO, ELENA. El Guggenheim Bilbao, después del "efecto". Revista de libros, ISSN 1137-2249, N°. 137, 2008 , págs. 6-12

[257] PLAZA, MARÍA BEATRIZ; GÁLVEZ, CATALINA *"ET AL"*. *Arte y Economía, un matrimonio de conveniencia: El museo Guggenheim en Bilbao*. Barcelona.

- **Factores técnicos:**
El proyecto del Guggenheim de Bilbao también se convirtió en un hito arquitectónico desde el punto de vista técnico. La complejidad geométrica del diseño realizado por Frank Gehry, obligó al arquitecto a emplear sofisticados programas informáticos, siendo pionero en la utilización de CATIA. Un programa usado en la industria aeroespacial que le permitió: proyectar tridimensionalmente los volúmenes del edificio; definir el criterio de la disposición de las placas y detalles constructivos básicos, así como generar el cálculo y una estimación aproximada de los materiales y los costes del proyecto. Del mismo modo, cabe reseñar algunos programas de cálculo de estructuras, como RISA o ANSYS, que permitieron el desarrollo del Método de Elementos Finitos (MEF). Un sistema de cálculo comparativo que sirve para determinar tanto los apoyos como las conexiones, lo que permite asimilar el cálculo lineal de una viga curva con el de una viga recta[258].

Otra novedad fue la utilización del titanio para la piel exterior del edificio. Tras un minucioso estudio del comportamiento de dicho material y haber descartado otros materiales, se desarrolló un proceso especial de laminado[259].

- **Factores estéticos y figurativos:**
La obra de Gehry se encuadra dentro del movimiento arquitectónico del Deconstructivismo, manifestando esa idea de manipular la superficie de las estructuras, distorsionando y dislocando sus formas para crear un sugerente y estimulante caos controlado. En

[258] CAICOYA GÓMEZ-MORÁN, CÉSAR. *Algunos aspectos del proceso de construcción del museo Guggenheim Bilbao: Bilbao/España. Informes de la construcción*, ISSN 0020-0883, Vol. 49, N°. 451, 1997, págs. 5-12.

[259] GUGGENHEIM BILBAO [En línea] http://www.guggenheim-bilbao.es/el-edificio/la-construccion/ [última consulta: 20/12/ 2014]

sus principios estéticos se rechaza la idea del ornamento como decoración, basándose en el propio diseño de la estructura y la aplicación de los materiales industriales y las tecnologías asociadas. En este sentido, el acabado de las aproximadamente 33.000 planchas de titanio, dota al edificio de una "piel escamada" con la cual consigue crear efectos y cambios de tonalidad dependiendo de la atmósfera reinante[260].

En alusiones realizadas por el propio Gehry, la morfología del diseño de sus líneas y sinuosos volúmenes beben de las esculturas dinámicas Brancusi, el futurista Boccioni en su "Botella desplegada en el Espacio" de 1912, los mantos de Bellini, las descripciones literarias de los espacios de Marcel Proust y el constructivismo ruso: Tatlin, Malevich, Lissitsky[261].

Los espacios interiores también evocan a imágenes de *Metrópolis* de Fritz Lang, con pasarelas y puentes atravesando el espacio. Gehry también hace un guiño cómplice al Guggenheim de Nueva York, de Frank Lloyd Wright, con su rampa de movimiento en espiral y la dramática luz cenital[262].

De igual modo Gehry, reitera que en su diseño intentó representar el espíritu de la ciudad de Bilbao con referencias a su industria metalúrgica y naval a través de las formas y los propios materiales empleados (acero y titanio). Sus volúmenes evocan a la figura de un barco encallado o la de un pez con modulación de las láminas de titanio[263].

[260] Idem.
[261] PIEDRAHITA, CARMEN. *El Museo Guggenheim de Bilbao: un edificio "pos todo"*. Artes, la revista, ISSN 1657-3242, N°. 13, 2007 , págs. 51-56
[262] COSTILLA, MARCELO. *El Museo Guggenheim de Bilbao: el edificio del milenio.*.Facultad de Ciencias Exactas y Tecnología de la Universidad Nacional de Tucumán, Argentina. Revista CET n° 26 Julio de 2005. ISSN 1668 – 9178. Págs. 41-49.
[263] PIEDRAHITA, CARMEN. *El Museo...* Op.cit. p. 51-56

- **Factores urbanísticos:**
Bilbao desde mediados de los años 70, sufriría una marcada desindustrialización y declive urbano que transformaría drásticamente la base productiva y social de la ciudad. Un proceso que se prolongaría hasta los 90, tiempo en el cual se produciría un paso definitivo en la transferencia de competencias a las comunidades autónomas. Esto trajo consigo el desarrollo de grandes proyectos urbanos, apoyados estratégicamente en grandes infraestructuras de transporte y políticas de promoción económica, siguiendo un modelo aplicado en ciudades como Pittsburgh, Baltimore o Birmingham, una década antes[264].

De este modo Bilbao emprendió un proyecto de regeneración urbana, centrado especialmente en el margen izquierdo de la Ría de Nervión. Un espacio fuertemente degradado que antaño albergó una importante actividad portuaria e industrial siderúrgica y naval. Todo ello en pos de colmar sus aspiraciones de convertir el área metropolitana de la capital vizcaína en un lugar de referencia para las regiones del eje Atlántico. Para lograr esa ansiada imagen, el plan centraría principalmente sus prioridades en una serie de inversiones públicas en infraestructuras, algunas de las cuales tendrían un valor adicional gracias a las creaciones innovadoras de arquitectos de fama internacional. El ámbito de actuación de estas infraestructuras se repartió en tres esferas:

- Infraestructuras de comunicación: ampliación del aeropuerto de Santiago Calatrava; la mejora de la accesibilidad interna con el metro de Norman Foster y un ferrocarril metropolitano, con la estación intermodal de James Stirling aún inmaterializada.
- En el plano medioambiental se acometió un plan de mejora de la calidad del aire y del agua, poniendo en marcha el plan de regeneración de las aguas de la Ría.

[264] RODRÍGUEZ, ARANTXA. *Reinventar la ciudad...* Op.cit. p.69-108.

El Espacio Arquitectónico en la Historia (P.Marfil, ed.)

- Infraestructuras culturales como el Palacio de la Música y Congresos de Euskalduna de Federico Soriano, pero es sin duda el Museo Guggenheim Bilbao de Frank Gehry, el gran hito de esta nueva Bilbao[265].

- **Análisis arquitectónico:**

El Museo está configurado por una serie de edificios interconectados, recubiertos de piedra caliza, y unificados por una cubierta metálica que incorpora, bajo una apariencia caótica, la contraposición fragmentada de volúmenes prismáticos con otros cuerpos de caprichosas formas ondulantes. El resultado es una composición escultórica de gran dinamismo propia del movimiento deconstructivo, en la cual Frank Gehry establece una dualidad entre la objetualidad y la abstracción[266].

El interior posee tres niveles de espacios expositivos, formados por 19 galerías, en las que vuelve a plantear esa dualidad de formas, combinando espacios clásicos y líneas ortogonales con otros de volumetrías más orgánicas e irregulares. Estas galerías se organizan en torno al atrio central, un gran espacio diáfano con volúmenes curvos que conectan el interior y exterior del edificio, funcionando como lugar de encuentro, espacio expositivo y eje de conexión con las galerías. Su iluminación, procede de la luz que se filtra a través de un gran lucernario en forma de flor metálica[267].

[265] VIDARTE, JUAN IGNACIO. Nuevas infraestructuras… Op.cit. p.184-190.
[266] ROMAN, ANTONIO. *El Museo Guggenheim Bilbao de Frank Gehry.* Bizkaiko Aldundia-Diputación de Bizkaia N.º X, 1994. pág. 169-180.
[267] GUGGENHEIM BILBAO [En línea] http://www.guggenheim-bilbao.es/el-edificio/el-interior/ [última consulta: 20/12/ 2014].

El Museo cuenta además del espacio dedicado a la exhibición artística y al ámbito administrativo y gestión del mismo, con una sala de orientación al visitante llamada Zero Espazioa, un Auditorio, Tienda-Librería, cafetería, un restaurante tipo Bistró y un restaurante gastronómico con una estrella Michelin.

- **Factores volumétricos y de escala:**

La silueta vanguardista del Museo se implanta dentro de una parcela alargada en la curva de la Ría, con unas dimensiones de unos 24.000 m² construidos y una altura máxima de hasta 54 metros. A pesar de su colosal envergadura Frank Gehry es capaz de conservar la escala humana y urbana, gracias a la resolución del desnivel de 16 metros entre la cota de la orilla izquierda de la Ría y el ensanche de la ciudad, así como por el programa de agregación de volúmenes independientes que conforman los diferentes edificios del Museo. De este modo, logra mantener una escala adecuada frente a la cara más urbana, formada por bloques de viviendas de la ciudad, como vemos en la escala paisajística del Nervión[268].

[268] CAICOYA, CÉSAR. *Algunos aspectos...* Op.cit. p. 5-12.

El Espacio Arquitectónico en la Historia (P.Marfil, ed.)

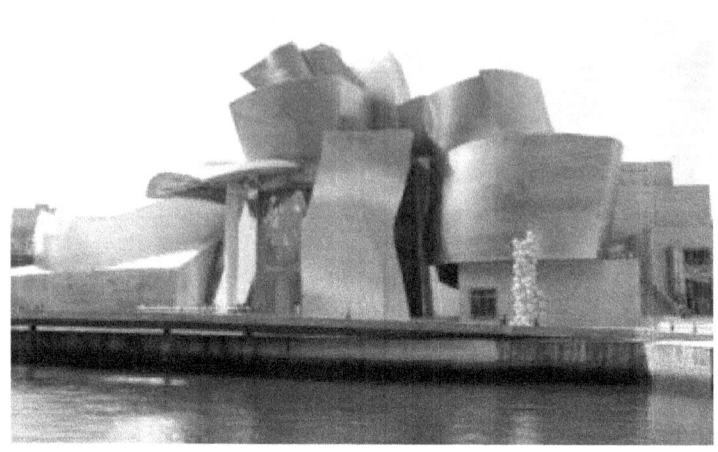

Vista general.

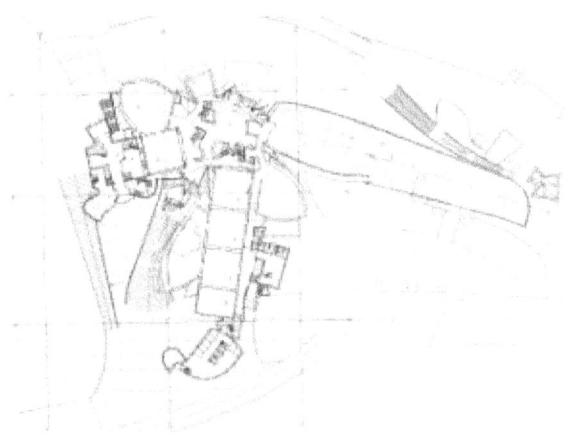

Planimetría.

Bibliografía

BIBLIOGRAFÍA

AA.VV. *Historia del Arte*. VicensVivens. Barcelona (2010)

ALBERTO MARTÍN, I., *Bizancio.* En Cuaderno 37, Centro de Estudios en Diseño y Comunicación. (2011)

ALCÁNTARA VALLE, J. M.: *Nobleza y señoríos en la frontera de Granada durante el reinado de Alfonso X. Aproximación a su estudio* en *Vínculos de Historia*, nº. 2, Universidad de Sevilla. Sevilla, 2013.

ALONSO GARCÍA, E. *San Carlino: La máquina geométrica de Borromini*. Valladolid, Universidad de Valladolid (2003)

ANGULO ÍÑIGUEZ, D.: *Historia del Arte* , t. II, E.I.S.A., Madrid (1973)

ARES, N., *Egipto: Tierra de Dioses.* Ed. Edaf. Madrid (2006)

ARGAN, G. C. : El concepto del espacio arquitectónico desde el Barroco a nuestros días. Buenos Aires, 1966.

ARIÉ, R.: "Algunas reflexiones sobre el reino nasrí de Granada en el siglo XV", *Boletín de la Asociación Española de Orientalistas*, nº 21. 1985. (pp. 157-179)

ARQUERO SORIA, F., *Temas madrileños: la virgen de Atocha. Santo Domingo en Madrid* (tomo IV) Espasa-Calpe, S.A., Madrid. (1979)

BÁEZ, H. *El Barroco. Fundamentos estéticos. Su manifestación en el arte europeo. El Barroco en España. Estudio de una obra representativa* (2011)

BARCELÓ, M-, *El califa patente: el ceremonial omeya de Córdoba o la escenificación del poder.* En "Estructuras y Formas del Poder en la Historia". II Jornadas de estudios históricos, 1990. Ediciones Universidad de Salamanca. Salamanca (1991)

BAZZANA, A.: "El concepto de frontera en el Mediterráneo Occidental en la Edad Media". En *Actas del Congreso la Frontera Oriental Nazarí como Sujeto Histórico (S.XIII-XVI).* Lorca-Vera, 22 a 24 de noviembre 1994. (pp. 25-46).

BLÁZQUEZ, J.Mª: "Artistas y Artesanos en la Antigüedad Clásica" en *Cuadernos Emeritenses,* 8 (1994).

BLUNT, A. *Borromini*. Madrid. Alianza Editorial (2005)

BORRERO FERNÁNDEZ, M., *Los campesinos en la sociedad medieval*. Arcos Libros (1999)

BURENBULT G.: *Estados y Sociedades en Europa y África, Grecia, Roma, celtas y vikingos, Atlas culturales de la humanidad.* Circulo de lectores, colección Debate, Barcelona (1995)

BUSSAGLI, M., *Roma: arte y arquitectura*. Könemann, Colonia. (2000)

BUSTAMANTE GARCIA, A. *Los artífices del Real Convento de la Encarnación de Madrid*. Boletín del Seminario de Arte y Arqueología, tomos XL–XLI. (1975)

CALVO CAPILLA, S., *La ampliación califal de la Mezquita de Córdoba: Mensajes, formas y funciones*. En Goya nº 323 (2008)

CARDOSO BUENO, D. *Sevilla, el casco antiguo. Historia, arte y urbanismo*. Guadalquivir ediciones.

CARLO ARGA, G. *Renacimiento y Barroco II*. Madrid (1999)

CAICOYA GÓMEZ-MORÁN, C. *Algunos aspectos del proceso de construcción del museo Guggenheim Bilbao*. En e-Revistas CSIC: Informes de la construcción; Vol. 49. Bilbao (1997)

CARPICECI, A., *Arte E Historia de Egipto: 5.000 Años De Civilización*. Ed. Bonechi. Madrid (1999)

CARRIAZO, J. M.: *En la frontera de Granada*. Granada, 2002.

CARRIAZO, J. M.: *La vida en la frontera de Granada*. Actas I Congreso de Historia de Andalucía. II. Córdoba, 1978. (pp. 277-301)

CHARPENTRAT, P. *Barroco: Italia y Europa Central*. Ed. Garriga. Barcelona (1964)

CHOISY, A. *El arte de construir en Roma*. Ed. S. Huerta. Madrid (1999)

CHUECA GOITIA, F., *Historia de la arquitectura occidental, I. de Grecia al Islam*. Seminarios y Ediciones. Madrid (1974)

CLAYTON, P., *Crónica de los faraones. Todos los soberanos y dinastías del Antiguo Egipto*. Ed. Destino (1996)

El Espacio Arquitectónico en la Historia (P.Marfil, ed.)

CORNELL, T. *Roma: el legado de un imperio*. Ed. Folio, Barcelona (1989)

COSTILLA, M. *El Museo Guggenheim de Bilbao: el edificio del milenio*. Facultad de Ciencias Exactas y Tecnología de la Universidad Nacional de Tucumán, Revista CET nº 26 Julio. Argentina. (2005).

DE LA BANDA Y VARGAS, A. *La iglesia sevillana de San Luis de los Franceses*. Diputación Provincial (1977)

DE REPIDÉ, P. *Las calles de Madrid*. Editorial Afrodisio Aguado S.A., Madrid (1981)

DELGADO LINACERO, C.: "El grandioso altar de Pérgamo: emblemática obra del mundo helenístico" en *Cuadernos de Filología Clásica: Estudios griegos e indoeuropeos,* Vol. 12 (2002), pp. 32-344.

DELGADO LINACERO, C.: "La Gigantomaquia, símbolo sociopolítico en la concepción de la polis griega" en *Espacio, Tiempo y Forma, Serie II, Historia Antigua,* t. 12 (1999), pp. 107-127.

DÍAZ LAVADO, J. M.: "La educación en la Antigua Grecia" en *Actas de las III Jornadas de Humanidades Clásica,* Coord. CABANILLAS NÚÑEZ, C.M.; CALERO CARRETERO, J.A., Junta de Extremadura, Almendralejo, 2002, p. 93-113.

DÍEZ JORGE, Mª E.: *Mujeres y arquitectura: mudéjares y cristianas en la construcción*. Granada, 2011.

DÍEZ JORGE, Mª E.: "Misivas de paz en las relaciones diplomáticas: regalos y presentes entre reinos" en Actas III congreso de Estudios de Frontera: convivencia, defensa y comunicación en la

frontera. Alcalá la Real (Jaén), del 18 al 20 nov 1999. (pp. 219-233)

DUKELSKY, C.: Interacción arte-naturaleza en la civilización minoica, Opfyl, Buenos Aires, 1998.

EWERT, C., *Tipología de la mezquita en occidente: de los Omeyas a los Almohades*. En Arqueología medieval española. II Congreso, Madrid, Asociación Española de Arqueología Medieval, vol. I. (1987)

EWERT, C., *Precedentes de la arquitectura nazarí. La arquitectura de al-Ándalus y su exportación al Norte de África hasta el siglo XII*. En Arte islámico en Granada. Propuesta para un museo de la Alhambra. Comares, Granada. (1995)

EXPOSITO SEBASTIAN, M., PANO GRACIA, J.L. y SEPULVEDA SAURAS, M.I. *La Aljafería de Zaragoza. Guía histórica, artística y literaria*. Zaragoza (1986)

FERNÁNDEZ BUENO, L., *Gótica. Secretos, leyendas y simbología oculta de las catedrales*. Ed. Aguilar. Madrid (2005).

FIERRO, M., *Pompa y ceremonia en los califatos del occidente islámico (s. II/VIII-IX/XV)*. En Cuadernos del CEMyR, n° 17 (2009)

FOCAULT, M.: *El ojo del poder. Entrevista con Michel Foucault, en Bentham, Jeremías: "El Panóptico"*. Ed. La Piqueta, Barcelona, 1980.

FRANKFORT H. *Reyes y Dioses*. Ed. Alianza (1983)

G-BANGO. I.; BORRÁS. G., *Arte bizantino y Arte del Islam*. Historia 16. Madrid. (1996)

GARCÍA FERNÁNDEZ, M. *Cristóbal de Medina Vargas y la arquitectura salomónica en la Nueva España durante el Siglo XVII.* México (2002)

GARCÍA FERNÁNDEZ, M., "Sobre la alteridad en la frontera de Granada. (Una aproximación al análisis de la guerra y la paz, siglos XIII – XV) en *Revista de Faculdade de Letras HISTÓRIA*, III Série, vol. 6, Oporto, 2005. (pp. 213 – 235)

GARCÍA FERNANDEZ, M.: "La frontera de Granada a mediados del siglo XIV", *Revista de Estudios Andaluces.* Nº9, 1987. (pp. 69-86)

GARCÍA LUJÁN, J.A., *Treguas, guerra y capitulaciones de Granada (1457-1491) Documentos del archivo de los Duques de Frías*, Publicaciones de la Diputación de Granada, Granada, 1998.

GIEDION, S., *Espacio, tiempo y arquitectura.* Reverté. Barcelona (2009)

GIMÉNEZ SOLER, A.: *La corona de Aragón y Granada. Historia de las relaciones entre ambos reinos,* Madrid, 2010. (pp. 167-169)

GOETZ, W.: *Hélade y Roma, El Origen del Cristianismo*, Historia Universal, Espasa-Calpe. S.A. Madrid (1966)

GÓMEZ MORENO CALERA, J.M., MALPICA CUELLO, A., MATTEI, L., PÉREZ DE LA TORRE, R., CRUZ CABRERA, J., SALMERÓN ESCOBAR, P. *Guía breve sobre el palacio de la Madraza*, Edit eug. (2012)

GONZÁLEZ JIMÉNEZ, M.: "Fuentes para la frontera castellano-granadina" en *Hacedores de frontera. Estudios sobre el contexto*

social de la frontera en la España medieval. Madrid, 2009. (pp. 15-26)

GUERRERO MARTÍNEZ, M.J., *Córdoba o la permanencia en el tiempo.* Ed. EVEREST S.A., León (1982)

GUIDOTTI, MªC., .*Atlas ilustrador del Antiguo Egipto.* Ed, Susaeta, Madrid (2002)

GRABAR, A., *La edad de oro de Justiniano.* Aguilar. Madrid. (1966)

HEYMAN, J. *La ciencia de las estructuras.* Ed. Alcora (1999)

HILDEBRAND, A.: El problema de la forma en la obra de arte (1893), Madrid, ed. Visor, 1988.

HOUDIN, J-P & BRIER, B., *The Secret of the Great Pyramid: HowOneMan'sObsession Led to theSolution of AncientEgypt'sGreatestMystery.* Ed. SmithsonianBooks. USA (2007)

KRAUTHEIMER, R., *Arquitectura paleocristiana y bizantina*, Ed. Manuales Catedra. Roma. (1977)

LAULE, U.; GEESE, U., *El Románico. Arquitectura, pintura y escultura.* Ed. Feierabend. Berlín (2003)

LAYUNO, MARÍA ÁNGELES. *Museos de arte Contemporáneo en España: Del palacio de las artes a la arquitectura como arte.* TREA. Gijón. (2004)

LEFÈVRE, A., *Maravillas de la arquitectura.* Hachette. (1867)

LEFÉVRE, H.:. The production of Space, Blackwell Publishing Ltd, Oxford, 1991.

LÓPEZ BELTRÁN, Mª. T.: "Mujeres solas en la sociedad de frontera del reino de Granada: viudas y viudas virtuales". *Clio & Crimen,* nº5. Málaga, 2008. (pp. 94-105)

LÓPEZ DE COCA CASTAÑER, J.E.: "La liberación de cautivos en la frontera de Granada, ss. XIII-XV", *En la España Medieval,* vol. 36. Málaga, 2013. (79-114)

MANGO, C., *Historia Universal de la Arquitectura: Arquitectura Bizantina.* Madrid. (1975)

MANN, C.: *Göbekli Tepe: el nacimiento de la religión.* En *National Geographic* (2011)

MARFIL, P.: *Las puertas de la mezquita de Córdoba en época emiral*, Córdoba, 2010.

MARÍN SÁNCHEZ, R; *La construcción griega y romana*; Universidad Politécnica de Valencia, Servicio de Publicaciones, Valencia (2000)

MARTÍN FLORES A. *Tebas: Los dominios del Dios Amón.* (2012)

MARTÍN VALENTÍN F.J. *Amen-Hotep III, El esplendor de Egipto.* Ed. Alderabán. (1998)

MARTINEZ MINDEGUIA, F. *La mirada frontal y el alzado de San Carlo Alle Quattro Fontane.* En Revista EGA Expresión Gráfica Arquitectónica, de la Asociación Española de Departamentos

Universitarios de Expresión Gráfica Arquitectónica, número 14. (2009)

MATEOS ENRICH, J., *Persistencia de Santa Sofía en las mezquitas otomanas de Estambul. Siglos XV Y XVI.: Mecánica y construcción.* Asociación Cultural y Científica Iberoamericana. (2014)

MELO CARRASCO, D., "Las treguas entre Granada y Castilla durante los siglos XIII a XV" en *Revista de Estudios Histórico-Jurídicos*, vol. XXXIV, Valparaíso, Chile, 2012. (pp. 237 – 275)

MORALES MARÍN, J.L *Arquitectura barroca de los siglos XVII y XVIII, arquitectura de los Borbones y neoclásica.* Historia de la Arquitectura Española. Tomo 4. Editorial Planeta. (1985)

MORENO ALCALDE, M., *El paraíso desde la tierra. Manifestaciones en la arquitectura Hispanomusulmana.* En Anales de Historia del Arte, nº 15 (2005)

MOUGUES LECALL, M. *Descripción e historia del Castillo de la Aljafería.* Editorial Librería General. Zaragoza (1846)

MUÑOZ JIMENEZ, J.M.: *"Aproximación al urbanismo griego: la ciudad como obra de arte",* en *Estudios Clásicos,* Tomo 33, nº 100 (1991), p. 19-42.

NERVI, P.L.: Historia Universal de la Arquitectura. Arquitectura Bizantina. Aguilar, Madrid (1975)

NIETO SORIA, J.M.: *Fundamentos ideológicos del poder real en Castilla (siglos XIII-XIV),* Barcelona, 1998.

OUAKNIN, M-A. *El misterio de las cifras.* Ed. Robinbook. Barcelona (2006)

El Espacio Arquitectónico en la Historia (P.Marfil, ed.)

PALACIOS SALAZAR, R., *La didáctica religiosa y política en Rávena*. Trabajo fin de carrera (inédito).

PALLADIO, A., *Los cuatro libros de arquitectura*. Alta Fulla. Barcelona (1987)

PARRA, J. *El Antiguo Egipto. Sociedad, economía, política.* Ed. Marcial Pons Historia. Madrid. (2009)

PÉREZ, A. *Historia Antigua de Egipto y del Próximo Oriente*. Ed. Akal, Madrid (2006)

PEREZ ESCOLANO,V. *Arquitectura sevillana en el siglo XVIII y comienzos del XIX*. (1985)

PICON, E.; SCHULMAN, I.: *Las literaturas hispánicas*. Vol. II, España. Romance de Abenámar, versión de Amberes. Madrid, 1991.

PIEDRAHITA, C. *El Museo Guggenheim de Bilbao: un edificio «pos todo».* Artes, la revista, Nº. 13 (2007)

PREZIOSI, D. y HITCHCOCK, L.A (1999) *Aegean Art and Architecture,* Oxford University Press, United Kingdom.

PRIETO, A., ALVAREZ, C., *Archivo de Simancas, Registro general del sello*. Catálogo 13, vol. 7, CSIC. Valladolid, 1961.

PRIETO, A., MENDOZA, M.A., ALVAREZ, C., *Archivo de Simancas, Registro general del sello*. Catálogo 13, vol. 4, CSIC. Valladolid, 1956.

PRIETO, A.; ÁLVAREZ, C.: *Archivo de Simancas, Registro general del sello*, catálogo XIII, vol. V. CSIC, Valladolid, 1958.

PRIETO E. *Arquitectura del Barroco: Bernini, Borromini y Pietro da Cortona*. Historia del arte y la arquitectura (2013)

PUIGBÓ, J.J.: "Capítulo 4. El Museo de Pérgamo. El Gran Altar de Mármol", en *Colección Razetti, Volumen IX,* Edit. CLEMENTE HEIMERDIDNGER, A, BRICEÑO-IAGORRY, L., Caracas, Editorial Ateproca (2010).

ROBERTSON, D.S; *Arquitectura Griega y Romana*; Ediciones Cátedra, Madrid (1981)

RODRÍGUEZ, A. *Reinventar la ciudad: milagros y espejismos de la revitalización urbana en Bilbao*. Lan harremanak: Revista de relaciones laborales. nº 6. (2002)

RODRÍGUEZ MOLINA, J., "Relaciones Pacíficas en la frontera con el Reino de Granada" en *Actas del Congreso la Frontera Oriental Nazarí como Sujeto Histórico (s. XIII – XVI)*, Almería, 1997. (pp. 253 – 288).

RODRÍGUEZ MOLINA. J. R.; *La vida de moros y cristianos en la frontera*. Alcalá la Real, 2007.

RODRÍGUEZ SAUMELL, J.: *El planeamiento arquitectónico de los santuarios griegos,* Sevilla, Universidad de Sevilla, 1978.

ROJAS GABRIEL, M., *La frontera entre los reinos de Sevilla y Granada en el siglo XV (1390-1481)*, Publicaciones de la universidad de Cádiz, 1995.

El Espacio Arquitectónico en la Historia (P.Marfil, ed.)

ROLDÁN CASTRO, F.: "La frontera oriental nazarí (s. XII-XVI): el concepto de alteridad a partir de las fuentes de la época" en *Actas del Congreso la Frontera Oriental Nazarí como Sujeto Histórico (S.XIII-XVI)*. Lorca-Vera, 22 a 24 nov 1994 / coord. por Pedro Segura Artero, 1997. (pp. 563-570) (p.564)

ROMAN, A., *El Museo Guggenheim Bilbao de Frank Gehry*. Bizkaiko Aldundia-Diputación Bizkaia N.º X (1994)

SÁNCHEZ SAUS, R.: "Nobleza y frontera en la Andalucía medieval" en *Hacedores de frontera. Estudios sobre el contexto social de la frontera en la España medieval.* Madrid, 2009. (pp. 121-128)

SÁNCHEZ-ARCILLA BERNAL, José (ed.), Las Siete Partidas (El Libro del Fuero de las Leyes), Madrid, Reus, 2004.

SECO DE LUCENA PAREDES, Luis: Documentos arábigo-granadinos. Madrid, Instituto de Estudios Islámicos, 1961.

SILVA SANTA-CRUZ, N., *El paraíso en el Islam*". En Revista Digital de Iconografía Medieval, núm. 3 y 5. (2011)

SCHNEIDER, H., *La técnica en el mundo antiguo: una introducción.* Alianza Editorial (2009)

SCHMIDT, C., *Göbekli Tepe: Santuarios en la Edad de Piedra en la Alta Mesopotamia*. En Boletín de Arqueología *CUCP*, nº 11 (2007)

SPAWFORTH, T; *Los templos griegos;* Ediciones Akal, S.A., (2007)

STEVENSON, W. *Arte y arquitectura del Antiguo Egipto.* Ed. Cátedra. Madrid (2000)

SUÁREZ, R., SENDRA, J.J., NAVARRO, J., LEÓN, A.L., *Espacios acoplados en la Mezquita-Catedral de Córdoba: el sonido de los límites.* Informes de la Construcción, Vol. 58, 501 (2006)

SUÁREZ QUEVEDO, D., *Anales de la Historia del Arte*, N° 13 (2003)

TOMAN, R., *El arte en la Italia del Renacimiento: arquitectura, escultura, pintura, dibujo.* Könemann, Colonia. (2005)

TONER, J. *Sesenta Millones de Romanos.* Ed. Crítica. Madrid (2006)

TORMO, E. *Las iglesias del antiguo Madrid.* Editorial Instituto de España. (1985)

TOVAR MARTÍN, V. *El siglo XVIII español.* Historia del Arte, n° 34. Publicado por Grupo 16. Madrid (1989)

URRUELA, J. *Egipto durante el Reino Medio.* Ed. Akal, S.A, Madrid. (1991)

VV.AA. *Maravillas del Mundo. Egipto.* Ed. Cultural, S.A. Madrid. (2008)

VAUCHEZ, A., *La espiritualidad del Occidente Medieval.* Ed. Cátedra. Madrid (1995)

VELASCO, J. *Egipto eterno.* Ed. Nowtilus, Madrid (2007)

VIDARTE, J.I., *Nuevas infraestructuras culturales como factor de renovación urbanística, revitalización social y regeneración eco-*

El Espacio Arquitectónico en la Historia (P.Marfil, ed.)

nómica: *El Museo Guggenheim Bilbao*. Revista de la Asociación Profesional de Museólogos de España, Nº. 12. (2007)

VOZMEDIANO, E., *El Guggenheim Bilbao, después del «efecto»*. Revista de libros, Segunda Época, Nº. 137. (2008)

WARD-PERKINS. J. B. *Arquitectura romana*. Ed. Aguilar. Madrid (1989)

WEEKS, J. *Las pirámides.* Ed. Akal. Madrid (1990)

WHEELER, M. *El arte y la arquitectura de Roma*. Ed. Destino. Barcelona (1995)

WITTKOWER, R. *Arte y arquitectura en Italia, 1600-1750*. Madrid: Cátedra (2002)

WUNDRAM, M., *Andrea Palladio 1508-1580: el canon de la armonía*. Taschen (2009)

ZEVI, B. *Saber de arquitectura*. Ed, Apóstrofe. Madrid. 2003.

Agradecimientos

Los autores de este libro quieren dejar constancia de su agradecimiento al profesor Marfil y a su colaboradora Carolina Martín por darnos la oportunidad de participar en este trabajo.

A Azahara Naranjo, nuestra intérprete de lengua de signos, por acompañarnos durante estos cuatro años y hacer que la Historia del Arte sea accesible a todas las personas.

Y a nuestras abuelas, soporte de la cultura y la tradición, en especial a la abuela Dolores de la compañera Sandra.

----- L A V S D E O ----

El Espacio Arquitectónico en la Historia (P.Marfil, ed.)

www.ingramcontent.com/pod-product-compliance
Lightning Source LLC
Chambersburg PA
CBHW070228180526
45158CB00001BA/57